◀ STEM 教育培训系列

3D设计与3D打印

杨伟群　编著

清华大学出版社

北京

内 容 简 介

近年来随着消费型桌面3D打印机及其耗材成本持续下降,桌面3D打印机开始进入学校和普通家庭。桌面3D打印机属于智力设计创作工具,要求用户具有一定的技术和设计素养,尤其需要具有3D建模、3D扫描、手工制作方面的动脑与动手能力。本书全面介绍桌面型3D打印技术的原理、方法和应用案例,强调利用3D打印技术解决日常生活和教学中的问题,是一本基于项目案例的培训教材。本书案例均取材于日常生活,全部项目均经过实际打印验证。

本教材是和国家有关部委合作开展全国性3D打印技术师资培训活动的主教材,同时也可以作为各类学校的创新设计、职业培训、劳动技术或通用技术课程的实训教材以及各类企、事业教育培训机构的3D打印技术推广应用培训教材。

版权所有,侵权必究。举报: 010-62782989, beiqinquan@tup.tsinghua.edu.cn。

图书在版编目(CIP)数据

3D设计与3D打印/杨伟群编著. —北京: 清华大学出版社,2015(2024.8重印)
(STEM教育培训系列)
ISBN 978-7-302-39254-5

Ⅰ. ①3⋯ Ⅱ. ①杨⋯ Ⅲ. ①三维－设计 ②立体印刷－印刷术 Ⅳ. ①J506 ②TS853

中国版本图书馆CIP数据核字(2015)第024133号

责任编辑: 郑寅堃
封面设计: 迷底书装
责任校对: 焦丽丽
责任印制: 刘　菲

出版发行: 清华大学出版社
　　　　网　　址: https://www.tup.com.cn, https://www.wqxuetang.com
　　　　地　　址: 北京清华大学学研大厦A座　　邮　编: 100084
　　　　社 总 机: 010-83470000　　邮　购: 010-62786544
　　　　投稿与读者服务: 010-62776969, c-service@tup.tsinghua.edu.cn
　　　　质量反馈: 010-62772015, zhiliang@tup.tsinghua.edu.cn
　　　　课件下载: https://www.tup.com.cn, 010-83470236
印 装 者: 天津鑫丰华印务有限公司
经　　销: 全国新华书店
开　　本: 185mm×260mm　　印　张: 17.75　　字　数: 432千字
版　　次: 2015年4月第1版　　印　次: 2024年8月第11次印刷
印　　数: 7401～7750
定　　价: 69.00元

产品编号: 057239-01

序

PREFACE

3D打印是一种快速成型技术,它在各个行业中的应用越来越广泛。最近几年桌面型3D打印机开始进入家庭和学校,尤其在中、小学校有了初步的应用,但目前大都还处于前期探索阶段。教育行业是3D打印技术推广应用的重要市场,应该引起教育工作者和行业部门的充分重视。与传统的教学活动比,3D打印更有利于教师将知识和实践相结合形成新的教学模式。教师掌握3D打印技术至少可以在下列三方面提升教学能力:

- 知识综合应用能力:3D打印的应用有助于学校开设综合创新课程,如欧美的STEM教育项目利用3D打印技术开发多学科综合课程,著名的F1 in Schools教育项目就涉及空气动力学、材料学、造型设计等方面的知识,而3D打印为这些知识的整合提供了技术手段;
- 帮助理解抽象知识:3D打印技术的本身并不是课程的重点,但它可以将抽象的数学模型进行物化,甚至可以将抽象的概念变成有趣的实际问题,进而帮助学生掌握抽象的知识概念;
- 提高技术与设计素养:3D打印能够帮助学生将数字化的设计模型快速变成实物,这一过程既包含了理论知识的迁移,也是手脑并用的过程,如工程或建筑类3D打印原型可以帮助学生发现问题和设计缺陷,并且通过不断修正获得最优设计方案,在课堂上获得的技能和创造性设计将来可以应用到现实生产生活中。

3D打印在教学应用中最核心的内容是3D打印机的快速成型能力促成数字化设计的实物化。同时,在课堂中应用3D打印机对教师和学生的信息素养要求较高,还要求教师具有较强的动手能力和基本的工程技术素养。这就需要首先对教师进行培训,既要在使用3D打印设备的技能上,更要在创新意识和学习活动设计能力上提升教师的水平。本书作者长期在高校从事数字化设计与制造的科研与教学工作,主持或参与了国际和国内多个普教、职教领域的教育研究项目,对3D打印技术在教育领域的推广有着独到的见解。作者提出的用培训来推动3D打印的普及,并计划在全国范围组织针对教育领域的师资培训是很好的想法。这将能有效提升教师3D打印技术应用能力,促进素质教育的实施,丰富学生的学习体验。

3D打印和互联网、大数据、微电路、材料和生物技术相结合正在引发

传统生产和生活方式的革新,不久的将来,3D打印机也会像计算机、手机和互联网一样进入我们的学校和家庭。教育工作者不应错过这项新技术带来的教育创新机会。虽然3D打印机的普及还面临着很多困难,但随着技术不断进步和应用成本的不断下降,很多现在担心的问题都会迎刃而解。让我们在教学实践中不断探索这种新兴技术,借此推动教学模式和教学活动的创新。

<div style="text-align: right;">

中国3D打印技术产业联盟首席顾问

清华大学教授

赵永年

</div>

前言

近年来3D打印技术被媒体持续热炒并引起社会广泛关注。其实3D打印并不是全新的技术,它源于20世纪80年代工具、模具制造领域的快速成型技术(Rapid Prototyping),随着制造技术的进步,快速成型设备能做到小型化放在办公桌面上使用,其操作并不比传统的纸张打印机复杂多少,所以从通俗易懂及易于向社会推广的角度出发,美国人率先提出了"3D打印机"这一新商品名称并在短短几年间迅速传遍全球。

我国是制造业大国,3D打印技术有着巨大的市场需求和应用前景,但中国的国情和美国不同,中国还没有形成桌面型3D打印机的商业化应用模式,作者看到许多人是凭着热情和好奇在用3D打印机。应用3D打印的消费环境还没有建立起来,其中最重要的原因是3D打印机是一种智力型创作工具,需要用户具有一定的技术和设计素养。从普遍性来讲,中国民众包括众多沉浸在应试教育的中小学老师设计和技术素养远远比不上欧美民众,所以,要想普及3D打印并让非专业民众尝到技术设计与创作的乐趣,开展3D设计和3D打印的普及性培训是当务之急。为此笔者利用自身的经验和能力,在北京、广州等地尝试举办了多期面向非专业公众的3D打印体验和培训班,发现桌面型3D打印机在教育行业有很好的应用前景,在有关专业厂商支持下,决定编著一本能够帮助人们理解、操作3D打印的实用培训教材,其读者对象主要是中小学教师、职业院校教师和已经购买或将要购买3D打印机的普通市民。本书的写作目的和特点可以用三个"面向"来归纳。

(1) 面向日常生活,提倡兴趣驱动学习

国内的大部分科技竞赛和技能大赛陷入功利性怪圈,常常和升学条件和个人名利挂钩,它剥夺了许多孩子个性张扬和自由学习的权利。本书尽量做到把"好玩、有趣、实用"的元素引入生活与学习,并强调利用3D打印机解决身边的实际生活问题。

(2) 面向基础和职教领域师资的新技术培训

我国基础教育师资大部分来自师范院校,教师工程技术素养和动手能力不足,本书的许多案例可以帮助从事数学、物理、信息、艺术、劳动技术或通用技术等课程教师利用3D打印技术改良教育技术和升级教学内容。

职业教育在中国经济发展和产业转型中扮演着重要角色,但整个社会普遍都"崇拜学历、轻视技能",在企业和公司,技能型人才职业上升空

间有限,而设计素养和创新能力是提升职业地位的重要砝码。本书的许多案例可以作为职业院校学生进行产品创意设计训练的课题,并已在全国性师资培训中得到验证。

(3) 面向国际 STEM 课程项目推广

许多学校把课程分得过多、过细,导致学习负担重、知识综合应用能力弱,而以美英为首的西方教育体系正在实施 STEM 教育计划——即把科学(Science)、技术(Technology)、工程(Engineering)、数学(Maths)高度融合形成"一锅烩"的模块化课程,从美国总统、大学校长到工业领袖都寄希望于 STEM 计划能使本国理工教育和人力资源在 21 世纪继续保持全球领先的地位。本教材介绍的 F1 in Schools 和 4×4 Racing 是国际 STEM 课程项目,也是和 3D 打印密切相关的教育项目。

本教材将用于和国家有关部委合作开展全国性 3D 打印技术师资培训项目,也适用于各类学校的创新设计、劳动技术或通用技术课程的教学以及各类企事业单位的 3D 打印技术培训课程,主要内容安排如下:

第 1~5 章为 3D 打印技术综述,3D 建模理论与技能,3D 扫描测量原理及打印数据处理技术,打印机使用操作。

第 6 章为 3D 设计与打印课题,分中级(6.1~6.4)和高级(6.5~6.10),主要为 3D 打印培训和学校的课程开发提供项目素材。

第 7 章为 STEM 课程开发项目,介绍 F1 in Schools 和 4×4 Racing 项目的教学内容与实施。

读者可以选择性地完成第 6 章的练习案例,体会一下 3D 打印的乐趣和魅力。由于本书的版面有限,有些案例内容写得不详细,将来作者会逐步把有关补充内容上传到微小网(www.vx.com)网站,书中涉及的 3D 打印数据文件和软硬件操作的 PDF 文档全部向购书读者开放并将持续更新,读者将能从微小网上下载模型、视频、照片、工程图文档等详细数据,便于尽快掌握 3D 打印知识和技能。

最后,作者特别鸣谢下列单位和人士:

泰西(北京)精密技术有限公司、北京数码大方软件有限公司、北京太尔时代科技有限公司、北京天极力达技术开发有限责任公司、广州中望龙腾软件股份有限公司,它们提供了赞助和技术支持。另外,本书还得到了北京航空航天大学、世界技能大赛(Worldskills)中国机械设计 CAD 项目集训基地(广州市工贸技师学院)、北京瑞谦广源科技有限公司的支持。

上述单位的许彦龙、谢小星、芦贺平、拾祎春、金鹏、何珊珊、孙宏波、杨冠煜、黄奕、靳永卫、王励扬、王超等工程师和教师们在 3D 建模、图纸编辑、小电路制作、打印验证等方面提供了技术支持工作。没有上述单位资助和个人的支持,就不可能在 9 个月内完成写作,作者在此深表感激。

由于本人知识水平和技术能力有限,书中如有错误之处敬请读者不吝指正,电子邮箱 worldskills_cad@163.com。

<div align="right">杨伟群
2014 年 11 月</div>

目 录

第1章　3D打印技术综述 …………………………………………………… 1

1.1　3D打印工作原理 ………………………………………………………… 1
　　1.1.1　增材制造基本原理 ……………………………………………… 1
　　1.1.2　3D打印技术的专利来源 ………………………………………… 3
　　1.1.3　3D打印系统配置 ………………………………………………… 4
1.2　3D打印主流技术 ………………………………………………………… 7
　　1.2.1　熔融沉积造型技术 ……………………………………………… 7
　　1.2.2　光固化立体造型技术 …………………………………………… 8
　　1.2.3　3D印刷或选择性黏结打印技术 ………………………………… 8
　　1.2.4　选择性激光烧结技术 …………………………………………… 9
　　1.2.5　选区激光熔化技术 …………………………………………… 10
　　1.2.6　激光近净成形技术 …………………………………………… 11
1.3　FDM三维打印实施步骤 ……………………………………………… 12
　　1.3.1　FDM打印技术的应用 ………………………………………… 12
　　1.3.2　3D几何建模 …………………………………………………… 13
　　1.3.3　STL模型数据处理 …………………………………………… 15
　　1.3.4　分层控制参数 ………………………………………………… 15
　　1.3.5　开源3D打印机的打印参数设置 ……………………………… 17
1.4　打印机和打印材料的选择 …………………………………………… 19
　　1.4.1　打印性能指标 ………………………………………………… 20
　　1.4.2　打印材料性能 ………………………………………………… 21
　　1.4.3　选择ABS还是PLA …………………………………………… 22
1.5　3D打印在教育行业的应用 …………………………………………… 23
　　1.5.1　3D打印在各学科的创新应用 ………………………………… 23
　　1.5.2　3D打印的课堂应用 …………………………………………… 27

第2章　UP桌面型3D打印机操作 ……………………………………… 29

2.1　UP的结构组成 ………………………………………………………… 29
　　2.1.1　机械部分 ……………………………………………………… 29
　　2.1.2　电器部分 ……………………………………………………… 29
　　2.1.3　打印软件安装 ………………………………………………… 31

	2.1.4	在 Windows 8.1 上安装 ……………………………	31
2.2	打印准备工作 …………………………………………………		32
	2.2.1	打印机初始化 ………………………………………	32
	2.2.2	打印平台调至水平 …………………………………	32
	2.2.3	手工校准喷嘴高度 …………………………………	32
	2.2.4	准备打印垫板 ………………………………………	35
	2.2.5	其他维护选项 ………………………………………	35
2.3	UP 打印软件的操作 ……………………………………………		36
	2.3.1	3D 模型操作 ………………………………………	36
	2.3.2	模型缩放与位置变换 ………………………………	37
	2.3.3	模型的布局 …………………………………………	38
2.4	UP 打印机操作要点 ……………………………………………		39
	2.4.1	打印工艺参数设置 …………………………………	39
	2.4.2	打印质量的选择 ……………………………………	42
	2.4.3	STL 模型数据错误及修复 ……………………………	42
	2.4.4	清理打印模型 ………………………………………	43
	2.4.5	如何避免或减少打印件边缘翘曲 …………………	44
2.5	打印件的常见后处理 …………………………………………		45
2.6	FDM 打印零件几何精度误差成因及对策 ………………………		46
	2.6.1	CAD 模型转化成 STL 文件带来的误差 ……………	47
	2.6.2	STL 分层过程带来的误差 …………………………	48
	2.6.3	设备工艺条件所导致的误差 ………………………	49

第 3 章 3D 打印建模技术 ……………………………………………… 51

3.1	3D 建模基础知识 ……………………………………………		51
	3.1.1	3D 建模途径 ………………………………………	51
	3.1.2	3D 模型的计算机表示 ………………………………	52
3.2	3D 建模方法 …………………………………………………		53
	3.2.1	线框建模 ……………………………………………	54
	3.2.2	曲面建模 ……………………………………………	55
	3.2.3	曲线/曲面的光顺性评价 ……………………………	58
	3.2.4	实体建模 ……………………………………………	59
	3.2.5	多边形网格模型 ……………………………………	62
3.3	3D 建模技能 …………………………………………………		66
	3.3.1	3D 建模软件 ………………………………………	66
	3.3.2	OpenSCAD 应用入门 ………………………………	68
	3.3.3	SketchUP(免费版)应用实例 ………………………	77
	3.3.4	TinkerCAD 应用实例 ………………………………	80
	3.3.5	Siemens NX 曲面建模实例 …………………………	84

目录

	3.3.6	CAXA 工业软件曲面建模实例 …… 92
	3.3.7	中望软件(ZW3D)建模实例 …… 99
	3.3.8	Autodesk Inventor …… 116
3.4	CAD 数据转换 …… 120	
	3.4.1	CAD/快速成形系统间的常用数据接口类型 …… 120
	3.4.2	常用 CAD 系统的 STL 文件输出 …… 121

第 4 章　3D 扫描技术应用 …… 122

4.1　3D 扫描仪测量原理 …… 122
　　4.1.1　逆向工程设计与 3D 扫描 …… 122
　　4.1.2　3D 扫描仪分类 …… 123
　　4.1.3　3D 扫描原理 …… 124
　　4.1.4　扫描数据的曲面重构 …… 128

4.2　工程型 3D 扫描仪应用 …… 128
　　4.2.1　泰西 Handy Scan 扫描仪 …… 129
　　4.2.2　泰西 Capture 3D 扫描仪的应用 …… 132
　　4.2.3　用最佳拟合方式对齐点云 …… 136
　　4.2.4　使用贴标记方式 …… 146

4.3　消费型 3D 扫描仪应用 …… 147
　　4.3.1　泰西 Sense 扫描仪 …… 147
　　4.3.2　EAGLE EYES 3D 扫描系统 …… 148
　　4.3.3　基于拍照的 3D 建模 …… 153

第 5 章　3D 打印数据处理技术 …… 155

5.1　STL 数据文件及处理 …… 155
　　5.1.1　STL 文件的格式 …… 155
　　5.1.2　STL 文件的打印精度 …… 157
　　5.1.3　STL 文件的纠错规则 …… 157
　　5.1.4　STL 格式的局限性 …… 160

5.2　如何使用 Netfabb 处理 3D 打印数据 …… 161
　　5.2.1　软件的交互界面 …… 161
　　5.2.2　模型检查 …… 163
　　5.2.3　模型编辑 …… 165
　　5.2.4　模型修复 …… 168
　　5.2.5　模型测量 …… 173
　　5.2.6　在 Netfabb 中创建参数化模型 …… 174

5.3　3D 扫描数据的处理与编辑 …… 176
　　5.3.1　Netfabb 修复人体面部数据的应用实例 …… 176
　　5.3.2　MeshLab 应用实例 …… 184

		5.3.3 MeshMixer 应用实例 ……………………………………………	190

 5.4 Geomagic 系列工程软件 ……………………………………………………… 196

第 6 章　3D 设计与打印课题 …………………………………………………… 198

 6.1 几何拼图积木 ………………………………………………………………… 198
 6.1.1 平面几何拼图 ………………………………………………………… 199
 6.1.2 孔明锁 ………………………………………………………………… 202
 6.1.3 孔明锁变形件设计 …………………………………………………… 203
 6.2 生活用品的创意设计 ………………………………………………………… 205
 6.2.1 折叠圆珠笔 …………………………………………………………… 206
 6.2.2 嵌有三维文字的圆珠笔 ……………………………………………… 206
 6.2.3 购物袋塑料提钩设计 ………………………………………………… 208
 6.3 卡通造型摆件打印 …………………………………………………………… 209
 6.3.1 QQ 公仔模型打印 …………………………………………………… 210
 6.3.2 Angry birds 模型打印 ……………………………………………… 211
 6.3.3 基于折纸模型的逆向设计造型 ……………………………………… 212
 6.3.4 3D 打印件彩绘后处理 ……………………………………………… 214
 6.3.5 ABS 打印件的丙酮熏蒸后处理 …………………………………… 215
 6.4 创意家居用品的打印 ………………………………………………………… 216
 6.4.1 创意台灯的造型设计 ………………………………………………… 217
 6.4.2 彩色灯罩打印与灯具组装 …………………………………………… 218
 6.4.3 六角亭小夜灯打印制作 ……………………………………………… 220
 6.4.4 镂空结构笔筒打印件 ………………………………………………… 220
 6.5 多面体空间结构的设计 ……………………………………………………… 222
 6.5.1 在 Siemens NX 中构建正十二面体 ……………………………… 223
 6.5.2 半正则多面体 ………………………………………………………… 223
 6.5.3 对偶多面体结构 ……………………………………………………… 224
 6.5.4 多面体桁架结构 ……………………………………………………… 226
 6.6 建筑模型打印 ………………………………………………………………… 227
 6.6.1 埃菲尔铁塔模型 ……………………………………………………… 228
 6.6.2 两层独立别墅模型 …………………………………………………… 230
 6.7 拼接玩具的设计与打印 ……………………………………………………… 232
 6.7.1 小车拼接模型 ………………………………………………………… 233
 6.7.2 Lego 积木模型 ……………………………………………………… 235
 6.7.3 Lego 车模 …………………………………………………………… 237
 6.7.4 扩展设计：Arduino Lego 机器人设计与打印 …………………… 237
 6.8 自行车手机夹的打印 ………………………………………………………… 237
 6.8.1 设计图纸 ……………………………………………………………… 238
 6.8.2 打印及安装 …………………………………………………………… 240

目 录

6.9 机器乌龟打印 ··· 240
 6.9.1 乌龟行走机构的原理 ·· 241
 6.9.2 机器乌龟的零件设计与打印 ·· 242
 6.9.3 制作的注意点 ··· 242
6.10 太阳能 LED 台灯设计与打印 ·· 245
 6.10.1 产品描述 ··· 245
 6.10.2 打印件的设计模型 ·· 246
 6.10.3 电路与装配 ·· 246
 6.10.4 扩展设计：可折叠的太阳能台灯 ································ 249

第 7 章 F1 in Schools 全球设计挑战赛 ·· 250

7.1 F1 in Schools 比赛对车体设计要求 ·· 251
 7.1.1 翼型的设计 ··· 252
 7.1.2 其他结构的设计 ·· 253
 7.1.3 设计并制作一辆 F1 车模 ·· 256
7.2 F1 in Schools 一体化实验室主要设备 ····································· 257
7.3 4×4 Racing 团队设计挑战赛 ·· 258
 7.3.1 车辆基本设计要求 ··· 258
 7.3.2 技术说明 ·· 259
 7.3.3 设计并制作一辆符合 4×4 in Schools 规则的越野车 ··········· 260

附录 ·· 261

附录 A "3D 设计与 3D 打印"培训项目简介 ·· 261
附录 B "3D 设计与 3D 打印"培训考核大纲 ·· 262
 B.1 培训目标 ··· 262
 B.2 培训内容及课时安排 ·· 262
 B.3 考核评分规则 ·· 263
 B.4 培训机构必须具备的基本条件 ·· 264
 B.5 向媒体推介本培训项目 ·· 265
附录 C "3D 设计与打印"培训考核样题 ·· 265
 C.1 模块 A 产品造型设计与打印 ··· 265
 C.2 模块 B 结构/功能设计与 3D 打印 ································ 267
 C.3 模块 C 逆向工程与 3D 打印 ·· 269
 C.4 模块 D 机电集成设计与 3D 打印 ································· 270
附录 D 如何下载本书的数据文件 ··· 271

第1章 3D打印技术综述

1.1 3D打印工作原理

3D打印并非一夜之间冒出来的新技术,这个技术起源于19世纪末的美国,并在20世纪80年代主要在模具加工行业得以发展和推广,在国内叫做"快速成形(Rapid Prototyping,RP)"技术。随着信息和材料技术的进步,快速成形设备已能做到小型化供大家放在办公桌面上使用,其操作并不比传统的纸张激光打印机复杂,所以为了便于向普通民众推广此产品,小型化的快速成形设备被称为"3D打印机"。虽然3D打印机目前很时髦,但此项技术实际上是"上上个世纪的思想,上个世纪的技术,这个世纪的市场"。欧美国家正在重整制造业,这个时候老的传统制造方式已没有优势可言,正好3D打印技术相比传统制造技术具有革命性变化,3D打印技术成为欧美国家振兴制造业的新抓手。

企业或研究机构普遍喜欢用Additive Manufacture(AM)来表示3D打印技术,国内专业术语称为"增材制造"。2009年美国材料实验协会ASTM(American Society of Testing Material)协会将AM定义为"Process of joining materials to make objects from 3D model data, usually layer upon layer, as opposed to subtractive manufacturing methodologies."即与传统的去除材料加工方法完全相反,通过三维模型数据来实现增材成形,通常用逐层添加材料的方式直接制造产品的制造方法。

3D打印是增材制造(Additive Manufacture)的主要实现形式。"增材制造"的理念区别于传统的"去除型"制造。传统机械制造是在原材料基础上,借助工装模具使用切削、磨削、腐蚀、熔融等办法去除多余部分得到最终零件,然后用装配拼装、焊接等方法组成最终产品。而"增材制造"与之不同,无需毛坯和工装模具,就能直接根据计算机建模数据对材料进行层层叠加生成任何形状的物体。

1.1.1 增材制造基本原理

增材制造技术是由CAD模型直接驱动快速制造任意复杂形状

三维实体零件或模型的技术总称,其基本过程如图 1-1 所示。首先在计算机中生成符合零件设计要求的三维 CAD 数字模型,然后根据工艺要求,按照一定的规律将该模型在 Z 方向离散为一系列有序的片层,通常在 Z 向将其按一定厚度进行分层,把原来的三维 CAD 模型变成一系列的层片;再根据每个层片的轮廓信息,输入加工参数,自动生成数控代码;最后由成形机喷头在 CNC 程序控制下沿轮廓路径做 2.5 轴运动,喷头经过的路径会形成新的材料层,上下相邻层片会自己黏结起来,最后得到一个三维物理实体。这样就将一个复杂的三维加工转变成一系列二维层片的加工,大大降低了加工难度,这也是所谓的"降维制造"。

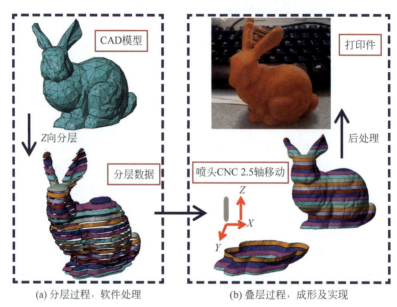

图 1-1 增材制造基本原理(用颜色表示分层)

3D 打印技术,是以计算机三维设计模型为蓝本,通过软件分层离散和计算机数字控制系统,利用激光束、热熔喷嘴等方式将金属粉末、陶瓷粉末、塑料、细胞组织等特殊材料进行逐层堆积黏结,最终叠加成形,制造出实体产品。与传统制造业通过模具、车铣等机械加工方式对原材料进行定型、切削并最终生产出成品不同,3D 打印将三维实体变为若干个二维平面,通过对材料处理并逐层叠加进行生产,大大降低了制造的复杂度。这种数字化制造模式不需要复杂的工序,不需要庞大的机床,不需要众多的人力,直接从计算机图形数据便可生成任何形状的零件,使生产制造的中间环节降到最小限度。

用日常生活中的普通打印机可以打印计算机设计的平面图形,而 3D 打印机与普通打印机工作原理很相似,只是打印材料不同。普通打印机的打印耗材是墨水(或墨粉)和纸张,而 3D 打印机消耗的是金属、陶瓷、塑料等不同的"打印材料",是实实在在的原材料。打印机与计算机连接后,通过计算机控制可以把"打印材料"一层层地叠加起来,最终把计算机上的蓝图变成实物。通俗地说,3D 打印机是可以"打印"出真实 3D 物体的一种设备,比如打印一个机器人、玩具车、各种模型,甚至是食物或人体器官等。之所以通俗地称其为"打印机",是参照了普通打印机的技术原理,因为分层加工的过程与通常的打印十分相似,这项打印技术也可称为 3D 立体打印技术。

桌面型 3D 打印机源于 2008 年英国 RepRap 开源项目。RepRap 是 3D 桌面打印机发

展的基石,直接催生了包括 Makerbot 在内的一大批廉价的普及型 3D 打印机,价格从几千到几万元人民币不等。3D 打印技术目前面临着几个主要问题亟待解决:首先,与传统切削加工技术相比,产品尺寸精度和表面质量相差较大,产品性能还达不到许多高端金属结构件的要求;其次是大批量生产效率还比较低,不能完全满足工业领域的需求;最后,3D 打印的设备和耗材成本仍然较高,如基于金属粉末的打印成本远高于传统制造。由此可见,3D 打印技术虽然是对传统制造技术的一次革命性突破,但目前它却不可能完全取代切削、铸锻等传统制造技术,两者之间应是一种相互支持与补充,共同完善与发展的良性合作关系。

1.1.2 3D 打印技术的专利来源

目前美国的 Stratasys 与 3D Systems 两家公司被全球公认为 3D 打印领域的行业巨头,这两家公司完全是靠自己拥有的 3D 打印原始专利而发展起来的。

3D Systems 的创始人查尔斯·胡尔(Charles W. Hull)称得上是一位发明家。生于 1939 年的他已经获得了多项专利,其中最著名的当属为 3D 打印技术的普及铺平道路的"立体光刻造型"(Stereolithography)专利。1982 年,在紫外线设备生产商 UVP 公司担任副总裁的胡尔试图将光学技术应用于快速成形领域,他发明的立体光刻造型(SLA)方法对于当时的快速成形工艺是一个巨大的突破。1984 年,以胡尔为发明人,UVP 公司申请了世界上第一件 SLA 专利,该专利的名称为 Apparatus for Production of Three-Dimensional Objects by Stereolithography,于 1986 年 3 月获得授权,专利号为 US4575330A。

随后,胡尔从 UVP 公司离开,成立了 3D Systems 公司,致力于将 SLA 技术商业化。1990 年,3D Systems 从 UVP 公司购回了 US4575330A 专利。2001 年,3D Systems 公司收购了 DTM 公司。DTM 公司是"选择性激光烧结"(SLS)技术的开发者,持有该技术的基础专利 US5155321A。现在的快速成形设备中,以对 SLA 的研究最为深入,运用也最为广泛。无独有偶,Stratasys 的创立者斯科特·克伦普(S. Scott Crump)也是一位多产的发明家。他研发了 3D 打印的另一种技术路线——熔融沉积成形(FDM)技术,并于 1989 年申请了美国专利。同年,斯科特·克伦普和妻子丽莎·克伦普(Lisa Crump)一同创立了 Stratasys 公司。3D 打印技术的两位创始人如图 1-2 所示。

Charles W.Hull

S.Scott Crump

图 1-2 3D 打印技术的两位创始人

1992 年,斯科特·克伦普申请的 FDM 专利获得授权,其名称为 Apparatus and Method for Creating Three-Dimensional Objects,专利号为 US5121329A。1993 年,Stratasys 公司

开发出了第一台基于熔融沉积成形技术的设备。经过二十多年的发展,如今的 Stratasys 已经成长为市值超过 30 亿美元的大型企业。

从两家企业的发展历史可以看出,3D 打印行业的"双雄"——Stratasys 与 3D Systems 均源自多产的发明家,其发展都遵循了发明家→技术→专利→企业→商业化的路径,其经验值得借鉴。

在专利分析领域,常常用专利被引证次数来衡量专利的重要性和价值。通常情况下,专利越重要,被引证的次数就越多。在某领域内被引证次数最多的专利,很可能就是该领域的基础专利或核心专利。截止 2010 年底,US4575330A 被引证次数高达 417 次,US5121329A 被引证次数 212 次。从被引证数量的指标来衡量,两件专利堪称 3D 打印行业的基础专利。引用 US4575330A 最多的为 3D Systems 公司,引用次数高达 77 次,约占该专利被引用总次数的 18%,表明 3D Systems 在 US4575330A 的基础上进行了持续创新,不断部署新的专利。

其他引用 US4575330A 的公司中,除了 3D 打印行业的 Zcorp 公司、Object 公司、Stratasys 等公司外,还涉及化工、医疗、半导体、影像、电子、材料、航空、汽车等领域的企业,在一定程度上显示了 3D 打印技术对其他行业的深远影响。

此外,麻省理工学院(MIT)也多次引用 US4575330A。该学校也是全球 3D 打印技术的重要研究机构,开发了 3D 印刷(3DP)技术,持有基础专利 US5204055A。1995 年,Zcorp 公司从麻省理工学院获得专利授权,开发了基于 3D 印刷技术的 3D 打印机。

引用 US5121329A 次数最多的为 Stratasys,高达 62 次,约占该专利被引用总次数的 29%。自我引证比例较高,说明 Stratasys 在 US5121329A 的基础上进行了持续的研究和开发,并不断将创新成果转化为专利。

此外,通过两件专利的被引用情况分析还可以知道,Stratasys 与 3D Systems 都分别引用了对方的基础专利。3D 打印行业里的相关公司交叉引用其他公司的专利,在一定程度上表明,3D 打印领域的某一家公司不可能完全垄断某种技术,而是通过相互借鉴和学习,共同推动技术进步。

1.1.3 3D 打印系统配置

不管是个人还是企业建立 3D 打印工作室甚至车间,都需要满足一定的软件和硬件技术条件,其中有些是可选的,有些是必须配备的。下面的内容针对的是已经购买了桌面型打印机的用户。

1. 一台高配置的计算机(必备)

三维 CAD 设计以及三维扫描数据处理对计算机配置的要求较高,尤其是在处理几十至上百兆具有细节要求的产品模型数据时,高配置计算机可以确保设计工作快速、稳定和可靠地完成。通常的要求是:

- ◇ 15 英寸以上的高清显示器;
- ◇ 64 位 Intel 酷睿 i5 以上或者同样处理速度的 AMD CPU;
- ◇ 独立显卡,1GB 以上独立显存;8GB 以上内存;500GB 以上硬盘;
- ◇ 最好是 Windows 7/Windows 8/Mac 的操作系统。

2. 3D设计软件（必备）

3D CAD软件是用来进行3D打印模型创建和修改的。目前市面上有较多品牌的软件可供选择，售价不等。国外高端的如Catia、Siemens NX、PTC Creo、Geomagic Design等商业版，售价在万元以上，主要用于专业工程师；中端如达索的Solidworks、欧特克Autodesk Inventor、西门子SolidEdge等，适用于专业人士和学生；国产的CAXA和中望3D产品功能也较全面，价格较低，交互简单，功能也够用，且本地化技术服务与支持占优势，技术支持成本低。考虑到使用成本、模型复杂度、是否支持A级曲面设计等，桌面型3D打印机学校或个人用户尽量选择一些国产3D工业设计软件，如CAXA或中望3D软件，从事艺术创作设计的可以选择的软件较多，如 3D Max、Maya、Rhino、Geomagic系列、Blender、Freeform等。

随着IT云服务技术的出现，3D打印设计软件目前正向不需要专业知识的大众普及，3D打印的设计平台正从专业设计软件向非专业设计应用发展。具有代表性的一是以免费的开源3D脚本设计工具OpenSCAD和谷歌的SketchUp为代表的免费3D设计软件；二是基于HTML5浏览器和WebGL技术的3D交互设计软件，如TinkerCAD、3D Tin、Autodesk 123D等新兴互联网3D设计应用。目前多个IT行业巨头相继推出了基于各种开放平台的3D设计和打印应用，大大降低了3D设计打印的门槛，甚至有的应用已经可以让仅具小学文化水平的用户通过互联网3D CAD软件自主设计类似乐高积木的模块化玩具。

3. 3D打印数据处理软件（可选）

3D打印数据模型目前均使用多边形面体格式的数据模型。3D打印数据模型由于来源不一，会产生各种几何缺陷导致无法打印，尤其是通过3D扫描获取的3D模型数据几乎都要经过处理才能让3D打印机读取。

多边形面体处理和编辑软件国内开发单位和个人极少，目前流行的3D打印数据处理软件大都是德国、美国、意大利等国人士开发，具体见图1-3的系统配置地图。

4. 3D扫描仪和逆向工程软件（可选）

把这两项列为可选或备选，主要是根据3D打印面向的不同的客户群体而定的。如果是面向产品设计应用或3D照相服务，3D扫描仪是必需的。目前，3D扫描仪国内外设备价格差别很大，从几千、几万元到几十万元不等。3D扫描仪背后的质量差异也不是几句话可以说清楚的，用户主要根据自己希望得到的扫描模型的细节分辨率来进行购买决策。

逆向工程软件可选的较多，大多数的3D设计软件包括Catia、UG NX、PTC Creo、Solidworks、中望3D等均不同程度地支持3D扫描得到的点云编辑和曲面设计，且操作简单。当然，也可以选择更为专业的Netfabb StudioPro、Geomagic系列软件和Imageware等专业逆向工程软件。

5. 打印后处理工具（必备）

打印后处理工具主要是一些手工或电动工具。由于3D打印件通常要进行附着物及支撑材料的剥离和清洁，如有的打印件表面粗糙，要进行打磨处理或涂装处理，尤其是桌面型

打印机的打印精度有限,比如 ABS 塑料具有较大的收缩率,所以对于需要进行装配的打印件几乎都要进行打磨处理,为此需要配套常用的五金工具,如小型桌面多功能砂轮机、多功能虎钳等工具,另外还要准备丙烯酸颜料和丙酮试剂,这些材料对于提升打印件的外观质量都是非常有用的。

作者在收集、参考了国内外各学术和商业性期刊资料后,总结出如图 1-3 所示的 3D 打印技术系统配置地图,供读者在 3D 打印配置选型时参考。

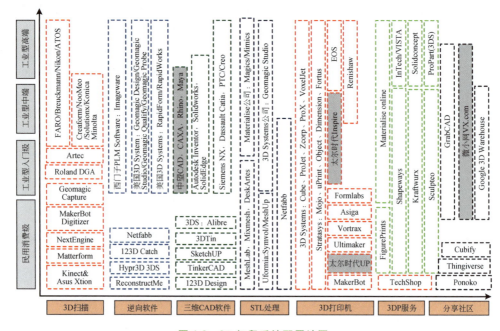

图 1-3　3D 打印系统配置地图

3D 打印技术的应用范围非常宽泛,它和传统的数控加工技术的区别主要体现在生产资料领域的不同。3D 打印技术在不具备专业性的民间具有广阔的推广市场,未来将会出现许多"家庭数字化车间",只要能获得产品的数字模型就可以打印出产品。应用 3D 打印技术需要确定下列问题:

(1) 打印目的。如用于个人创客、开设 3D 照相馆或个人设计工作室、研究型实验室、生产型 3D 打印车间,这些不同目的均需要考虑配置问题(主要是 3D 打印机、3D 扫描仪、3D 设计软件、逆向工程软件、STL 数据处理软件的软硬件配置)。

(2) 打印材料。民用消费级均集中在 ABS 塑料、PLA 聚乳酸、PA 尼龙、石膏粉、UV 光敏树脂等材料。工业级则包含塑料、金属、陶瓷三大工程材料。

(3) 打印尺寸。3D 打印机的成本很大程度上是由打印尺寸决定的,绝大部分民用消费级均集中在 $200mm^3$ 空间尺寸以下。

从图 1-3 中可以看出,从全球市场看,在国际市场流通的国产 3D 打印软硬件知名品牌非常少,在逆向工程领域的软件尤其如此。此外,金属 3D 打印机、高端 3D 设计软件都是进口的。目前国内制造的桌面型 3D 打印机得到国际市场第三方机构正面评价的只有北京太尔时代科技有限公司制造的 UP 和 UP mini 打印机。此两款国产 3D 打印机在欧美国际市场已有相当可观的份额,并已成为美国市场领先的桌面级 3D 打印机制造商。2012 年 10

月,全美著名的创客杂志 MAKE 测评了全球 15 款桌面级 3D 打印机,太尔时代科技有限公司研制的桌面级 3D 打印机获得综合体验第一名。2013 年 11 月,太尔时代科技有限公司 UP Plus 2 荣获 MAKE 杂志 2013 年度消费者最易使用奖(Best in Class:Just Hit Print)的第一名。到目前为止(2014 年 2 月)太尔时代科技有限公司的 UP Plus 2 是国内唯一支持微软 Windows 8 操作系统 3D 打印机驱动的桌面级 3D 打印机。

1.2 3D打印主流技术

总体来看,3D 打印技术的基本原理都是叠层制造,由光束或喷头在 X-Y 平面内通过扫描运动形成工件的截面形状,而在 Z 坐标间断地作层面厚度上的位移,最终形成三维工件。目前市场上的快速成形主流技术包括 FDM、3DP、SLA、SLS、SLM、LENS 等,下面我们简单介绍其技术原理。

1.2.1 熔融沉积造型技术

熔融沉积造型(Fused Deposition Modeling,FDM)技术在开始"打印"物体前,先生成待打印物体的三维数字模型分层切片,打印启动后把成卷的丝状热熔性材料(ABS 树脂、尼龙、蜡等)输送到打印头内部加热到熔融流体状态,经过挤压作用从喷嘴口挤出,挤出的液滴会沉积到一个平台上,同时该喷嘴可以在水平面(X,Y)内联动平移及在垂直方向(Z)向上移动(如图 1-4 所示)。加热的喷嘴会在软件控制下沿产品 CAD 模型的二维切片几何轨迹运动,从喷嘴挤出的液滴遇到平板层冷却后,材料逐层堆积并边黏结边变硬,经多层叠加形成最终产品。

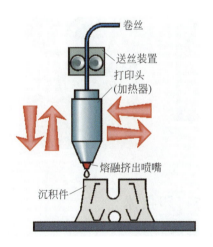

图 1-4 熔融沉积造型技术原理及打印样件

FDM 可能是目前应用最广泛的一种三维打印技术,其过程与二维打印机相似,只不过从打印头出来的不是油墨而是熔融的材料。很多消费型的桌面 3D 打印机都采用这种工艺,以 ABS 和 PLA 为主材料。ABS 强度较高,但是有微量毒性,制作时有少量臭味,必须拥有良好的通风环境,此外热收缩较大,打印件和打印平台接触面积大,容易翘曲形变,影响

成品精度；PLA是一种生物可分解塑料，无毒性，环保，制作时无色无味，打印件翘曲形变也较小。

1.2.2 光固化立体造型技术

据维基百科记载，光固化立体造型（Stereolithography，SLA）技术是第一个商业化的快速成形方法，1984年的第一台快速成形设备采用的就是光固化立体造型工艺。现在的快速成形设备中，以SLA的研究最为深入，运用也最为广泛。

该方法会在开始"打印"物体前，将物体的三维数字模型分层切片，采用一种紫外线激光束照射光敏树脂液体表层，使之发生光致聚合反应形成固化物层。紫外线激光会沿着零件各分层截面轮廓对液态树脂进行逐点扫描，被扫描到的树脂薄层产生聚合反应，由点逐渐形成线，最终形成零件的一个薄层的固化截面，而未被扫描到的树脂仍保持原来的液态。当一层固化完毕，升降工作台再向下移动一个层片厚度的距离，在上一层已经固化的树脂表面再覆盖一层新的液态树脂，用以进行再一次的扫描固化。新固化的一层牢固地黏合在前一层上，如此循环往复，直到整个零件原型制造完毕。

SLA工艺的特点是，能够呈现较高的精度和较好的表面质量，并能制造形状特别复杂（如中空零件）和特别精细（如工艺品、首饰等）的零件。其优点是精度高，可以表现准确的表面和平滑的效果，精度可以达到每层厚度0.05～0.15mm。缺点则为可以使用的材料有限，并且不能多色成形。光固化立体造型技术原理及打印样件如图1-5所示。

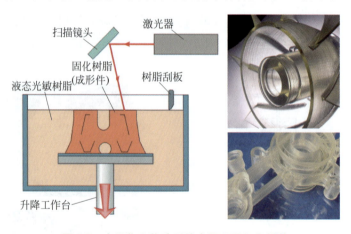

图1-5 光固化立体造型技术原理及打印样件

1.2.3 3D印刷或选择性黏结打印技术

3D印刷（3D Printing，3DP）或选择性黏结（Selective Binding Print）和SLA相似，所不同的是其能量源不是激光束，而是使用液体黏合剂来黏结粉末颗粒。此技术被称为Polyjet，其工作原理和喷墨打印技术相似。这种3D打印机的操作顺序是：打印机铺粉辊把送粉盒中的粉末均匀推铺覆盖在打印平台的表面上，然后打印头的喷头中射出细小黏合剂液滴到松散的粉末层，微小的液滴将粉末颗粒黏合在一起，形成第一层截面，剩下未遇液滴的粉末依然松散但可以当作打印时的支撑材料；当第一层打印完毕后，打印平台稍微降低，

最高面又形成了新粉末层,这时又可以喷射液滴并在上表面扩散;重复上述过程,直到整个模型全部完成,构建平台向上升起,没有被黏结的散粉会被真空吸走,露出已打印完成的部分。

目前,提供有石膏基粉和淀粉基粉两种主要粉末系统和专用的打印墨水。由于可以控制喷出的液滴和粉体发生可控化学反应形成渐变过渡的颜色,故采用这种技术打印成形的模型可具有变化多端的精细色彩,打印件表面细节特征也表达完整,可以用于熔模制造的蜡模制作。3D 印刷原理及打印样件如图 1-6 所示。

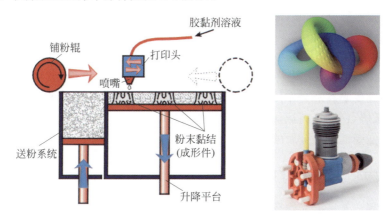

图 1-6　3D 印刷原理及打印样件

1.2.4　选择性激光烧结技术

SLS(Selective Laser Sintering)技术又称为选择性激光烧结技术,由美国得克萨斯大学奥斯汀分校的 C. R. Dechard 于 1989 年研制成功。SLS 技术是利用粉末状材料成形的。SLS 技术与 SLA 光固化技术有相似之处,即都需要借助激光将物质固化为整体。不同的是,SLS 技术使用的是红外激光束,材料则由光敏树脂变成了塑料、蜡、陶瓷、金属或其复合物的粉末。SLS 打印原理如图 1-7 所示:先将一层很薄(亚毫米级)的原料粉末铺在工作台上,接着在计算机控制下的激光束通过扫描器以一定的速度和能量密度按分层面的二维数

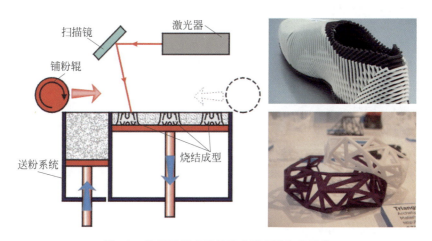

图 1-7　选择性激光烧结技术原理及打印样件

据扫描；激光扫描过的粉末就烧结成一定厚度的实体片层，未扫描的地方仍然保持松散的粉末状；一层扫描完毕，随后对下一层进行扫描；然后根据物体截层厚度升降工作台，铺粉滚筒再次将粉末铺平，开始新一层的扫描。如此反复，直至扫描完所有层面，去掉多余粉末，再经过打磨、烘干等适当的后处理，即可获得零件。

目前应用此工艺时，以蜡粉末及塑料粉末作为原料居多，而用金属粉或陶瓷粉进行黏接或烧结的工艺尚未实际应用。

选择性激光烧结 SLS 打印件比 SLA 要结实得多，通常用来制作结构功能件；激光束可选择性地熔合粉末材料（尼龙、弹性体、金属）；虽因无碾压步骤，Z 向的精度不容易保证，但工艺简单，不需要碾压和掩模步骤；成形件表面多粉多孔，使用密封剂可以改善并强化零件；使用刷或吹的方法可以轻易地除去原型件上未烧结的粉末材料。

SLS 金属原型件法：首先将低熔点金属与高熔点金属粉末混合，其中低熔点金属粉末在成形过程中主要起黏结剂作用，然后利用 SLS 技术成形金属零件，最后对零件进行后处理，包括浸渍低熔点金属、高温烧结、热等静压（Hot Isostatic Pressing，HIP）。所制造的金属零件机械性能受低熔点金属的影响。

1.2.5　选区激光熔化技术

近年来出现的选区激光熔化（Selective Laser Melting，SLM）技术是利用高能激光束熔化预先铺在粉床上薄层粉末，逐层熔化堆积成形的。为了保证金属粉末材料的快速熔化，SLM 需配备较高功率密度的激光器，光斑聚焦到几十微米到几百微米。SLM 目前大多使用光束模式优良的光纤激光器，功率在 50W 以上。影响 SLM 制造效果的影响因素达到一百多个，主要分为六大类：材料（成分形貌、粒度分布、流动性、物性等）；激光与光路系统（激光模式、波长、功率、光斑直径）；扫描特征（扫描速度、扫描方法、层厚、扫描线间距等）；外界环境（氧含量、湿度）；几何特性（支撑添加、几何特征、空间摆放等）；机械因素（粉末铺展平整性、成形缸运动精度、铺粉机构的稳定性等）。评价 SLM 制造零件性能的指标包括致密度、精度、表面粗糙度、零件内部残余应力、强度与硬度等。SLM 制造的金属零件接近全致密，强度达锻件水平，尺寸小于 100mm 打印零件的精度可达 ± 0.1mm，远远超过其他金属增量制造工艺可达到的精度。该技术的主要缺陷有金属球化、翘曲变形及裂纹等，还面临成形效率低、可重复性及可靠性有待优化等问题。

根据材料在沉积时的不同状态，金属零件激光增材制造技术可以分为两大类：

（1）金属粉末在沉积前预先铺粉。这类技术以金属直接激光烧结（Direct Metal Laser Sintering，DMLS）、选区激光熔化（Selective Laser Melting，SLM）为代表。粉末材料预先铺展在沉积区域，其层厚一般为 $20\sim100\mu m$，利用高强度激光按照预先规划的扫描路径轨迹逐层熔化金属粉末，直接净成形出零件，其零件表面仅需光整即可满足要求，被称为激光选区熔化增材制造技术。

（2）金属材料在沉积过程中实时送入熔池。这类技术以激光近净成形制造（Laser Engineered Net Shaping，LENS）、金属直接沉积（Direct Metal Deposition，DMD）技术为代表，由激光在沉积区域产生熔池并高速移动，材料以粉末或丝状直接送入高温熔池，熔化后逐层沉积，被称为激光直接沉积增材制造技术（见图 1-8）。该技术只能成形出毛坯，然后依靠数控加工达到其净尺寸。

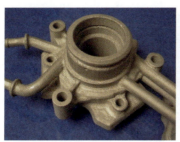
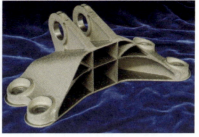

图 1-8　使用 DMLS 设备打印的零件

选区激光熔化技术与选择性激光烧结技术的不同之处在于后者的粉末材料往往是一种金属材料与另一种低熔点材料的混合物。在成形过程中，仅低熔点材料熔化或部分熔化把金属材料包覆黏结在一起，其原型表面粗糙、内部疏松多孔、力学性能差，需要经过高温重熔或渗金属填补空隙等后处理才能使用；而前者利用高强度激光直接熔化金属粉末材料，无需黏结剂，由 3D 模型直接成形出与锻件性能相当的任意复杂结构的零件，其零件仅需表面光整即可使用。

1.2.6　激光近净成形技术

激光近净成型（Laser Engineering Net Shaping，LENS）技术是直接制造金属零件的方法之一，可适应多种金属材料的成型。该工艺在惰性气体保护之下，通过激光束熔化喷嘴输送的粉末流，使其逐层堆积，最终形成形状复杂的零件或模具。图 1-9 所示为使用 LENS 工艺正在加工成形一条直边。该方法得到的制件组织致密，具有明显的快速熔凝特征，力学性能很高，并可实现非均质和梯度材料制件的制造。目前，应用该工艺已制造出铝合金、钛合金、钨合金等半精化的毛坯，性能达到甚至超过锻件，在航天、航空、造船、国防等领域具有极大的应用前景。但该工艺成形过程中热应力大，制件易开裂，精度较低，成形形状较简单，不易制造带悬臂的制件，且粉末材料利用率偏低。特别是对于价格昂贵的钛合金粉末和高温合金粉末，其制造成本是一个必须考虑的因素。该技术目前国内已开始应用于飞机零件制造，如北京航空航天大学已采用此方法成型大型飞机钛合金整体结构件等。

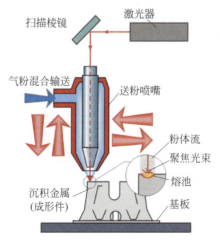
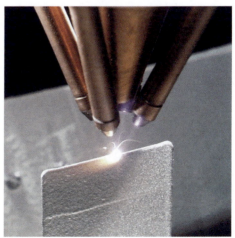

图 1-9　LENS 工艺正在加工成形一条直边

SLM 和 LENS 的共同点在于：被加工材料为工程材料的粉末，成形件的致密度、力学性能达到了工业要求。差别在于 SLM 技术是基于粉末床的金属零件快速制造方法，即激光与粉末材料之间的相互作用发生在粉末床上，而 LENS 技术的基础是激光涂覆技术，是基于局部送粉的金属零件快速制造方法。激光涂覆技术的目的是通过在被加工工件的表面熔覆功能层来提高工件的耐磨性、抗腐蚀能力及使用寿命，常用于零件或者模具的修复。为了实现修复、补充缺损的材料，常常进行多层加工，在此基础上形成了激光近净成形技术，在这一技术中，激光与粉末的相互作用发生在熔池附近。

1.3 FDM 三维打印实施步骤

由于本教材后面述及的打印实例几乎都是采用 FDM 打印机来成形的，同时 FDM 也是目前绝大多数桌面型 3D 打印采用的技术，所以这里重点讲 FDM 的打印实施步骤。如图 1-10 所示，FDM 三维打印主要分为前处理、打印过程和后处理三个阶段，其中前处理的工作是决定打印能否成功的关键。首先以一个人工髌骨假体植入物的打印制作为例来展示打印的过程。

1.3.1 FDM 打印技术的应用

这里以人体常见的医学工程——髌骨假体植入为例（见图 1-11），说明 FDM 打印的应用意义。

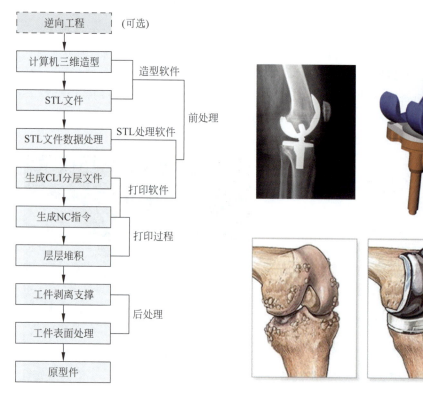

图 1-10　FDM 三维打印步骤　　　　图 1-11　髌骨假体植入

就某一个具体的人而言,人体的骨骼和器官其几何形状和尺寸具有唯一性。例如,从 X 光片可以证明每个人的髋骨在出现问题时其骨骼形状和表面形貌相比正常时的都是不一样的。如果需要手术修补或植入人造假体,就要根据透视图像对骨头的病变部位进行 CAD 建模,在获得 CAD 三维模型数据后就可以利用三维打印技术快速生成髋骨模型。植入体模型的打印过程如图 1-12 所示。

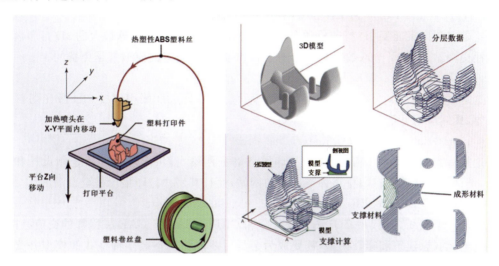

图 1-12　植入体模型的打印过程

1.3.2　3D 几何建模

作为 3D 打印的数据来源,计算机 3D CAD 建模是 3D 打印的必要条件。近年来 3D 几何造型软件已从工业应用走向民间应用。随着新一代云计算互联网技术的成熟,国外正在大量开发基于 WebGL 图像协议的 CAD 建模软件,过不了几年,没有专业设计知识的普通市民也能通过目前流行的网页浏览器自己下载或发布设计作品供 3D 打印。桌面型 3D 打印机的用户有 3 种便捷办法来获得 3D 模型。

1. 拍照或扫描获得 3D 模型数据

这是目前最快捷的 3D 建模方式。用户只要用普通数码相机、手机、移动平板电脑对实物从不同视角拍摄多张照片,上传到网站服务器,云端服务器会很快返回 3D 数字模型。当然,由于此技术正在开发过程中,对拍摄对象的环境、对比度、光线、表面材质还有很多限制,模型的表面细节分辨率也极其有限,所以目前此方式仅限于娱乐和学习研究,还无法进行商业应用。

近年来,3D 扫描仪开始进入普通家庭,使得 3D 数字化建模成为许多非专业人士的业余爱好,这有点像当年数码相机催生了平面设计的普及。

2. 从网上下载 3D 打印模型

在网络化的社会,建立打印模型共享的社交网站是推广普及 3D 打印技术最有效的方法,在美国非常流行,但其背后必须有设计作品共享的版权和法律保障。从网上下载模型,

不管是付费还是免费的,模型使用者都只能用于个体用途或学习、研究、评估的目的,而不能剽窃或抄袭别人设计的作品据为己有而用于商业目的。我国目前的知识产权保护环境还无法和美国相比,所以 3D 打印模型共享社区还没有真正建立起来,这也是阻碍我国 3D 打印普及的一个重要因素。下面列举的一部分 3D 打印模型共享网站可以提供大量的打印模型供读者参考学习。

◇ THINGIVERSE　http://www.thingiverse.com

这是由美国桌面型 3D 打印机的龙头产品 MakerBot 创建的全球最大的 3D 打印模型设计师社交网站,吸引了全球数以百万计的创客和爱好者,所有的模型都是免费的。

◇ AUTODESK 123D　http://www.123dapp.com/

这是由 Autodesk 公司创建的涵盖 3D 设计、3D 打印、3D 照相建模、3D 激光切割等多项内容,具体应用见第 3 章。

◇ i. materialise　http://i.materialise.com/

这是一家总部位于比利时的 3D 打印服务商务网站,提供个性化产品定制设计和打印服务,是目前全球提供打印材料种类最多的网站,而且其用户打印报价是全自动的。

◇ 3D CAD BROWSER　http://www.3dcadbrowser.com

这是一个在线 3D 模型 CGI 图形设计师和 CAD/CAM/CAE 工程师的交流社区,有许多汽车、动物、建筑和家具模型,需要成为会员后才能免费下载多种格式的模型并交换资源,但并非所有的模型都适合打印。

◇ GRAB CAD　http://grabcad.com/library

这是目前成长最快的 3D 模型设计师社交网站,其特色是用 WebGL 技术在网上展示、浏览、评估不同 CAD 数据格式的 3D 模型,但其中仅有一小部分是适合 3D 打印的。

◇ SHAPEWAYS　http://www.shapeways.com/gallery

这个网站有许多奇妙的设计模型,但免费的模型很少,用户需要付费后才能下载作品,然后打印出来。

◇ 3D WAREHOUSE　http://sketchup.google.com/3dwarehouse/

这个网站有数以万计的各种模型,尤其是建筑和手工制品的设计模型很多,绝大部分是使用 SketchUp 创建的。

◇ 3D VIA　http://www.3dvia.com/users/models

这个网站是达索系统创建的 3D 模型数据库。成为会员后可以免费下载一部分 3D 数据,是 Solidworks 用户的首选。

3. 使用三维 CAD 造型软件进行建模

客观世界中的物体都是三维的,在计算机中以数据集合形式表示和显示客观世界中物体的形体就是三维造型。一个用于表示产品几何形体和物理属性的计算机数据集合叫做产品设计模型,它能被计算机读取,但设计模型并不一定能被 3D 打印机接受,需要经过数据转换。目前通用的 3D 打印机工业标准是 STL 数据,绝大部分流行的三维 CAD 软件都有 STL 转换接口,但转换后的数据并不一定都能打印成功。我们用手工方法建立 CAD 数字模型有两种技术途径:

◇ 实体造型。主要关注模型的功能和性能,美学仅是兼顾,零件几何特征的尺寸可以

实现参数化关联(如图1-13左侧机械零件上当某孔径变化时,其孔径深度可以相应变化),并且几何特征可以做到树状结构化,所有几何特征设计可以历史回溯。实体模型一定具备物理属性(密度、体积、重心、惯性矩等),可以实现产品功能和性能的仿真。

◇ 面体造型。主要关注外形、美学和人机工程学,从点、线、面开始构建,无物理属性。常用逆向工程依靠3D扫描数据重构曲面,然后再和实体模型混合设计。从建模技能上看面体造型要比实体造型复杂和麻烦,在飞机、汽车等对外形设计有严格要求的复杂产品领域,目前仅有Catia、Siemens NX、Alias等工业软件的曲面建模功能可以满足手工复杂建模的需要。

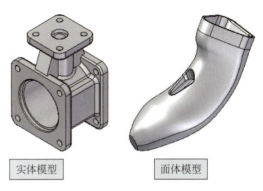

图1-13 两种三维造型的结果

1.3.3 STL模型数据处理

3D打印工艺对STL文件的正确性和合理性有较高的要求,主要是要保证STL模型无裂缝和空洞、无悬面、重叠面和交叉面,以免造成分层后出现不封闭的环和歧义。从CAD系统中输出的STL模型错误几率相对较小,而从逆向或反求系统中获得的STL模型则错误较多。错误原因查勘和自动修复错误的方法一直是3D打印数据编辑软件领域的重要方向。根据分析和实际使用经验,可以总结出STL文件的四类基本常见错误:

(1)法向错误,属于中小级别错误;
(2)面片边不相连。有多种情况:裂缝或空洞、悬面、不相接的面片等;
(3)相交或自相交的体或面;
(4)文件不完全或损坏。

STL文件出现的许多问题往往来源于CAD模型中存在的一些问题。对于一些较大的问题(如大空洞,多面片缺失,较大的体自交),最好返回CAD系统处理;一些较小的问题,可使用自动修复功能修复,不用回到CAD系统重新输出,可节约时间,提高工作效率。一些质量较好的三维打印软件本身就具有STL模型容错处理算法,对于一些小错误,如裂缝(几何裂缝和拓扑裂缝)、较规则孔洞的空洞能自动缝合,无须修复;而对于法向错误,由于其涉及支撑材料和表面成形,所以需要进行手工或自动修复。专业桌面型打印机的打印软件要求能在工作区有三维显示窗口,STL模型会自动以不同的颜色显示,当出现法向错误时,该面片会以红色显示报警,提示用户注意修复模型。

1.3.4 分层控制参数

STL模型分层是三维打印的前提条件,在分层前,要首先保证STL模型的正确性。分层包括三个部分,分别为原型的轮廓部分、内部填充部分和支撑部分。轮廓部分根据模型层片的边界获得,可以进行多次扫描。内部填充是用单向扫描线填充原型内部非轮廓部分,根据相邻填充线是否有间距,可以分为标准填充(无间隙)和孔隙填充(有间隙)两种模式。标

准填充应用于原型的表面,孔隙填充应用于原型内部(该方式可以大大减少材料的用量)。支撑部分是指原型外部对其进行固定和支持的辅助结构。

分层参数包括三个部分,分别为分层、路径和支撑。不同参数下的层片规划结果如图 1-14 所示。

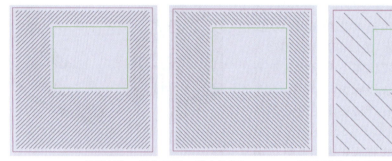

扫描次数1,填充间距4,填充角度为45,135,表面层数为2的开始三层

扫描次数3,填充间隔2,填充角度为30的标准填充层和孔隙填充层

图 1-14 不同参数下的层片规划结果

(1) 分层部分有层片厚度及起始、终止高度 3 个参数。

层片厚度为快速成形系统的单层厚度。起始高度为开始分层的高度,一般应为零;终止高度为分层结束的高度,一般为被处理模型的最高点。

(2) 路径部分为原型部分的轮廓和填充处理参数。其中包括:

◇ 轮廓线宽。层片上轮廓的扫描线宽度,应根据所使用喷嘴的直径来设定。一般为喷嘴直径的 1.3~1.6 倍之间。实际扫描线宽会受到喷嘴直径、层片厚度、喷射速度、扫描速度这四个因素的影响。在太尔时代的 UP 打印机中该参数已在三维打印机/快速成形设备的预设参数中集中设定,一般无需修改。

◇ 扫描次数。指层片轮廓的扫描次数,一般该值设为 1~2 次,后一次扫描轮廓沿前一次轮廓向模型内部偏移一个轮廓线宽。

◇ 填充线宽。层片填充线的宽度。与轮廓线宽类似,它也受到喷嘴直径、层片厚度、喷射速度、扫描速度这四个因素的影响,需根据原型的实际情况进行调整。合适的线宽造型,表面填充线应紧密相接,无缝隙,同时不能发生过堆现象(材料过多)。

◇ 填充间隔。对于厚壁原型,为提高成形速度,降低原型应力,可以在其内部采用孔隙填充的方法,即相邻填充线间有一定的间隔。该参数为 1 时,内部填充线无间隔,可制造无孔隙原型。该参数大于 1 时,相邻填充线间隔 $(n-1)$ 个填充线宽。

◇ 填充角度。设定每层填充线的方向,可设定多个值,每层角度依次循环。
◇ 填充偏置。设定每层填充线的偏置数,最多可输入六个值,每层依次循环。当填充间隔为 1 时,本参数无意义。若该参数为(0,1,2,3),则内部孔隙填充线在第一层平移 0 个填充线宽,第二层平移 1 个线宽,第三层平移 2 个线宽,第四层平移 3 个线宽,第五层偏移 0 个线宽,第六层平移 1 个线宽……依次继续。
◇ 水平角度。设定能够进行孔隙填充的表面的最小角度(表面与水平面的最小角度)。当面片与水平面角度大于该值时,可以孔隙填充;小于该值,则必须按照填充线宽进行标准填充(保证表面密实无缝隙)。该值越小,标准填充的面积越小,但过小的话,会在某些表面形成孔隙,影响原型的表面质量。
◇ 表面层数。设定水平表面的填充厚度,一般为 2~4 层。如该值为 3,则厚度为 3×层厚,即该面片的上面三层都进行标准填充。

(3) 支撑部分参数如下:
◇ 支撑角度。设定需要支撑的表面的最大角度(表面与水平面的角度),当表面与水平面的角度小于该值时,必须添加支撑。角度越大,支撑面积越大;角度越小,支撑越小。如果该角度过小,则会造成支撑不稳定,原型表面下塌等问题。
◇ 支撑线宽。支撑扫描线的宽度。
◇ 支撑间隔。距离原型较远的支撑部分,可采用孔隙填充的方式,减少支撑材料的使用,提高造型速度。该参数和填充间隔的意义类似。
◇ 最小面积。需要填充的表面的最小面积,小于该面积的支撑表面可以不进行支撑。
◇ 表面层数。为使原型表面质量较高,靠近原型的支撑部分需采用标准填充。该参数设定进行标准填充的层数,一般为 2~4 层。

1.3.5 开源 3D 打印机的打印参数设置

一般用户从市场上购买的桌面型 3D 打印机,大部分打印参数已经固化在三维打印机控制系统的内存,用户在打印时只需根据分层厚度和成形要求选择合适的参数集,一般不用对这些预设参数进行修改。如果因软件升级的原因,可能增加或删除部分参数项,但这些变动不会影响本软件的使用。对于想充分体验定制打印机性能的用户,最好购买类似 RepRap 的开源 3D 打印机,其乐趣在于打印参数完全可以自定义,这时就需要用到 Slic3r 软件。它是一款将 STL 文件转化成打印控制指令 G-Code 的免费开源软件,具有更快生成模型和可灵活配置打印参数的特点。

Slic3r 的操作界面比较简单,共有 Plater(文件操作)、Print Settings(打印参数)、Filament Settings(丝参数)、Printer Settings(打印机参数)4 个功能模块的人机交互界面。Plater 是最基本的功能,负责将建模软件导出的 STL 文件导入 Slic3r,最终输出 G 代码指令。软件本身带有几种常见的开源打印机(如 MakerBot、Ultimaker、RepRap)的后置处理 G 代码格式指令集供选择使用。Plater 还可以进行一些简单的平移、缩放、旋转、拆分、复合等几何变换操作,还可设置模型打印角度。

Print Settings(打印参数)是内容最多的模块,包括 Layers and perimeters(层和轮廓)、Infill(填充)、Speed(打印速度)、Skirt and brim(裙边处理)、Support material(支撑材料)、Notes(备注)、Output options(输出选项)、Multiple Extruders(多喷头打印)和 Advanced

(高级)共 9 个选项菜单。以 Infill(填充)为例,有多种填充图案和填充密度可供选择,因为有些时候选择一个填充方式要考虑到物体的强度、打印时间和材料、个人喜好等因素,Slic3r 提供了多种(4 个常规和 3 个特种)填充模式。图 1-15 展示了这 7 种填充模式的图案样式和菜单截图。

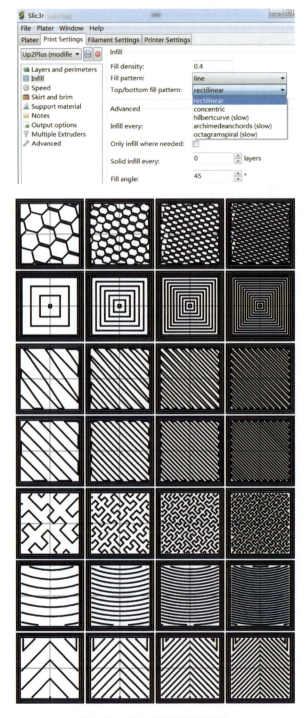

图 1-15　填充图案及密度样式

图 1-15 中的填充密度从左到右依次为：20%、40%、60%、80%，从上到下依次为：蜂窝、同心、折线、往复直线、希尔伯特曲线、阿基米得和弦、Octagram 螺旋。

在 Printer Settings 模块的选项下，分别有 General、Custom G-code、Extruder 选项（如图 1-16 所示）。其中，General 是打印机基本常规设置，包括平台最大尺寸、打印中心坐标以及打印机使用固件的选择；Custom G-code 是针对用户自定义 G 代码的格式，如 G 代码程序段的开头、结尾、层转换的格式；Extruder 选项是挤出机构的一些详细设置，比如喷嘴直径以及喷嘴间距（仅当多喷嘴才有用）。

图 1-16 打印机设置界面

除如图 1-17(a)所示的均匀锚层厚度外，Slic3r 还可以提供一些特殊的分层优化算法，如不均匀的铺层厚度设置。Slic3r 具有沿 Z 轴方向按不同高度区间来调节层厚的能力，即模型的各个部分可以根据几何外形变化合理调节层厚以获得最好的铺丝密度。例如工件外侧的垂直部分层厚可以比倾斜部分的大一点。区域越是平坦，层厚越是要薄，这样整个工件力学性能较佳。

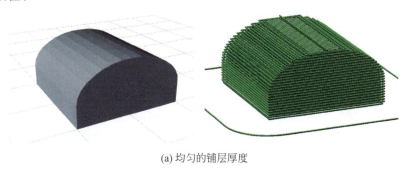

(a) 均匀的铺层厚度

(b) 不均匀的铺层厚度

图 1-17 层厚优化算法

从图 1-17(b)可以看出,系统定义 Z 轴方向三个区间段采用了不同的层厚。在这个例子中,该模型的垂直外壁处层厚为 0.4mm,则中间较陡段部分控制厚度为 0.2mm,在接近平面外形的顶部层厚为 0.15mm。

1.4 打印机和打印材料的选择

如何选择合适的 3D 打印机和打印材料目前没有一个统一的标准,完全是由用户的应用需求决定的,拥有与需求目的相匹配的关键性能指标将会帮助用户实现目标价值。目前针对 3D 打印机及 3D 打印制品质量的技术标准还没有形成,主要是由用户在购买前明确自己的应用需求和打印机关键性能是否能够匹配用户的工作目的。建议重点考量打印机技术经济性指标和打印材料的理化特性及环保性能。

1.4.1 打印性能指标

1. 打印速度

由于设备制造商和采用的 3D 打印技术的不同,3D 打印速度的衡量标准是不同的。比较常用的是指打印特定形状尺寸物体重量或者体积所需的时间。一些 3D 打印机可以快速打印单个简单结构的物体,但在打印多个物体或者结构比较复杂的打印任务时,打印速度就会明显下降,因此目前尚没有一种统一标定 3D 打印速度的计量方法。

还有一种方式是打印速度被定义为在 Z 轴方向上打印特定距离所花的时间。例如在打印单一零件中,Z 轴方向一小时可以打印的毫米数(mm/h)。这种算法适用于鉴别具有稳定垂直打印速度的 3D 打印机,这些打印机应该不需要在单一打印任务中考虑打印部件的几何结构,或是打印零件的数量,这种打印机就十分适合打印概念模型。

2. 打印成本

打印成本需要综合考虑所消耗的打印材料重量或体积、支撑材料重量或体积、打印时间、后置处理时间。通常用成形单位重量或体积零件所需的费用来表示,比如元/克或元/厘米3。但即便使用同一台 3D 打印机,由于受到零件结构和摆放位置的影响,单个成形件所需的费用也是有差别的,因此 3D 打印服务的报价经常以典型物体打印价格或者平均水平的价格来呈现。如果需要对报价进行对比,可以提供某一典型 STL 数据让不同打印商进行报价,从而选择性价比最高的打印商。

有些高端的金属材料或陶瓷材料的 3D 打印机,由于同样体积或重量但不同复杂度的零件其加工成本差别很大,有些公司用比表面积作为成本计量单位,因为复杂曲面结构的零件的比表面积较大。

3. 打印分辨率

3D 打印分辨率是一个比较容易混淆的概念,它包括打印过程分辨率和打印表面分辨率两个概念。打印机铺层的厚度(即 Z 方向分辨率)是以 dpi(每英寸像素)或者 μm 来计算的。目前 FDM 打印机一般的铺层厚度为 $200\sim400\mu m$,精度最高达 $100\mu m$,也有部分打印机如

Objet 公司 Connex 系列还有 3D Systems 公司的 ProJet 系列可以打印出 $16 \mu m$ 薄的一层，而 XY 平面方向则可以打印出跟激光打印机相近的分辨率。3D Inkjet 打印出来的"墨水滴"的直径为 $50 \sim 100 \mu m$。

而表面分辨率是指打印完成后去除支撑材料及清理后零件表面质量，包括边缘的清晰程度、最小的特征尺寸、薄壁件质量和表面光洁程度。最好采用显微镜来检查，显微镜能够放大细节特征用于对比。

4. 打印尺寸稳定性

3D 打印是以液态或固态材料逐层叠加的方式成形零件的，这一过程中往往伴有材料相变和热应力引起的材料收缩，使用 UV 光成形的材料还存在固化是否完全的问题，这些问题都会影响打印零件的尺寸稳定性。

5. 打印材料特性

每种 3D 打印技术使用的材料都有优点和缺点，主要看用户是关注打印件的概念设计还是功能设计。概念设计不太关注材料的物理性能，主要关心产品的成本、结构和外形，所以较多选择无机非金属、有机塑料或蜡类。这类材料成形快速，成本较低。而考虑打印件功能要求时对打印材料特性要求较高，使用金属和复合材料的机会较多。

6. 打印材料颜色

目前的 3D 打印机有三种材质颜色的打印方式：

(1) 单色打印机，一次仅能打印一种颜色的零件；

(2) 多色打印机，一次能打印两种或两种以上颜色组成的单个零件；

(3) 全色谱彩色打印机，可以打印数千种自定义颜色的单个零件。如 3D Systems 公司的 ProJet x60 系列 3D 打印机可以打印超过 600 万种色彩的实体模型，可以直接从产品数字模型中读取照片、图形、标志、纹理、有限元分析结果等和颜色有关的信息并直接打印出来。

1.4.2 打印材料性能

对于 3D 打印所使用的材料安全问题，众说纷纭。作者对此有过调研，但由于国内桌面型 3D 打印机面市的历史短，缺少详细数据与可靠的检测报告，尚未能对 3D 打印过程的挥发产物做出是否有害的定论。不过下面几种材料的已知定论值得关注。

- UV 光敏树脂：含有对环境有害成分，使皮肤过敏，尤其是光固化时的丙烯酸酯类挥发性气体往往具有强烈的刺激性，对于作业时间较长的 SLA 打印过程来说，实现 3D 打印无害化意义重大。
- ABS 树脂：是一种使用量较大的高分子产品，由于本身无毒性，广泛用于工程塑料、仪器仪表、家用电器、玩具等壳体的制作。ABS 树脂是由丙烯腈(Acrylonitrile)，丁二烯(Butadiene)和苯乙烯(Styrene)按一定配比，在高温下聚合反应而成的三元共聚体化合物(简称 ABS 树脂)，属于丙类易燃固体化合物。当 ABS 树脂加热到 175℃时可熔融，加热到 280℃以上时开始热解，遇明火燃烧并释放出危险性较大的丁二烯、丙烯腈、苯乙烯这三种单体化合物，其中，丙烯腈为高毒物，丁二烯和苯乙烯为低毒物。

- PLA(Polylactide)聚乳酸：是一种新型的生物降解材料，使用从可再生的植物资源（如玉米）所提取的淀粉原料制成，机械性能及物理性能良好。聚乳酸适用于吹塑、热塑成型等各种加工方法，加工方便，应用十分广泛，相容性与可降解性良好。聚乳酸在医药领域应用也非常广泛，如可生产一次性输液用具、免拆型手术缝合线、用低分子聚乳酸作药物缓释包装剂等。

- PC(Polycarbonate)聚碳酸酯材料：根据酯基的结构可分为脂肪族、芳香族、脂肪族-芳香族等多种类型，目前芳香族聚碳酸酯获得应用较多。PC 是高性能的热塑性材料，具备工程塑料高强度、耐高温、抗冲击、抗弯曲的性能，且光学性能很好，可以用于高度透明的防爆玻璃，也可以作为最终零部件使用。

- PA(Polyamide)聚酰胺材料(俗称尼龙 Nylon)：三维打印主要使用粉末状尼龙，用来制作具有良好耐热性和耐腐蚀性的模型，并可添加玻璃微珠使其热稳定性和化学稳定性优良，而且能提高制品的尺寸精度，降低表面粗糙度，具有耐化学药品性和自润滑性，且摩擦系数低，适用于强度和硬度要求较高的功能性打印件。

- 不锈钢：三维打印用不锈钢粉，以青铜作为黏结剂。不锈钢金属打印是目前最便宜的金属打印，适用于尺寸较大的零件，最大尺寸可达 1m 左右，最小打印壁厚 3mm，最小打印特征尺寸 0.8～1mm。

- 钛合金：使用三维激光打印使钛粉烧结在一起，用激光打印烧结成形的金属构件比传统加工零件具有更优的金相组织结构。钛合金 3D 打印件表面看起来并不像传统加工的零件表面闪亮，相反，它表面灰暗，呈磨砂粗糙状。如果想要获得光泽的表面，可对打印模型打磨或抛光。钛合金打印模型的最小壁厚尺寸 0.4mm，最小的特征尺寸可达 0.25mm。

1.4.3　选择 ABS 还是 PLA

目前消费级桌面打印机最常用的打印材料主要是 ABS 和 PLA 两种材料。

PLA 除了具有生物可降解塑料的基本的特性外，还具备有自己独特的特性。PLA 拥有良好的光泽性和透明度，和利用聚苯乙烯所制的薄膜相当；PLA 具有良好的抗拉强度及延展度，也可以各种普通加工方式成形，例如熔化挤出成形、射出成形、吹膜成形、发泡成形及真空成形，与目前广泛所使用的聚合物有类似的成形条件，此外它也具有与传统薄膜相同的印刷性能。

ABS 具有优良的综合物理和机械性能，极好的低温抗冲击性能。尺寸稳定性、电性能、耐磨性、抗化学药品性、染色性、成品加工和机械加工较好。ABS 树脂耐水、无机盐、碱和酸类，不溶于大部分醇类和烃类溶剂，而容易溶于醛、酮、酯和某些氯代烃中。ABS 树脂热变形温度低，可燃，耐候性较差。多数 3D 打印用的 ABS 熔融温度在 217～240℃之间，热分解温度在 280℃以上。结合 ABS 的特性，大部分的 FDM 技术 3D 打印机喷嘴温度设置为 240℃左右。

作为常用产品，材料毒性是用户最关心的问题之一。和自身的单体材料相比，ABS 材料毒性在生产过程中已经降低，尤其是正规的 3D 打印专用的 ABS 材料均为无毒性材料。但是，由于 ABS 材料本身还有苯等毒性元素，在高温状态下会生成部分有毒气体，确实会对环境产生影响。ABS 树脂燃烧及热分解产物目前还没有定论，但笔者建议，在使用 FDM 类型的 3D 打印机时，要确保工作环境通风，以及不要长时间待在工作环境中，并且一定要选购正规厂商生产的无毒性 ABS 材料。劣质 ABS 材料通常采用回收塑料或添加不规范填料

制作,化学组成不可控,毒性会更大。

打印 ABS 材料与打印 PLA 聚乳酸材料的区别如下:
- 打印 PLA 时气味为棉花糖气味,不像 ABS 那样有刺鼻的不良气味。
- PLA 可以在没有加热床的情况下打印大型零件模型,边角不容易翘起。
- PLA 加热挤出温度是 200℃,ABS 在 230℃以上。
- PLA 具有较低的收缩率,即使打印较大尺寸的模型时也表现良好。
- PLA 具有较低的熔体强度,打印模型更容易塑形,表面光泽性优异,色彩艳丽。
- PLA 是高分子结晶体,ABS 是一种非晶体。当加热 ABS 时,会慢慢转换为凝胶液体,不经过状态改变。PLA 像冰冻的水一样,直接从固体到液体。因为没有相变,ABS 不吸收喷嘴的热能。部分 PLA 使喷嘴堵塞的风险加大。

1.5 3D 打印在教育行业的应用

在教育领域,3D 打印机能够将抽象的概念带入现实世界,将学生的构思转变为可以捧在手中的真实立体彩色模型,可以将许多抽象的数学、物理理论变成具体的实物化模型,令教学更为生动,学生学习过程更高效。在欧美国家,3D 打印机正在各类学校尤其是基础教育领域大量普及,其中作为全球 3D 打印技术发源地和全球销售份额最大国家,美国已将 3D 打印技术广泛用于大、中、小学的 STEM 课程,即 Science(科学)、Technology(技术)、Engineering(工程)和 Maths(数学)综合性实践课程,STEM 被认为是美国保持 21 世纪科技继续领先的最重要的人才培养计划。

1.5.1 3D 打印在各学科的创新应用

3D 打印也为教育行业打开了一扇新窗口。一些教育机构和组织正在研究、探索如何将该技术应用到教学中。学生不仅可以享受到这种最新技术辅助教学的便利以及各种创新用法,还可以此作为促进学生提高设计技能的推动力,更会对他们的技术素养和未来的职业发展产生深远的影响。表 1-1 所示是目前 3D 打印的一些典型的教学应用情况。

表 1-1 3D 打印在各学科教学中的应用案例

学 科	典型应用案例
数学	可根据数学方程打印出模型,用于解决几何曲面问题、立体空间的布局设计、艺术图案等
化学	制作 3D 立体大分子结构模型等
生物、医学	打印出大分子、器官、人工关节或其他模型,3D 打印在牙医行业应用重要
电子	制作替代部件、模型夹具和电子设备外壳等
地理	制作立体地形图、GIS 模型等
机电工程	根据设计作品快速制作出原型,或是可直接使用的非标齿轮、连杆等部件
建筑	设计打印出设计作品的微缩 3D 模型,根据设计制作桥梁等模型,进行力学实验
历史、考古	用于复原历史上的工艺品、古董,用于复制易碎物品
动画设计	打印出作品的 3D 模型,如人物、动画角色模型
教育教学	实现个性化教育,按个性需求和学生个人兴趣打印智力玩具、教具、实验器材。美国麻省理工学院的 Fab Lab 实验室在全球的基础教育内容变革和草根创客技术支持方面起到引路作用,但国内的反应则相对迟缓

华盛顿大学的教师在 2012 年的设计入门课程中使用 3D 打印机作为学习环境,由学生扫描实物或自己设计出物品,打印出原型,并在此基础上试验和改进。在福赛大学,学生们使用该技术制作 3D 漫画人物,利用三维软件设计人偶并打印出塑料模型。美国弗吉尼亚大学的学生通过 3D 打印技术制造出一架模型飞机并成功试飞,飞机的所有零部件都是通过 3D 打印制造的。美国国家科学基金会(NSF)的数字图书馆项目提供了很多 3D 动物和器官结构模型,包括无脊椎和脊椎生物,很多是已灭绝生物。该项目的参与者正在扫描并打印复制古人类化石。哈佛大学博物馆的研究人员也在利用计算机为收集到的残缺古代器具、化石等建立模型,然后用 3D 打印出复制品。

1. 提升数学课的学生兴趣

3D 打印技术可以将我们构想的抽象数字模型变成可展示的实体模型,实际上就是计算可视化。意大利理论物理国际研究中心(ICTP)的 Gaya Fior 介绍了一个在数学教学中利用 3D 打印辅助数学学习的例子。该案例利用网上的免费工具将数学中的等值曲面转化成三维模型,并打印出可用于课堂教学的实物或者很酷的装饰品。

图 1-18 展示了双曲抛物面建模和 3D 打印过程。双曲抛物面(hyperbolic paraboloid)

```
sqra=1;
sqrb=4;
[x,y]=meshgrid(-2:0.01:2);
z=(x.^2/sqra-y.^2/sqrb)/2;
plot3(x,y,z);
或者
surf(x,y,z);
```

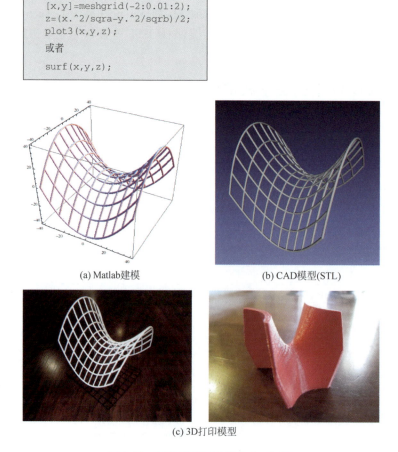

(a) Matlab建模　　(b) CAD模型(STL)

(c) 3D打印模型

图 1-18　双曲抛物面建模和 3D 打印

是一竖向抛物线(母线)沿另一凸向与之相反的抛物线(导线)平行移动所形成的曲面。此种曲面与水平面截交的曲线为双曲线,故称为双曲抛物面。曲线 $z=xy$ 的三维模型图形程序可以在 Matlab 软件中转变成 STL 模型数据并最终打印出一个镂空的实体结构几何模型。

3D 打印还可以为枯燥的数学知识增添趣味性和实用性,将数字和时尚相结合。通过技术手段,可以使得数学与艺术相辅相成,通过数学模型去构造和实现艺术设计。令人惊奇的是,一些数学曲面的形状和特性本来就特别适合于装饰物,如图 1-19 所示就是利用数学曲线/曲面模型打印的家庭生活用品装饰物。在美国,一些高中学校用 3D 打印机直接在课堂上打印几何模型用于教学,帮助同学快速理解抽象的原理(图 1-20)。

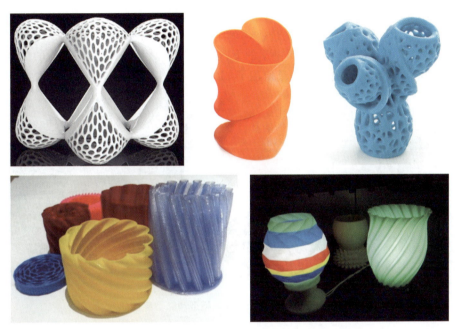

图 1-19 数学作为艺术融入生活

图 1-20 3D 打印机已进入美国高中的数学课堂

2. 全球 STEM 教育项目新锐——F1 in Schools

1999 年发源于英国的 F1 in Schools 项目目前已成为全球教育领域最大的 STEM 教育项目。此项目由 3~6 名 9~19 岁的学生自愿组队,利用三维 CAD/ CAM 软件团队协作设计、分析、制造和测试一辆以微型压缩空气为动力的巴尔沙松木(Balsa)F1 赛车模型(约 1∶20 的比例)。

这是一个全球性多学科挑战的科技制作竞技项目,目前已有四十多个国家参赛,全球每年有超过 200 万学生参与此课程或比赛活动。参赛学生团队必须独立寻找商业赞助商获得研究经费,独立管理项目预算,创立品牌,学会市场营销和沟通媒体的技能,综合运用 CAD/CAM 技术、物理学、空气动力学、3D 打印、CNC 加工等技术来完成一辆 F1 模型赛车的设计和制作。图 1-21 所示是爱尔兰一所中学的 F1 赛车模型和用于研究车辆性能的微型实验风洞。此模型的设计和测试过程中大量使用了 3D 打印技术来测试车辆气动组件性能。

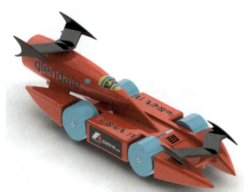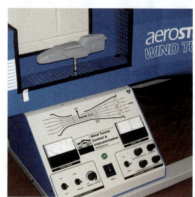

图 1-21　F1 in Schools 赛车模型和微型实验风洞

F1 赛车的车身设计充满了挑战和乐趣,所以成为典型的寓教于乐的 STEM 项目载体。团队中的每个学生都可以发挥创意想象和数理知识特长,利用三维计算机辅助设计(CAD)软件和桌面 3D 打印机来验证原型性能。3D 打印机的应用已成为对 F1 车模的重要空气动力组件(如前翼、尾翼、导流翼片)进行特殊设计不可或缺的手段,如图 1-22 就是美国犹他州 Mountain View High School 使用 3D Systems 公司机器打印的 F1 车模尾翼座体设计和概念模型。作者教授的北航一年级本科生设计打印了 F1 赛车的静态模型(图 1-23 右上角照片),并设计打印了 F1 遥控赛车模型的气动翼片组件(图 1-23 下面两张照片中白色塑料部分)。

图 1-22　Mountain View High School 的学生打印的赛车模型

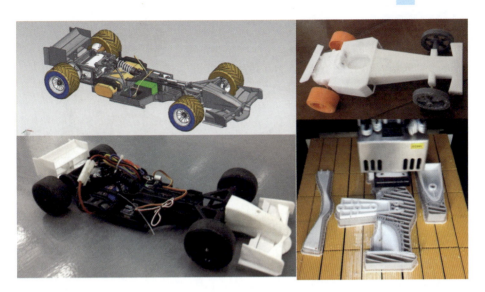

图 1-23　北航一年级学生设计打印的 F1 赛车组件模型

3. 生物医学工程专业的 3D 打印

Mimics 是用来实现 3D 医学图像处理的一流软件,全球的知名大学和医疗设备公司用它来开展高级的生物医学研发工作。早日掌握 Mimics 知识能帮助当今的生物医学专业学生做好准备并在未来成为领先的研究者。因此,Materialise 公司开发了一款学生能够买得起的 Mimics 学生版软件,或缩写为 Mimics SE,其目的在于向生物医学学生传授医学图像处理知识和它促进产生的众多强大的 3D 应用,为医学教育提供 3D 图像数据服务。有了 Mimics SE,能够培养学生获取医学图像信息,诊断人体机能正常与否的相关技能,从而使学生在以后参加医院招聘和高技术医疗设备公司(比如 Stryker、Medtronic、Biomet、Zimmer、Boston 科技、Wright 医疗和 Depuy 医疗等公司)的招聘时占据优势。

Mimics SE 有 Mimics 许可的全部功能,包括 Materialise 公司提供的 5 种源自 CT、MRT、三维扫描、X 射线等仪器的图像数据集。所选择的这些数据集能代表人体的各个部分(膝盖、臀、胸、头和大脑),学生使用 Mimics 可以进行下列工作:

◇ 从图像数据集中获取或快速创建精确人体组织的 3D 模型;
◇ 以 2D 与 3D 方式精确测量 3D 模型;
◇ 以 STL 格式输出 3D 模型用于 3D 打印,针对实体模型来识别和研究人体器官组织;
◇ 输出 3D 模型到 3-matic 中来进行优化计算,生成 FEA 或 CFD 的网格图(如图 1-24 所示)。

1.5.2　3D 打印的课堂应用

目前消费型的桌面 3D 打印机在教育领域可以重点扮演三种角色。

1. 用于定制可视化教具

在原来的教学场景下,教师多使用语言和图片描述教学内容,但形象直观的立体教具较

(a) 根据腹部CT数据人体组织建模　　(b) 脊椎骨3D网格有限元模型

图 1-24　可供打印的人体组织 3D 模型

少配备,或是无法定制。3D 打印提供了实体创作工具,教师可以根据实际教学内容的需要来自行制作某些教具,并在课堂上展示,学生也可以观察、触摸和组装这些教具,这种方式显然要比原来由学校统一采购教具学具的效果更好。有了 3D 打印机以后,只要能获得设计文件模型数据,这些模型也可以在教师甚至是学生之间分享,充分发挥数字模型的快速传播作用。国内的一些高校已经为工业设计专业配备了 3D 打印机,学生在设计教室内就可以把自己的设计转化成为作品,随时调整和改进。

2．作为认知工具快速创建实体模型

3D 打印可以作为学生理解重要概念或探究性学习的工具,实现对创意和技术方案进行快速验证,促进学生创造力的培养和认知能力提高。例如,建筑专业的学生经常会设计各种构造的桥梁模型,现在可以通过 CAD 建模或三维扫描(如对老旧模型的重用修改)直接将设计模型打印成微缩模型来发现问题和不足,并且修正设计中的缺陷,教师也能及时给予具体的指导和帮助。也就是说,3D 打印起到帮助认知和结果快速验证的作用。

3．作为课堂交互和协作学习的工具

3D 打印是一种直接数字制造技术,同时和互联网紧密联系,为课堂交互和协同学习提供了可能,使得课堂上的教学互动仅受教师和学生的想象力的限制。例如,在物理课上,教师可以使用 3D 打印机制作一个 F1 方程式赛车模型的前翼部件,并提出实验中出现的问题,然后让学生课后组成小组从网络上下载原来的赛车模型并按自己的想法来重新设计有问题的前翼部件,在下一堂物理课前完成作品打印并提供实验数据,在课堂上就可以讨论并将师生设计作品的结果进行对比。这种交互式协同设计活动让学生处于教学活动的中心,以平等方式与教师互动,教师提供对比样本和辅导。这种方式不仅有趣,而且能够培养学生的合作精神和协作能力。

第2章 UP桌面型3D打印机操作

本教材的大部分打印实例使用了北京太尔时代公司最新推出的桌面型 FDM(熔融挤压成型技术)3D 打印机——UP Plus 2(以下简称 UP 打印机或 UP)。该打印机具有优良的打印精度和打印效率,除了可以满足小型产品的原型设计,更为教育机构和个人家庭用户提供教育培训和草根创客解决方案,也是国内目前为止唯一支持微软 3D 打印机直接驱动的桌面 3D 打印机。太尔时代自主创新的自动水平校准和喷头自动对高技术大大提高了打印机的易用性。

2.1　UP 的结构组成

3D 打印机是机电一体化产品,主要由机械部分、电器部分、打印软件三大部分组成。

2.1.1　机械部分

机械部分的组成非常紧凑,主要部件是打印头、基座、卷丝、打印平台,打印平台作 X、Z 向步进移动,打印头作 Y 向步进移动。在使用过程中,材料挂轴 a 和打印垫板 b 可以经常取下(如图 2-1 所示),便于装料和剥离打印件。

UP 的基本技术参数如下:
- 打印平台:(宽)140mm×(长)140mm×(高)135mm;
- 支撑结构:根据软件算法自动生成;
- 打印层厚:0.15～0.40mm;
- 打印材料:ABS/PLA;
- 系统运行环境:Windows/Mac;
- 设备尺寸:(宽)245mm×(长)260mm×(高)350mm;
- 设备重量:5kg;
- 打印前准备时间:小于 15min。

2.1.2　电器部分

三维打印机/快速成形系统分为主机、电控系统两部分,主要由计算机、驱动器、丝杆步进电机、送丝电机、I/O 接口板、运动控制系

统、成形材料控制系统、打印台加热控制系统几部分构成（如图 2-2 所示）。

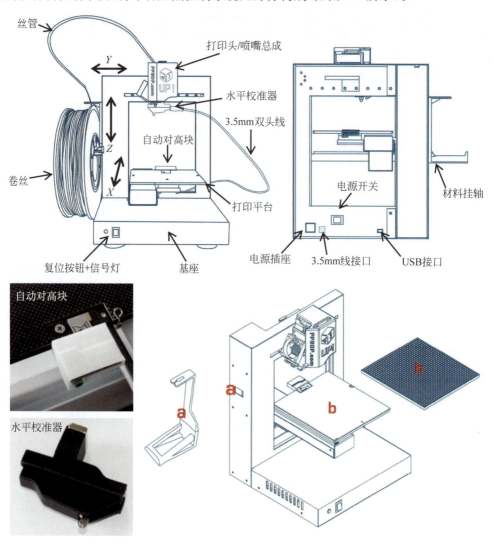

图 2-1　UP 三维打印机的机械组成

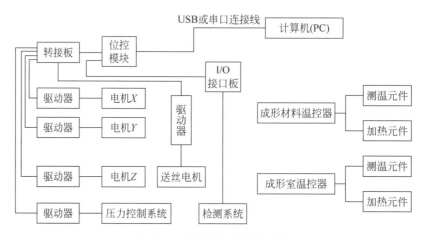

图 2-2　电器控制系统原理图

XY 扫描系统由丝杠、导轨、伺服电机组成(3D 打印机由步进电机、导轨、同步齿形带组成)。升降工作台由步进电机、丝杠、光杠、台架组成。3D 打印机工控系统和主要机械部分结构如图 2-1 和图 2-2 所示,工作台在出厂前已调平,无须用户调整。快速成形系统需要用户手工进行工作台调平(通过工作台下的三个调整螺钉调节高度)。送丝机构通过送丝管和喷头连接,成形材料由料盘送入送丝机构,然后由送丝机构的一对滚轮送入送丝管,最终送入喷头中。为保证喷头不发生堵塞,喷头配有加热系统,由加热元件、测温器和风扇组成,加热元件和风扇故障都会导致因喷头温度过低而引起堵塞。

2.1.3 打印软件安装

运行 UP! Setup.exe 安装文件,并安装到指定目录(默认安装在 C:\Program Files\UP 下)。

注意:安装文件包括 UP! 启动程序、驱动程序和 UP! 快速入门说明书等。建议在 Windows XP/Windows 7 下安装驱动。用 USB 连接线连接打印机和计算机,计算机会弹出发现新硬件的提示框,用户可以单击【下一步】进行自动安装。

如果在安装驱动过程中遇到弹出"没有 Winusb.dll 文件"错误,可按下列步骤操作:

(1) 打开 Windows【控制面板】,进入【系统属性】对话框,然后选择【硬件】页面;

(2) 单击【设备管理器】按钮,弹出如图 2-3 左图所示的对话框。在 USB 部分的 3D Printer@FreeMotion 上右击,单击【卸载】按钮,会弹出确认删除的对话框(如图 2-3 右图所示),单击【确定】按钮。

图 2-3 通过"设备管理器"安装软件

(3) 安装最新的 UP 软件;

(4) 拔出 USB 连接线,然后重新插入。系统会找到一个新的设备,然后手动选择驱动程序的安装文件夹:

C:\Program Files\UP\Driver(Windows XP)

C:\Program Files(X86)\UP\Driver(Windows 7)

(5) 在设备管理器中会出现一个新的驱动程序。

2.1.4 在 Windows 8.1 上安装

用 USB 数据线连接预装 Windows 8.1 的 PC 和 UP 打印机,Windows Update 会在几秒钟内自动安装打印驱动程序,按默认完成打印机设置步骤(初始化、打印平台水平与高度自动找正)。驱动安装完成后 Windows 8.1 的打印机设备界面如图 2-4 左图所示,预装

Windows 8.1 的 PC 可以直接驱动打印机,如图 2-4 右图所示。

图 2-4　预装 Windows 8.1 的 PC 可以直接驱动打印机

2.2　打印准备工作

2.2.1　打印机初始化

在打印之前,需要初始化打印机。在 UP 界面单击【三维打印】菜单命令的【初始化】选项(如图 2-5 所示)。当打印机发出蜂鸣声,初始化即开始。打印喷头和打印平台将再次返回到打印机的初始位置。当打印机就绪后将再次发出蜂鸣声。

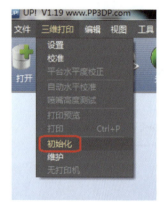

图 2-5　初始化

2.2.2　打印平台调至水平

在正确校准喷嘴高度之前,需要检查喷嘴和打印平台四个角的距离是否一致。可以借助附带的配件"水平校准器"来进行平台的水平校准。校准前,请将水平校准器吸附至喷头下侧,并将 3.5mm 双头线依次插入水平校准器和机器后方底部的插口(如图 2-6 所示),单击软件中的【自动水平校准】选项时,水平校准器将会依次对平台的 9 个点进行校准,并自动列出当前各点数值。

如经过水平校准后发现打印平台不平或喷嘴与各点之间的距离不相同,可通过调节平台底部的弹簧来实现矫正。如图 2-7 所示,拧松一个螺丝,平台相应的一角将会升高。拧紧或拧松螺丝,直到喷嘴和打印平台四个角的距离一致。

2.2.3　手工校准喷嘴高度

喷嘴与打印台面的距离对三维打印机的打印性能起着至关重要的作用。为了确保打印的模型与打印平台黏结正常,防止喷嘴与工作台碰撞对设备造成可能的损害,需要在打印开始之前进行校准——设置喷头高度。一般情况下喷嘴距离打印平台 0.2mm 时为喷头的最佳高度。

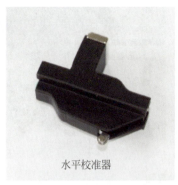

图 2-6 调平打印平台

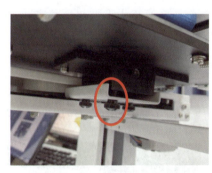
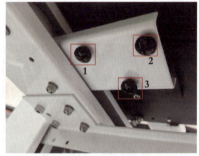

图 2-7 调节打印平台底部的螺丝/弹簧来实现水平校正

注意：打印平台上升的最大高度会比设置值高 1mm。例如，当设置框中的喷头高度显示为 122mm 时，打印平台最高只能升至 123mm。如果发现因打印平台上升高度不够而无法校准时，请在维护界面（如图 2-8 所示）输入所需要的数值（如 122），并单击【设为喷头高度】按钮。

手工设定喷嘴高度时请按照下列步骤操作：

（1）单击【三维打印】菜单命令中的【维护】选项，在图 2-8 所示的文本框中输入数值 122（红圈内），然后单击【至】按钮。参照上面的例子，平台的高度应该从平台的起始位置移动到 122mm 处，如图 2-8 右图所示。

（2）检查喷嘴和平台之间的距离。例如，如果这时测量得到平台距离喷嘴约 7mm，就在【至】文本框内，输入 129，而不是 130。即打印平台上升的最大高度要比设置值高 1mm，这是为了不让喷嘴和平台发生碰撞。所以越是在接近喷嘴的地方，越要缓慢地增加高度，如图 2-9 所示。

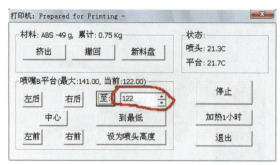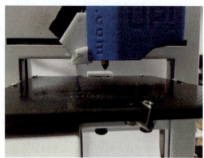

图 2-8　打印机维护界面

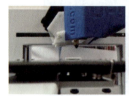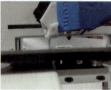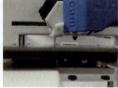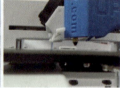

图 2-9　缓慢提升打印平台高度

（3）当平台的高度距离喷嘴约 1mm 时，单击【至】文本框右侧的微调按钮，依次增加 0.1mm，直到与喷嘴的距离在 0.2mm 之内。有一个简单的方法可以检查喷头和平台之间的距离，将一张纸折叠一下（厚度大概 0.2mm），然后将它置于喷嘴和平台之间，以此来检测两者间距，如图 2-10 所示。

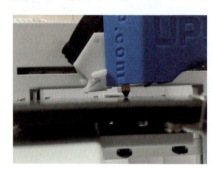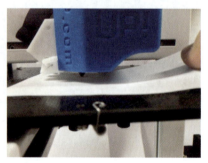

图 2-10　喷头与平台间距的测试

（4）当平台和喷嘴之间的距离在 0.2mm 内时，单击图 2-8 中的【设为喷头高度】记下这个数值，这个值就是正确的校准高度。

除了手工方式，用户还可以借助打印平台后部的"自动对高块"来测试喷嘴高度。测试前，请将水平校准器自喷头取下，并确保喷嘴干净以便准确测量。将 3.5mm 双头线分别插入自动对高块和机器后方底部的插口，然后单击软件中的【喷嘴高度测试】选项，平台会逐渐上升，接近喷嘴时，上升速度会变得非常缓慢，直至喷嘴触及自动对高块上的弹片测试即完成，软件将会弹出喷嘴当前高度的提示框，如图 2-11 所示。

喷嘴的正确高度只需要设定一次，以后就不需要再设置了，这个数值已被系统自动记录下来了。如校准高度时，喷嘴和平台相撞，请在进行任何其他操作之前重新初始化打印机。

在移动过打印机后,或发现模型不在平台的正确位置上打印以及发生翘曲,也要重新校准喷嘴高度。

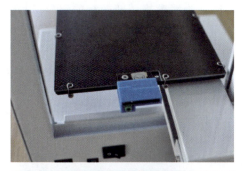
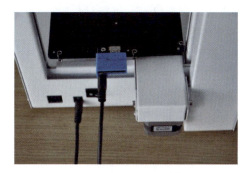
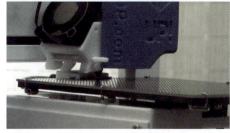
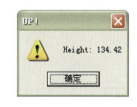

图 2-11 喷嘴高度自动测试

2.2.4 准备打印垫板

打印前,须将平台备好才能保证模型稳固,不至于在打印的过程中发生偏移。可借助平台自带的 8 个弹簧固定打印平板。在打印平台下方有 8 个小型弹簧,请将平板按正确方向置于平台上,然后轻轻拨动弹簧以便卡住平板,如图 2-12 左图所示。

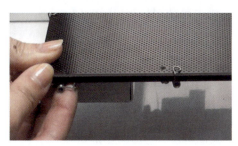

图 2-12 打印垫板固定与松开

板上均匀分布有孔洞。一旦打印开始,打印材料将填充进板孔,这样可以为模型的后续打印提供更强有力的支撑和黏接作用,能抵抗打印件因收缩引起的翘曲。如需将打印平板取下,请将弹簧扭转至平台下方,如图 2-12 右图所示。

2.2.5 其他维护选项

如图 2-8 所示的打印机维护界面还有下列重要操作:

【挤出】：从喷嘴将丝材挤压出来。单击此按钮，喷嘴会加热。当喷嘴温度上升到 260℃，丝材就会通过喷嘴挤压出来。在丝材开始挤压前，系统会发出蜂鸣声，当挤压完成后，会再次发出蜂鸣声。更换材料时，这个功能是用来为喷嘴挤压新丝材的，也可以用来测试喷嘴工作是否正常。

【撤回】：从喷头中将丝材撤出。当丝材用完或者需要更换喷嘴时，就要单击这个按钮。当喷嘴的温度升高到 260℃并且机器发出蜂鸣声，轻轻地拉出丝材。如果丝材中途卡住，请用手将丝材拉出。

【新料盘】：该功能可使用户跟踪打印机已使用材料的数量，并当打印机中没有足够的材料来打印模型时，发出警告。单击这个按钮，输入当前剩余多少克的丝材。一卷空的丝盘约 280g。如果需要安装新卷丝，请先称重，然后从中减去 280g，最后将丝材的重量输入文本框内。还可以选择要打印的材料是 ABS 还是 PLA。请注意，在"状态"区域中会实时显示平台和喷头的工作温度，ABS 的工作温度高于 PLA 的。ABS 的熔融温度在 190℃～260℃之间，PLA 在 180℃～220℃之间，如图 2-13 所示。

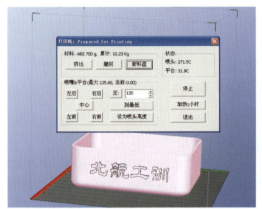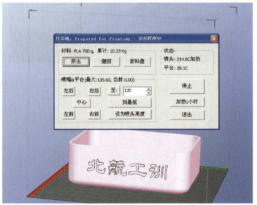

图 2-13　打印材料的选择

2.3　UP 打印软件的操作

2.3.1　3D 模型操作

单击 UP 主菜单的【文件】|【打开】命令或者工具栏中的图标按钮，选择一个想要打印的 STL（通用 3D 打印数据）、UP3（UP 打印机专用的压缩文件）或 UPP 文件（UP 工程文件），将鼠标移到模型上单击，模型的详细资料介绍会悬浮显示出来，如图 2-14 左上角所示。用户可以在一个环境中打开多个模型并同时打印它们，只要依次添加模型，并把所有的模型排列在打印平台上，就会看到关于模型的更多信息。

如果需要卸载或复制多个模型，可右击模型，会出现一个快捷菜单，选择【卸载】模型、【全部卸载】（如载入多个模型并想要全部卸载）或【复制】选项。如果选择菜单【编辑】|【合并】命令，可以将几个独立的模型合并成一个模型。

选择菜单的【文件】|【另存为工程】命令选项，可以保存为 UPP 文件格式，该格式可保

存当前所有模型及打印参数,当载入 UPP 文件时,将自动读取该文件所保存的所有工程参数。

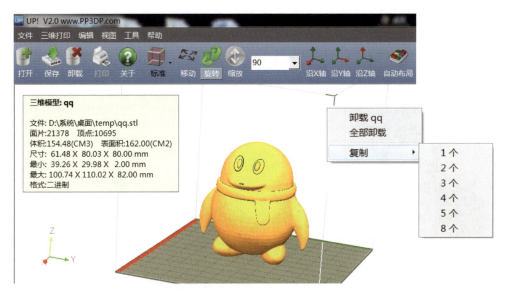

图 2-14 打印模型操作界面

2.3.2 模型缩放与位置变换

选择菜单栏【编辑】命令,可以选择【移动】、【缩放】和【旋转】三种方式观察模型并对模型进行缩放和位置变换。

【旋转】操作:按住鼠标中键并移动鼠标,视图会旋转,可以从不同角度观察模型。

【移动】操作:同时按住 Ctrl 和鼠标中键,移动鼠标可以将视图平移;也可以用键盘上的方向键平移视图。

【缩放】操作:旋转鼠标滚轮,视图就会随之放大或缩小。

单击【移动】、【旋转】或【缩放】按钮后,用户可以在图 2-15 所示的组合框里选择或输入想要移动模型的距离或角度,然后选择移动或旋转的坐标轴,每单击一次坐标轴按钮,模型都会按设定数字移动或旋转一次。

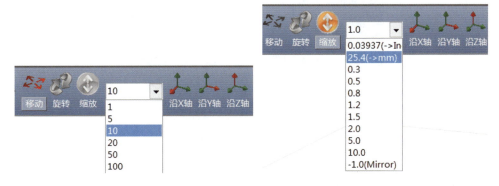

图 2-15 模型缩放与位置变换

提示：移动时如按住 Ctrl 键，即可将模型放置于任何地方；旋转时在组合框中输入正数是逆时针旋转，输入负数是顺时针旋转。模型的单位可以转换，在图 2-15 中选择【缩放】工具，在组合框中选择 0.03937 或 25.4 可以进行公制和英制的单位转换。

合理的空间位置变换可以减少支撑材料和打印时间。如图 2-16(a)所示的是正常的模型摆放位置，但如果按如图 2-16(b)所示的方式旋转后重新摆放，则可以减少支撑材料并节省打印时间。

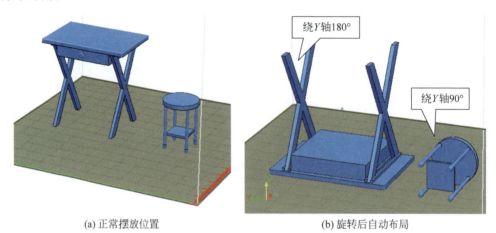

(a) 正常摆放位置　　　　　　　　(b) 旋转后自动布局

图 2-16　模型空间位置的变换

2.3.3　模型的布局

将模型放置于平台的适当位置，有助于提高打印的质量。请尽量将模型放置在平台的中央。

- 自动布局：单击工具栏最右边的【自动布局】按钮 ，软件会自动调整模型在平台上的位置。当平台上不止一个模型时，建议使用自动布局功能。
- 手动布局：单击【移动】按钮 ，在组合框中输入要移动的距离数值，然后选择想要移动的坐标轴。当有多个模型打印时，每个模型之间的距离至少要保持在 12mm 以上，靠太近容易出现黏丝（如图 2-17 所示）。

图 2-17　模型靠得太近容易黏丝（PLA 材料）

2.4 UP 打印机操作要点

2.4.1 打印工艺参数设置

为了最大程度地节省耗材,打印软件中增加了支撑面积范围的选择,在打印之前可以根据实际需要将支撑材料尽可能设置到最少,如图 2-18 所示。

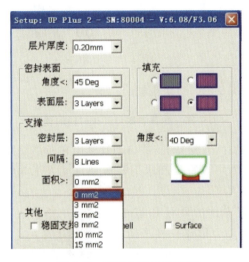

图 2-18 打印工艺参数界面

- 【层片厚度】:设定打印切片的层厚。根据打印件表面质量的不同要求,每层厚度可设定为 0.2～0.4mm。
- 【密封表面】
 ◇ 【角度】:角度数值决定在什么时候添加支撑结构。如果角度较小,系统会自动添加支撑。
 ◇ 【表面层】:这个参数将决定打印底层的层数。例如,如果设置成 3,机器在打印实体模型之前会打印 3 层。但是这并不影响壁厚,所有的填充模式几乎都用同一个模型厚度(约 1.5mm)。
- 【支撑】:在实际打印模型之前,打印机会先打印出一部分底层,即当打印机开始打印时,它首先沿着 Y 轴方向横向打印出一部分不坚固的丝材,直到这部分底层打印完成,打印机才开始一层层地打印实际模型。此选项的默认值为"仅基底支撑",基底实际厚度约 2mm,见图 2-19。
 ◇ 【密封层】:为避免模型主材料凹陷入支撑网格内,在贴近主材料被支撑的部分要做数层密封层,具体层数可在【支撑】的【密封层】选项内进行选择(可选范围为 2～6 层,系统默认为 3 层)。支撑间隔的取值越大,密封层数取值相应也

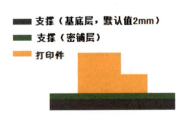

图 2-19 支撑基底默认参数值被置为 2mm

越大。

- 【角度】：指使用支撑材料时的角度（一般情况下建议选 30 Deg）。例如设置成 10 Deg，则在表面和水平面的成形角度大于10°的时候，支撑材料才会被使用；如果设置成 50 Deg，则在表面和水平面的成形角度大于50°的时候，支撑材料才会被使用，如图 2-20 所示。

图 2-20　角度参数与支撑材料的选用

该软件会自动识别模型的几何特征，并自动计算出它所需要的支撑材料。图 2-21 的兔子在按 80°的支撑角度打印，可以看到和水平面成型角度大于 80°角的部分都有支撑材料，右侧是剥离后的模型图。

支撑材料的最小值与零件的质量和移除支撑材料的难易程度之间总会形成一种平衡，在打印的操作上也充分考虑了用多少支撑材料以及支撑是否容易移除等因素。按照常规，外部支撑比内部支撑更容易移除，模型的开口向上将比开口向下节省更多的支撑材料。

- 【间隔】：是指支撑材料的行间距（如图 2-22 所示），该参数会影响支撑材料的用量和零件打印质量等。该参数的选择一般基于经验。

图 2-21　打印实例

- 【面积】：指支撑材料的表面面积。例如，当选择 5mm² 时，悬空部分面积小于 5mm² 时不会添加支撑，这将节省一部分支撑材料并且可以提高打印速度，如图 2-23 所示。还可以选择【仅基底支撑】选项来节省支撑材料。

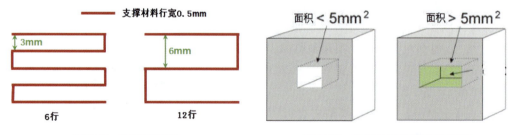

图 2-22　支撑的间隔　　　　　图 2-23　支撑材料的表面积选项

- 【填充】：模型打印件共有 4 种内部填充方式（如表 2-1 所示），实际上也是起支撑和增强作用，但填充材料是保留在模型内部的。

第2章　UP桌面型3D打印机操作

表 2-1　内部填充方式

单 选 项	打 印 样 例	说　明
		此设置建议在制作高强度零件时使用。相比其余 3 种填充结构,此结构填充最为坚固
		模型的壁厚大约为 1.5mm,内部为较密的网格结构填充
		模型的壁厚大约 1.5mm,内部为中空网格结构填充
		模型的壁厚大约 1.5mm,内部由大间距的网格结构填充

- 【其他】
 ◇ 【稳固支撑】:此选项建立的支撑较稳固,模型不容易被扭曲,但是支撑材料比较难被移除。
 ◇ 【Shell(壳体)】:选择此模式,软件将不会创建内部网状填充,而只建立一个内部中空的壳体零件,但此选项对顶部是平面的模型不起作用。例如一个顶部为平面的立方体,就不适合选择壳体方式成形。
 ◇ 【Surface(表面)】:选择此表面模式,UP 会打印一个只有 1 层厚度的模型,没有内部填充材料,也不会建立一个平坦的底面或顶面。如选择此方式,打印的模型不会创建一个完整顶面。请参阅图 2-24 的对比结果。

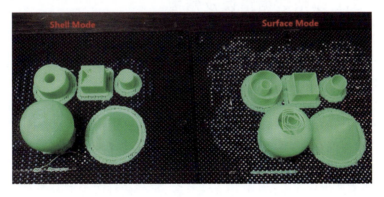

图 2-24　Shell 和 Surface 打印模式结果对比

提示:所有的配置设置都会被存储在 UP 软件中而不是 UP 打印机中,这就意味着如果用户更换一台计算机,就必须重新设置所有的选项。

2.4.2 打印质量的选择

打印质量有普通(Normal)、快速(RApid)、精细(Fine)三个选项,如图 2-25 所示。此选项同时也决定了打印机的成形速度。通常情况下,打印速度越慢,成形质量越好。对于比较高的模型,以最快的速度打印会因为打印时的颤动影响模型的成形质量;对于表面积大的模型,由于表面有多个部分,打印的质量设置成【精细】也容易出现问题。打印时间越长,模型的角落部分越容易卷曲。

图 2-25　打印质量选择

【非实体模型】:当要打印的模型为非完全实体,如存在不完全的面时,请选择此项。
【无基底】:如选择此项,在打印模型前将不会产生基底。
【平台继续加热】:如选择 Yes,则平台将在开始打印模型后继续加热。
【暂停】:可在文本框内输入想要暂停打印的高度,则当打印机打印至该高度时,将会自动暂停打印,直至单击"恢复打印位置"(系统会自动显示)。

提示:利用打印的【暂停】功能可以帮助我们在打印过程中更换各种颜色的打印材料,如图 2-25 右图所示的打印一个多色条纹状的灯罩。

2.4.3 STL 模型数据错误及修复

如果在 UP 中加载一个模型,发现部分位置以红色(默认值)显示,这提示该模型有一些错误。UP 打印软件有修复坏表面模型的选项,可选择【编辑】|【修复】命令,选择模型与倒面,并单击【修复】选项,仍保存模型为 UP3 文件,然后重新打开该文件即可修复它。

以一个鱼的模型为例,在 Netfabb 软件中检查模型时发现有三处破面(图 2-26 中黑圈)和一处法线指向内部的反面。可以看到,在 UP 打印软件中用默认的红色来显示模型的错误处,而完好的模型没有红色显示。选择菜单命令【编辑】|【修复】,则软件会自动修复鱼眼部的面片反向错误,如图 2-26 右下侧所示。

如果用户没有此类软件或在 UP 中无法修复,可尝试打印一个看看有无问题;如果无法打印,可尝试选择如图 2-25 所示的打印质量对话框上的【非实体模型】选项,看看能否打印出来。UP 软件的 STL 纠错能力十分有限,建议读者在 Netfabb 或 MeshLab 中修正 STL 数据(详见第 5 章)。

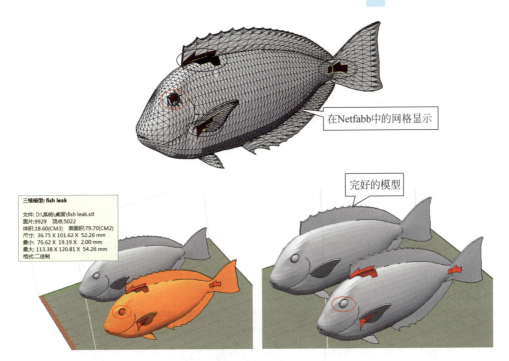

图 2-26 鱼眼部的法向错误得到自动修复

STL 文件出现的许多问题往往来源于 CAD 模型中存在的一些问题,对于一些较大的问题(如大空洞、多面片缺失、较大的体自交),最好返回 CAD 系统处理。对一些较小的问题,可使用自动修复功能修复,不用回到 CAD 系统重新输出,这样可节省时间,提高工作效率。

UP 打印软件对 STL 模型分层处理算法具有较高的容错性,对于一些小错误,如裂缝(几何裂缝和拓扑裂缝)以及较规则的孔洞能自动缝合,无须修复;而对于法向错误,由于其涉及支撑和表面成形,所以要进行手工或自动修复。

2.4.4 清理打印模型

1. 铲下模型

当模型完成打印时,打印机会发出蜂鸣声,喷嘴和打印平台会停止加热。这时可松开 4 个角上的压紧弹簧,从打印机平台上撤下多孔平板,用铲刀慢慢切入模型下面来回撬松模型,如图 2-27 所示。切记在撬模型时要佩戴手套以防烫伤。

强烈建议在撤出模型之前一定先撤下打印平板,如果不这样做,很可能使整个打印平台弯曲,导致喷头和打印平台角度改变,影响打印精度甚至损坏机器。

2. 去除支撑材料

模型由两部分组成,一部分是模型本身;另一部分是支撑材料。支撑材料和模型材料的物理性能是一样的,只是支撑材料堆砌密度小于模型材料,所以很容易从模型材料上去除。图 2-28 左面和中间的图展示了移除支撑材料时的情景,右图是移除支撑材料后

的状态。支撑材料可以使用多种工具来拆除。一部分可以用手拆除,接近模型表面的支撑,使用钢丝钳或者尖嘴钳会更容易移除。对于模型细小部位支撑材料的移除要避免损坏模型结构。

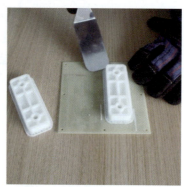

图 2-27　从多孔打印平板上铲下工件

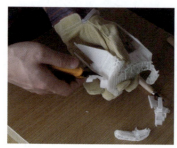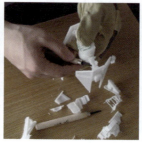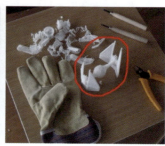

图 2-28　去除支撑材料步骤

注意:

(1) 在使用尖嘴钳剪除支撑材料时易引起塑料碎片飞溅,所以一定要佩戴防护眼罩,尤其是在移除 PLA 材料时。

(2) 支撑材料和工具都很锋利,在从打印机上移除模型时请佩戴手套和防护眼罩。

2.4.5　如何避免或减少打印件边缘翘曲

当打印大尺寸 ABS 材料时会出现边缘翘起的情况,这是由于 ABS 从 260℃喷头挤出时处于膨胀状态,遇到材料冷却后它就会收缩。如果平台表面预热不均它也会变形或在边角部位翘起。避免或减少翘起方法有:

(1) 确保打印平台的水平状态。移除打印平板和弹簧夹,使打印平台移动到达喷头附近,移动喷头到每个角落,以确保在 4 个角喷嘴和平台之间的间距完全一致。

(2) 保持打印平台处于均匀加热状态。图 2-29 是预热 20min 后的打印平台的温度分布情况,显然图 2-29 左图所示的平台更容易引起底部支撑层的翘曲。

(3) 请将打印机远离冷却风机(如空调机),否则会加快模型的冷却,引起翘曲。

(4) 尽量设计成中空件打印——打印件的质量越小的中心热量越少,翘曲可能就越少。

(5) 尽量减少打印件和平台的接触面积,多增加支撑结构。

第2章　UP桌面型3D打印机操作

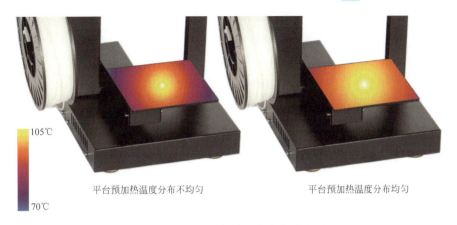

平台预加热温度分布不均匀　　　　　　　平台预加热温度分布均匀

图 2-29　打印平台的温度分布对比图

（6）注意打印喷头上的"风门"对打印质量影响（如图 2-30 所示）。

风门关闭	风门打开
1. 使相邻上下两个打印层黏接牢固，模型强度高 2. 打印表面较粗糙 3. 推荐用于大型零件 4. 支撑材料难以剔除 5. 加热的平台不受冷气流影响，从而减少了平台基础支撑层的翘曲。在预热期间打开风门可能由于平台的局部冷却导致平台温度不均引起翘曲	1. 相邻上下两个打印层黏接不牢，模型强度低 2. 打印表面较平滑 3. 推荐用于小型和复杂模型 4. 支撑材料容易剔除 5. 可能会发生模型分层现象，此时可尝试关闭风门 6. 建议预加热平台时保持风门关闭，待基础支撑打印完成后可以打开风门，可以减少翘曲的发生

图 2-30　"风门"对打印质量影响

2.5　打印件的常见后处理

3D 打印的确存在能够把成品直接打印为具有光滑表面的技术，不过拥有这些技术的 3D 打印机往往较昂贵。如光固化树脂打印件表面光滑度较高，但是这种技术的产品成本远高于 FDM 技术的打印件。目前桌面型 3D 打印机模型的几何精度和表面粗糙度级别是非常有限的，表面光泽和颜色也较为单一，对于需要进行后续装配的打印件通常需要打磨处理。有些要求具有艺术效果的作品则需要手工上色或利用丙酮熏蒸使表面光亮。

1. 表面打磨处理

使用砂纸或电动砂轮对 3D 打印模型抛光，其实就是磨掉了突起的表面。对于表面不复杂的 3D 打印模型来说，抛光的速度很快，一般 15min 之内就能完成。这个速度要比使用

补土打腻子快得多。

2. 喷砂处理

3D 打印的模型同样可以进行喷砂处理。喷砂是成熟的工业处理物体表面的工艺,处理速度非常快,几分钟就能处理很大的表面积。不过喷砂的问题在于其需要密闭的工作空间,否则乱飞的颗粒、粉尘都是有害的,换句话说,喷砂不能喷体积过大的 3D 打印物件。由于桌面用的 3D 打印机能打印的物件都不算大,对喷砂工艺来说没有难度。

3. 表面上色处理

表面上色有两种方法:喷涂与手绘。

喷涂工艺需要有模型制作专用的小型压缩机气泵及小喷枪,或使用一次性罐装喷漆罐。手绘使用不同大小尺寸的画笔,要求用户有一定的美工基础。喷涂与手绘建议都使用水性的丙烯酸颜料,并要掌握调色和稀释工艺。

4. 丙酮熏蒸处理

溶剂熏蒸,就是利用丙酮等有机溶剂的溶解性强的特点,将打印好的 3D 模型放置到一个密闭的空间内,用丙酮蒸汽来溶解表面材料。由于表面逐渐溶解液化,所以很快就不再有因走丝间距形成的表面沟壑,尤其是对打印表面光滑程度要求较高的模型常要用到熏蒸处理技术。

2.6　FDM 打印零件几何精度误差成因及对策

3D 打印零件的质量目前还没有形成一致认可的行业或国际标准,所以目前增材制造的零件其加工精度仍然套用金属加工零件精度的概念,主要包括尺寸精度、形状位置精度以及表面质量。按照 3D 打印零件的形成过程,即从三维 CAD 模型到三维实体模型(原型零件)的转换过程,零件产生误差的主要因素如图 2-31 所示。

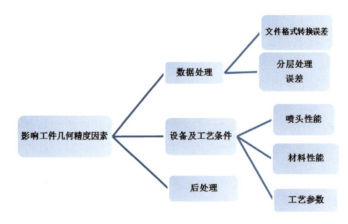

图 2-31　影响 3D 打印工件精度的主要因素

这里主要介绍数据处理方面的误差成因。数据处理是 3D 打印的第一步，是指从 CAD 模型获取打印机所能接受的模型数据，其数据的精度直接影响到打印头的运动精度，自然也就影响到打印件的精度。在这一过程中，产生误差的原因主要有两个：一个是 CAD 模型转化成 STL 文件带来的误差；一个是分层处理产生的误差。

2.6.1　CAD 模型转化成 STL 文件带来的误差

STL(Stereolithography)文件是通过对三维模型表面三角网格化获得的，它存储的是三角形面片的顶点坐标和法向矢量，与 CAD 系统无关。STL 格式是快速成形领域的数据转换标准，几乎所有的商用 CAD 系统都支持该格式，如 UG、Pro/E、AutoCAD、Solidworks 等。在 CAD 系统或反求系统中获得零件的三维模型后，就可以将其以 STL 格式输出，供打印机使用。STL 模型是三维 CAD 模型的表面模型，由许多三角面片组成。用小三角形面（红色）去逼近原型曲面，逼近的精度由原型到三角形边的弦高控制，如图 2-32 所示。

弦高是指近似三角形的一边与曲面轮廓之间的径向距离，是原设计 CAD 模型表面三角化后的一种近似表示，所以输出 STL 模型时会有精度损失。图 2-33 所示的是采用不同的弦高所生成的实体的两种 STL 文件格式。图 2-33(a) 中所采用的弦高为 1mm，图 2-33(b) 中所采用的弦高为 0.0247mm。可以看出，对于同一个三维实体模型，参数

图 2-32　用三角形网格逼近自由曲面（灰色部分）

【弦高】的设置不同，结果相差甚远，误差相差很大。图 2-33(b) 图中的三角面片的数量明显多于图 2-33(a) 中的三角面片数量，形状和高度更接近于原型的设计。然而，尽管增加三角面片数可减少输出误差，提高输出精度，但是仍然不能完全消除这些误差。弦高取值越小，生成的 STL 文件模型的三角形面片数目越多，越接近原型曲面。同时，精度越高，STL 文件也越大。这样软件处理数据的速度就会降低，加工的时间也会相应增加，因此对于弦高的选择，要根据实际的具体情况和要求而定。

(a) 弦高为 1mm

(b) 弦高为 0.0247mm

图 2-33　不同弦高的 STL 模型

2.6.2 STL 分层过程带来的误差

分层是三维实体与一系列平行平面求交的过程,它是 3D 打印非常关键的一个环节。3D 打印分层有两种:一种是 CAD 模型的直接分层;另一种是 STL 模型的分层。如图 2-34 所示,任何零件的 CAD 模型在造型软件中生成之后,必须经过分层切片处理之后才能将数据输入到打印机中。

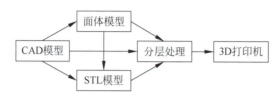

图 2-34　CAD 模型到打印机的数据转换过程

1. 成形方向对精度的影响

在处理分层之前,首先要选择一个合理的分层方向。由于不易控制工件 Z 方向的翘曲变形等原因,使工件的 X-Y 方向的尺寸精度比 Z 方向更容易控制,所以在一般情况下,会尽可能地将精度要求高的轮廓放置在 X-Y 平面内。如图 2-35 所示,同样形状尺寸的零件,层厚同为 0.300mm,按图 2-35(a)图的方向分层,共分 27 层,按图 2-35(b)图的方向分层,共分 268 层。图 2-35(a)与图 2-35(b)相比较,其斜坡表面比较少,所需支撑很少,则支撑和外伸表面之间的接触就少,在后处理过程中的去支撑、打磨工作量就会减少,零件表面质量相对就比较好。

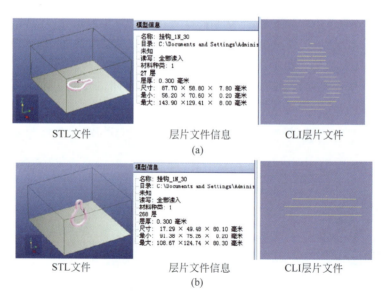

图 2-35　CAD 模型分层处理

图 2-35 中的 CLI(Common Layer Interface)文件格式是目前 3D 打印设备普遍接受的一种数据接口,是 CAD 模型分层之后的数据存储格式,只作为 STL 文件切片之后的数据存

储格式,一般不独立应用。

2. STL 模型在分层过程中的误差

STL 文件由 CAD 模型拟合而成,它将模型离散成为由三角形面片组成的多面体模型。相对于 CAD 原型,其形状和尺寸精度都有所降低,这就意味着 STL 文件的切片分层处理是在形状和尺寸在精度上已经发生偏差的基础上进行的,最终的打印件必将在形状和尺寸上产生误差。一般的规律是,STL 模型表面越倾斜,所得截面轮廓的误差就越大。

2.6.3 设备工艺条件所导致的误差

设备工艺条件对成形精度的影响主要有:扫描直径的限制,成形材料的收缩变形及热应力分布不均,机械本体误差。成形加工的控制精度等对成形精度的影响与具体的成形设备和工艺相关。

1. 喷头导致的误差

三角形网格 STL 文件的三维模型通过分层切片处理后,产生的层片文件其轮廓线为零宽度。然而在加工的过程中,喷嘴的直径一般为 0.2~0.6mm,即喷嘴喷出的熔融液滴是有一定宽度的。当喷头沿层片文件的理想轮廓线运动时,最终形成的实体就会多一个喷嘴半径的宽度,确切地说应是挤出丝的半径(挤出丝的半径要比喷嘴的半径大一点)。

这种误差可以通过补偿理想轮廓曲线来消除形成的实际加工轮廓线的误差。但是挤出截面宽度随着加工过程中挤出速度、填充速度等因素的变化而变化,准确计算比较困难,所以许多补偿算法还在不断研究中。

2. 材料性能的误差

目前,应用于 FDM 工艺的材料基本上是都是高分子聚合物。零件成形时,由于材料会发生收缩,造成零件尺寸和设计尺寸不同;由于材料收缩在会使打印件产生内应力,导致零件产生变形甚至造成层间剥离和翘曲;对于支撑材料,由于材料收缩会使支撑产生变形而起不到支撑作用。

UP 打印机采用的 ABS 树脂在成型过程中材料会发生两次相变过程:一次是由固态丝状受热熔化成熔融状态;另一次是由熔融状态经过喷嘴挤出后冷却成固态。在凝固过程中,材料的收缩变化直接影响成型过程及成型件精度。材料收缩主要表现有两种情况。

(1) 热收缩,即材料因其固有的热膨胀率而产生的体积变化,它是收缩产生的最主要原因。由热收缩引起的收缩量为

$$\Delta L = \delta \times (L + \Delta/2) \times \Delta t$$

式中:δ 为材料的线膨胀系数,/℃。

L 为零件 X/Y 向尺寸,mm。

Δ 为制件的公差。

Δt 为温差,℃。

(2) 分子取向收缩,指高分子材料固有的收缩取向,即由于高分子材料在填充方向(即水平方向)的收缩率与堆积方向(即高度方向)的收缩率是不同的,填充方向的收缩率大于堆

积方向的。成形过程中,熔融态的 ABS 分子在填充方向上被拉长,又在随后的冷却过程中产生收缩,而取向作用会使堆积丝在填充方向的收缩率大于垂直该方向的收缩率。

材料所具有的凝固收缩率和收缩取向会直接影响成型件的尺寸精度,同时凝固过程中的体积收缩也将会产生内应力,这个内应力严重时会导致制作件的翘曲变形及脱层。

3. 工艺参数对成形精度的影响

(1) 喷嘴温度和环境温度的影响。喷嘴温度是指将喷嘴加热到的一定的工作温度,环境温度是指系统工作时模型周围环境的温度,通常是指工作室(含打印平台)的温度。喷嘴温度决定了材料的黏结性能、堆积性能、丝材流量以及挤出丝宽度。应选择适宜的喷嘴温度使挤出丝呈黏弹性流体状态,即保持材料黏性系数在一个适用的范围内。喷头温度太低,则材料黏度加大,挤丝速度变慢,不仅加重了挤压系统的负担,极端情况下还会造成喷嘴堵塞,而且材料层间黏结强度降低,还会引起层间剥离;而温度太高,丝材偏向于液态,黏性系数变小,流动性强,挤出过快,无法形成可精确控制的丝,制作时会出现前一层材料还未冷却成形,后一层就叠加于其上,从而使得前一层材料坍塌和破坏。环境温度则会影响成形零件的热应力大小,影响原型的表面质量。研究表明对特定的材料应根据其特性选择不同的喷嘴温度,而环境温度一般设定为比喷嘴温度低 10~20℃。

(2) 挤出速度与填充速度的影响。挤出速度是指单位时间内喷头内熔融态丝材从喷嘴挤出的体积或质量;填充速度是指单位时间内喷头扫描截面轮廓路径的长度或打印特定形状网格的数量。为了保证连续平稳地出丝,需要将挤出速度和填充速度进行合理匹配,使得丝材从喷嘴挤出时的体积等于黏结时的体积(此时还需要考虑材料的收缩率)。填充速度比挤出速度快,则材料填充不足,出现断丝现象,难以成形;相反,填充速度比挤出速度慢,喷嘴出丝太快,熔丝会堆积在喷头上,使成形面材料分布不均匀,表面会有疙瘩,影响模型表面质量。因此,填充速度与挤出速度之间应在一个合理的范围内匹配。

第3章 3D打印建模技术

3D建模是计算机图形图像的核心技术之一,应用领域非常广泛。医疗行业使用生物器官的3D模型仿真手术解剖或辅助治疗;电影娱乐业使用3D模型实现人物和动物的动画和及动态模拟;网络游戏行业使用3D模型作为视频游戏素材资源;化工或材料工程师利用3D模型来表征新型合成化合物结构与性能关系;建筑行业使用3D建筑模型来验证建筑物和景观设计的空间合理性和美学视觉效果;地理学家已开始构建3D地质模型作为地理信息标准。

制造业是3D建模技术的最大用户,利用3D模型可以为产品建立数字样机进行产品性能分析和验证并实现数字化制造。数字化制造包括增材(3D打印)和减材(CNC)制造,3D模型是CAD/CAM的数据源。学习和掌握3D打印建模技术关系到3D打印机用户能否将个人头脑中(或图纸)的创意想法数字化,并被打印机的控制软件所读取,最终完成自己设计作品的打印。所以本章重点讨论如何应用流行的3D建模工具为3D打印机提供可打印的数据。

3.1 3D建模基础知识

客观世界中的物体都是三维的,真实地描述和显示客观世界中的三维物体是计算机图形学研究的重要内容。如果我们能使用特定的数据格式来描述三维物体(从几何角度可称为三维形体)它就能被计算机所理解和存储。所谓3D建模就是用计算机系统来表示、控制、分析和输出描述三维物体的几何信息和拓扑信息,最后经过数据格式转换输出可打印的数据文件。

3.1.1 3D建模途径

三维模型用点在三维空间的集合表示,由各种几何元素,如三角形、线、曲面等连接的已知数据(点和其他信息)的集合。3D建模实际上是对产品进行数字化描述和定义的一个过程。产品的3D建模有三种主要途径:

第一种是根据设计者的数据、草图、照片、工程图纸等信息在计

算机上人工构建三维模型，常被称为正向设计。

第二种是在对已有产品(样品或模型)进行三维扫描或自动测量再由计算机生成三维模型。这是一种自动化的建模方式，常被称为逆向工程或反求设计。两种建模途径如图 3-1 所示。

第三种是以建立的专用算法(过程建模)生成模型，主要针对不规则几何形体及自然景物的建模，用分形几何描述(通常以一个过程和相应的控制参数描述)。例如用一些控制参数和一个生成规则描述的植物模型，通常生成模型的存在形式是一个数据文件和一段代码(动态表示)，包括随机插值模型、迭代函数系统、L 系统、粒子系统、动力系统等。

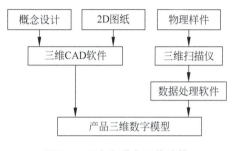

图 3-1　正向和逆向三维建模

三维建模过程也称为几何造型，几何造型就是用一套专门的数据结构来描述产品几何形体，供计算机进行识别和信息处理。几何造型的主要内容是：

◇ 形体输入，即把形体从用户格式转换成计算机内部格式；
◇ 形体数据的存储和管理；
◇ 形体控制，如对几何形体进行平移、缩放、旋转等几何变换；
◇ 形体修改，如应用集合运算、欧拉运算、有理样条等操作实现对形体局部或整体修改；
◇ 形体分析，如形体的容差分析、物质特性分析、曲率半径分析等；
◇ 形体显示，如消隐、光照、颜色的控制等；
◇ 建立形体的属性及其有关参数的结构化数据库。

在计算机内部，模型的数学表示基于点、线、面。点表示三维物体表面的采样点，线表示点之间的连接关系，面表示以物体表面离散片体逼近或近似真实表面。点、线、面的集合就构成了形体。形体有两大几何属性需要进行数字化定义。一是产品形体的几何信息，即点、线、面几何元素在欧氏空间中的数量和大小度量；另一个是拓扑信息，即用来表示几何元素之间的连接关系的信息。

这里要注意，平时经常讲的图形实际上是三维模型的一个具体可见的图像，是人们所看到的模型的表征，不能把图形与图像混为一谈。在三维空间，描述的是几何形体和几何曲面图像，只有在平面上，它才是人们通常所称的图形。

3.1.2　3D 模型的计算机表示

人们希望能够有一种统一的方法来处理几何形状。但目前的情况是，对于处理平面和简单曲面组合成的三维规则几何形状和像汽车车身那样的复杂形状分别采用不同的处理方法。前者称为实体模型，后者称为曲线/曲面模型，将两者组合起来就可制作出各种各样产品的几何模型。可用于三维打印的 3D 模型可分为两大类。

(1) 实体模型：这种模型用来定义具有体积或质量性质的物体(如汽车的零件、人造骨骼)。实体模型主要用于工业制造和建筑业，用于需要表示内外几何结构、装配和加工、非可

视化或可视化的数值模拟仿真,以及部分需要可视化渲染的场合。

(2) 面体模型:此类模型定义设计对象的表面或边界。面体模型像一个无限薄的壳,没有体积和质量,就像鸡蛋可以看作一个实体,但蛋壳可以看作是一个椭球面体模型,从视觉感知上用蛋壳也可以表示鸡蛋。稍复杂些的曲面模型(如图3-2中的剃须刀外壳)可能是由多个曲面拼接而成的。从技术上看在计算机内部这类模型比实体模型容易实现,所以几乎所有游戏和电影中使用的三维模型都是面体模型。简单的曲面模型可直接用数学曲面公式建立,复杂而精确的自由曲面需要使用参数化的样条拟合方式构建,复杂而精确度不高的可以采用多边形网格方式建模。

三维模型的应用场合不同,需要采用不同的建模技术。需要精确配合的场合如机器零件需要用实体模型和曲面模型;不需要精确的场合如游戏、动漫等环境中,可能只需要满足光照处理、纹理映射等视觉效果,往往采用多边形网格模型来近似表示物体,模型的精度由多边形网格的数量决定。

例如,图3-2显示了三种表示方式(从左至右分别为实体、曲面和多边形网格)模型,可以总结出实体模型和面体模型的不同应用场合。

实体模型:
◇ 主要关注模型的结构、几何精度、性能属性,美学方面仅是兼顾;
◇ 模型的几何尺寸可以参数化关联;
◇ 所有几何特征可以以树状结构呈现,设计历史可回溯;
◇ 具备物理属性,可以实现功能、性能仿真(如有限元分析)。

曲面和多边形网格模型:
◇ 主要关注模型外形、美学和人机工学,模型精度不是主要问题;
◇ 从点、线、面开始构建,无物理属性;
◇ 常用逆向工程依靠3D扫描数据构建;
◇ 需要和实体模型混合使用。

图 3-2　实体、曲面和多边形网格模型示例

3.2　3D建模方法

三维模型的表示要解决两个问题:一是几何形体在数学上的抽象表示,二是几何形体在计算机内部的数据结构如何正确地显示出来。早期的三维建模主要解决产品的几何形体定义,包括几何信息和拓扑信息两类,后来随着CAD/CAM技术的发展,产品三维模型还要

能表示反映加工制造属性的特征信息,即产品三维模型要能表征下列信息:

(1) 几何信息:规定了形体要素(点、线、面)的数量、尺寸、位置和方向特性,例如组成曲线各个型值点的坐标值、切矢等;

(2) 拓扑信息:规定了形体要素之间的邻接关系或结构关系,例如曲线间的线邻接关系、曲线型值点之间的点邻接关系、各个局部表面之间的点邻接与线邻接关系等;

(3) 特征信息:规定了形体要素的加工、材料、物理属性等信息,目的是为 CAM 和 CAE 提供数据支持。

具体来说,和三维打印关系较为密切的建模方法主要有线框建模、曲面建模、实体建模和多边形建模。

3.2.1 线框建模

线框建模(Wire Frame Modeling)是利用基本线素来定义设计目标的棱线部分从而构成的立体框架图。作为在计算机内构成三维立体的表示方法,像借用金属丝框架来描述几何形状那样将棱线、轮廓线、交线等表示立体形状特征的线作为形状参数来表示三维立体,是比较容易理解的。这种模型被称为线框模型(Wire Frame Model),是最早用于实际、并且现在仍然应用较广的一种三维几何模型。

以立方体为例,其线框模型的数据内容如图 3-3 所示。首先要在计算机内设定 x、y、z 轴,为了表示立方体的几何位置,将所有的顶点坐标列入顶点表。其次,为了表示形状特征,将棱线的顶点和所构成的棱线列入棱线表。有了这些数据,计算机就很容易在显示器上显示出线框图形。

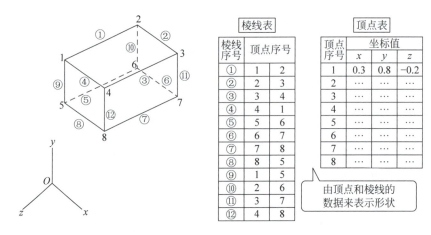

图 3-3 线框模型数据结构

因为线框模型的数据结构简单,所以具有计算机处理速度快的特点。但是,用线框模型表示的立体在计算机内是用与线相关的信息来表示的,表示形状特征的信息不够充分。例如图 3-3 中线的集合能够使人们联想出立方体,但是对于计算机来说,只不过是空洞的线的集合,因此,要利用这种模型来求体积、重量等质量参数或者进行隐线消除,都是无法实现的。此外,如图 3-4(a)所示,利用顶点和棱线表示的这种模型要表现由柱面、平面构成的圆柱立体比较困难,必须采用图 3-4(b)和图 3-4(c)所示的辅助线来表示。

如上所述,用线框模型描述空间实体,表达的信息不够完整,但对于某些应用还是很有价值的,特别是处理速度快这一特点,使其在不能使用高性能计算机的情况下充分显示出优越性。若需要在计算机内建立曲面模型,线框模型也是必不可少的基础性工作。

图 3-4 圆柱体线框表示

3.2.2 曲面建模

曲面建模(Surface Modeling)是计算机图形学和计算机辅助设计中最活跃和关键的学科分支之一,是 CAD 系统的一个重要组成部分。它主要研究在计算机系统的环境下对曲面的表示、设计、显示和分析。曲面建模技术的研究领域包括曲面表示、曲面求交、曲面拼接、曲面变形、曲面重建、曲面简化以及曲面转换等。曲线/曲面建模技术经历了两个阶段:第一阶段是针对用解析几何函数表示的规则表面如抛物面、球面、双曲面等;第二阶段是针对难以用数学解析式表达的曲线/曲面,称为自由曲线/曲面,其中曲面表示是曲面建模中的基础和核心问题。为了既适合计算机处理,又能有效地满足几何设计要求,曲线/曲面需要用数学模型来表示,分为参数化表示和非参数化表示,非参数化表示又分为显式表示和隐式表示。

1. 曲面模型的非参数化表示

对于一个平面曲线,显式表示一般形式是 $y=f(x)$。方程中,一个 x 值与一个 y 值对应,所以显式方程不能表示封闭或多值曲线。例如,不能用显式方程表示一个圆。同理,对于一个曲面,其显示形式为 $z=f(x,y)$,在此方程中,一个 z 值与一组 (x,y) 值对应。

如果一个平面曲线方程表示成 $f(x,y)=0$ 的形式,一个曲面表示成 $f(x,y,z)=0$ 的形式,我们称为隐式表示。当函数 f 是多项式时,该隐式曲面也称为代数曲面。隐式表示的优点是:易于判断函数 $f(x,y)$ 或者 $f(x,y,z)$ 是否大于、小于或等于零,也就易于判断一个点是落在所表示的曲线/曲面上还是在曲线/曲面的内侧或外侧;隐式曲面表达形式紧凑,具有几何运算的封闭性,而且任何参数或者隐式曲面之间进行求交、等距操作等几何运算的结果均可表示成隐式形式,大大方便了曲面造型系统的统一设计;工程中许多常用的曲面,例如球面、柱面、平面及环面等都很容易由隐式函数来定义;隐式曲面有更多的自由度可以用于曲面控制,同时在构造复杂曲面的时候可以获得更高的光顺度,可以有更多的形状控制方法。

对于非参数表示形式的方程(无论是显式的还是隐式的)存在下述问题:①与坐标轴相关;②可能会出现多值的情况(如圆:$x^2+y^2=r^2$);③会出现斜率为无穷大的情形(如 $y=mx+b$,垂线情况);④对于非平面曲线/曲面,难以用常系数的非参数化函数表示;⑤编程困难。

2. 曲面模型的参数化表示

在几何造型系统中,曲线/曲面方程通常表示成参数形式,即曲线上任一点的坐标均表示成给定参数的函数。空间一条曲线可以表示成随参数 t 变化的运动点的轨迹,其矢量函

数为

$$P(t) = [x(t), y(t), z(t)], \quad t \in [0,1]$$

如最简单的参数曲线是直线段,端点为 P_1, P_2 的直线段参数方程可表示为

$$P(t) = P_1 + (P_2 - P_1)t, \quad t \in [0,1]$$

再如圆在计算机图形中应用十分广泛,显式表示为 $y = \sqrt{1-x^2}\,(0 \leqslant x \leqslant 1)$,其参数形式可表示为

$$p(t) = \begin{bmatrix} \dfrac{1-t^2}{1+t^2} & \dfrac{2t}{1+t^2} \end{bmatrix}, \quad t \in [0,1]$$

同理,空间中一个曲面可用参数 (u,v) 表示为 $P(u,v) = P(x(u,v), y(u,v), z(u,v))$,参数 (u,v) 在 $[0,1]$ 范围内变化,$P(u,v)$ 称为单位正方域上的参数曲面,其中 $x(u,v), y(u,v), z(u,v)$ 分别为 u,v 的显式函数,即

$$x = x(u,v)$$
$$y = y(u,v)$$
$$z = z(u,v)$$

参数方程在曲线/曲面的表示上有很多的优越性,主要表现在:①具有几何不变性;②可以处理无穷大的斜率;③对曲线/曲面进行变换时,可以直接进行参数方程的集合变换,而不需要像非参数方程表示的曲线/曲面那样需要对所有点均进行变换;④参数方程将自变量和因变量分开,使得参数的变化对各因变量的影响可以明显地表示出来,同时也容易把低维空间中的曲线/曲面扩展到高维空间中去;⑤规格化的参数变量 $t \in [0,1]$ 使得相应的几何分量是有界限的,不需要另外再设其他数据来定义边界;⑥易于用矢量和矩阵运算,从而简化计算。

3. 常见曲面造型的形式

(1) 平面:由三点(或数条共面的边界曲线)定义的面。

(2) 用初等函数描述几何形状的面:如球面、圆锥面等。

(3) 直纹面(Ruled Surface):一条直线的两端点沿两条导线分别匀速移动,其直线的轨迹所形成的面。其中,导线由两条不同的空间曲线组成。

(4) 旋转面(Surface of Revolution):由平面的线框图绕轴线旋转所形成的曲面,此曲面可以构造车削类加工的零件。

(5) 柱状面(Tabulated Cylinder):由一平面曲线沿一条不共面的直线移动一定距离而生成的曲面。该曲面具有相同的截面,有些 CAD 软件将此种面称为牵引面(Draft)。

(6) 孔斯面(Coons):由封闭的边界曲线构成,边界曲线为孔斯曲线,其曲面光滑。

(7) 圆角面(Fillet Surface):为两个曲面间的过渡曲面,此曲面要求光滑过渡。

(8) Bezier 曲面:是以 Bezier 空间参数函数为基础、用逼近的方法形成的光滑曲面。该曲面通过参数函数的特征多边形的起点与终点,但不通过中间点,而是由这些点来控制。如图 3-5(a)所示的 Bezier 曲面中,红点表示控制点,蓝线表示控制格,其余是拟合曲面。

(9) B 样条曲面:是以 B 样条函数为基础、用逼近的方法所形成的光滑曲面。任意空间曲面都可以看成无数点的集合。如图 3-5(b)所示,在 v 方向任意截面上选择 $M+1$ 个点为特征顶点,用最小二乘逼近法可生成一条曲线,即 B 样条曲线。同样,在 v 方向的不同截面

上可生成一组($N+1$)条 B 样条曲线,以同样方法在 u 方向的不同截面也生成一组($M+1$)条 B 样条曲线。两组 B 样条曲线的直积可求得 B 样条曲面,即为任意复杂的空间曲面。该曲面的性能较 Bezier 曲面好,主要在于 B 样条曲面控制点是局部的而非全局的,改变局部控制点只是影响局部曲面形状。

(10) NURBS 曲面(如图 3-5(c)所示):NURBS 是 Non-Uniform Rational B-Splines 的缩写,是"非统一有理 B 样条"的意思。具体解释是:Non-Uniform(非统一)——是指一个控制顶点的影响力的权重能够改变,当创建一个不规则曲面的时候这一点非常有用;Rational(有理)——是指每个 NURBS 物体都可以用数学表达式来定义,它是以 NURBS 参数方程来描述的空间曲面。简单地说,NURBS 就是专门做曲面物体的一种造型方法。NURBS 造型总是由曲线和曲面来定义,所以要在 NURBS 表面生成一条有棱角的边是很困难的。就是因为这一特点,可以用它做出各种复杂的曲面造型和表现特殊的效果,如人或动物身体、皮肤、面貌或流线型的汽车、飞机、太空飞船等。其特点是:它用这种参数方程既能描述自由型曲面(如 Bezier 曲面与 B 样条曲面),也能精确表示用初等函数所描述的曲面(如圆柱面、圆锥面、球面等)。

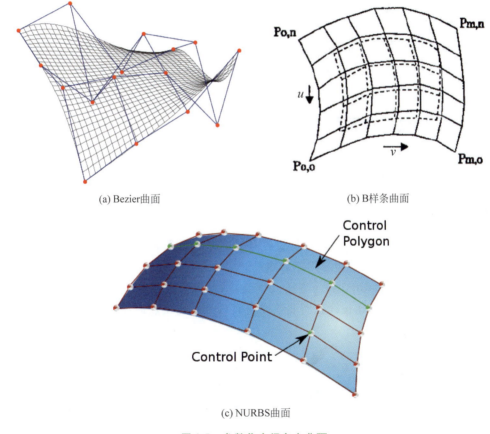

(a) Bezier曲面 (b) B样条曲面

(c) NURBS曲面

图 3-5 参数化空间自由曲面

其中(8)至(10)项为高级自由曲面。需要指出的是,对于一个实体而言,可以用不同的曲面造型方法来构成相同的曲面。例如,在数控加工时用哪一种方法产生的模型更好,一般

用两个标准来衡量：
- 看哪种方法更能准确体现设计者的设计思想和设计原则；
- 看用哪种方法产生的模型能够准确、快速、方便地产生数控刀具轨迹，即更好地为CAM、CAE服务。

4. 曲面建模的特点

曲面建模有以下优点：

（1）在描述三维实体信息方面比线框造型完整、严密，能够构造出复杂的曲面，如汽车车身、飞机表面、模具外形等。

（2）可以对实体表面进行消隐、着色显示，也能够计算表面积。

（3）可以利用几何造型中的基本数据进行有限元网格划分，以便进行有限元分析，或利用有限元网格划分的数据进行表面建模。

（4）可以利用表面造型生成的几何数据自动生成数控加工轨迹。

同样，曲面建模方法也有缺点：

（1）曲面建模理论严谨、复杂，故建模系统使用较复杂，需要具备一定曲面数学理论及应用方面的知识。

（2）曲面建模虽然有了面的信息，但缺乏实体内部信息，故有时会产生对实体理解的二义性。例如对一个圆柱曲面，它是一个实体轴的面呢，还是一个空心孔的面呢？无法区分其工艺意义。

3.2.3 曲线/曲面的光顺性评价

曲线/曲面的光顺（Fairing）是指消除曲线/曲面外形的不规则性以得到更光滑形状的CAD数据处理方法。曲线/曲面的光顺性评价已成为产品设计中一个重要指标，如果曲面不光顺，不但影响设计外观，同时可能还会引起数控加工或3D打印的困难。如图3-6所示，对光顺性的评价主要有下列几个指标：

（1）曲率梳（Curvature Comb） 曲线各点处曲率矢量的表示，通过它可以直观地评价曲线光顺的情况，也可以用于指导用户对曲线光顺性进行微调。

（2）G0 连续（G0 Continuity） 零阶几何连续，亦称位置连续，指两曲线具有公共的连接点或两曲面具有公共的连接线。两曲线或曲面只是在连接点或连接线重合，而在连接处

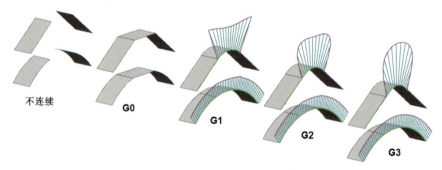

图 3-6 光顺性评价

的切线方向和曲率不一致。这种连续的表面看起来会有一个很尖锐的接缝,属于连续性中级别最低的一种。数学解释:曲线或任意平面与该曲面的交线处处连续。

(3) **G1 连续**(**G1 Continuity**)　一阶几何连续,亦称切矢连续,指两曲线不仅在连接点处重合,而且在此点有一致的切矢方向;而对于两曲面指在连接处具有公共的切平面或公共的曲面法线。这种连续性表面不会有尖锐的连接缝,但是由于表面连接处可能存在曲率的突变,在曲面外形视觉效果上不够满意。数学解释:曲线或任意平面与该曲面的交线处处连续,且一阶导数连续。

(4) **G2 连续**(**G2 Continuity**)　二阶几何连续,亦称曲率连续,指两曲线在连接点处具有相同的曲率或是两曲面沿公共连接线处具有一致的法向矢量。其条件是,当且仅当两曲面沿它们的公共连接线处具有公共的切平面,又具有公共主曲率及在两个主曲率不相等时具有公共的法矢方向。这种曲面连接处表面没有尖锐的接缝,也没有曲率突变,视觉效果光滑流畅。曲率连续是制作光滑表面的最低要求,也是制作 A 级曲面的最低要求。数学解释:曲线或任意平面与该曲面的交线处处连续,且二阶导数连续。

(5) **G3 连续**(**G3 Continuity**)　三阶几何连续,亦称相切连续,是指曲面或曲线点点连续,并且其曲率曲线或曲率曲面分析结果为相切连续。判定方法:对曲线做曲率分析,曲率曲线连续,且平滑无尖角。一般场合对 G3 连续比较少用到。

(6) **A 级曲面**(**Class A Surface**)　Class A 术语最早是由法国 Dassault System 公司在开发 Catia 软件时针对汽车车身覆盖件、仪表板、汽车内饰件等面的光顺性提出的专用术语。A 级曲面在产品几何造型设计上没有一个确切的定义,在日常工作中 A 级曲面产品指既满足几何光顺要求,又满足审美要求的一类高质量曲面。其技术要求可以归结为如下 4 点:

◇ 必须是 G2 连续曲面;
◇ 曲面的特征网格线必须均匀、合理分布,最好在某一投影面上以矩形方式分布;
◇ 在曲面的特征网格节点上表示曲面曲率方向的箭头指向应一致;
◇ 两相邻曲面在与两曲面相接线的垂直方向,两曲面的阶数应一致,这样在曲面匹配处理后,不会产生不必要的扭曲变形。

3.2.4　实体建模

实体建模(Solid Modeling)是在曲面建模的基础上,加入了曲面的某一侧存在实体的信息,较为完整地表达了零件或产品的信息。

这种信息的表达方法也较多,常用方法是用有向棱边的右手法则确定所在面的外法线,即右手 4 指的指向和模型有向棱边方向一致时,大拇指所指就是模型表面外法线的方向,其内部为实体,外法线所指为空。这种实体造型方法与曲面造型不同之处有二:一是面的信息由有向线构成;二是加入了表面的外法线矢量信息。

对于实体造型的信息与线框建模、曲面建模的信息不同,在计算机内部不再只是点、线、面的信息,还要记录实体的体信息。计算机内部表示的三维实体模型的方法有很多,并且还不断有新的方法出现。常见的方法有:实体几何构造法、边界表示法、混合表示法、空间单元表示法等。

1. 边界表示法

边界表示法(Boundary Representation)简称 B-Rep 法，它的基本思想是：一个实体的边界是面，即由"面"或"片"的子集表示；表面的边界是边，可用"边"的子集表示；边的边界是顶点，即由顶点的子集表示(如图 3-7 所示)。此方法优点是：

- ◇ 在 CAD/CAM 集成环境下，采用边界表示法建立三维实体的数据模型，有利于生成和绘制线框图、投影图。
- ◇ 有利于计算几何特性。
- ◇ 有利于与二维绘图功能衔接，生成工程图。

边界表示法也有其缺点：

- ◇ 由于它的核心是面，因而对几何物体的整体的描述能力相对较差，无法提供关于实体生成过程的信息。例如一个三维物体最初是由哪些基本体素，经过哪种集合运算拼合而成的。
- ◇ 无法记录组成几何体的基本体素的原始数据。

图 3-7　B-Rep 表示示意图

另外要注意边界模型和曲面模型的区别：边界模型的表面必须封闭，有内外之分，各个表面间有严格的拓扑关系，从而构成一个整体；而曲面模型的表面可以不封闭，且不能通过面来判断形体的内外部。

2. 实体几何构造法

实体几何构造法(Constructive Solid Geometry，CSG)是一种用简单的体素拼合复杂实体的描述方法。机械零件的几何形状多数是由诸如立方体和圆柱体等简单几何形体组合而成的，因此，若事先在计算机内定义出基本的立体形状，就能够利用立体的组合表示各种复杂的几何形体。利用这种思路定义实体造型的方法就是实体几何构造法(CSG)，也称体素构造法，这时所采用的基本立体形状称为体素(或体元)，如图 3-8 中的立方体、圆柱体、球体都是基本体素。用 CSG 造型的过程就是对基本体素进行几何形状的和(Union)、差(Difference)、交(Intersection)布尔运算(见图 3-8(a)的运算符号与示意图)。图 3-8(b)说明由圆柱和球这两种基本体素利用和、差布尔运算得到零件的过程。

除了布尔逻辑运算外，CAD 零件造型还涉及几何体素在空间坐标系的位置关系，图 3-8(b)所示的造型过程显然要对体素进行移动(Move)、旋转(Rotation)等操作才能得到最后的几何形体。

定义体素的时候，只要能够将立体所占据的空间与其他空间区分开就可以了。因此，可以在计算机内设定 x、y、z 轴，建立联立不等式，令满足联立不等式的点为体素内的点(包括边界上的点)，其余的点为外部点。图 3-9 就是利用这种方法定义圆柱体的例子。圆柱体内部以及边界上的点满足图中所给出的联立不等式。在给出体素时，为了使大小、角度等能够自由变化，一般采用参数的形式来表示。

CSG 造型方法与机械装配的方式非常类似，从定义体素到拼合实体的过程，正如先设计零部件，再将其装配成产品的过程。这种方法简洁，生成速度快，处理方便，数据冗余少，

(a) 简单布尔运算表示

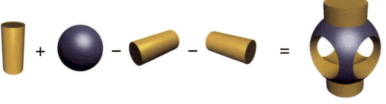

(b) 零件的CSG造型

图 3-8　CSG 表示示意图

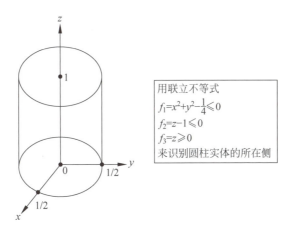

图 3-9　圆柱的位置表示

而且能够详细地记录构成实体的原始特征及参数。当实际使用时，CAD 用户只需输入少量的参数便可确定它的尺寸、形状和位置，通过修改参数即可获得不同的设计结果。

3．边界表示法和体素表示法比较

为了进行边界表示法与体素构造法之间的比较，将两者的表示形式并列在一起，如图 3-10 所示。根据前面的说明，这个图的意义已经很清楚了。

边界表示法与体素构造法相比，数据输入比较麻烦。但是，正如上述说明的那样，因为其几何形状数据是直接以数值的形式给出的，所以无论是其他应用还是屏幕显示这些数据都可以直接利用，这是边界表示法的优点。

体素构造法具有所定义的几何形状不易产生错误以及数据结构紧凑等优点。但是，要使用 CSG 数据按照给定的定义进行几何体的逻辑运算操作，才能够得到零件造型，所以应

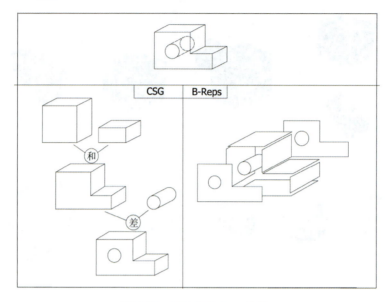

图 3-10 CSG 和 B-Reps 比较

用时比较麻烦。

在应用几何模型的时候,不仅需要几何形状数据,还需要物体的材质、比重、颜色等属性数据。一般地,因为这些属性数据与物体的面、棱线等几何形状要素相关,所以,对于这些数据的存储来说,边界表示法的处理比较容易。

边界表示法和体素构造法两种方法各有优缺点,两种方法都得到了广泛的应用。有的 CAD 系统同时使用这两种方法,以便灵活利用各自的长处。

3.2.5 多边形网格模型

1. 多边形网格的几何特征

多边形网格(Polygon Mesh)模型是一个包含了顶点、棱边、面、多边形和曲面的集合(如图 3-11 所示)。面通常使用三角形、四边形或其他简单的凸多边形,这一方法简化了计算机图形建模时的渲染,并可用于三维打印数据。三维打印所采用的模型数据就是以三角形表示的网格模型,由下面 4 种基本元素组成:

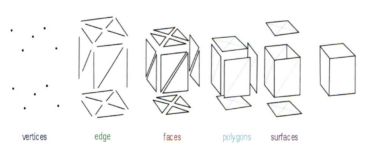

图 3-11 多边形网格模型

(图片来源:http://en.wikipedia.org/wiki/Polygon_mesh)

- 顶点(Vertex)：线段的端点，是构成多边形的最基本元素；
- 边(Edge)：就是一条连接两个多边形顶点的直线段；
- 面(Face)：就是由三角形的边所围成的一个面；
- 法线(Normal)：表示三角形面的方向。法线朝外的是正面，反之是背面。顶点也有法线，均匀和打散顶点法线可以控制多边形的外观平滑度。

多面体模型的几何信息用来指定每个顶点位置和数量，拓扑信息用来指定网格元素之间的关系(例如，相邻的顶点和三角形的边等)。网格模型必须符合流形(Manifold)要求才能成为可以打印的模型。流形网格的元素需要满足下列条件：①每条边仅和一个或两个面三角形相邻；②顶点以开环或闭环方式与三角形面片相邻(如图3-12所示)。

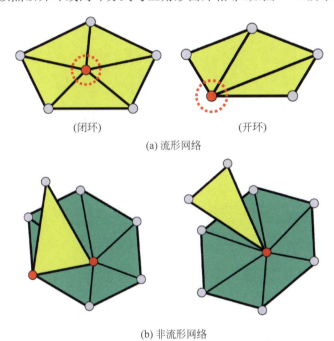

图 3-12 网格的几何及拓扑要求

实际上只有当所有的网格形成一个封闭的壳体后才能进行实际打印，还要求每个三角形面的法矢方向都指向壳体外面。

实体和面体模型中包含的是两类不同性质的信息——几何信息和拓扑信息。

- 几何信息：几何信息描述的是几何形状。例如物体是扁平或者翘曲、直线或者弯曲。点代表了空间中特定且唯一的一个位置。
- 拓扑信息：描述的是点、线、面的关系。例如多面体内部或者外部。一般来说通过面来定义的，面-面是如何连接起来的？哪些边相交于哪些顶点？哪些面的分界线形成哪些边线？

从几何规则上讲，一个闭合的凸多面体模型需要符合欧拉拓扑公式：

$n_v + n_f - n_e = 2$，（n_v 多面体顶点数，n_f 多面体的面数，n_e 多面体棱边数）

例如，如图3-13所示多面体，它们都由6个面、12条边线及8个顶点组成，符合欧拉拓扑公式。但图3-13(a)从拓扑信息来看，由于左右两个模型的三角形网格边的位置关系不一

样,导致几何形状一致但拓扑机构不一致;相反,图3-13(b)可看出拓扑结构一致,几何外形不一样,导致拓扑结构一致但几何结构不一致。

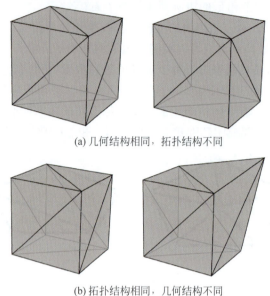

(a) 几何结构相同,拓扑结构不同

(b) 拓扑结构相同,几何结构不同

图 3-13 几何与拓扑概念区别

与3D打印工艺相关的多边形建模问题主要涉及多面体拓扑结构算法。

2. 多边形网格算法

多边形网格算法原来是计算机三维图形表示的重要内容,近年来随着3D打印技术普及,多边形网格建模再次成为CAD技术的研究热点。简单来讲涉及能提高3D打印质量的多边形网格算法主要有:密铺(Tessellation)、网格细分(Mesh Subdivision)、网格抽取(Mesh Decimation)、网格重划(Remeshing)。

1) 密铺或平面填充

密铺(Tessellation 英文词原意为"镶嵌")最早源于平面设计,即用较小的几何图形(案)填满一个较大的平面且不能有重叠和间隙。这是一种细分曲面的技术,可以让成像表面的小三角形数量迅速增加。比如,可以利用现在的光栅化图形渲染技术(其核心是绘制大量三角形来组成 3D 模型),使渲染对象的表面和边缘更平滑,物件呈现更为精细。用 Tessellation 技术表示的脸部模型如图 3-14 所示。

图 3-14 用 Tessellation 技术表示的脸部模型

2) 网格细分

网格细分(Mesh Subdivision)就是在多边形的顶点与顶点之间自动嵌入新的顶点。在自动插入大量新的顶点之后,模型的曲面会被分得非常细腻,看上去更加平滑致密,从而获得更好的画面效果和打印质量。细分曲面是递归定义的。该过程开始于一个给定的多边形网格,在某种细分规则的约束下进行网格再细分,细分到一定的次数,生成新的顶点和新的面。网格中的新顶点的位置是根据附近的老顶点的位置计算的。另有一些细化方案,旧顶点的位置也可能被改变(可能基于新顶点的位置)。图 3-15(a)所示为从正六面体到球体(曲面)的细分迭代过程。图 3-15(b)表示的是三角形面体模型细分,每次细分减半三角形边长度,三角形面片数增加到 4 倍,分辨误差减小到原来的 1/4。图 3-15(c)展示了网格细分在汽车曲面设计中的实际应用。

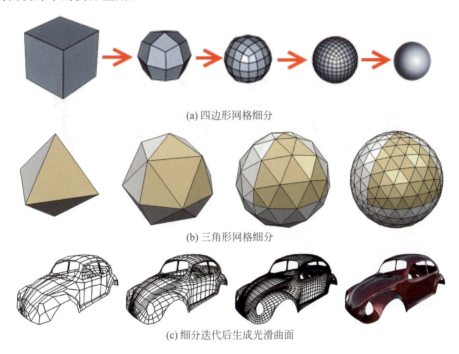

(a) 四边形网格细分

(b) 三角形网格细分

(c) 细分迭代后生成光滑曲面

图 3-15　Mesh Subdivision 示意图

(图 3-15(a)来源:http://en.wikipedia.org/wiki/Mesh_subdivision)

3) 网格抽取

网格抽取(Mesh Decimation)描述了一类算法,此类算法能改变一个给定的多边形网格,用另一个更少的面、边和顶点的网格代替,目的是使用户在保证模型特定用途的情况下对网格做进一步优化。如图 3-16 所示的左上角的龙模型是由 577512 个三角形组成的,细节很清晰,其余三个模型分别是将三角形数量简化到原来模型的 10%、1%和 0.01%的效果。

4) 网格重划

为了减少网格模型在计算机建模过程中的计算复杂性并使算法可控、高效,对网格的划分可以建立一定的规则。如常见的三角形网格如果其内部顶点相邻的顶点数是 6 或边界顶点相邻的顶点数是 4,这一结构被称为规则的;而对于四边形网格,常规邻接数是 4 和 3。图 3-17 表示了一个从不规则到规则的网格重划(Remeshing)过程。

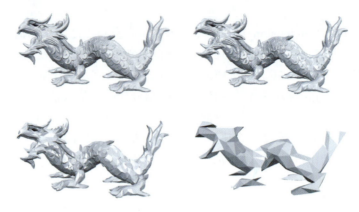

图 3-16　网格抽取（Mesh Decimation）示意图

图 3-17　网格重划（从左到右）：不规则、半规则、规则

3.3　3D 建模技能

前面主要讨论了 3D 建模的理论，而 3D 打印用户实施 3D 建模主要是通过操作三维 CAD 软件来实现 3D 建模的。三维 CAD 软件的种类繁多，其应用对象、对计算机软硬件配置要求、软件操作复杂度、输出/输入的数据格式、软件使用成本等各不相同，不同行业背景的读者需要根据自己的目标和条件有选择地应用 CAD 软件。

3.3.1　3D 建模软件

实现 3D 打印的前提是要有合适的数字 3D 模型。用于 3D 打印目的的 3D 建模工具或技术主要有两种类型。一是 CAD 工业软件，是为产品设计和制造服务的（如制造工程师、建筑工程师或工业设计师使用 CAD 工具完成不同领域的产品设计或服务），这类 CAD 软件旨在帮助人们根据现实世界的约束条件来构建高精度的 3D 模型；而第二种 3D 建模工具可通称为 CAD 造型软件，它和工业软件不同的是软件操作者不需要考虑现实世界的任何限制或约束条件，允许创建完全脱离现实的设计作品。这类软件大量用于艺术、动漫、虚拟现实的数字模型。此类软件的数字模型没有精确、严格的几何或物理约束条件，模型的几何精度也不重要。由于近年来欧美一些个人和公司发布了针对个人或家庭非商业应用的开源或免费 CAD 软件，所以更确切地说，目前面向 3D 打印的 CAD 软件可以分成工业 CAD

软件、商用 CAD 造型软件、免费 CAD 造型软件三大类。表 3-1 所示的是各种三维 CAD 建模软件的列表,每种都有各自的长处和短处,但都能生成 3D 模型并转化成可 3D 打印的数据格式。

表 3-1 3D 打印建模软件统计

商用 CAD 造型软件	免费 CAD 造型软件	工业 CAD 软件
ZBrush	Sculptris	Catia
Maya	Blender 3D	Solidworks
3ds Max	Milkshape 3D	Siemens NX/SolidEdge
Mudbox	Autodesk 123D Make/Design/Catch/Sculpture	Pro/ENGINEER
Lightwave 3D	Truespace	Autodesk Inventor
Poser	Wings 3D	中望 ZW3D
3D Coat	OpenSCAD	数码大方 CAXA
Cinema 4D	3DTin	AutoCAD
DAZ 3D	TinkerCAD	AC3D
Houdini	Metasequoia	3DVIA Shape
Modo	SketchUP	Flux
VR Design Studio	Seamless 3D	Remo3D
Swift3D	MikuMikuDance	Rhinoceros 3D
Silo	MeshLab	Modelx3D
Shade 3D	MeshMix	Autodesk Revit
Cheetah3D	Netfabb Basic	Netfabb Studio Pro
		Geomagic 系列

工业软件在我国普及较早,工科院校学生在平时学习中最常用的是参数化、基于特征的实体造型和曲面建模软件,而商用 CAD 造型软件的普及还远远不够,中国的工程师教育还没有实现工程、技术、艺术、人文设计的融合,而艺术院校教育又普遍缺乏数理知识和工程伦理知识,这一现象是由于中国过早把学生进行文理分科引起的。

由于本教材主要是为普及 3D 打印的培训课程配套使用的,重点考虑软件的易用性、成本以及流行程度,所以重点推介下面的 8 种软件作为教材配套软件。由于教材编写的篇幅有限,与此 8 种软件有关的辅导课件会在与教材配套网站上动态发布。此 8 款软件及其特色主要如下:

(1) OpenSCAD:这是目前欧美创客应用最广的开源免费 CAD 软件,用户不需要专业背景,但需要有较高的编程和数学基础。

(2) SketchUP:是 Google 开发的大众化 CAD 软件,尤其适用于建筑构造和非参数化约束的零件设计,是中小学学生学习 CAD 的入门软件,具有操作简单的创意设计功能。

(3) Autodesk 123D Design/TinkerCAD:这是目前欧美非常流行的两款基于 Web 服务的免费 CAD 软件,学习非常简单,用户不需要专业背景。目前已能支持多种 HTML 浏览器,是儿童、中小学学生甚至家庭妇女学习 CAD 的入门软件,具有一定的创意设计功能,使用成本很低。

(4) Siemens NX:是航空航天、汽车等高端制造业应用较广的 3D 设计软件,设计功能

非常强大，尤其是其复杂曲面设计和加工分析仿真功能。可用于商业化的机电集成产品的设计和开发。用户需要具有机械、电子工程等专业多学科背景。

（5）Autodesk Inventor：目前流行的 3D 设计软件，需要用户具有机械或工业设计专业背景。其参数化设计功能非常强大，适合产品设计开发。目前针对教育用户可以免费下载使用。

（6）Solidworks：非常流行的 3D 设计软件，需要用户具有机械或工业设计专业背景。在欧美的教育领域应用很广，适合用于产品设计开发。

（7）CAXA 工业软件：中国国产软件，是中国职业院校用户最多的工业软件，可以用于教育培训及产品设计开发。

（8）中望 ZW3D：中国国产三维 CAD 软件新军，其独有的"边学边用"CAD 教学系统，使用户可以更快掌握软件的主要功能。

3.3.2 OpenSCAD 应用入门

OpenSCAD(下载地址 http://www.openscad.org/)是一个用于创建 3D 打印几何体的免费、跨操作平台的软件，可用于 UNIX/Linux，Windows 和 Apple OSx 系统。它不同于国内院校或企业使用的交互式三维 CAD 设计软件（如 Siemens NX、Catia、Autodesk 等专用于机械、建筑、艺术方面的 3D 建模软件），OpenSCAD 不是一个交互式建模软件，它用类似 C 语言的脚本描述 3D 模型，经编译后呈现脚本描述的 3D 渲染模型。作者强烈推荐此软件用于 3D 打印培训主要有下列原因：

（1）它不需要设计者具有专业背景，只需要有初中以上数学基础就可以用它来进行 3D 设计并输出 STL 数据，非常适合向普通用户普及 3D 打印技术。

（2）它是免费、跨平台的软件，非常小巧，除了对显卡有一定要求外，对计算机系统资源消耗远比商业 CAD 软件少，是国外民间草根创客联盟最流行的 3D 打印设计软件。

（3）如果用户有 C 语言及一定的数学基础，几乎不需要培训就能上手使用。它有大量的图形库函数，可以方便地支持在计算机图像学、计算可视化、产品造型设计、分子生物学、数值计算等方面开展研究活动，最终能用 3D 打印机完成物理模型。

OpenSCAD 采用两种主要的建模技术：一是实体几何体素构造法(CSG)技术；二是 2D 轮廓的拉伸挤出(Extrusion of 2D Outlines)技术。OpenSCAD 可以读取 DXF 文件作为 2D 草图轮廓。另外 OpenSCAD 还可以读取和创建三维模型的 STL 和 OFF(Object File Format)的文件格式。

OpenSCAD 利用 OpenCSG 和计算几何算法库(Computational Geometry Algorithms Library，CGAL)这两个标准 C++图形库来生成 CAD 模型，并采用 OpenGL 渲染技术生成渲染模型。CGAL 在需要进行几何运算的地方，如计算机图形学、科学可视化、计算机辅助设计与制造、地理信息系统、分子生物学、医学成像、机器人运动规划、网格生成、数值计算等领域应用很多。

1. 脚本及编译界面

1）基本功能

如果尚未安装 OpenSCAD，请到 www.openscad.org 下载最新的安装程序包（截至本

书完稿时是 2014.03 版）。

如图 3-18 所示，用户界面主要包括菜单命令、代码编辑区、模型渲染区、模型状态消息栏和代码编译数据 5 个功能区。图中的代码和模型表示一个边长 size＝30 的立方体（Cube）减去一个半径 $r=20$ 的球体（Sphere）的渲染结果。读者按照此图输入代码有助于理解后面内容。

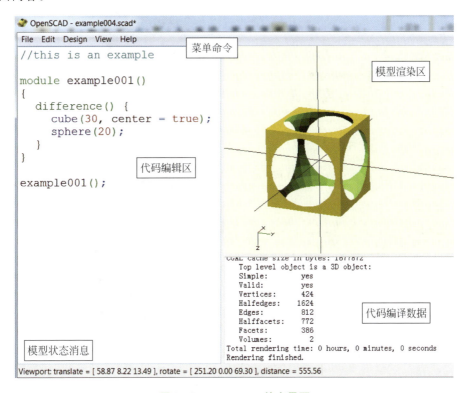

图 3-18 OpenSCAD 的主界面

在代码编辑区可以看到，每个语句必须以分号"；"结束。OpenSCAD 不自动缩进代码，建议用户使用缩进以增加代码的可读性。按 F5 键可对代码进行编译，按 F6 键可对代码编译并渲染模型。在代码段前添加"%"可以忽略渲染过程（即按 F6 键后图中不显示球），并可以按 F5 键以灰色半透明方式显示模型。如果要忽略代码段或语句，可以使用"＊"，见图 3-19。

如果需要更改模型颜色，可以改变模型的颜色属性定义的 RGB 值，RGB 值（0～255）使用浮点数从 0.0 到 1.0。如图 3-20 所示，color([0,1,0])代表绿色，color([0,0,1])代表蓝色；或者直接用 red、blue 字符串表示颜色。

用户可以有三种动态预览模型的方法：①按住鼠标左键，将光标移动到模型，可以旋转预览，底部模型状态消息栏的 rotate 会实时显示旋转角度，按住 Shift 键可以变更旋转方向；②按住鼠标右键，可以移动预览的模型，底部模型状态消息栏的 translate 将实时显示移动数值；③使用鼠标的滚轮或鼠标中键可以放大和缩小模型，也可以用＋和－键，或者在按住鼠标的右键的同时按住 Shift 键，也可以放大和缩小模型。

选择菜单命令 View 下的 OpenCSG、CGAL Surfaces、CGAL Grid Only、Thrown Together

```
//this is an example
module example001()
{
   difference() {
      cube(30, center = true);
      %sphere(20);
   }
}
example001();
```

按F6键

```
//this is an example
module example001()
{
   difference() {
      cube(30, center = true);
      %sphere(20);
   }
}
example001();
```

按F5键

```
//this is an example
module example001()
{
   difference() {
      cube(30, center = true);
      *sphere(20);
   }
}
example001();
```

忽略此段代码

图 3-19 对程序的操作

```
module example001()
{
   difference() {
   color([0,1,0])cube(30, center
= true);
   color([0,0,1])sphere(20);
   }
}
example001();
```

```
module example001()
{
   difference() {
   color("Red")cube(30, center =
true);
   color("blue")sphere(20);
   }
}
example001();
```

图 3-20 更改模型颜色

或按 F9、F10、F11、F12 键可以分别显示"结果实体渲染"、"表面模型"、"顶点＋棱边模型"、"全部几何体"4 种状态。

2）基本几何体

(1) 长方体(cube)。描述参数为"尺寸(size)"和"定位中心(center)"。描述参数创建一个三维数组$[x,y,z]$表示长方体的长、宽、高，可用来控制长方体尺寸的大小及在笛卡儿坐标系的定位基准和原点。如果数组的值相同，可以省略方括号，参数只有一个数时表示正方体。定位中心 center 可采用布尔赋值 true 或 false。true 表示长方体中心基准在原点(0,0,0)，false 表示其一顶点在第一象限(3 坐标值全为正)，其体对角线上的另一顶点在原点上，见图 3-21 示例代码的模型。

```
cube(size = 1, center = false);
cube(size = [1,2,3], center = true);
```

图 3-21　长方体描述

(2) 球体(sphere)。描述参数为"球半径 r"，默认位置是球心在原点。OpenSCAD 使用特殊变量 $\$fa$、$\fs 和 $\$fn$ 表征面片数量和圆弧分段数，从而可以控制球体曲面的打印分辨率。如图 3-22 所示为一个球体描述的示例。

图 3-22　球体描述

$\$fa$：定义模型圆周片段的角度，默认值是 12°，即 30 片构成一个完整的圆。

$\$fs$：定义模型圆周片段的大小，指一个片段的最小尺寸，默认值是 1。

注意：$\$fa$ 和 $\$fs$ 这两个变量通常是同时使用的。$\$fa$ 单独使用没有什么意义，而 $\$fs$ 可以单独使用，表示圆周长的分段数值，单位是 mm。如果两个变量同时使用，要比较

两者数值大小。如果 $\$fa$ 大于 $\$fs$ 的数值,那么 $\$fa$ 起作用;如果 $\$fa$ 小于 $\$fs$,则 $\$fs$ 起作用。$\$fa$ 和 $\$fs$ 的数值越小,圆周等分的段数越多,分辨率越高。

$\$fn$:定义模型表面片段的数目,默认值是 0。当该变量大于零时,则变量 $\$fa$ 和 $\$fs$ 被忽略。

注意:$\$fn$ 后边的数值越大,表示分辨率越高,计算机生成的速度越慢,反之亦然。$\$fn$ 是一个可以单独使用的、调整球体分辨率的变量,$\$fn$ 的值表示把最大圆周平均分成多少份。按照经验,桌面 3D 打印机 $\$fn$ 一般取 50~100 来控制分辨率就够了。

代码示例:

```
sphere(r = 1);
sphere(r = 5);
sphere(r = 10);
sphere(2, $ fn = 100);           //创建一个半径 2mm 的高分辨率球体
    sphere(2, $ fa = 5, $ fs = 0.1);   //也将创建一个半径 2mm 的高分辨率球,但这个球体表面
                                      质量不如 $ fn = 100 的球
```

(3) 圆柱体(cyclinder)/圆锥体。描述变量参数是"高度 h"、"底端面圆 r1"、"顶端面圆 r2"、"圆柱半径 r",这些参数默认值均是 1。"中心 center"如果是 true,表示圆柱体/锥体的体中心在坐标系原点,默认是 false,表示圆柱体/圆锥体的(r1)底部中心在原点位置。如图 3-23 所示为一个圆柱/圆锥体描述的示例。

图 3-23　圆柱体/圆锥体描述

代码示例:

```
cylinder(h = 10, r1 = 10, r2 = 20, center = false);
cylinder(h = 10, r1 = 20, r2 = 10, center = true);
cylinder(h = 10, r = 20);
cylinder(h = 10, r = 20, $ fs = 6);
```

圆柱体的 $\$fn$ 变量大小可以决定圆柱体轴向截面的圆度,$\$fn=8$ 模型可以是一个八角形,而 $\$fn=128$ 几乎是完美的圆。如图 3-24 所示,$\$fn=3$ 就可使一个圆柱图演变成一个等边三棱柱体。

```
cylinder(h = 10,r = 10, $ fn = 3, center = true);         //演变成三棱柱
```

(4) 多面体(polyhedron)。这种建模方法基于一系列的顶点和一系列三角形法向量创建一个多面体,点和法向量均采用坐标数组列表方式。

多面体建模的描述参数如下:

points(点):用(x,y,z)坐标点数组表示多面体的各个顶点。

triangles(三角形面):用每个三角形的面法向量数组来表示。

这里列举一个实例——一个正方形底面的金字塔造型,是由底面(2 个等边直角三角形)和 4 个侧面三角形组成的,如图 3-25 所示。

```
polyhedron(
    points = [ [10,10,0],[10, -10,0],[ -10, -10,0],[ -10,10,0],     //底面 4 个顶点
              [0,0,10] ],                                             //顶点
    triangles = [ [0,1,4],[1,2,4],[2,3,4],[3,0,4],                   //侧面 4 个三角形
                  [1,0,3],[2,1,3] ]                                   //底面 2 个三角形
);
```

图 3-24 $fn 参数的作用

图 3-25 正方形正方体基的金字塔

2. 布尔运算和几何变换

这里用一个例子展示两个几何体的和、差、交的布尔运算。如图 3-26 所示为两个圆柱体布尔运算的结果。

```
union() {                                          //和运算
    cylinder (h = 4, r = 1, center = true, $fn = 100);
    rotate ([90,0,0]) color("grey")cylinder (h = 4, r = 0.9, center = true, $fn = 100);
}
difference() {                                     //差运算
    color("grey")cylinder (h = 4, r = 1, center = true, $fn = 100);
    rotate ([90,0,0]) cylinder (h = 4, r = 0.9, center = true, $fn = 100);
}
intersection() {                                   //交运算
    color("red")cylinder (h = 4, r = 1, center = true, $fn = 100);
    rotate ([90,0,0]) cylinder (h = 4, r = 0.9, center = true, $fn = 100);
}
```

图 3-26 两个圆柱体布尔运算的结果

几何体的几何变换主要有缩放、旋转、平移、调整尺寸和镜像几种。

1）缩放（scale）

scale($v=[x,y,z]$){…} 按向量 v 指示的坐标轴方向的进行缩放。

```
scale (v=[2,1,1]) cylinder(h=10, r=20);    //将圆柱体的 x 方向放大两倍,r 即变成 40
```

2）旋转（rotate）

rotate($a=$deg,$v=[x,y,z]$){…}，a 为旋转角度，v 为向量，表示将几何体按向量 v 指示的坐标轴旋转 a 角度。

```
rotate(a=45, v=[1,1,0]) cylinder(h=10, r=20);    //将圆柱体绕 X、Y 轴各旋转 45°
```

3）平移（translate）

translate($[x,y,z]$){…}; 表示几何体按 x,y,z 的值进行增量移动。

```
cube(2,center = true);
translate([5,0,0])
    sphere(1,center = true);                    //沿 X 轴方向将球移动 5mm
```

4）调整尺寸（resize）

resize(newsize=$[x,y,z]$){…}; 表示几何体沿 x,y,z 三个坐标方向的尺寸增量。

```
resize(newsize=[30,60,10]) sphere(r=10);
//球体在 x,y 和 z 方向尺寸分别增加到 30、60、10,如图 3-27 所示
```

5）镜像（mirror）

mirror($[x,y,z]$){…}，表示几何体以某矢量所在平面为镜像对称面得到镜像几何体。

例如，mirror($[0,1,0]$){…}，表示以 OY 法线所在的平面（即 XZ 坐标平面）为对称面的镜像几何体。具体典型代码的操作结果如图 3-28 所示。

图 3-27 球体的尺寸调整

```
color("red")translate([1,1,0])cube([3,2,1]);
mirror([1, 0, 0 ]) translate([1,1,0])cube([3,2,1]);    //以 YZ 平面为对称面
color("red")translate([1,1,0])cube([3,2,1]);
mirror([1, 1, 0 ]) translate([1,1,0])cube([3,2,1]);    //以 XY 平面 45°线法向面为对称面
color("red")translate([1,1,0])cube([3,2,1]);
mirror([1, 1, 1 ]) translate([1,1,0])cube([3,2,1]);    //以 XYZ 45°空间线法向面为对称面
```

以YZ平面为对称面　　以XY平面45°线法向面为对称面　　以XYZ 45°空间线法向面为对称面

图 3-28 镜像几何体生成

3. 打印实例：lego 积木块设计

如图 3-29 所示 lego 积木块的特点是靠顶面凸起的咬点和积木块背面的咬点相互接触咬合实现积木单元体的堆砌。由于各个单元积木的尺寸大小和咬点多少都有严格的数量关系，所以积木块需要实现参数化建模。例可以以 4 个咬点的积木块为基准模数，其他积木的长、宽、高的规格尺寸或咬点数量都与此为倍数关系。设计编程内容见图 3-29 下面的程序段，读者可以将此程序输入 OpenSCAD，修改变量参数的赋值，查看积木造型结果。

图 3-29 lego 积木块参数化建模

```
//lego brick
//积木规格参数定义
//width: 1 = standard 4x4 brick with
//length: 1 = standard 4x4 brick length
//height: 1 = minimal brick height
brick (1,1,1);
module brick(width,length,height)
{
//尺寸及特征定义
ns = 8.4; //nibble start offset
no = 6.53; //nibbleoffset
nbo = 16; //nibble bottom offset
brickwidth = 31.66;
bricklength = 31.66;
brickheight = 9.6;
brickwall = 1.55;
//the cube
difference() {
cube([width * brickwidth,length * bricklength,height * brickheight],true);
translate([0,0, - brickwall])
cube([width * brickwidth - 2 * brickwall,length * bricklength - 2 * brickwall,height * brickheight],true);
}
//顶面咬点排列
for(j = [1:length])
{
for (i = [1:width])
{
translate([i * ns + (i - 1) * no,j * ns + (j - 1) * no,6.9 + (height - 1) * brickheight/2])
bricknibble();
translate([i * - ns + (i - 1) * - no,j * ns + (j - 1) * no,6.9 + (height - 1) * brickheight/2])
bricknibble();
translate([i * ns + (i - 1) * no,j * - ns + (j - 1) * - no,6.9 + (height - 1) * brickheight/2])
bricknibble();
translate([i * - ns + (i - 1) * - no,j * - ns + (j - 1) * - no,6.9 + (height - 1) * brickheight/2]) bricknibble();
}
}
//积木背面咬点排列
for(j = [1:length])
{
for (i = [1:width])
{
translate([(i - 1) * nbo,(j - 1) * nbo,0]) brickbottomnibble(height * brickheight);
translate([(i - 1) * - nbo,(j - 1) * - nbo,0]) brickbottomnibble(height * brickheight);
translate([(i - 1) * - nbo,(j - 1) * nbo,0]) brickbottomnibble(height * brickheight);
translate([(i - 1) * nbo,(j - 1) * - nbo,0]) brickbottomnibble(height * brickheight);
}
}
//积木背面的小筋条(目的是使凸凹咬点能紧密接触)
```

```
difference()
{
union()
{
for(j=[1:length])
{
for (i = [1:width])
{
translate([0,j*ns+(j-1)*no,0 ]) cube([width*brickwidth,1.35,height*brickheight],
true);
translate([0,j*-ns+(j-1)*-no,0 ]) cube([width*brickwidth,1.35,height*
brickheight],true);
translate([i*ns+(i-1)*no,0,0 ]) cube([1.35,length*bricklength,,height*
brickheight],true);
translate([i*-ns+(i-1)*-no,0,0 ]) cube([1.35,length*bricklength,height*
brickheight],true);
}
}
}
cube([width*brickwidth-4*brickwall,length*bricklength-4*brickwall,height*
brickheight+2],true);
}
}
module bricknibble()
{
difference() {
cylinder(r=4.7,h=4.5,center=true,$fs = 0.01);
cylinder(r=3.4,h=5.5,center=true,$fs = 0.01);
}
}
module brickbottomnibble(height)
{
difference() {
cylinder(r=6.6,h=height,center=true,$fs = 0.01);
cylinder(r=5.3,h=height+1,center=true,$fs = 0.01);
}
}
```

无论是 OpenCSG 还是 CGAL，其对数学基础要求是相当高的，所以学习 OpenSCAD 就像是用数学的算法来构建一个简洁的机械模型。如果能熟练应用 OpenSCAD，那么在计算机辅助制图(CAD)、3D 打印应用，甚至到产品开发都将会终身受益。

3.3.3 SketchUP(免费版)应用实例

如果希望使用免费的 SketchUP 输出 STL 模型，请先在 https://github.com/SketchUp/sketchup-stl 网站下载 STL 输出插件并安装，SketchUP 会在【工具】菜单命令下出现"Export to DXF or STL"选项，而商用版的 SketchUP 本身就有 STL 输出功能。这里演示一个用 SketchUP 8.0 来构建正二十面体和正三十二面体可输出打印的模型。图 3-30

中每个小图的数字编号代表操作步骤。

图 3-30　用 SketchUP 完成正多面体-半正多面体的建模

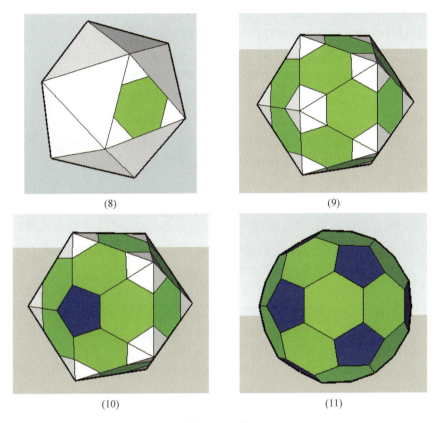

图 3-30 （续）

使用 SketchUP 的操作步骤如下：

（1）在 SketchUP 中选择矩形工具，通过拖动鼠标将矩形长短边设成黄金分割比例（长边：短边＝1.618：1），并整体移动矩形使其中心位于系统坐标系（红绿坐标轴）的原点。

（2）复制旋转矩形一次。将矩形中心设在原点，这样旋转更方便。

（3）以另一个坐标轴为旋转轴重复步骤（2），可得到三个正交矩形（红色箭头所指），它们的中心都在原点。

（4）用直线把两个正交位置的矩形的三个角点连接起来，成为一个等边三角形（红色箭头）。

（5）用同样方法创建其余的三角形。应该有 20 个三角形，组成正二十面体。

（6）尝试只用五种颜色对 20 个面上色，相邻面的颜色不能重复。

（7）再复制一个二十面体的副本，删除 20 个面上的三角形面（棱线不能删除）。通过各个顶点的连线可以得到五边形（图中黄色五边形面）和凸出的五角星模型，五角星相邻面没有重复的颜色。

（8）在原来完成的二十面体上选择一个三角形面，对组成此三角形的三条边都三等分，用直线连接这些三等分点就生成一个正六边形（图中绿色部分）。

（9）将这个六边形复制到其他 19 个面上。可使用旋转复制工具或手工连线的办法生成。

（10）现在有 12 个五棱锥（白色部分）。清除这些五棱锥三角形的边，最后会留下 12 个

五边形孔洞,封闭此五边形可得到 12 个正五边形(蓝色)。

(11)这样就得到了一个类似足球的三十二面体模型。

本题的三十二面体也称做截角二十面体(足球的模样亦即截角二十面体),是由 12 个正五边形和 20 个正六边形组成的半正多面体,其形状和足球或富勒烯 C_{60} 很像。其对偶多面体为五角棱锥面十二面体。如果将其正六边形的边延长,再将这些交点连起来,就得到一个正二十面体。

多面体建模可以帮助训练学生的空间想象能力,并能提高软件的应用技巧。高级用户可以尝试建立一个镂空结构的多面体模型(可参考本书 6.5 节)。

这里对 SketchUP 的使用技巧做一个小结。

(1) SketchUP 与 AutoCAD 配合使用对建筑设计建模特别有用。利用已有的 CAD 图线,借助 SketchUP 的快速 3D 建模能力,可以直接在 SketchUP 环境完成几何模型和设计方案(背景、装饰、动画)等的集成,并能导出 CAD 的平面、立体和剖面图,极大地提高了出图效率,甚至可以直接输出建筑施工的效果图。

(2) 选择技巧。用鼠标双击一个单独的面可以同时选中这个面和组成这个面的线;三击物体任何一个面,可以选择整个物体的面和线;选择物体,用比例缩放命令,选择缩放方向后输入 −1,可以镜像物体;选择物体时按住 Ctrl 键可以增加选择,按住 Ctrl+Shift 键为减少选择,按住 Shift+鼠标中键为平移功能;当锁定一个方向时(如平行、极轴等)按住 Shift 键可保持锁定。

(3) 第 2 次应用【推/拉】命令(工具按钮图标是)时双击鼠标可重复输入上次【推/拉】操作的尺寸。

(4) 可同时打开多个 SketchUP 文件,在不同的文件里提取组件。

(5) 善于使用"组"功能,可以将多个图形合成不同的组作为分类管理对象。"组"可以根据不同应用需要随时建立或打散。

3.3.4 TinkerCAD 应用实例

TinkerCAD 目前是 Autodesk 123D 套装软件的一个独立应用。Autodesk 123D 是面向非专业人士进行 3D 设计、3D 建模、3D 切片、3D 打印的互联网(含移动互联网)应用软件,支持 Windows 7/8、Mac OS、Audroid 多操作系统,而且还是完全免费的,使普通平民也能很容易实现个人 PC 或基于 Web 交互的 3D 设计和 3D 打印。目前它拥有 9 款独立安装的工具:

(1) 123D Design:可在 PC 或苹果计算机上快速 3D 建模,可在云端存储或下载模型。

(2) 123D Catch:可从多张照片建立三维模型,在云端进行三维重构建模。

(3) 123D Make:可从 2D 切片构建 3D 模型,支持云存储或下载,可用于激光切割板材后的拼装。

(4) 123D Creature:创建和打印三维动漫模型,可在云端存储或下载模型。

(5) 123D Sculpt:可在 iPad 上用手指触觉进行三维雕塑建模,可对雕塑模型上色和纹理贴图。

(6) 123D Circuits:可构建电路设计模型。

(7) MeshMixer：是欧特克收购的一款功能强大的 3D 网格模型创作及编辑工具，在第 5 章会介绍其应用实例。

(8) TinkerCAD：欧特克收购的一款基于 Web 浏览器的 3D 设计与打印工具。

(9) SandBox：正处于实验试用阶段的一个非常有趣的 3D 创意设计工具。

下面就用 TinkerCAD 对一个鸡蛋模型进行编辑，通过添加不同的几何体素来完成一个卡通模型的创建，如图 3-31 所示。此例适合于还没有购买商业 CAD 软件的中小学师生进行 3D 打印入门学习和体验活动。

图 3-31　TinkerCAD 中鸡蛋建模与打印

(1) TinkerCAD 必须使用 HTML5/WebGL 网络浏览器，建议最好使用 Google Chrome 或 IE 11.0 浏览器，打开 TinkerCAD 交互设计页面 https://tinkercad.com，先完成一个免费账户的注册，然后再自己创建一个项目。

TinkerCAD 以类似搭积木的方式进行设计，设计者把右侧的基本几何体拖放到界面中央的 Workplane 网格坐标平面上，鼠标滚轮滚动时可以任意缩放视图，按下滚轮可以拖动整个视图，用鼠标右键可以旋转视图。先选择右侧的 Extras 模型库，把右边滚动条拉到最底下，在 TinkerCAD 界面的右侧 Extras 模型区找到鸡蛋模型，用鼠标拖动鸡蛋到设计环境中间的网格平面上后释放鼠标，就把鸡蛋放在网格上了。注意，每个拖放进来的几何体都有 3 个坐标平面(XY、XZ、YZ)方向的旋转手柄、垂直方向移动手柄(朝上的小黑箭头)，以及底端矩形线框的角点和边的中点的尺寸调整手柄，如图 3-32 所示。在视图上可以看到水平投影的尺寸数字。

(2) 把鸡蛋向上稍拖过一定距离后，再从右侧模型库把鸡脚(Chick foot)拖放到鸡蛋的左下方，并且鸡脚上端要插到鸡蛋里面。安放好以后，按住鼠标右键不断移动鼠标旋转整个视图进行观察，看看脚是不是放到了合适的位置。用同样的方法，把右边的脚也放进来，旋转视图并移动手柄调整脚的大小和摆放位置。如果按住 Shift 键可以同时选择两个脚进行组合操作，如图 3-33 所示。

在整个建模过程中，每放一个物体进来以后都要旋转视图进行观察，检查两个物体之间的位置关系是否是相交的。

(3) 给鸡蛋放上耳朵。从右边模型库面板中将耳朵拖放进来(见图 3-34)，用鼠标不断移动拖放耳朵到合适的位置。这时候必须随时调整三个旋转手柄及耳朵尺寸手柄，使耳朵

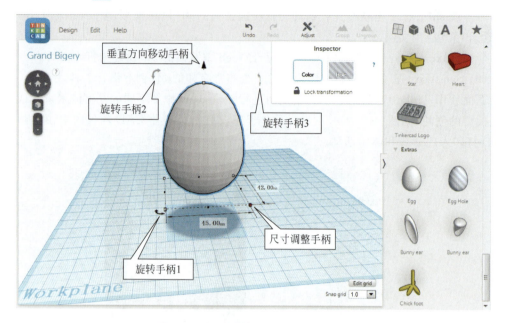

图 3-32 把鸡蛋模型拖放到设计环境

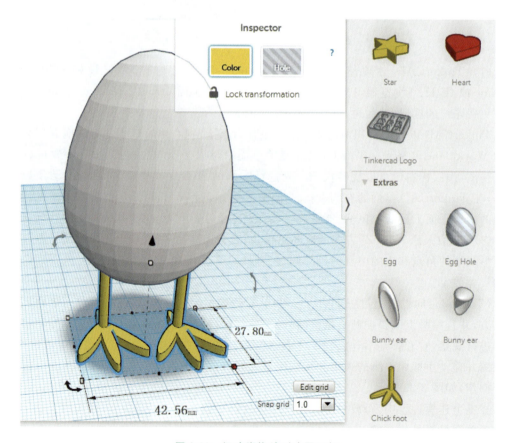

图 3-33 把鸡脚拖放到鸡蛋下部

在空间上有一定的倾斜度,耳朵的大小及高度要和身体大小匹配,右边的耳朵和左侧基本对称即可。

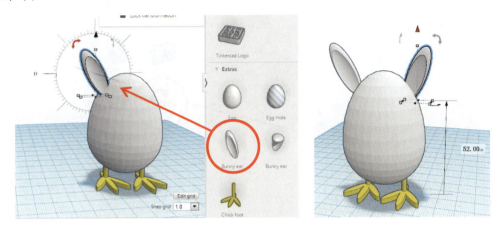

图 3-34　安放耳朵并调整位置

(4) 在从 Geometric 模型库中拖出一个 Pyramid(4 棱锥),嵌进鸡蛋正面作为嘴巴。操作时按住鼠标右键一边旋转视图,一边用旋转和尺寸手柄不断调整棱锥位置和修正大小,如图 3-35 所示。

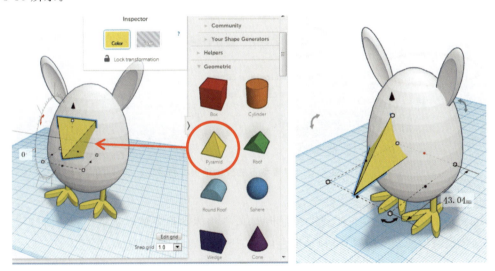

图 3-35　拖放 Pyramid

(5) 再从 Geometric 模型库中拖出一个 Half Sphere(半球模型)嵌进嘴巴左右的上方作为眼睛。同样要不断调整半球和鸡蛋曲面的贴合程度,要保证半球能嵌到鸡蛋里边。半球大小可以适当调整,如图 3-36 所示。

(6) 选择 Design|Save 将设计结果保存在网络账户上。如果要在本地打印此模型,则需要选择 Design|Download for 3D Printing,然后系统弹出打印文件选项并由用户选择 STL 模型的下载存放地址,如图 3-37 所示。

TinkerCAD 的应用有三个要点:

(1) 在整个建模过程中,三维空间里的定位是靠不断变换旋转视图进行观察的,检查两

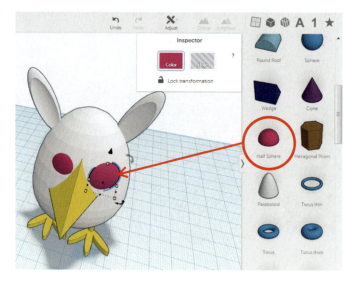

图 3-36　安装眼睛（Half Sphere）

图 3-37　将模型下载到本地进行打印

个物体之间的位置关系是否是相交的。

（2）TinkerCAD 模拟了真实的三维世界，所有物体都是安放在地面上的。如果要将一个几何体脱离地面悬空放置，可拖动黑色的小箭头使几何体脱离地面，几何体悬空以后再移动并调整其尺寸和角度。

（3）当选中一个物体时，有三个方向的旋转箭头，可以做前后、左右、上下的旋转。

3.3.5　Siemens NX 曲面建模实例

Siemens NX 是一个融合数字化设计与制造解决方案的大型交互式 CAD/CAM 系统，它功能强大，可以实现各种复杂产品的数字化设计、加工和分析。本节主要介绍它的曲面造型设计功能。NX 提供了强大的曲面和实体混合设计功能，为工业设计和产品结构设计提供了多种工具。下面举例说明如何用 NX 来设计一个可以 3D 打印的"愤怒的小鸟（Angry bird）"卡通曲面模型的具体流程。

1. 打开"BigRed(Curve).prt"文件

此文件已完成了身体构造样条线。选择图 3-38 所示高亮显示的弧线为截面,矢量方向选择 Z 轴,旋转 360°。

图 3-38　生成旋转曲面

2. 构造头部发缙

选择如图 3-39 所示高亮显示(黄色)的弧线为旋转截面,矢量方向为弧线两端相连接的直线,旋转 360°(共重复 2 处)。

图 3-39　构造 2 处头部发缙

图 3-39 （续）

3. 尾部构造

选择如图 3-40 所示高亮显示的草图线进行特征双向对称拉伸，方向为 X 轴，对称拉伸值是 3mm。

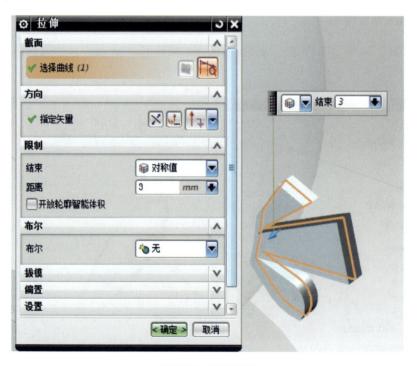

图 3-40 尾部构造

4．嘴部构造（分上喙和下喙两部分）

（1）上喙上部分曲面构成，用【通过曲线网格】命令绘制。【主曲线 1】选择嘴尖处的交点，【主曲线 2】选择嘴后部的半圆弧曲线，【交叉曲线】选择三根连接主曲线 1 和主曲线 2 的圆弧线。请注意要按照顺序依次选择，如图 3-41 所示。

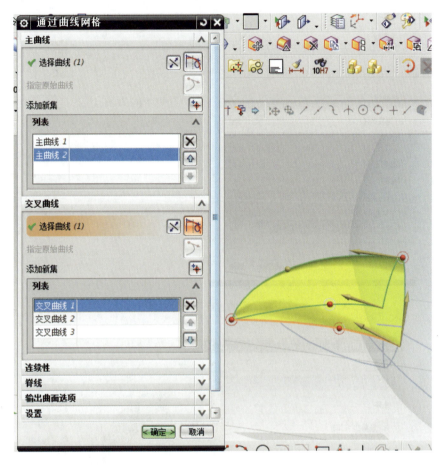

图 3-41　嘴的上喙上部曲面

（2）上喙下部分曲面仍用【通过曲线网格】命令绘制。【主曲线 1】选择嘴尖处的交点，【主曲线 2】选择嘴后部的圆弧曲线，【交叉曲线】选择三根连接主曲线 1 和主曲线 2 的圆弧线。请注意要按照顺序依次选择，如图 3-42 所示。

（3）上喙侧面补面使用【N 边曲面】曲面工具创建，类型选择【已修剪】，选择如图 3-43 所示高亮显示的两条曲线。

（4）缝合成实体。使用【缝合】命令将 3 个曲面缝合，缝合完成后即自动转换为实体，如图 3-44 所示。

（5）下喙部分的创建方法与上喙部分完全相同，仅大小有区别，请注意线的选取。用图 3-45 所示的【替换面】命令将下喙的上表面与上喙的下表面进行替换，方便后面的求和。

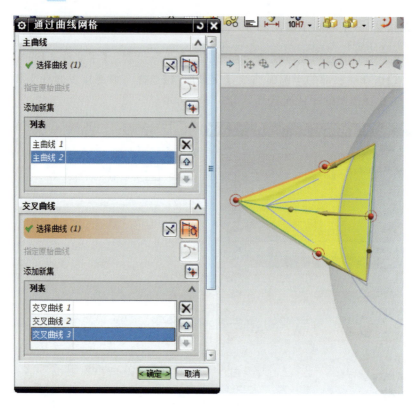

图 3-42　嘴的上喙下部分曲面

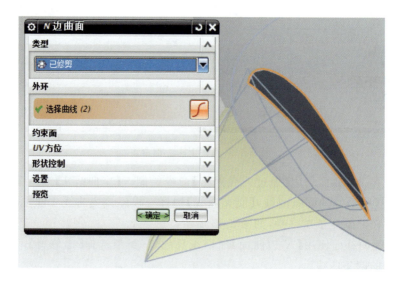

图 3-43　上喙侧面补面

5．眼部构造

（1）拉伸。选择如图 3-46 所示的高亮显示的封闭草图线，拉伸距离为 100，方向为 Y 的负方向。

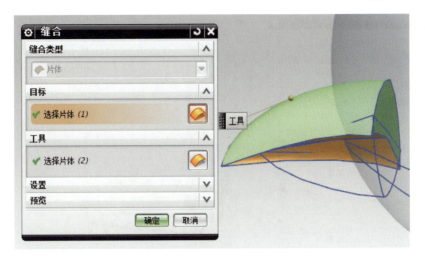

图 3-44 三张曲面缝合成实体

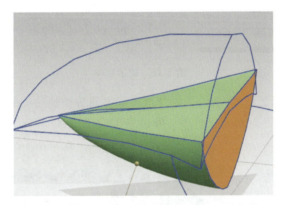

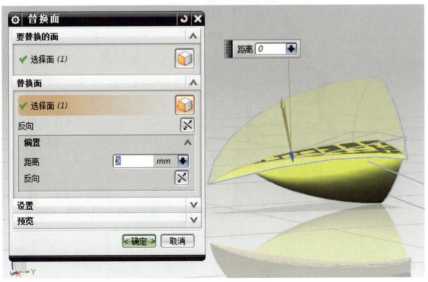

图 3-45 【替换面】命令

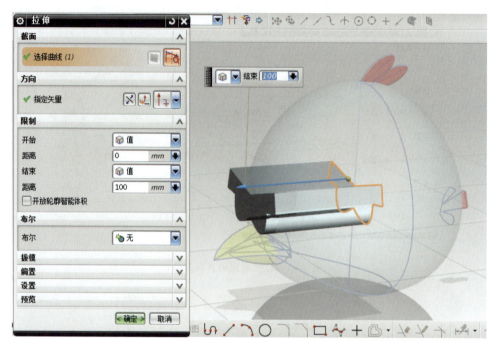

图 3-46 草图拉伸

（2）选择【替换面】工具，将上一步拉伸出来的平面替换到鸟头的圆形面上，伸出距离为 5mm，从而保证眼的外部曲面轮廓与鸟头外形一致，如图 3-47 所示。

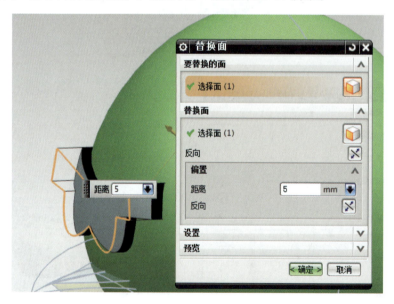

图 3-47 眼部特征

6．求和

将身体、头饰、尾部、眼睛、上喙及其下喙多个实体分别求和，从而生成一个实体模型，如图 3-48 所示。

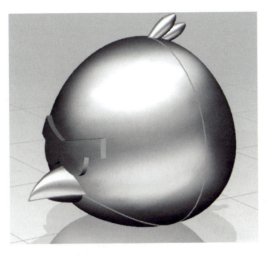

图 3-48　生成一个实体模型

7. 分割

选择【分割面】工具,应用【分割面】命令将眼部及其身体下面的肚白分割出来,如图 3-49 所示。请注意分割时投影方向的选择。

图 3-49　将肚白部分从实体中分割出来

8. 清理工作界面

用选面的方式对分割出的面逐一上色（快捷键是 Ctrl+J），导出 STL 文件并保存到某路径，如图 3-50 所示。

图 3-50 导出 STL 文件

3.3.6 CAXA 工业软件曲面建模实例

CAXA 工业软件涉及 CAD 造型的有 CAXA 制造工程师、CAXA 电子图版、CAXA 实体设计。这里介绍的 CAXA 制造工程师不仅简单易学，而且还可以用于数控铣削加工自动编程。其造型功能的主要特点如下：

（1）基于特征的实体造型功能。采用精确的特征实体造型技术，可将设计信息用特征术语来描述，简便而准确。通常的实体特征包括孔、槽、型腔、凸台、圆柱体、圆锥体、球体和管子等。CAXA 制造工程师可以方便地建立和管理这些特征信息。实体模型的生成可以用增料方式，通过拉伸、旋转、导动、放样或加厚曲面来实现；也可以通过减料方式，从实体中减掉实体或用曲面裁剪来实现，还可以用等半径过渡、变半径过渡、倒角、打孔、增加拔模斜度和抽壳等高级特征功能来实现。

（2）强大的 NURBS 自由曲面造型功能。CAXA 制造工程师从线框到曲面，提供了丰富的建模手段。可通过列表数据、数学模型、字体文件及各种测量数据生成样条曲线，再通过扫描、放样、拉伸、导动、等距、边界网格等多种形式生成复杂曲面，并可对曲面进行任意裁剪、过渡、拉伸、缝合、拼接、相交和变形等，建立任意复杂的零件模型。通过曲面模型生成的真实感图，可直观地显示设计结果。

（3）灵活的曲面实体混合造型功能。基于实体的"精确特征造型"技术，使曲面融合进实体中，形成统一的曲面-实体复合造型模式。利用这一模式，可实现曲面裁剪实体、曲面生成实体、曲面约束实体等混合操作，是用户设计复杂形状产品的有力工具。

下面举例说明用 CAXA 制造工程师的线框＋曲面造型功能来构建愤怒的小鸟系列中蓝冰小鸟的模型。

(1) 选择 XOY 坐标平面，单击曲线工具中的【矩形】按钮 ▭，在界面左侧的立即菜单中选择【中心_长_宽】方式，输入长度 81、宽度 81 和长度 88、宽度 88，用光标拾取坐标原点和 (0,0,80) 坐标点作为两个正方形中心，如图 3-51 所示。

图 3-51　构建矩形线

(2) 单击曲线工具中的【直线】按钮 ／，在界面左侧的立即菜单中选择【两点线】、【单个】、【非正交】的命令，如图 3-52 所示分别连接两个正方形的四个顶点。

(3) 单击曲线工具中的【直线】按钮 ／，在界面左侧的立即菜单中选择【两点线】、【单个】、【正交】、【长度方式】命令，在弹出的【当前命令】里输入长度数值 7.5，输入坐标为 (3,2,80) 和 (−3,2,80) 的点，如图 3-53 所示。

图 3-52　构建空间线架　　　　　　　　图 3-53　构建空间线

(4) 单击曲线工具中的【直线】按钮 ／，在界面左侧的立即菜单中选择【两点线】、【单个】、【非正交】命令作出两条直线，输入第一条直线两点坐标为 (8,15,120) 和 (7,27,112)，第二条直线两点坐标为 (−8,15,120) 和 (−7,27,112)，如图 3-54 所示。

(5) 单击曲线工具中的【直线】按钮 ／，在界面左侧的立即菜单中选择【两点线】、【单个】、【非正交】命令，如图 3-55 所示连接直线。

图 3-54　构建空间线　　　　　　　　　图 3-55　连接线

(6) 按 F9 键切换到 XOZ 平面,单击曲线工具中的【圆】按钮⊙,在界面左侧的立即菜单中选择【两点_半径】命令,分别作出半径为 62 和 55 的圆,如图 3-56 所示。

(7) 单击曲线编辑工具中的【曲线裁剪】按钮,对图 3-56 中所画的圆进行裁剪,结果如图 3-57 所示。

图 3-56　绘制圆　　　　　　　　　图 3-57　曲线裁剪

(8) 单击曲线工具中的【直线】按钮,在界面左侧的立即菜单中选择【两点线】、【单个】、【正交】、【长度方式】命令,作出直线段,输入长度数值 7.1,输入坐标为(3,-2,80)和(-3,-2,80)的点,如图 3-58 所示。

(9) 单击曲线工具中的【直线】按钮,在界面左侧的立即菜单中选择【两点线】、【单个】、【非正交】命令,作出两条直线段,输入第一条直线两点坐标为(8,-19,117)和(7,-32,108),第二条直线两点坐标为(-8,-19,117)和(-7,-32,108),如图 3-59 所示。

图 3-58　绘制空间直线　　　　　　图 3-59　绘制空间直线

(10) 单击曲线工具中的【三点圆弧】按钮,在界面左侧的立即菜单中选择【三点圆弧】命令,作出 6 条圆弧。第一条圆弧拾取上直线的一个端点,输入第二点坐标为(5,-19,96),拾取下直线的一个端点;第二条圆弧拾取上直线的一个端点,输入第二点坐标为(-5,-19,96),拾取下直线的一个端点;第三条圆弧拾取上直线的一个端点,输入第二点坐标为(6,-9,103),拾取下直线的一个端点;第四条圆弧拾取上直线的一个端点,输入第二点坐标为(-6,-9,103),拾取下直线的一个端点;第五条圆弧拾取上直线的一个端点,输入第二点坐标为(0,-19,118),拾取上另一直线的一个端点;第六条圆弧拾取上直线的一个端点,输入第二点坐标为(0,-32,109),拾取上另一直线的一个端点,结果如图 3-60 所示。

(11) 单击曲线工具中的【直线】按钮,在界面左侧的立即菜单中选择【两点线】、【单

个】、【正交】、【长度方式】的命令,输入长度数值 6,输入坐标为(4,-42,40)和(-4,-42,40)的点,作两条直线;然后输入长度值 5,输入坐标(4,-42,30)和(-4,-42,30)作出两条直线段,如图 3-61 所示。

图 3-60　绘制空间圆弧

图 3-61　发缯的空间线架

(12)单击曲线工具中的【直线】按钮，在界面左侧的立即菜单中选择【两点线】、【单个】、【非正交】的命令,作出 4 条直线段,输入第一条直线两点坐标为(9,-75,24)和(8,-70,14),第二条直线两点坐标为(-9,-75,24)和(-8,-70,14),第三条直线两点坐标为(9,-76,42)和(8,-73,55),第四条直线两点坐标为(-9,-76,42)和(-8,-73,55),如图 3-62 所示。

图 3-62　绘制空间直线

(13) 单击曲线工具中的【三点圆弧】按钮，在界面左侧的立即菜单中选择【三点圆弧】的命令，作 12 条圆弧。第一条圆弧拾取上直线的一个端点，输入第二点坐标为(6,-56,20)，拾取下直线的一个端点；第二条圆弧拾取上直线的一个端点，输入第二点坐标为(-6,-56,20)，拾取下直线的一个端点；第三条圆弧拾取上直线的一个端点，输入第二点坐标为(7,-69,28)，拾取下直线的一个端点；第四条圆弧拾取上直线的一个端点，输入第二点坐标为(-7,-60,28)，拾取下直线的一个端点；第五条圆弧拾取上直线的一个端点，输入第二点坐标为(0,-71,14)，拾取上另一直线的一个端点；第六条圆弧拾取上直线的一个端点，输入第二点坐标为(0,-76,24)，拾取上另一直线的一个端点；第七条圆弧拾取上直线的一个端点，输入第二点坐标为(6,-59,39)，拾取下直线的一个端点；第八条圆弧拾取上直线的一个端点，输入第二点坐标为(-6,-59,39)，拾取下直线的一个端点；第九条圆弧拾取上直线的一个端点，输入第二点坐标为(6,-56,48)，拾取下直线的一个端点；第十条圆弧拾取上直线的一个端点，输入第二点坐标为(-6,-56,48)，拾取下直线的一个端点；第十一条圆弧拾取上直线的一个端点，输入第二点坐标为(0,-77,42)，拾取上另一直线的一个端点；第十二条圆弧拾取上直线的一个端点，输入第二点坐标为(0,-74,55)，拾取上另一直线的一个端点，结果如图 3-63 所示。

图 3-63　绘制空间线架

(14) 单击曲线工具中的【直线】按钮，在界面左侧的立即菜单中选择【两点线】、【单个】、【非正交】命令，作出 4 条直线段。输入第一条直线两点坐标为(37,43,73)和(36,43,62)，第二条直线两点坐标为(3,43,60)和(4,43,56)，第三条直线两点坐标为(-37,43,73)和(-36,43,62)，第四条直线两点坐标为(-3,43,60)和(-4,43,56)，然后连接直线，如图 3-64 所示。

(15) 单击曲线工具中的【圆】按钮，在界面左侧的立即菜单中选择【圆心_半径】命令，作出两个半径为 11 的圆，圆心坐标分别为(16,43,44)和(-16,43,44)，如图 3-65 所示。

(16) 单击曲线工具中的【样条线】按钮，在界面左侧的立即菜单中选择【插值】、【缺省切失】、【开曲线】命令，作出 6 条样条线，输入第一条样条线坐标为(0,41,35)、(-7,41,33)、(-14,41,30)、(-21,41,26)和(-27,41,22)，第二条样条线坐标为(-27,41,22)、

(−21,57,22)、(−14,73,23)、(−7,88,22)和(0,104,21),第三条样条线坐标为(0,104,21)、(0,89,26)、(0,73,30)、(0,58,33)和(0,41,35),第四条样条线坐标为(0,40,14)、(−6,40,15)、(−12,40,17)、(−17,40,19)和(−22,40,23),第五条样条线坐标为(−22,40,23)、(−16,53,23)、(−11,66,24)、(−5,78,24)和(0,90,23),第六条样条线坐标为(0,90,23)、(0,78,19)、(0,66,17)、(0,53,15)和(0,40,14),如图 3-66 所示。

图 3-64 绘制眉毛轮廓线　　　　　图 3-65 绘制眼睛轮廓

(17) 单击几何变换工具中的【平面镜像】按钮 ⚒,对图 3-66 中所画的样条线进行镜像,结果如图 3-67 所示。

图 3-66 构建鸟喙线架　　　　　图 3-67 平面镜像操作

(18) 单击几何变换工具中的【平移】按钮 ⚒,对眼睛和眉毛的轮廓曲线向体外偏移 3mm,结果如图 3-68 所示。

图 3-68 平移操作

(19) 单击曲面工具中的【直纹面】按钮 ⚒,选择【曲线＋曲线】,生成曲面的结果如图 3-69 所示。

图 3-69　直纹面生成

(20) 单击曲面工具中的【边界面】按钮 ◇，选择【四边面】，生成发绺曲面的结果如图 3-70 所示。

图 3-70　生成四边面

(21) 单击曲面工具中的【边界面】按钮 ◇，选择【三边面】，生成鸟喙曲面（图 3-71 黄色部分）。最后两种小鸟模型的打印结果如图 3-71 下图所示。

图 3-71　模型结果及两小鸟模型的打印件

3.3.7 中望软件(ZW3D)建模实例

图 3-72 是由 6 个 ABS 塑料件(笔头、笔套、笔尾和 3 个连接杆)组装起来的一种折叠圆珠笔(图中未放笔芯),图 3-73 是连接杆、笔套、笔尾、笔头的零件图样。下面介绍利用中望软件的 3D 建模工具进行零件造型设计和装配设计。

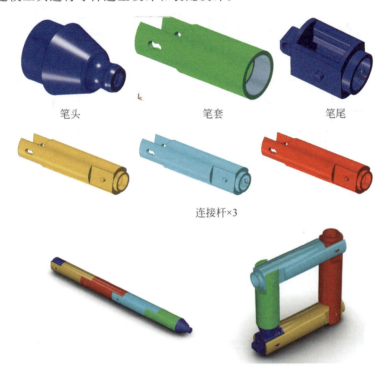

图 3-72 折叠圆珠笔

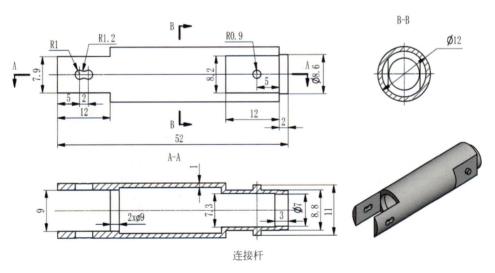

图 3-73 零件图样

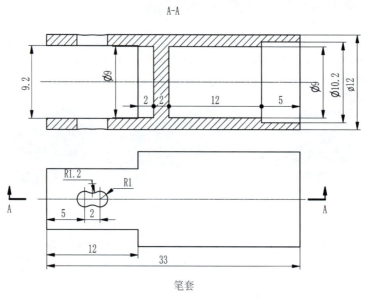

笔套

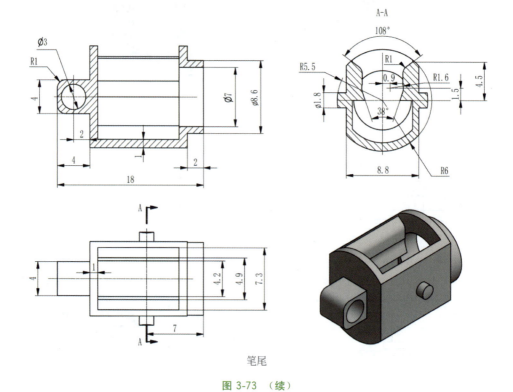

笔尾

图 3-73 （续）

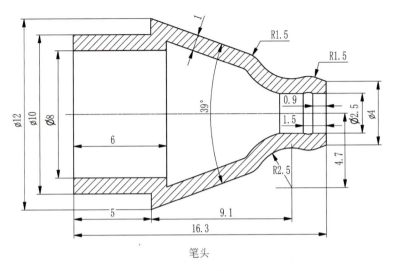

图 3-73 （续）

1. 连接杆零件的造型设计

（1）单击造型栏中的【插入草图】按钮，选择 XY 平面为草图平面，单击【确定】进入草图绘制，按图 3-74 所示绘制草图，完成后退出草图。

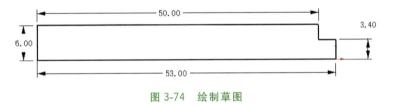

图 3-74 绘制草图

（2）单击造型栏中的基本几何体【旋转】按钮，【轮廓】选择画好的草图；【轴 A】选择 X 轴（即图中的"1,0,0"）；【旋转类型】选择"2 边"；【起始角度】为 0；【结束角度】为 360；单击【确定】完成造型，如图 3-75 所示。

（3）单击造型栏中的【插入草图】按钮，选择 XY 平面为草图平面，单击【确定】进入草图，按图 3-76 所示绘制草图，完成后退出草图。

（4）单击造型栏中的【拉伸】按钮，选择【减运算】；【轮廓】选择画好的草图；【拉伸类型】选择"2 边"；【起始点】为－10；【结束点】为 10；单击【确定】完成造型，如图 3-77 所示。

（5）单击造型栏中的【插入草图】按钮，选择 XZ 平面为草图平面，单击【确定】进入草图。按图 3-78 所示绘制草图，完成后退出草图。

（6）单击造型栏中的【拉伸】按钮，选择【加运算】；【轮廓】选择画好的草图；【拉伸类型】选择"2 边"；【起始点】为 7；【结束点】为－7；单击【确定】完成造型，如图 3-79 所示。

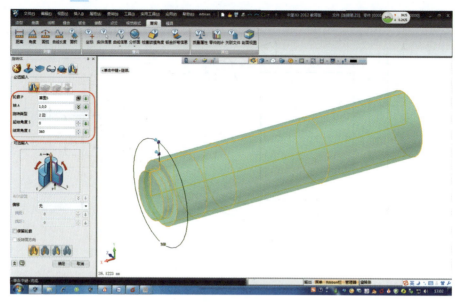

图 3-75 旋转特征操作

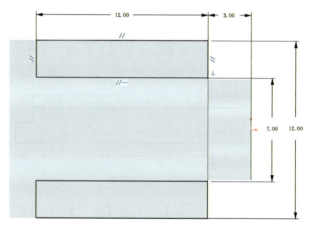

图 3-76 绘制草图

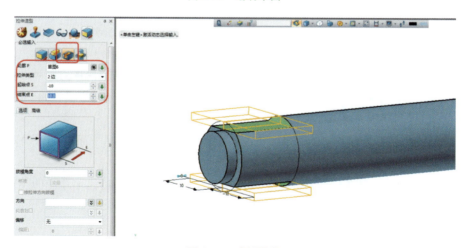

图 3-77 减料操作

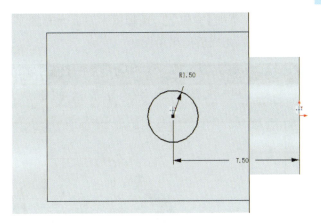

图 3-78　绘制草图

图 3-79　完成造型

(7) 单击造型栏中的【插入草图】按钮 ，选择图中平面为草图平面，单击【确定】进入草图。按图 3-80 所示绘制草图，完成后退出草图。

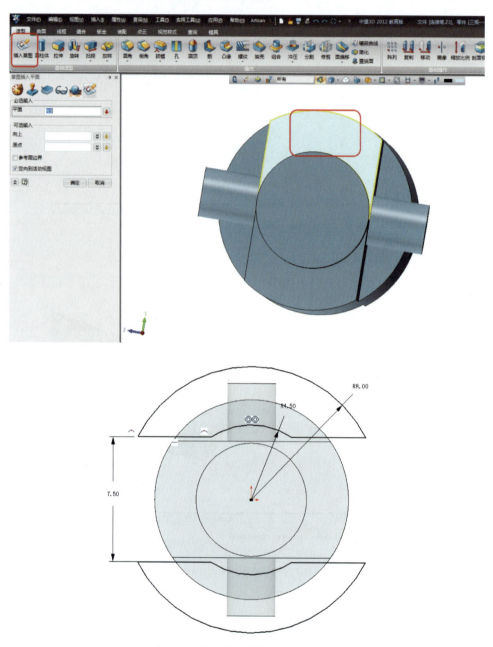

图 3-80 绘制草图

(8) 单击造型栏中的【拉伸】按钮 ，选择【减运算】 ；【轮廓】选择画好的草图；【拉伸类型】选择"2 边"；【起始点】为 −10；【结束点】为 10；单击【确定】完成造型，如图 3-81 所示。

(9) 单击造型栏中的【插入草图】按钮 ，选择 XY 平面为草图平面，单击【确定】进入草图，按图 3-82 所示绘制草图。

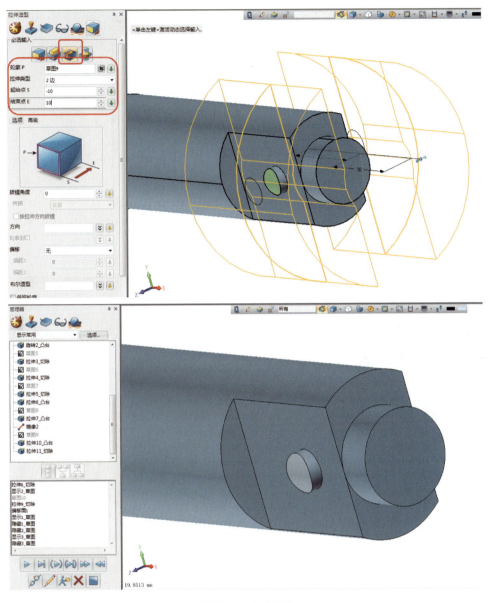

图 3-81 减料操作

（10）单击造型栏中的【拉伸】按钮，选择【减运算】；【轮廓】选择画好的草图；【拉伸类型】选择"2 边"；【起始点】为 -10；【结束点】为 10；单击【确定】完成造型，如图 3-83 所示。

（11）单击造型栏中的【插入草图】按钮，选择 XZ 平面为草图平面，单击【确定】进入草图。按图 3-84 所示尺寸绘制腰形槽草图，完成后退出草图。

（12）单击造型栏中的【拉伸】按钮，选择【减运算】；【轮廓】选择画好的草图；【拉伸类型】选择"2 边"；【起始点】为 -10；【结束点】为 10；单击【确定】完成造型，如图 3-85 所示。

图 3-82 绘制草图

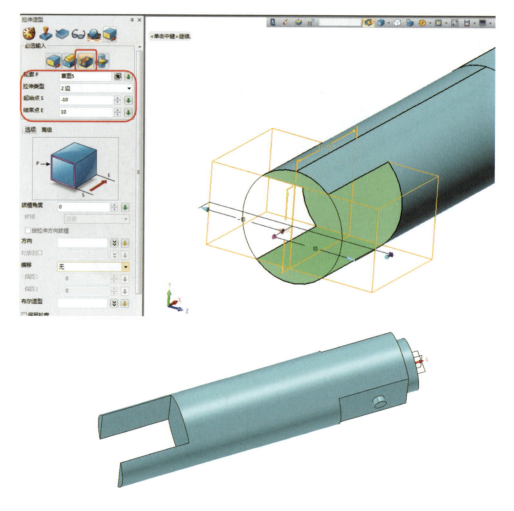

图 3-83 拉伸减料

图 3-84 腰形槽草图尺寸

图 3-85 生成腰形槽

(13)单击造型工具栏中的【插入草图】按钮 ,选择图3-86红色方块所在的平面为草图平面,按图3-86所示绘制圆孔草图。

图3-86 绘制草图

(14)单击造型栏中的【拉伸】按钮 ,选择【减运算】 ;【轮廓】选择画好的草图;【拉伸类型】选择"2边";【起始点】为0;【结束点】为-25;单击【确定】完成造型,如图3-87所示。

(15)单击造型工具栏中的【插入草图】按钮 ,选择图3-87红方块平面为草图平面,进入草图状态,按图3-88所示尺寸绘制草图。

图 3-87　减料操作

图 3-88　绘制草图

(16)单击造型工具栏中的【拉伸】按钮,选择【减运算】;【轮廓】选择画好的草图;【拉伸类型】选择"2 边";【起始点】为 10;【结束点】为－20。完成的造型如图 3-89 所示。

图 3-89　最后的造型结果

2．折叠笔装配设计

(1) 根据图 3-73 所示的折叠笔各个零件图,完成其他零件的三维建模,才能进入下面的装配状态。

(2) 单击装配栏中的【插入】按钮,选择要插入的造型;【位置】可用鼠标随意放置;第一个基础件最好选择【固定组件】,如图 3-90 所示是已插入的笔头和笔套两个零件。

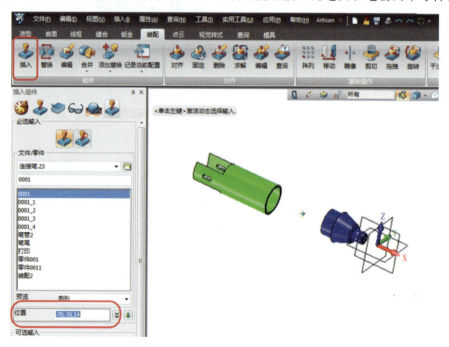

图 3-90　插入零件

（3）单击装配工具栏中的【对齐】按钮，单击【同心】约束按钮；【实体1】选择位置如图3-91箭头所指处；【实体2】的"偏移"为0；方向选择"相反"。单击【确定】完成零件对齐。

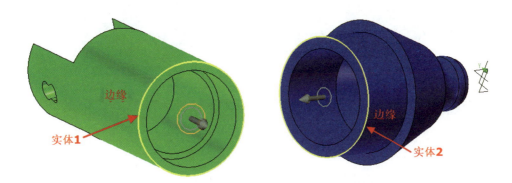

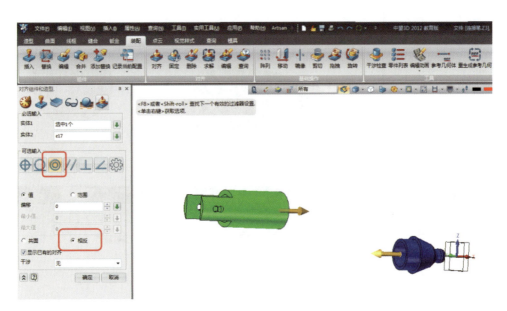

图3-91 零件对齐

（4）单击装配工具栏中的【对齐】按钮，单击【重合】约束按钮，【实体1】选择位置如图3-92箭头所指处；【实体2】的"偏移"设为0；方向选择"相反"。单击【确定】完成对齐，如图3-92所示。

（5）单击装配工具栏中的【插入】按钮，选择要插入的连接杆零件，原来的第一个基础件最好选择【固定组件】，如图3-93所示。

（6）单击装配工具栏中的【对齐】按钮，单击【同心】约束按钮；【实体1】选择位置如图3-94红色箭头所指处；【实体2】的"偏移"设为0；方向选择"相反"。完成对齐后如图3-94所示。

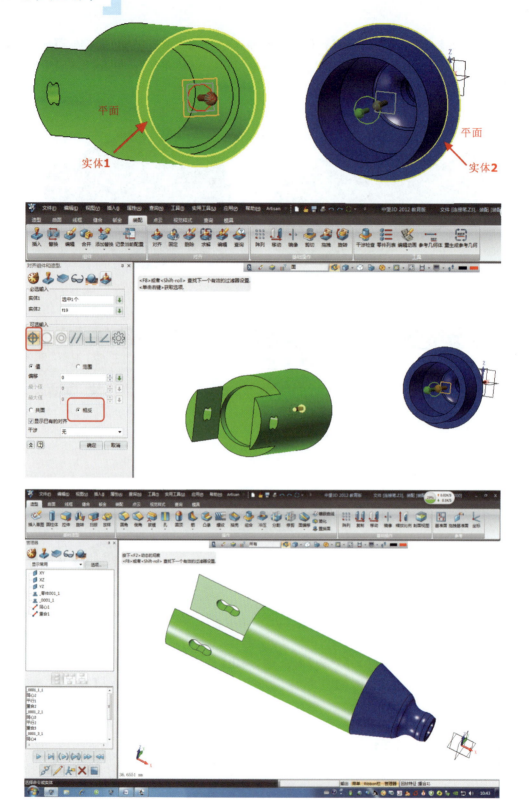

图 3-92 完成对齐操作

第3章　3D打印建模技术

图 3-93　插入的连接杆零件

图 3-94　对齐操作

(7) 单击装配工具栏中的【对齐】工具按钮，单击【平行】约束按钮；【实体1】选择位置如图 3-95 箭头所指；【实体2】的"偏移"设为 0；方向选择"相反"，完成对齐后如图 3-95 所示。

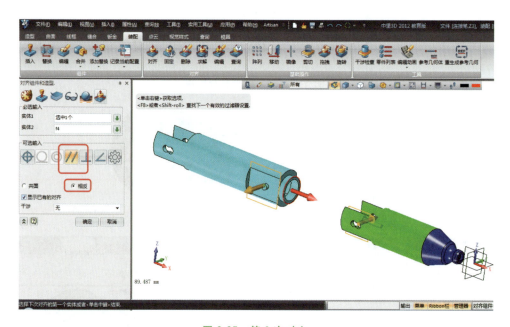

图 3-95　第 2 次对齐

(8) 单击装配工具栏中的【对齐】工具按钮，单击【重合】约束按钮；【实体1】选择位置如图 3-96 箭头所指；【实体2】的"偏移"为 0；方向选择"相反"。完成对齐后结果如图 3-96 所示。

(9) 之后插入的其他零件装配，基本上按照(5)～(8)步骤即可完成，结果如图 3-97 所示。

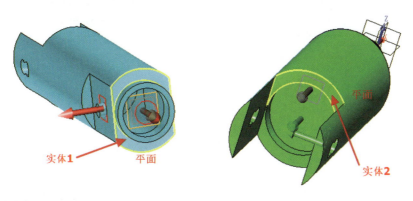

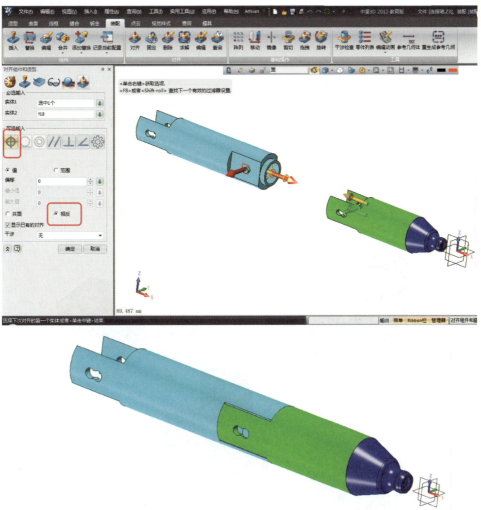

图 3-96 连接杆的装配结果

图 3-97 折叠笔的装配结果

3.3.8 Autodesk Inventor

Autodesk Inventor 的参数化设计技术可以帮助设计人员轻松、高效地重复利用已有的设计数据。在已知零件间的装配关系和尺寸大小的条件下,可以在 Excel 中建立一个数据表格,在定义零件草图或特征参数时链接到数据文件。用户可以修改数据文件,任何设计变化都可以直接反映到零件模型和装配模型及工程图文件中。这也叫做已知结构的参数化驱动模型。

这里介绍一个设计案例。如图 3-98 所示为由单元立方体堆积成的 5 块积木,要求把这 5 块积木堆积(装配)成一个大立方体。由于每块积木各个方向的尺寸都是单元立方体的简

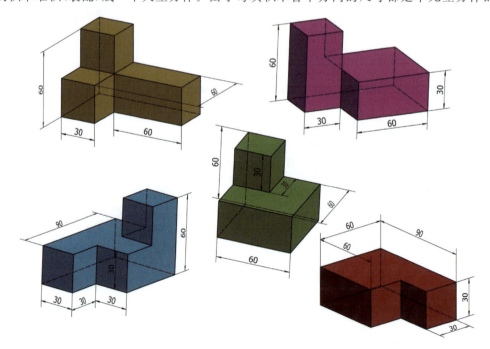

图 3-98 立方积木块的建模尺寸

单倍数,所以使用参数化方法可以实现积木模型的参数化驱动。这个实例可以实现同一产品的多规格尺寸输出打印,属于工程化的建模方法。

(1) 新建一个零件文件(以图 3-98 左上角的零件 1 为例),在 XY 平面上【创建二维草图】(图 3-99 中以红圈标出),草图尺寸见图 3-99 左下图。应用【拉伸】命令将 L 形草图拉伸 30mm 的高度。

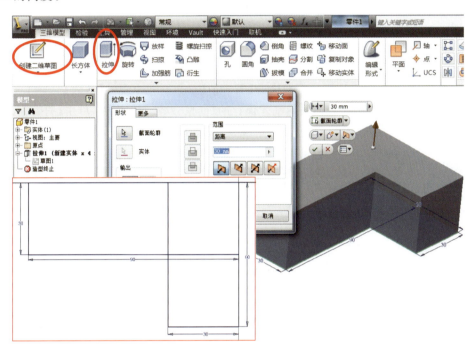

图 3-99　创建草图

(2) 在左侧特征树中右击【草图 1】后,选择【共享草图】选项,再一次启用原草图。这里利用原草图拉伸其 30×30 的正方形到 60mm 高度,如图 3-100 所示。

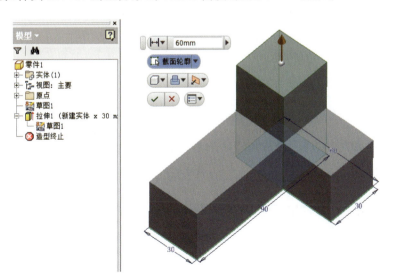

图 3-100　草图拉伸结果

(3) 在 Excel 软件中建立一个"变量参数"的数据文件,用"edge1"表示积木的最小单元尺寸,用"edge2"和"edge3"表示积木其他方向尺寸,如图 3-101 所示。

图 3-101　建立的"变量参数"数据文件

(4) 在零件 1 环境下,选择主菜单命令【管理】|【参数】,在出现的【参数】表格上单击【链接】按钮,在弹出的文件选择界面找到刚才保存的"变量参数.xls"文件,单击【打开】按钮,会在如图 3-102 所示的参数界面中看到【用户参数】新增的内容。

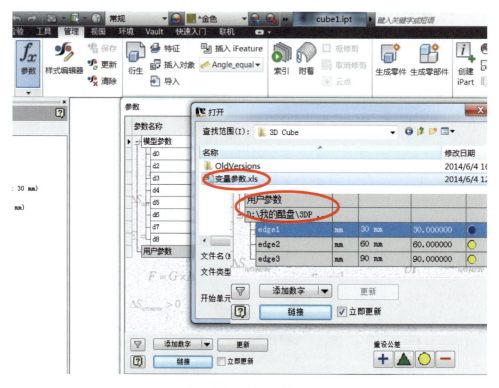

图 3-102　参数变量界面

(5) 双击每个草图驱动尺寸,选择【列出参数】,按对应关系分别用 edge1、edge2、edge3 替代原值。同样,对于拉伸特征的距离,也分别用 edge1、edge2、edge3 替代,如图 3-103 中红圈所示。

(6) 对于其他 4 个零件用同样方式操作赋值变量参数,然后在装配环境中完成积木拼装,如图 3-104 所示。如果这时更新 Excel 表格中的 edge1 数值并保存,然后再更新装配模型,积木的尺寸就会发生变化。

第3章　3D打印建模技术

图 3-103　参数驱动模型

图 3-104　在装配环境中完成积木拼接

3.4 CAD 数据转换

CAD 数据处理与转换是 3D 打印的一个极其重要的技术环节。由于不同的 CAD 系统采用不同的数据格式描述几何形体,给数据交换、信息共享造成障碍,导致 3D 打印设备与不同 CAD 系统间存在兼容性问题。所以在 3D 打印机的数据处理与转换过程中,往往要将前期的 CAD 数字模型、点云或图像数据转换为 3D 打印机所能接受或兼容的中间格式文件(如图 3-105 所示)。其中,数据格式的选择是一个很重要的问题,它既要满足 3D 打印的要求,又要便于在不同 CAD 系统间进行有效、快速的交换。

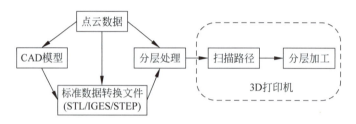

图 3-105 CAD/3D 打印机系统间的常用数据接口类型

3.4.1 CAD/快速成形系统间的常用数据接口类型

目前应用于 3D 打印的 CAD 模型数据转换格式主要有三种:用于快速成形(Rapid Prototype,RP)的三维网格面片模型数据格式(如 STL、OBJ、PLY、CLI 等)、CAD 三维数据格式(如 IGES、STEP、SAT、x_t)和二维层片数据格式(如 SLC、CU、HPGL 等)。

现行的快速成形设备,尤其是商业化的桌面 3D 打印机,普遍利用 STL 格式文件表示的 CAD 模型进行离散分层处理。也就是说,采用像 Solidworks、UG 等系统建立 CAD 模型后,再进行表面网格化处理,将其转换为三角形面片表示的多面体模型,即 STL 文件。

STL 是一种用三角形面片近似表达 CAD 实体模型的文件格式。它是若干空间小三角形面片的集合,包含点、线、面、面法向的几何信息,能够完整表达实体的表面信息。目前,绝大多数主流商用 CAD 软件,如 Siemens NX、Catia、Solidworks、Pro/E、Autodesk、CAXA、中望 3D 等都支持 STL 文件的输入、输出。

相对于其他数据格式,STL 文件主要的优势在于数据格式简单且通用性良好,其后续切片算法易于实现,在快速成形领域得到了广泛应用,成为该领域事实上的接口标准和最常用的数据交换文件。

但由于 STL 模型是对 CAD 模型的表面近似,故无论 STL 文件格式及基于 STL 的软件如何改进,也很难满足高精度零件的加工。

为了不断提高模型的离散精度,可以考虑采用其他文件格式以及开发高效、精确的数据处理软件。国内外已有学者和公司在研究由三维实体直接获取分层信息,建立 CAD 系统与 3D 打印机之间高度兼容的标准数据接口文件,这已成为提高 3D 打印精度的一个重要发展方向。与 STL 文件相比,基于 IGES、STEP 格式的 CAD 直接分层模型避免了 STL 模型三角化带来的零件表面误差,克服了 STL 文件的种种缺点,提高了制作零件的表面质量。

3.4.2 常用 CAD 系统的 STL 文件输出

现有的三维 CAD 系统都有 STL 接口,几种常用的三维 CAD 造型软件输出 STL 的方法综述如表 3-2 所示。

表 3-2 常用三维 CAD 软件输出 STL 的方法

Inventor	Save Copy As(另存复件为)→选择 STL 类型→选择 Options(选项),设定为 High(高)
CAXA	右键单击要输出的模型→Part Properties(零件属性)→Rendering(渲染)→设定 Facet Surface Smoothing(三角面片平滑)为 150→File(文件)→ Export(输出)→ 选择 .STL
Pro/E Wildfire	① File(文件)→ Save a Copy(另存一个复件)→ Model(模型)→ 选择文件类型为 STL(∗.stl) ② 设定弦高为 0,然后该值会被系统自动设定为可接受的最小值 ③ 设定 Angle Control(角度控制)为 1
SolidEdge	① File(文件)→ Save As(另存为)→选择文件类型为 STL(∗.stl) ② Options(选项) 　设定 Conversion Tolerance(转换误差)为 0.001in 或 0.0254mm 　设定 Surface Plane Angle(平面角度)为 45.00
Solidworks	① File(文件)→ Save As(另存为)→选择文件类型为 STL(∗.stl) ② Options(选项)→ Resolution(品质)→ Fine(良好)→OK(确定)
Siemens NX	① File(文件)→ Export(输出)→ Rapid Prototyping(快速原型)→设定类型为 Binary(二进制) ② 设定 Triangle Tolerance(三角误差)为 0.0025 　设定 Adjacency Tolerance(邻接误差)为 0.12 　设定 Auto Normal Gen(自动法向生成)为 On(开启) 　设定 Normal Display(法向显示)为 Off(关闭) 　设定 Triangle Display(三角显示)为 On(开启)

第4章 3D扫描技术应用

3D扫描技术与传统的平面扫描和照相技术不同,3D扫描的对象不再是图纸、照片等平面图案,而是立体的实物;获得的不是物体某一个侧面的图像,而是其全方位的三维信息;输出也不是平面图像,而是包含物体表面各采样点的三维空间坐标和色彩信息的三维数字模型。随着技术的进步和成本的下降,3D扫描仪也开始从生产资料领域进入消费品领域,越来越多的家庭和个人会利用3D扫描仪来复制或创作3D数字化模型。但是,要将扫描仪获取的模型数据打印出来,还需要学习和掌握扫描数据的处理技术,所以第4、5两章将重点学习不同类型的扫描方法和扫描数据的修复、编辑技能。

4.1 3D扫描仪测量原理

传统的产品设计都是设计师根据零件或产品最终所要承担的功能和性能要求,利用CAD软件从无到有地进行设计,从概念设计到最终形成CAD模型是一个确定、明晰的过程。而逆向工程(也可称反求设计)设计可以狭义地理解为在设计图纸没有、不全或没有CAD模型的情况下,对零件样品的物理模型进行测量,在此基础上重构出零件的设计图纸或CAD模型的过程。所以逆向工程具有与传统设计过程相反的设计流程。在逆向工程中,按照已有的零件原形进行设计生产,零件所具有的几何特征与技术要求都包含在原形中,故反求过程实际上是一个推理和逼近的过程。

4.1.1 逆向工程设计与3D扫描

逆向工程需要用到的数字化测量设备有:三坐标测量机(Coordinate Measurement Machine,CMM)、3D扫描仪、计算机断层扫描机(常称CT)以及核磁共振仪 MRI(Magnetic Resonance Imaging)等。

创建物体的三维几何模型需要首先获取物体表面数以几万到几百万级的密集点云(Point Cloud)数据,3D扫描仪可以帮助人们以高效和准确的方式获取物理对象的表面点云数据。由于点云本身是规

模很大的离散数据集,所以 3D 扫描仪还要和数据拟合软件配合使用,才能获得初步的扫描几何模型(如 PLY、STL 模型),扫描获得的几何模型还需要由专门针对逆向工程的 CAD 软件处理才能被 3D 打印机接受并进行打印。从 3D 扫描到 3D 打印的整个流程可以用图 4-1 的一个卡通人物从①~⑥的 6 个步骤来表示。

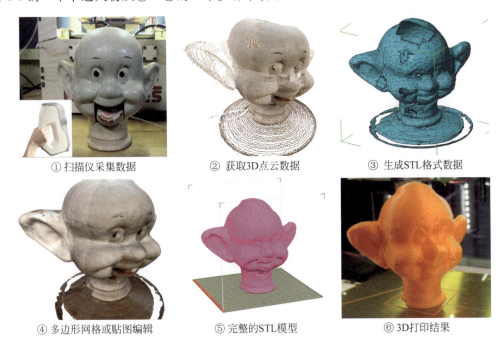

① 扫描仪采集数据　　② 获取3D点云数据　　③ 生成STL格式数据

④ 多边形网格或贴图编辑　　⑤ 完整的STL模型　　⑥ 3D打印结果

图 4-1　从 3D 扫描到 3D 打印的流程示意

4.1.2　3D 扫描仪分类

3D 扫描仪使用激光、灯光或 X 射线来测量物理世界,并在专业软件环境内创建物体几何表面数以几万到几百万级的密集点云(Point Cloud)或者多边形网格数据。越密集的点云或网格可以创建越精确的模型(这个过程称为三维重建)。若扫描仪能够取得表面颜色,则可进一步在重建模型的表面上粘贴材质贴图,亦即所谓的材质印射(Texture Mapping)。3D 扫描仪的视角与照相机类似,都是圆锥状,信息的搜集皆限定在一定的范围内。两者不同之处在于相机抓取的是颜色信息,而 3D 扫描仪测量的是距离信息。

3D 扫描仪的工作原理并非仰赖单一技术,不同的光电耦合方法可以实现多种三维重建技术,且各有其优缺点,售价也较为悬殊(从几千元到几十万元)。目前并无通用的一体化三维重建技术,扫描仪与扫描方法往往受限于物体的尺寸和表面特性,例如目前的光学技术还不易处理闪亮(高反射率)、镜面或半透明的表面。3D 扫描仪常按接触或光照条件的方式进行分类。

1. 按接触方式分类

根据 3D 扫描仪进行扫描测量时和被测物体接触与否,3D 扫描仪可分为接触式扫描仪和非接触式扫描仪两类。接触式 3D 扫描仪的代表就是三坐标测量机——通过三坐标测量

机的测头对实物模型进行直接接触得到被接触点的三维坐标,主要用于精密机械产品。虽然精度可达到微米量级(μm),但是由于体积大、造价高、不能测量柔软物体以及测量效率低,并且难以测量曲面特征为流线型的零部件,因此针对3D打印目的反求设计基本不采用这种方式,而采用非接触式3D扫描。通过非接触式3D扫描仪扫描后得到的测量数据包含有几百到几百万不等的数据点,这些大量的三维数据点称为点云(Point Cloud),每一个三维数据点不仅包含该点的三维坐标信息,还包含色彩信息。

中国最早大量应用三维测量技术(三维扫描仪、三坐标测量机)的行业主要集中在广东地区做数码电子产品的模具加工企业。当时这一地区对这类三维测量设备统称抄数机,国内其他地区仍以三维扫描仪的叫法为主。

从三维数据点的采集方式上来看,利用光学原理的非接触式扫描待测量物体的方式兴起于20世纪90年代的欧美。早期的三维扫描设备多基于激光光源的三角测量法,随着技术的不断进步,三维扫描又出现了以白光或蓝光等LED光源为基础的结构光三维扫描技术。该技术凭借扫描精度高,速度快,扫描范围大等显著优势,逐渐成为工业扫描测量领域的主导产品。

非接触式3D扫描仪又分为拍照式3D扫描仪(也称光栅三维扫描仪)和激光扫描仪。近年来拍照式3D扫描仪呈现很好的市场应用前景。按光源类型的不同,拍照式3D扫描仪又可分为白光扫描和蓝光扫描等,激光扫描仪又有点激光、线激光、面激光的区别。

2. 按光照条件分类

按光照条件3D扫描技术可分为主动(Active)扫描与被动(Passive)扫描两种。

主动扫描是对被测物体附加投射光,包括激光、可见白光、超声波与X射线等。其中激光线式的扫描可以扫描大型的物体,但是由于每次只能投射一条光线,所以扫描速度慢。而目前最新的基于结构光的扫描设备能同时测量物体的一个面,点云密度大、精度高,在快速采集物体三维表面信息方面具有独特优势。此外还有基于光照编码的扫描设备,如微软公司的Kinect,具有实时性的特点。

被动式扫描对被测物体不发射任何光,而是通过采集被测物表面对环境光线的反射光进行的。因不需要规格特殊的硬件,所以价格非常便宜。被动式扫描重建技术,如Autodesk公司开发的123D Catch技术,基于计算机三维视觉的理论获取表面数据,但图像质量受环境光照条件的影响,被动式扫描往往精度较低,噪声误差较大。

4.1.3 3D扫描原理

3D扫描是一种立体视觉测量技术,有许多不同的方法和原理来实现3D扫描。基于三维成像的不同原理,可以获得不同的扫描精度或分辨率。有些技术适合短距离的扫描,有的则是中等或远距离扫描更好。

1. 激光三角形扫描成像原理

对于短距离扫描(一般小于1m的聚焦距离),可以用激光三角测量扫描仪(Laser Triangulation 3D Scanner)技术。其原理是,由光源A发射激光线或单一激光点照射一个物体对象C,传感器B获取激光反射信号,系统利用三角形测量原理计算出物体对象与扫描

仪间的距离,如图 4-2 所示。激光源和传感器之间的距离,也包括激光源和传感器之间的角度是已知的,且非常精确。随着激光扫描对象,系统可以获得激光源到物体表面的距离以及角度数值。

2. 结构光(白光或蓝光)3D 扫描

结构光(Structured Light)3D 扫描方法是一种主动式光学测量技术,其基本原理是由结构光投射器向被测物体表面投射可控制的光点、光条或光面结构,并由图像传感器(如 CCD 摄像机)获得图像,利用三角测量原理计算得到物体表面的三维坐标点云。结构光测量方法具有计算简单、体积小、价格低、量程大、便于安装和维护的

图 4-2 激光扫描三角形成像原理

特点,但是测量精度受物理光学的限制,存在遮挡问题,测量精度与速度相互矛盾,难以同时得到提高。

结构光 3D 扫描技术以三角测量为基础,通过光线的编码构成多种多样的视觉传感器,如图 4-3 所示。它主要分为点结构光法、线结构光法和面结构光法。

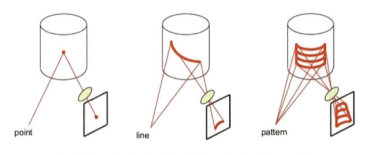

图 4-3 基于光学三角法测量的三种光线投影形式

(1) 点结构光法:激光器投射一个光点到待测物体表面,被测点的空间坐标可由投射光束的空间位置和被测点成像位置所决定的视线空间位置计算得到。由于每次只有一点被测量,为了形成完整的三维面形,必须对物体逐点扫描测量。它的优点是信号处理比较简单,缺点是图像摄取和图像处理需要的时间随着被测物体的增大而急剧增加,难以完成实时测量。

(2) 线结构光法:用线结构光代替点光源,只需要进行一维扫描就可以获得物体的深度图像数据,数据处理的时间大大减少。线结构光测量时需要利用辅助的机械装置旋转光条投影部分,从而完成对整个被测物体的扫描。与点结构光法相比,其硬件结构比较简单,数据处理所需的时间也更短。

(3) 面结构光法:该系统由投影仪和面阵 CCD 组成。结构光照明系统投射一个二维图形(该图形可以是多种形式)到待测物体表面,如将一幅网格状图案的光束投射到物体表面,通过三角法同样可计算得到三维面形。它的特点是不需扫描,适合直接测量。

目前基于面结构光法原理的拍照式 3D 扫描仪应用越来越多,其基本原理是:测量时光栅投影装置投影数幅特定编码的结构光(条纹图案)到待测物体上,呈一定夹角的两个摄像头同步采集相应图像,然后对图像进行解码和相位计算,并利用三角形测量原理解出两个

摄像机公共视区内像素点的三维坐标,其原理如图 4-4 所示。采用这种测量方式,使得对物体进行照相测量成为可能,故也可以称为拍照式 3D 扫描仪。它类似于用照相机对视野内的物体进行照相,不同的是照相机摄取的是物体的二维图像,而扫描仪获得的是物体的三维信息。与传统的三维扫描仪不同的是,该扫描仪能同时测量一个面。拍照式 3D 扫描仪可随意搬至工件位置进行现场测量,可调节成任意角度进行全方位测量,对大型工件可分块测量,测量数据可实时自动拼合,非常适合各种大小和形状复杂的物体(如汽车、摩托车外壳及内饰、家电、雕塑等)的测量。

图 4-4　结构光扫描原理图

拍照式 3D 扫描仪采用非接触白光或蓝光,避免了对物体表面的接触,可以测量各种材料的模型。测量过程中被测物体可以任意翻转和移动,可对物件进行多个视角的测量,系统可全自动进行拼接,轻松实现物体 360°的高精度测量。并且能够在获取表面三维数据的同时,迅速获取纹理信息,得到逼真的物体外形,目前已应用于快速制造行业工件的三维测量。

上述两种扫描测量方式对比如表 4-1 所示。

表 4-1　扫描测量方式对比

短距离三维扫描	优　　点	缺　　点
激光三角形	形式多样 面扫描 可以做成手持式或旋臂式,便于携带 对扫描对象预处理要求低 对扫描件背景光不敏感	一般扫描精度较低 分辨率较低 景深小(一般只有一百多 mm) 数据噪声较大
结构光测量	扫描速度极快,数秒内可得到数百万点云 一次得到一个面,测量点分布非常规则 扫描精度高,可达 0.03mm 便携性好,可搬到现场进行测量 景深大(结构光扫描仪的扫描深度可达 300～500mm)	局限于面扫描 对材质表面层光学性能敏感(常用显影粉预处理扫描零件表面) 有些材料需要特殊光照环境

3. 激光脉冲型扫描仪

激光脉冲型扫描仪(Laser Pulse-based 3D Scanner),又称飞行时间(Time-of-flight,TOF)扫描仪,是一种主动式激光扫描仪。它基于一个非常简单的概念:光的速度是已知的,非常精确,所以如果知道激光到达目标并反射回传感器需要的时间,就可知道距物体的距离是多少。图 4-5 即是一款以时差测距为主要技术的激光测距仪(Laser Rangefinder)。此激光测距仪确定仪器到目标物表面距离的方式,是从测定仪器所发出的激光脉冲往返一趟的时间换算而得的,即仪器发射一个激光光脉冲,激光碰到物体表面后反射,再由仪器内的探测器接收

图 4-5　TOF 原理(红线表光束、黑线表距离)

信号并记录时间。由于光速 c 为已知值（c=299 792 458m/s），由光信号往返一趟的时间即可换算为信号所行走的距离，此距离为仪器到物体表面距离的两倍。故若令 t 为光信号往返一趟的时间，则仪器到目标物表面的距离 $s=(c \cdot t/2)$。显而易见，时差测距式的 3D 激光扫描仪其测量精度受测量时间 t 准确度的限制。

因为激光测距仪每发一个激光信号只能测量单的一点到仪器的距离，故扫描仪若要扫描完整的视野，就必须使每个激光信号以不同的角度发射。激光测距仪可通过本身的水平旋转或系统内部的旋转镜达成此目的。旋转镜由于较轻便、可快速环转扫描，且精度较高，是较广泛应用的方式。典型的时差测距式激光扫描仪每秒约可测量 10 000～100 000 个目标点。

4．激光相位移 3D 扫描仪

激光相位移 3D 扫描仪（Laser Phase-shift 3D Scanner）采用的是另一类激光测距 3D 扫描技术，其工作方式类似于激光脉冲扫描系统。激光相位移 3D 扫描仪能调节激光脉冲的功率，其测量原理如图 4-6 所示，扫描仪会对发送出去的光束（红色）和返回到传感器的光束（黄色）的相位进行比较，根据相位移测量（紫色方波）来获得更精确的空间点的距离信息，如图 4-6 所示。

图 4-6　激光相位移 3D 扫描原理

激光脉冲扫描和相位移测距都适合中长距（>2m 的对焦距离）的三维测量，两者的对比见表 4-2。

表 4-2　激光脉冲扫描和相位移测距对比

中长距三维扫描	优　　　点	缺　　　点
激光脉冲扫描	适合中长距（2～1000m）	精度低、采集数据慢、噪声高
相位移测距	更精确、数据采集快、噪声低	适合中等距离

4.1.4 扫描数据的曲面重构

逆向工程有两个主要研究内容：一是物理模型表面 3D 数据的获取技术，二是曲面重建技术。三维测量技术的发展为我们处理复杂物体模型提供了可能。用 3D 扫描仪作为采样工具获取的实体表面数据通常是稠密的点集，称为点云（Point Cloud）。在得到了点云数据之后，为了得到完整的三维模型，必须将不同角度、不同位置扫描得到的点云数据转换到统一的坐标系中，也就是通常所说的点云配准，然后才能对多个不完整的面体进行对接、拼齐形成零件全部的面体模型。当前存在多种测量数据的配准方法，直接的方法是在测量阶段对物体进行标记，就是在被测物体上贴标签。标签一般贴在较平坦区域，根据前后两个视角观测的三个或三个以上不共线的公共标签来对数据进行配准。曲面重建技术就是根据获取的"点云"来恢复原始曲面的集合模型。以点云或者多边形模型为基础来进行实体表面的曲面重建，必须考虑以下两个问题：一是曲面数据散乱而且实体表面形状复杂；二是物体表面通常难以用一片曲面构成。

重建产品原型的曲面模型主要有三种曲面重建方案：一是以四边形 B-Spline 或 NURBS 曲面为基础的曲面构造方案；二是以三角形 Bezier 曲面为基础的曲面构造方案；三是以多面体方式来描述曲面物体的方案。根据当前典型的商用逆向 CAD 建模系统在曲面模型重建方面特点的不同，实现曲面模型重建的方式大致可以分为传统曲面造型方式和快速曲面造型方式两类。

传统曲面（Classical Surfacing）造型方式是指遵从典型的逆向工程流程，即点-线-面及点-面过程，是使用 Bezier 和 NURBS 曲面直接由曲线或测量点来创建曲面的一种曲面造型方式。这种方式沿袭了传统正向 CAD 曲面造型的方法，并在点云处理与特征区域分割、特征线的提取与拟合及特征面片的创建方面提供了多样化的方法，配合建模人员的经验，容易实现高质量的曲面重建。但是，进行曲面重建需要大量的建模时间投入和熟练建模人员的参与，特别是在要求构建 A 类曲面时。并且由于基于 NURBS 曲面建模技术在曲面模型几何特征的识别、重建曲面的光顺性和精确度的平衡把握上，对个人的 CAD 建模技能和经验提出了很高的要求，在一定程度上影响了曲面重建技术的推广和应用。

快速曲面（Rapid Surfacing）造型方式是通过对点云的网格化处理，建立多面体化表面来实现的。一个完整的网格化处理过程通常包括以下步骤：首先，从点云中重建出三角网格曲面，再对这个三角网格曲面分片，得到一系列有四条边界的子网格曲面；然后，对这些子网格逐一参数化；最后，用 NURBS 曲面片拟合每一片子网格曲面，得到保持一定连续性的曲面样条，由此得到用 NURBS 曲面表示的 CAD 模型（可以用 CAD 软件进行后置处理）。快速曲面造型方式的曲面重建方法表示简单、直观，适于快速计算和实时显示的领域，顺应了当前许多 CAD 造型系统和快速原型制造系统模型多边形表示的需要，已成为目前应用最为广泛的一类方法。

4.2 工程型 3D 扫描仪应用

此类扫描仪适合工程设计、产品反求、艺术创作、生物医学等专业人士使用。

4.2.1 泰西 Handy Scan 扫描仪

泰西 Handy Scan 三维扫描仪是一种工业型手持式三维激光扫描仪,如图 4-7(a)所示,由两个高分辨率的 CCD 及两个多十字(高配置为 7 对十字激光,低配置为 3 对十字激光)激光发射器(高配置版本还外加一个深孔激光发射器)组成,具有目标点自动定位专利技术。其特点包括:点云无分层,扫描软件会自动生成 STL 三角网格面数据文件,可多个扫描头同时扫描,并且所有的数据都在同一个坐标系中,可控制扫描文件的大小,还可根据用户需求,组合扫描不同的部位。

该扫描仪的基本操作需要几个步骤,下面详细介绍。

1. 系统安装和启动

系统所提供的线缆及相关配件有:
◇ 一根数据通信电缆(USB 3.0 接口),连接扫描仪与计算机;
◇ 一根电源适配器电缆为扫描仪供电。

连接扫描头之前要先安装 VXelements 扫描软件,请确保你的计算机符合下列最低配置要求:

推荐配置:CPU 为 Intel Core i7 4900MQ 2.8GHz;显卡为 15.6″ LED Full HD UWVA;存储器为 HDD 750GB 7200RPM;操作系统为 Windows 7 X64;内存为 8GB DDR3 1600MHz 2DIMM;GPU (GRAPHICS)图形卡为 NVIDIA Quadro K1100M 2GB。

请按照如下说明(如图 4-7 所示)进行系统连接:
(1) 在计算机 USB 3.0 插口中插入高速数据通信卡,确保卡正确插入并插牢。
(2) 将数据通信电缆带有 USB 3.0 的插头插入高速数据通信卡。
(3) 将电源适配器的圆形插头插入数据通信电缆的圆形电源接口。
(4) 将电源适置器连接至电源。
(5) 将数据通信电缆另一侧蓝色台阶数据接口插入扫描仪上对应的台阶插槽,并将圆形多针电源插头插入扫描仪对应的圆形电源插槽。

2. 扫描方法

1) 贴定位点

贴定位点(也称反光点)是在扫描之前所要做的一项至关重要的工作。反光点必须以不小于 20mm 的距离随机地粘贴于工件表面。通常情况下,在曲率变化不大的曲面上点间距为 100~150mm,这是合适的点。这些反光点使得系统可以在空间中完成自定位。定位点粘贴时必须离开边缘 12mm 以上。定位点的位置要求如图 4-8 所示。

2) 启动扫描软件 VXelements,设置参数

(1) 可通过桌面上 VXelements 快捷方式图标或【开始】菜单启动 VXelements;
(2) 单击 View|Surface 菜单,或单击树状图中的面节点|Surface,出现图 4-9 所示的模式扩展面板。在解析度中输入需要采集数据的点间距(点间距决定了采点的密度。解析度数值越小,点云密度越大)。
(3) 配置激光强度与相机快门速度。根据被扫描物体的表面状况(工件的材质、光线、

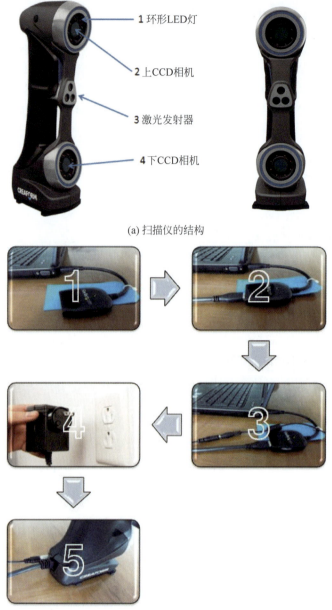

(a) 扫描仪的结构

(b) 系统安装连接步骤

图 4-7　泰西 Handy Scan 扫描仪

颜色、结构……)而定。在菜单栏单击【配置】|【扫描仪】|【配置】,有手动和自动两种模式可供选择。单击【自动调整】按钮,触发器对准被扫描面以调整激光强度和快门速度。面板中以颜色变化来描述曝光状态,如图 4-10 所示。

单击【应用】,再单击【确定】确认设定。

这里要注意一个问题,黑色表面需要更高的激光强度或更长的快门时间,但快门时间越长就越容易产生噪音点,所以扫描纯黑色表面时建议提高激光强度。

第4章 3D扫描技术应用

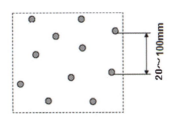
定位点分布样例

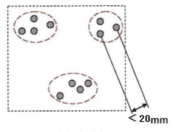
避免定位点过密

避免线形排列或有规律分布

图 4-8 贴定位点

图 4-9 Surface 模式扩展面板

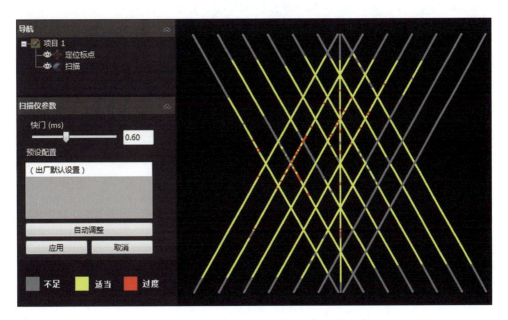

灰色：曝光不足；黄色：曝光适当；红色：曝光过度

图 4-10 配置传感器面板

3. 扫描定位点

进入扫描定位点模式，将扫描仪对准被扫描物体，记录定位点（如图 4-11 所示）。

4. 开始获取扫描数据

单击菜单【项目】|【开始】，或单击工具栏中的 按钮开始扫描。用一只手拿起扫描头

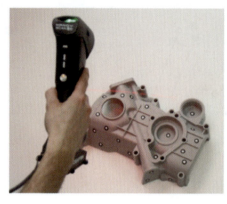

图 4-11　扫描定位点过程

距离被扫描物约(300±100)mm，按下扫描头上的触发器，开始扫描。一直按着触发器，让十字激光线慢慢扫遍整个工件表面，如图 4-12 所示。单击菜单【项目】|【停止扫描】，或单击工具栏中的 按钮停止扫描。单击菜单【查看】|【实体面片】或树状图中的实体面片，预览扫描最终结果。

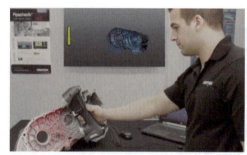

图 4-12　多十字光线在工件表面移动

4.2.2　泰西 Capture 3D 扫描仪的应用

泰西 Capture 3D 扫描仪是使用蓝光 LED 技术的结构光扫描系统，用于扫描中小零件，可放置在工程师的办公桌面上进行测量，如图 4-13 所示。该扫描仪的扫描软件为 Design X 软件。

1. 系统安装与连接（如图 4-14 所示）

（1）使用 CAT5e 网线连接 Touch Capture 3D 扫描仪与计算机。

（2）在 Design X 中与 Touch Capture 3D 扫描仪连接：在菜单栏中选择【插入】|【测定仪直接控制】|【Capture】命令，系统进入连接界面。

（3）单击【连接】按钮，与 Touch Capture 3D 扫描设备进行连接。

如果是第一次使用扫描仪，则必须配置网络，所以会显示一个自动配置网络的对话框。选择【是】为自动配置，选择【否】则进行手动配置，如图 4-15 所示。更多信息请阅读下文的"扫描仪设置"。

第4章　3D扫描技术应用

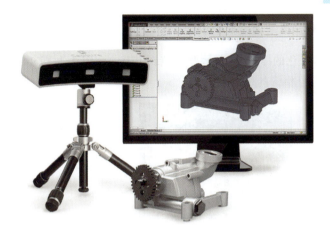

图 4-13　泰西 Capture 3D 扫描仪

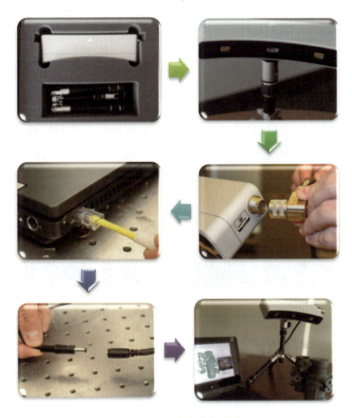

图 4-14　系统安装与连线

图 4-15　配置问询

2. 扫描仪视野与扫描最佳距离的设置

如图 4-16 所示,红色的十字线表示照相机的中心,对象上灰色的小面表示结构图案。应尽量将结构图案与照相机的中心点对齐。

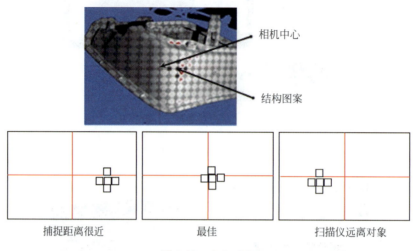

图 4-16 中心对齐

如果对象上有红色的区域,就表示曝光过度了,如果有蓝色的区域,就表示曝光不足。调整曝光设置可以避免此类情况,获得理想的扫描结果,如图 4-17 所示。

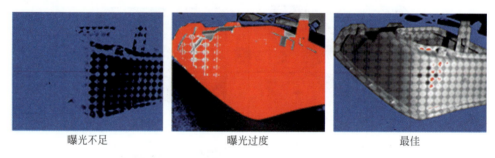

图 4-17 曝光设置

以下因素会影响扫描品质:

(1) 环境条件。光线强度的变化和被测物的振动会导致扫描数据不精确。应确保系统稳定并根据当前光线条件调节曝光值。

(2) 扫描仪与对象的稳定。拍摄的瞬间要保持扫描仪和对象的稳定。

(3) 对象的形状与尺寸。如果对象的特征是有限的,就必须用球或标记来对齐数据。

3. 扫描界面(如图 4-18 所示)

扫描界面中各项的含义如下:

【扫描】——建立一个扫描数据,并将其发送至 Design X 应用程序。

【HDR】——在不同的曝光度下扫描多次,以捕捉具有较大对比度差异的对象。

【高灵敏度】——允许捕捉杂点曲面的特殊扫描模式,否则将难以进行捕捉。

【自动曝光】——根据部件的亮度与颜色自动定义曝光(需设置 HDR 参数)。

【曝光】——更改扫描仪采集到的光线数量。对于深色的部件就需要较长的曝光时间。

【设置】——单击 Settings 按钮 ⚙，可以打开如图 4-19 所示的设置界面。

【状态】——显示当前的工作状态。

4. 设置界面

【自动对准】——使用最佳拟合方式，自动对齐扫描数据。

【最佳拟合】——根据几何形状特征，将当前扫描数据域之前的扫描数据对齐。选中此项将忽略其他扫描数据。

图 4-18 扫描界面

【目标】——根据对象标签对齐扫描数据，即使用所有标签的扫描数据来完成对齐。

【分辨率】——更改扫描仪的分辨率。高分辨率的扫描可以显示更多细节，但是需要很长时间，并且需要较大的内存来处理数据(图 4-20)。

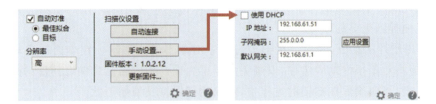

图 4-19 扫描仪的设置界面

【高】——构建高密度面片(1/1 捕捉率)，适用于具有精细特征的部件。

【中间】——构建中等密度的面片(1/4 捕捉率)，适用于一般部件。

【低】——构建低密度的面片(1/9 捕捉率)，适用于具有平滑曲面的部件。

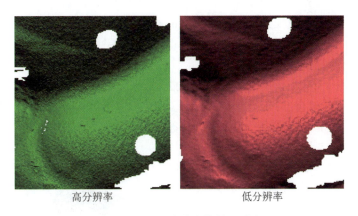

图 4-20 不同分辨率的效果对比

5. 扫描仪设置

【自动连接】——通过自动配置网络，连接扫描设备。

【手动设置】——通过手动设置网络配置，连接扫描设备。

　　【使用 DHCP】——将网络协议设置为使用 DHCP IP 协议取代静态 IP 地址。

　　【IP 地址】——用于手动设置静态 IP 地址。

　　【子网掩码/默认网关】——用于手动设置子网掩码和默认网关。

【应用设置】——应用更改后的相关参数。

6. 开始扫描之前，请查看以下内容

（1）如果可能的话，应尽量避免扫描不需要的区域。因为在扫描对象时，桌面或者转台平面等不需要数据的可能会被扫描到数据中，为了避免这一情况，可以将对象放置在黑色的架子上或是使用夹具，将对象与转台底面隔离开。虽然透明的基础底板不会被扫描到，但是在扫描过程中透明的底板会产生散射光线，可能会导致扫描数据不精确。

（2）对有光泽、透明、橙色、红色的对象使用亚光白色喷塑或是粉剂。由于 Capture 使用的是蓝光 LED，所以蓝色的补色，如橙色和红色就不能被扫描到。

（3）昏暗的光线环境可以降低对象的反射。由于 Capture 使用的是 LED 光，所以会被房间的环境光线影响。如果环境变的稍微暗一些，由于对象上的反射光减少了，扫描仪每次扫描就可以捕捉到更多的区域。

（4）使用刚性的桌子，并保证在扫描过程中对象不发生移动。在单独扫描对象的前面和背面时，应将对象很好地固定住，以避免由于重力而产生的自然弯曲。薄件、橡胶、硅质的部件很容易变形，应确保在扫描的过程中，对象始终保持其原始形状。

4.2.3 用最佳拟合方式对齐点云

用最佳拟合方式对齐点云是 Capture 扫描仪具有的一种非常高效的 3D 点云数据对齐方式，这种方式利用扫描数据间的共同区域自动进行对齐。如果扫描数据间的共同区域足够多，可以使用这种对齐方式。如果对象有足够多的特征，对其运行自动对齐功能成功的可能性就大一些，而对于特征较少且有连续曲率的对象来说，如盘子、平板、吊车架，就不适合使用最佳拟合方式。如果对象的特征很复杂、很多，对于完成整个扫描来说，最佳拟合方式是最简单、最快速的扫描数据处理方式。

现以一个如图 4-21 所示的 QQ 公仔的扫描来说明如何实现最佳拟合方式，操作步骤如下。

（1）如果对象的颜色很鲜艳，可将曝光设置在 10～20ms 之间（见图 4-22），单击【扫描】按钮。根据对象的颜色，曝光是不同的。例如，白色的对象就比黑色的对象所需的曝光少。

（2）在完成了第一个扫描数据后，移动对象，再单击【扫描】按钮。第一个与第二个扫描数据应当有重叠的扫描区域，第一个与第二个

图 4-21　对 QQ 公仔摆件进行扫描

扫描数据将会自动被对齐,如图 4-23 所示。

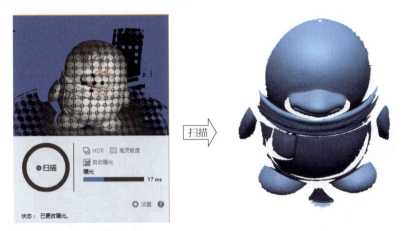

图 4-22 曝光设置

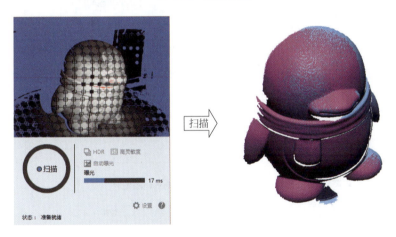

图 4-23 前后两次扫描数据会自动对齐

（3）移动对象后,扫描第三个数据,自动保存扫描数据,如图 4-24 所示。

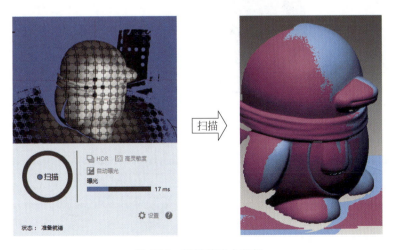

图 4-24 扫描第三个数据

(4) 重复扫描正面区域，直至覆盖了对象的全部区域。正面扫描完成后直接将被测物头朝下放置，用同样的方法扫描底部数据。如果被扫描物体特征充足，则底部数据会自动拼合到正面数据上；如果特征较少，则会出现分离，如图 4-25 所示。如果出现这种情况，应继续进行扫描，后续可以手动分组对齐。

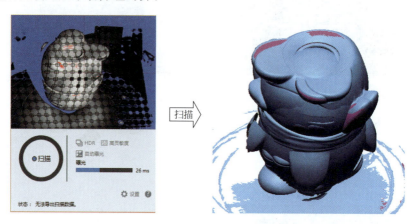

图 4-25　点云未对齐

(5) 正反面都扫描完成后，单击屏幕右下角的对钩进行确认，屏幕中会弹出面片精灵对话框（见图 4-26 上图）。单击【是】进入面片精灵模式，引导数据拼接处理；单击【否】，则退出面片精灵，直接保留原始数据。可以随后单击菜单【工具】|【扫描工具】|【面片创建精灵】，单独进行拼接。这里单击【是】，确认后会出现如图 4-26 所示的面片精灵视图。

图 4-26　创建精灵视图

（6）单击面片创建精灵对话框中向右的小箭头，进入下一步，如图 4-27 所示，进入数据编辑模式。

图 4-27　进入数据编辑模式

在实体缩略图窗口中清除底部数据的复选框，将倒立的底部数据暂时隐藏，仅显示正面的数据，如图 4-28 所示。

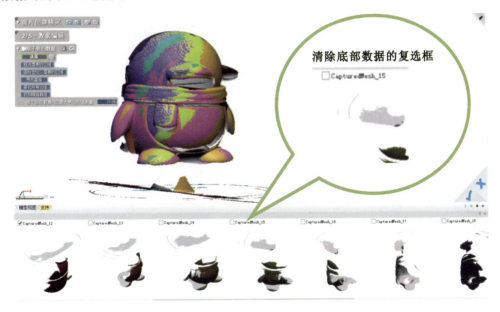

图 4-28　清除底部数据的复选框

在软件右下角实体缩略图的下方，选择【自由选择】模式，并关闭【仅可见】的选项（图 4-29）。当图标按钮被选择或开启的时候，被选择图标变亮，为亮橙色；若按钮未被选择或者按钮关闭，则图标不变亮。

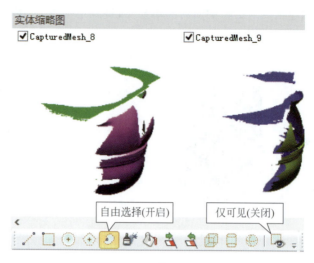

图 4-29　实体自由选择

(7) 用自由选择方式,按住鼠标左键不放,在图 4-30 中框选不需要的数据,并单击【删除】按钮,如图 4-30 所示。

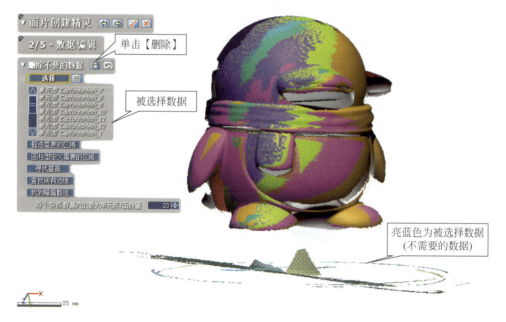

图 4-30　框选不需要的数据并删除

将无用数据全部删除后,将处理好的正面数据在"实体缩略图"中的复选框全部清除,使之隐藏,并将之前隐藏的底部数据全部选中,使之显示出来,并用相同的方法把底部数据中不需要的数据全部删除,如图 4-31 所示。

(8) 单击面片创建精灵向右的小箭头 进行下一步,并在"实体缩略图"中任意位置右击,选择【显示全部】,将正反两部分数据全部显示出来,如图 4-32 所示。此时正在进行面片创建精灵的第三步——数据预对齐,有【自动对齐】和【手动对齐】两种选择。

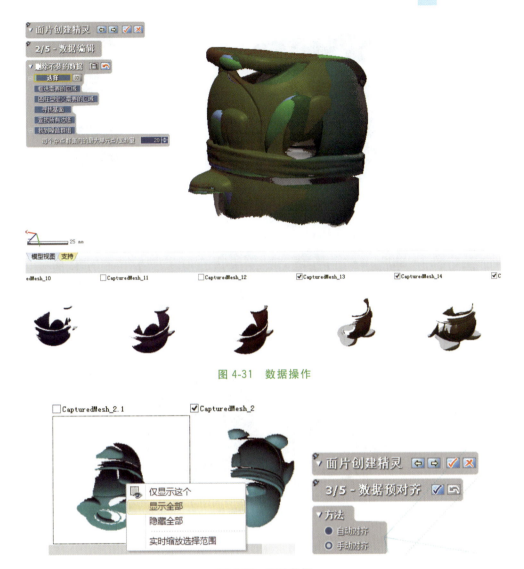

图 4-31 数据操作

图 4-32 确认数据

选择【手动对齐】,并单击【参照】按钮,然后在【实体缩略图】界面中依次选择全部的正面数据,被选中的数据会显示在右上方的显示框中;再单击【移动】按钮,并用同样的方法选择背面的数据,则背面的数据就会出现在右下方的显示框中,如图 4-33 所示。

然后用鼠标分别在参照视图和移动视图中的图形上选 3 个近似对应位置点,进行手动对齐(如图 4-34 所示),则在主视图中原本分离的两组数据,在手动对齐后基本变成了一个整体,如图 4-35 所示。

(9)单击 3/5-数据预对齐 对钩确认后,再单击向右的小箭头进行下一步,进入创建面片精灵第四步——【最佳拟合对齐】模块,开始对数据进行精对齐,如图 4-36 所示。单击【移动】按钮,在【实体缩略图】界面中将所有数据都选中,然后单击 4/5-最佳拟合对齐 中的对钩,开始精对齐。运算后的结果如图 4-36 右图所示。

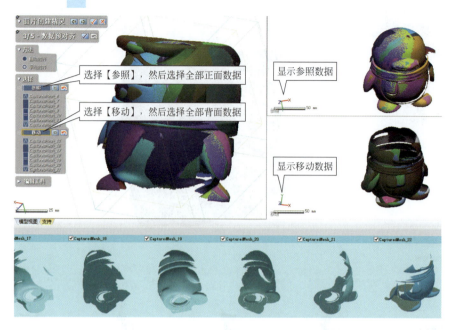

图 4-33 背面数据显示

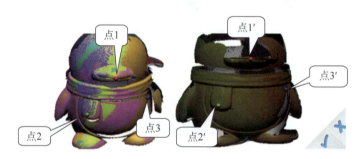

图 4-34 手动对齐

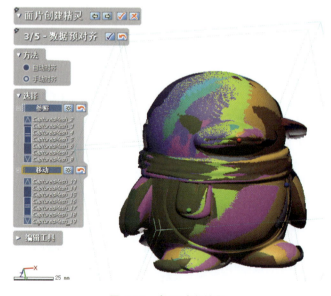

图 4-35 点云对齐结果

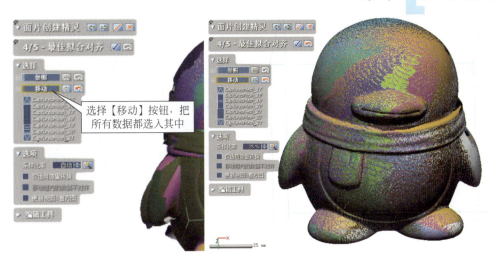

图 4-36 最佳拟合对齐

(10) 单击向右的小箭头,进入【面片创建精灵】的第五步——数据合并阶段,直接单击数据合并后面的小对钩,开始合并数据,如图 4-37 所示。

图 4-37 点云数据的合并

使用合并功能,可以删除重叠的区域,将几个扫描数据合并为一个面片。图 4-38 显示的是合并了所有扫描数据后的最终结果。

(11) 在界面左侧【特征树】中选择扫描数据,然后选择【面片】,进入面片编辑模块,如图 4-39 所示。

(12) 单击【修补精灵】按钮,进入修补精灵模式,单击对钩,自动修复错误数据,如图 4-40 所示。

(13) 单击【穴填补】按钮,进入穴填补模式,按组合键 Ctrl+A 选择全部的孔洞(图 4-41 中蓝色线所标示处即为孔洞),然后按住 Ctrl 键,用鼠标单击不需要修补的孔(如 QQ 存钱罐的投币口),以取消填充该孔,如图 4-42 所示。然后单击对钩,完成孔的修复。

图 4-38 数据合并结果

图 4-39 进入面片编辑

图 4-40 自动修复错误数据

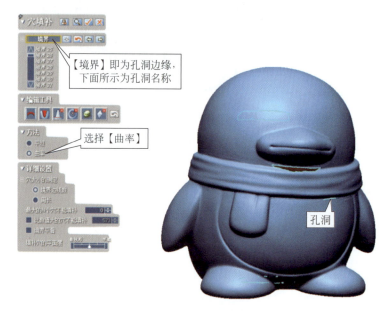

图 4-41 应用模型

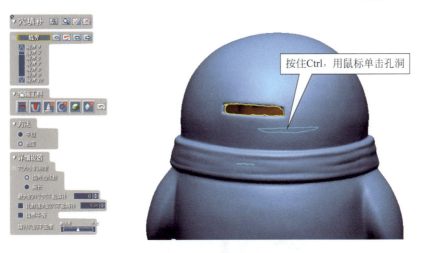

图 4-42 取消填充孔

(14) 3D 打印前要最后一次运行【修补精灵】,确保数据没有其他问题,然后再单击界面右下角的对钩 ,至此数据处理完成。

(15)【数据导出】,单击【输出】按钮,进入输出数据界面,在【要素】处选择要输出的数据(选择数据时请在界面左侧【特征树】中选择扫描数据),再单击对钩。输出格式通常选 Binary Stl,如图 4-43 所示。

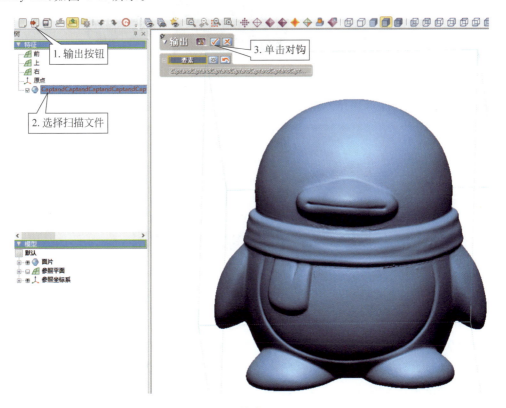

图 4-43 输出 Binary Stl

4.2.4 使用贴标记方式

以下情况需要用在被扫描件表面贴标记的方法来实现点云配准和对齐。
◇ 对象只有很少的特征。
◇ 对象的侧面比扫描的视野大很多。
◇ 有固定曲率或是平面区域的特征。
◇ 对象有重复的阵列。
◇ 需要较高的扫描精度。

例如类似图 4-44 所示的这些零件或产品可能需要使用贴标记的方式进行扫描。

图 4-44　适合贴标记扫描的工件

下面对图 4-45 所示物体以表面贴标记的方式进行扫描成形。

图 4-45　示例物体

（1）在对象上添加大于 Φ4mm 的索引标记。

（2）在图 4-18 扫描界面中单击【设置】，进入扫描仪设置界面然后选择【目标】选项，单击 OK 按钮。

（3）在扫描窗口中，可以看到红色亮显的标记。单击【扫描】按钮。

（4）在继续操作之前，在之前已识别到的数据上要确认三个以上的标记。确认之后，再扫描第二个数据。如果标记不能被识别，就会显示信息框。此时应单击【取消扫描】按钮，调整曝光，在对焦区域设置对象距离，或是重新定位对象以便于能更好地扫描到三个以上标

记。如果仍然无法识别标记,可以使用 HDR 选项,该功能会清晰地捕捉到标记,对齐扫描数据(HDR 功能较为耗时,在无法识别标记时可以使用该选项),如图 4-46 所示。

图 4-46　贴标记扫描的过程图

(5) 完成扫描与配准对齐数据之后,就会得到与图 4-47 所示相似的结果。

图 4-47　扫描结果

4.3　消费型 3D 扫描仪应用

此类扫描仪价格较低,适合业余创客、家庭娱乐、中小学创意教育等使用。

4.3.1　泰西 Sense 扫描仪

泰西 Sense 扫描仪是美国 3D Systems 出品的一款大众消费型 3D 扫描仪,拥有小巧的外形以及极高的捕捉能力,其组成如图 4-48 所示。它既可扫描小物体,也可扫描大物体,还可扫描人物和场景,是通用的全彩色 3D 扫描仪。Sense 的扫描大小在 0.2~1.83m 之间。设备扫描分为小型扫描(46cm 以下)、以半身像为例的中型扫描(81cm)、全身像或是场景扫描为例的大型扫描(183cm 以下),设备会自行调节扫描设置。Sense 扫描仪能够在进行新的 3D 扫描时,创建 20 000~400 000 个三角形片体。

Sense 扫描仪使用 PrimeSense 技术第一类激光扫描,能够保证眼睛不受伤害。Sense 扫描仪的软件拥有直观的用户界面,并且内置了能够自动变焦、追踪、聚焦、剪裁、升级和分享的工具,而且完全不需要设计经验。Sense 软件能够通过最终扫描图生成 STL 以及 PLY (彩色)文件,可以直接在 Cube、CubeX 系列以及其他打印机上打印。

图 4-48　Sense 扫描仪的组成

支持 Sense 3D 扫描仪运行的操作系统是 Windows 7、Windows 8 及 Windows 8.1。Sense 3D 扫描仪的其他特点还有：

(1) 兼容移动设备：Sense 3D 扫描仪能够和 Microsoft Surface Pro 3 平板电脑连接进行扫描。

(2) 校正归零：自动目标识别系统能够准确获取目标，即使在混乱、动态的背景下，也能只抓取想要获取的东西。

(3) 混搭建模：可以将扫描模型与 Cubify 上的模型合成做出新的模型。

4.3.2　EAGLE EYES 3D 扫描系统

EAGLE EYES 3D 扫描系统是基于飞行时间 TOF(Time-of-flight)原理的扫描仪，能在短时间内获取物体表面，尤其是人脸、人体、大体积物体的三维数据，且可点云实时对齐拼接，广泛应用于 3D 照相馆、工业设计、产品创意设计等方面，如图 4-49 所示。

工作原理：扫描仪主要由全彩影像 CMOS 镜头、红外线发射器、红外深度影像 CMOS 镜头等 3 个镜头构成。其中红外深度影像 CMOS 镜头负责接收来自红外线发射器的红外线反射，从而形成深度影像数据。扫描仪距离被扫描物体越近扫描分辨度越高(但不能小于额定最小距离)。扫描仪在扫描期间每一帧都会采集被扫描物体的深度数据，从而形成多张不同角度的深度图像，再经显卡的 GPU 通过一定的算法进行实时拼合，生成被扫描物体的相应的 3D 曲面。

由于该软件主要通过红外线读取深度数据生成模型，所以会受环境光影响，需避免阳光直射。

1. 设备参数(见表 4-3)

EAGLE EYES 镜头由两个扫描器组成，分别是 A100 和 A200。

A100：动态扫描器，用于扫描人体模型。

A200：静态扫描器，用于扫描脸部正面模型。

第4章　3D扫描技术应用

表 4-3　设备参数

扫描器型号	A100	A200
工作温度	10～40℃	10～40℃
扫描距离	35～140cm	30～130cm
数据接口	USB 2.0	USB 2.0
操作视角(水平,垂直,对角线)	57.5°，45°，69°	57.5°，45°，69°
深度图像分辨度	640×480	640×480
彩色图像分辨度	640×480	640×480
扫描精度(XY平面)	0.9mm(扫描半径≤0.5m)	0.5mm(扫描半径≤0.4m)
最大功耗	2.25W	2.25W

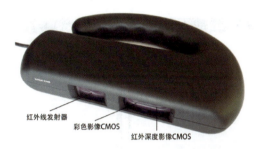

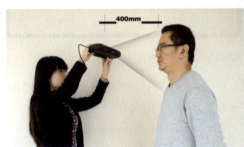

图 4-49　EAGLE EYES 三维扫描系统

2．有关扫描模式的解释

（1）全身动态扫描：对人体全身进行扫描。

扫描范围：140cm×200cm×100cm(宽度×高度×深度)。

坐标参数：X：－70cm～＋70cm，Y：－170cm～＋30cm，Z：＋40cm～＋140cm。

（2）半身动态扫描：对人体半身进行扫描。

扫描范围：100cm×100cm×100cm(宽度×高度×深度)。

坐标参数：X：－50cm～＋50cm，Y：－50cm～＋50cm，Z：＋40cm～＋140cm。

（3）头部动态扫描：对人体头部进行扫描。

扫描范围：50cm×50cm×50cm(宽度×高度×深度)。

坐标参数：X：－25cm～＋25cm，Y：－25cm～＋25cm，Z：＋40cm～＋90cm。

（4）脸部静态扫描：对人体脸部正面进行静态三维照相，只扫描脸部的正面高清晰模型(非闭合模型)，用于向动态扫描生成的模型贴补脸部(需使用 Netfabb 等三维编辑软件)。

扫描范围：40cm×40cm×40cm(宽度×高度×深度)，需要使用 A200 设备。

坐标参数：X：$-20cm\sim+20cm$，Y：$-20cm\sim+20cm$，Z：$+30cm\sim+70cm$。

3．扫描方法

（1）进行动态扫描。

第一步：连接设备。将动态扫描器（A100）与 USB 延长线相连，并将 USB 延长线的另一头插于计算机的 USB 2.0 接口。

注意：扫描器只支持 USB 2.0 端口，不支持 USB 3.0 端口。

第二步：选择扫描模式。打开 EAGLE EYES 程序，单击【模式选择】按钮，系统弹出两个界面，分别选择动态扫描模式（分全身、半身、头部三种扫描方式，用户选择其一）和选择静态扫描模式（目前仅脸部静态扫描一种），如图 4-50 所示。

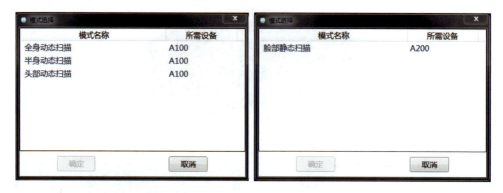

图 4-50　扫描模式选择

第三步：选取扫描起始点。将动态扫描器（A100）水平持握，镜头对准被扫描者的脸部正面。扫描器与人体的距离，应保持不近于 35cm，不远于 140cm，如图 4-51 所示。

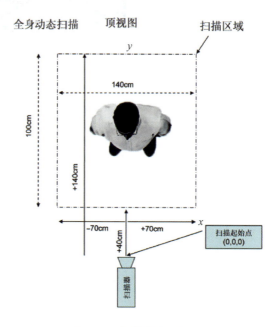

图 4-51　扫描器水平校正

单击程序界面中的【开始】按钮（或全键盘遥控器的 F5 按钮），则扫描开始。此时，扫描器选取的扫描位置视为扫描起始点。模型窗口开始实时生成扫描图像。

扫描起始点决定了扫描区域（取景范围）的设定。如，全身动态扫描的扫描区域为扫描器以上 30cm 至扫描器以下 170cm，扫描器前方 40cm 至 140cm。如需重新选取扫描起始点，可单击【复位】按钮，则重新选取扫描起始点，如图 4-52 所示。

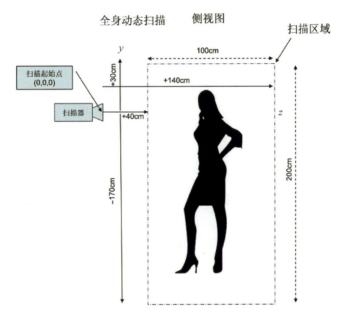

图 4-52　扫描起始点和区域示意图

选取好扫描起始点后，移动扫描器扫描人体，确认扫描取景完整。如取景完整，则可以继续扫描；如取景不完整，则说明扫描起始点选取有误，须重新选取扫描起始点。方法是单击程序界面中的【复位】按钮，将扫描器镜头对准被扫描人体的面部，重新选取扫描起始点。

第四步：360°环绕扫描。水平、平稳、缓慢地移动扫描器（镜头始终对准被扫描人体），对人体做 360°环绕扫描，直至生成完整、闭合的扫描图像，如图 4-53 所示。

扫描过程中，扫描器须保持水平持握，上下倾斜角度保持在正负 30°以内。如扫描头顶，可将扫描器适度向下倾斜，倾斜角度不超过 30°。同时，扫描器距被扫描人应始终保持在 40～140cm 之间。

第五步：预览，保存。扫描完成后，单击程序界面中的【停止】按钮，进入【预览】界面。

用鼠标拖动，可以旋转扫描生成的模型（转动滚轮可放大或缩小）进行预览，保存文件请单击【保存】，文件自动保存为".STL"格式文件。

（2）进行静态扫描

第一步：连接设备。将静态扫描器（A200）与 USB 延长线相连，并将 USB 延长线的另一头插

图 4-53　对人体 360°环绕扫描

于计算机的 USB 2.0 接口。

注意：如需切换动/静态扫描，请先关闭正在运行的 EAGLE EYES 程序，更换扫描器，重新打开 EAGLE EYES 程序并选择扫描模式。

第二步：选择扫描模式。打开 EAGLE EYES 程序，单击【模式选择】按钮 ![], 选择扫描模式为【脸部静态扫描】。

第三步：扫描面部。将静态扫描器(A200)对准被扫描者的脸部正面，单击程序中的【开始】按钮，或全键盘遥控器的 F5 按钮，则扫描开始。

扫描范围应在被扫描者脸部正面的左右±45°，上下±30°的范围内移动，只需提取被扫描者的脸部正面的非闭合模型即可。

第四步：预览，保存。扫描完成后，单击程序界面中的【停止】按钮，进入【预览】界面。用鼠标拖动，可以旋转扫描生成的模型（转动滚轮可放大或缩小）进行预览，保存文件请单击【保存】，文件自动保存为".STL"格式文件。

4. 快捷键操作

单击扫描软件用户主界面中的【开始】按钮 ![] 或按 F5 键，或单击 ▶Ⅱ 控制按钮，可以开始扫描；单击【停止】按钮 ![] 可以停止扫描；单击【复位】按钮 ![] 或按 F6 键，或单击 ◀ 控制按钮可以使系统回到初始状态重新开始扫描。关闭扫描系统请按 Esc 键。

5. 扫描过程的注意事项

(1) 扫描过程中，被扫描人体需要保持自身的稳定性，以免因人体晃动导致扫描效果不佳。

(2) 在扫描过程中，模型窗口在正常情况下边框为绿色。如果变为红色，则代表当前扫描器的移动可能过快，导致 GPU 无法继续跟踪运算（也称"失去跟踪"）。在这种情况下，请将扫描器回退到能够保持跟踪的最近扫过的位置，则整个扫描跟踪就会重新建立，模型窗口边框也会恢复为绿色，可以继续扫描。如无法恢复跟踪，则此次扫描过程失败，可以重新将扫描器镜头对准被扫描人的头部，单击【复位】按钮 ![], 重新开始整个扫描过程。在信息窗口（模型窗口上方）会显示帧速率 FPS（每秒采样次数），如果 FPS 能保持在 15 以上，则会获得较流畅的扫描效果。

(3) 在扫描过程中尽量保持扫描器在移动或倾斜时的缓慢和稳定，并保持扫描器的镜头始终对准被扫描物体，不发生偏离。若扫描器镜头对准了被扫描物体，则生成的三维图像应在扫描窗口的中央位置。因此通过图像是否在扫描窗口中央也可检查镜头与被扫描物体是否发生了偏离。

(4) 扫描人像的顺序，一般从头部开始，建议从被扫描人的面部开始向上移动，扫描头发、头顶，再向下扫描，直到脚部。然后，开始围绕被扫描人扫描，同时上下移动扫描器，直至回到被扫描人的正面。若确定人像已被完整扫描，即可停止并保存。

(5) 扫描人像时，只需围绕被扫描对象扫描一圈即可，时间控制在一圈 1～3min 效果最佳。无须重复扫描或停留时间过长。

(6) 扫描时，光线并不是越亮越好，只需室内正常光线即可扫描。但需注意的是，尽量避免单方向的强光，以免在被扫描对象上造成强反光面。

4.3.3 基于拍照的 3D 建模

基于拍照的 3D 建模技术是一个有待成熟的新逆向工程技术。从作者接触的几个商业或研究机构的开发情况看，目前都处于试用和测试期，所以都是免费的。这一技术由于不需要购买 3D 扫描仪来采集数据，为快捷和低成本的逆向建模带来了福音。用户不需要是专业摄影师，仅需要能校准相机，再选择合适的背景环境，手持相机绕物体一周，从不同的角度对物体拍一组具有一定重叠度的照片，然后上传到云服务器，等待系统自动返回 3D 模型。

拍照时应注意：尽可能使前后两张照片重叠部分为 56%~90%；不要过多使用变焦；拍照物体不要有阴影；手持数码相机、iPhone 或 iPad 拍照时尽量让物体占据照片的画面 70%，等距绕物体一周 360° 照相，大约每隔 6°~20° 拍一张。所以要可靠地重构全部 3D 模型一般需要的照片可能会超过 60 张。注意，肖像画无法转化成 3D 模型，透明或白色背景的物体也不能实现。

1. 用 Autodesk 123D Catch 获取 3D 数据

Autodesk 123D Catch 利用云计算的强大能力，可将数码照片迅速转换为逼真的三维模型。只要使用傻瓜相机、具有安卓和苹果操作系统的手机或高级数码单反相机抓拍物体、人物或场景，人人都能利用 Autodesk 123D 将照片转换成生动的三维模型。通过该应用程序，使用者还可在三维环境中轻松捕捉自身的头像或度假场景。同时，此款应用程序还内置有共享功能，可供用户在移动设备及社交媒体上共享短片和动画。目前有三种方式获取 3D 模型。一是在线，直接在 http://www.123dapp.com/catch 上传照片；二是在 PC 上下载客户端后再上传数据，并可管理历史数据；三是先在苹果商店 App Store 下载应用程序，然后使用 iPad 或 iPhone 拍摄照片后上传。

2. My3DScanner 的拍照建模

My3DScanner 是一个完全自动化的，终端到终端的在线 3D 扫描系统（其网址是 http://www.my3dscanner.com）。它以数码照片（或录像）作为输入，并产生 3D 计算机模型（密集的彩色三维点云和网格多边形模型）。因为没有用户干预的输出，所以输入图像不要求校准。预处理对象为放置在地毯上的物品，在 120° 的范围内用 iPhone 4S 手机拍摄 8 张（如图 4-54 左图所示），每张 2448×3264 像素（2.5MB）。由于手机拍摄时稳定性差，所以重构后的 3D 点云模型边缘不尖锐，部分点云缺损（见图 4-54 右图）。

3. ARC 3D Webservice 的云服务

ARC 3D Webservice 的云服务是由比利时最老牌的鲁汶大学（KU Leuven University）的 VISICS（Vision for Industry Communications and Services）研究所开发的大数据图像识别系统，可免费使用但不能用于商业用途。用户要先在 http://www.arc3d.be 网站上下载客户端并在本地安装后才能上传照片。ARC 3D 客户端支持 Windows 7、Windows XP 和 Mac 系统，对上传照片的顺序没有要求，云计算的鲁棒性和容错度很好，系统返回模型的间隔时间大约为 6min~3h。虽然所获曲面的重构精度质量较好，但最好使用 MeshLab 对获

得的点云模型进行编辑。

上述三个网站都只能将照片重构生成静态的 3D 模型,便于后面的 3D 打印。现在已经有了将多张关联照片转化成动态的三维漫游场景的工具 Photosynth(http://photosynth.net/)。Photosynth 是美国微软公司 Microsoft Live Lab 开发的软件,该软件能自动分析某物体或者某个场景的一组任意角度、任意时刻局部或整体的照片,智能辨识出每张照片之间的空间对应关系,将各种不同角度和来源的照片快速重建构成 3D 模型,从而生成可以自由旋转、察看的 3D 模型。

注意:用户上传照片到云端后,软件会自动找到并匹配照片中物体的共同特征,并以这些共同特征为基点,把不同照片中物体的特征整合在一起,生成最终的 3D 场景效果。

图 4-54　在 My3DScanner 上把照片转换成 3D 点云数据

想要获得理想的 3D 场景,还需要拍照者事先具备如下几点拍摄技巧:

(1) 最好先围绕着物体转一圈拍摄,然后再拍些一些细节部位。

(2) 围绕物体拍摄时,间隔多少角度照一张,取决于想拍物体外表的几何复杂度。有些物体 20°角就可以,有些复杂的物体,需要每间隔 6°~10°角度就拍一张。一般制定何种拍摄计划,取决于想要拍的对象,例如物体、人、建筑物。

(3) 要拍摄的物体必须有特征(比如表面凹凸不平,不能太规则,越"杂乱"越好),因为软件要识别特征后才能完成自动拼接,否则容易失败。拍摄也要避免具有对称特征的物体。另外,透明、反光或光滑的物体以及背景光源不一致物体也不易识别。

(4) 要注意被拍摄物体的稳定性和环境光影响。如拍摄会动的动物或人,在拍摄过程中它们不能移动,要保证在整个拍摄过程中被拍对象的绝对静止。地面或周围也不能有反射光存在。

(5) 拍摄物品时,不能把物品翻过来拍,只能用相机围着它拍,拍摄时也不能移动物体。整个拍摄过程要保持在同样的环境光源下,光线过强或过暗都不好,也不能使用闪光灯。

第5章 3D打印数据处理技术

3D打印的数据来源于正向设计(三维CAD几何造型数据)和逆向设计(自动测量机或扫描仪获取的数据)文件,目前3D打印数据最常见的是STL格式数据。从CAD系统中输出的STL数据通常是通过实体或曲面数据转换得来的,容易出现错误;从反求设备获得的STL数据也问题较多。3D打印对STL文件的几何拓扑正确性和合理性均有较高的要求,在打印前需要保证STL数据文件无裂缝、空洞,无重叠面、自交叉面和非流形几何构造,以免分层后出现不封闭的环和歧义现象。找出打印数据的错误原因和实现自动修复错误的方法一直是3D打印技术的重要研究领域,本章将介绍最新的3D打印数据处理技术和技能。

5.1 STL数据文件及处理

3D打印设备目前能够接受诸如STL,SLC,CLI,RPI,LEAF,SIF等多种数据格式,其中由美国3D Systems公司开发的STL打印数据格式可以被大多数快速成形设备所接受,事实上已成为各种不同的CAD系统与3D打印机之间的数据交换标准,几乎所有类型的3D打印系统都支持STL数据格式。

5.1.1 STL文件的格式

STL只能用来表示封闭的面或者体。STL文件的主要优势在于表达简单、清晰,文件中只包含相互衔接的三角形面片节点坐标及其外法线矢量信息,属于"中性"文件。STL数据格式的实质是用许多细小的空间三角形面来逼近、还原CAD实体模型,类似于实体数据模型表面的有限元网格划分,如图5-1所示。STL将CAD表面离散化为三角形面片,不同精度时有不同的三角形网格划分。STL文件中每个三角形面片由四个数据项表示,即三角形的三个顶点坐标和三角形面片的外法线矢量,STL文件即为多个三角形面片的集合。STL文件记载了组成STL模型的所有三角形面,它有二进制(Binary)和文本文件(ASCII)两种形式。ASCII文件格式的特点是

能被人工识别并修改,但是由于该格式的文件占用空间较大(一般 6 倍于二进制形式存储的 STL 文件),因此主要用来调试程序。

1. STL 的 ASCII 文件格式

ASCII 码格式的 STL 文件逐行给出三角面片的几何信息,每一行以 1 个或 2 个关键字开头。

在 STL 文件中的三角面片的信息单元 facet 是一个带矢量方向的三角面片,STL 三维模型就是由一系列这样的三角面片构成的。整个 STL 文件的首行给出了文件路径及文件名。

在一个 STL 文件中,每一个 facet 由 7 行数据组成,facet normal 是三角面片指向实体外部的法矢量分量值,outer loop 说明随后的 3 行数据分别是三角面片的 3 个顶点坐标,3 顶点沿指向实体外部的法矢量方向逆时针排列。

图 5-1 从 CAD 软件转换的 STL 模型

ASCII 格式的 STL 文件结构如下:

```
ASCII 明码:                    //字符段意义
solid <filename stl>          //文件路径及文件名
facet normal x y z            //三角面片法向矢量的 3 个分量值
outer loop
        vertex v1x v1y v1z    //三角面片第一个顶点坐标
        vertex v2x v2y v2z    //三角面片第二个顶点坐标
        vertex v3x v3y v3z    //三角面片第三个顶点坐标
    endloop
end facet                     //完成一个三角面片定义
    ...                       //其他 facet
end solid filename stl        //整个 STL 文件定义结束
```

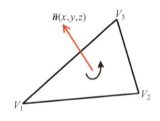

2. STL 的二进制文件格式

STL 的二进制文件采用 IEEE 类型整数和浮点数,用 84 字节的头文件和 50 字节的后述文件来描述一个三角形。文件起始的 80 个字节是文件头,用于存储文件名及作者信息,紧接着用 4 个字节的整数来描述模型的三角面片个数,后面再逐个给出每个三角面片的几何信息。每个三角面片占用固定的 50 个字节,依次是:

◇ 3 个 4 字节浮点数(三角面片的法矢量);
◇ 3 个 4 字节浮点数(1 个顶点的坐标);
◇ 3 个 4 字节浮点数(2 个顶点的坐标);
◇ 3 个 4 字节浮点数(3 个顶点的坐标);
◇ 三角面片的最后 2 个字节用来描述三角面片的属性信息。

一个完整二进制 STL 文件的大小为三角形面片数乘以 50 再加上 84 个字节。例如所

生成的 STL 文件是由 10 000 个小三角形构成的,再加上 84 字节的头文件,该二进制 STL 文件的大小便是 84＋50×10 000＝500 084B≈0.5MB。若同样的精度下,采用 ASCII 形式输出该 STL 文件,则此时的 STL 文件的大小约为 6×0.5MB＝3.0MB。

二进制实例：

```
UINT8                    //Header 文件头
    UINT32               //Number of triangles 三角面片数量
                         //for each triangle 每个三角面片中
        REAL32[3]        //Normal vector 法线矢量
        REAL32[3]        //Vertex 1 顶点 1 坐标
        REAL32[3]        //Vertex 2 顶点 2 坐标
        REAL32[3]        //Vertex 3 顶点 3 坐标
        UINT16           //Attribute byte counted 文件属性统计
```

5.1.2 STL 文件的打印精度

STL 文件的数据格式是采用小三角形来近似逼近三维实体模型的外表面,小三角形数量的多少直接影响着近似逼近的精度。显然,精度要求越高,选取的三角形应该越多。但是,就面向快速成形制造所要求的 CAD 模型的 STL 文件而言,过高的精度要求也是不必要的。因为过高的精度要求可能会引起计算机存储容量的加大,同时带来切片处理时间的显著增加,或者会超出 3D 打印控制系统的计算能力,而且三角形数量的增多有时会使截面的轮廓产生许多小线段,不利于激光打印头的扫描运动,导致低的生产效率和表面的不光洁。所以,从 CAD/CAM 软件输出 STL 文件时,选取的精度指标和控制参数应根据 CAD 模型的复杂程度以及打印机控制系统性能的高低来综合考虑。

不同的 CAD/CAM 系统输出 STL 格式文件的精度控制参数是不一样的,但最终反映 STL 文件逼近 CAD 模型精度的指标实质上都是三角形平面逼近曲面时弦差的大小(如图 5-2 所示)。弦差是指近似三角形的轮廓边与曲面之间的径向距离。从本质上看,用有限的小三角面的组合来逼近 CAD 模型表面是原始模型的一阶近似,它不包含邻接关系信息,不可能完全表达原始设计的意图,离真正的表面有一定的距离,在边界上有凸凹现象,所以无法避免误差。

图 5-2 为球面 STL 输出时的三角形划分。从图中下方的表格可以看出,弦差的大小直接影响着逼近三维实体模型的误差。

从弦差、表面积误差以及体积误差的对比可以看出：随着三角形数目的增多,同一模型采用 STL 格式逼近的精度会显著提高。需要指出的是,不同形状特征的 CAD 模型,在相同的精度要求条件下,最终生成的三角形数目差异很大。

5.1.3 STL 文件的纠错规则

有时,相交的 CAD 实体或曲面或生成 STL 文件时控制参数的误差,会使 STL 文件产生各种缺陷,在打印前必须对 STL 文件的有效性进行检查,否则,具有缺陷的 STL 文件会导致打印系统加工时出现许多问题,如原型的几何失真和支撑混乱等,严重时会导致死机。

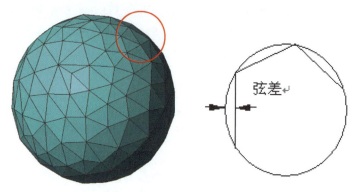

用三角形近似表示球体的误差

三角形数目	弦差/%	表面积误差/%	体积误差/%
20	83.49	29.80	88.41
30	58.89	20.53	67.33
40	45.42	15.66	53.97
100	19.10	6.45	24.32
500	3.92	1.31	5.18
1000	1.97	0.66	2.61
5000	0.39	0.13	0.53

图 5-2 三角形数目与近似误差关系

1. STL 文件的"水密性"规则

STL 文件的"水密性"规则即在三维模型的表面上必须布满小三角形平面,不得有任何遗漏(即不能有裂缝或孔洞),不能有厚度为零的模型,不能有孤立的点、线等。如图 5-3 所示就是各种非水密性模型。对于这些模型缺陷,目前通常在专用的 CAD 软件中进行手工或自动修整编辑或使用云计算网格修补服务(Netfabb.com),从而消除这些错误。

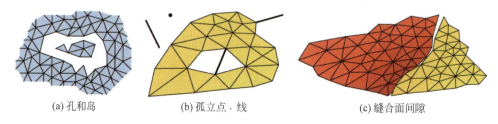

(a) 孔和岛　　　　　(b) 孤立点、线　　　　　(c) 缝合面间隙

图 5-3 非水密性模型

尽管在 STL 数据文件标准中没有特别指明所有的 STL 数据文件所包含的面必须构成一个或多个合理的法定实体,但是正确的 STL 文件所含有的点、边、面和构成的实体数量必须满足如下的欧拉公式:

$$F - E + V = 2 - 2H$$

其中,F(Face)、E(Edge)、V(Vertex)、H(Hole)分别指面数、边数、点数和实体中穿透的孔洞数。

如果一个 STL 文件中的数据不符合上述的欧拉公式,则该 STL 文件就存在漏洞。在切片软件进行运算时一般是无法检测该类错误的,这样在切片时就会产生不封闭的边,直接造成在打印过程中喷头或光束移动时漏过该边。

2. 三角形取向与顶点规则

(1) 三角形取向规则。STL 文件中的每个小三角形面都是由三个顶点组成的,小三角形面在空间坐标系中是有方向的,其法向矢量必须指向模型外侧,即三顶点按逆时针顺序由右手定则确定的面法矢要指向实体表面的外侧。相邻的三角形的取向不应出现指向矛盾,如图 5-4(a)所示。进行 STL 格式转换时,若因未按正确的顺序构成三角形的顶点而导致计算所得法矢的方向相反,则会导致打印出错。

(2) 顶点规则。STL 文件中的两个相邻三角形平面必须且只能共享两个顶点,但在两个曲面相交位置常常因为曲率半径的变化造成如图 5-4(b)左侧模型小三角形的三条边(图中箭头处)共线,形成图 5-4(b)右侧的退化面 STL 模型。退化面 STL 也是另一种常见的数据错误。退化面的存在虽可能不会造成打印过程的失败,但有可能使打印前处理的分析算法失效。

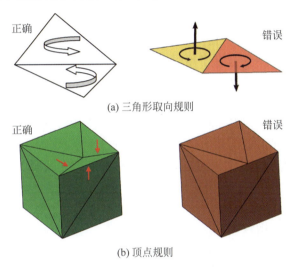

图 5-4 三角形取向与顶点规则

3. STL 模型的流形要求

流形(manifold)的完整定义请参考有关微分几何的数学教材,这里简单表述非流形模型:如果一个三角形网格模型中存在多个面共享一条边(图 5-5(a)所示为四个面共享一条边),或多个面共享一点(如图 5-5(b)所示),那么它就是非流形的(non-manifold)。模型外表面不能从其本身穿过(自交叉)。自交叉模型虽然可以形成封闭的壳体,满足水密性要求,但面体交叉交会形成"壳内有壳"(如图 5-5(c)所示),也不符合流形要求,需要移除多余的壳。

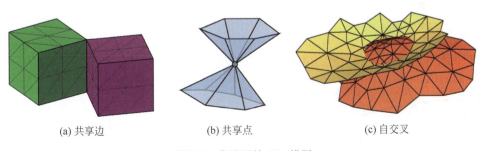

图 5-5 非流形的 STL 模型

5.1.4　STL 格式的局限性

STL 数据格式是目前全球范围工业界事实上的 3D 打印数据格式标准,但由于其文件格式简单,只能描述三维物体的几何信息,不支持颜色、材质定义信息,在新一代的 3D 打印机使用中已显得语义不够用。

STL 数据格式主要有两大不足。

不足之处一是其几何表示精度不够。STL 模型用大量小三角形面片来近似逼近 CAD 模型表面,造成 STL 模型对产品几何模型的描述存在精度损失,并且在对多张曲面进行三角化时,在曲面的相交处往往产生裂缝、孔洞、覆盖及相邻面片错位等缺陷。

二是数据冗余度大。STL 模型不包含拓扑信息,三角形面片公用的点、边单独存储,数据的冗余度大。随着网络技术进步,STL 模型数据冗余大的缺陷也使其不利于网络远程传输数据,难以有效支持网络数字化制造。

为了解决上述问题并使新一代 3D 打印机能充分发挥更高的制造效能和打印精度,美国材料实验协会 ASTM 率先起草了增材制造文件 AMF(Additive Manufacturing File)标准。最新发布的 ISO/ASTM52915:2013 标准是一个开放性的 3D 打印行业国际标准,用于描述设计对象的增材制造工艺,如 3D 打印的模型信息。AMF 格式标准是一个基于 XML 语言的文档,其目的是让任何 CAD 软件生成的 3D 模型可以在任何 3D 打印机上打印制作。AMF 文件可以扩展支持它的前辈 STL 文件不能处理的信息,如颜色、材质、材料组合和打印排料。下面简单介绍 AMF 文件的基本格式。

AMF 的文件开头是 XML 声明行,指定 XML 编码版本,文件的正文部分位于开始标记 <amf> 元素和结束标记 </amf> 元素之间。可以指定几何单位(mm,m,μm,in 或 ft)。如果没有指定几何单位,则默认单位为 mm。在标记 <amf> 和 </amf> 之间,有五个顶层标记元素,一个完整的 AMF 文档至少要包含一个顶层标记元素。

(1) <object> 定义对象元素的卷或材料卷,与打印件材质 ID 相关,至少有一个对象元素必须出现在文件中。

(2) <material> 定义可选的一个或多个可供打印的材料元素。如果没有材料定义,需假定一个默认的材料。

(3) <texture> 定义可选的打印表面纹理元素,定义一个或多个图像或纹理的颜色或纹理映射,每一个表面纹理元素都有相应的纹理 ID。

(4) <constellation> 定义可选的排料元素,便于进行按布局要求的格式打印(打印件可以按规则排布,提高打印效率)。

(5) <metadata> 定义可选的元数据元素,用以描述与打印有关对象的附加信息。

另外一个比较特别之处是 AMF 新增的一个可选的弯曲三角形模型表示,如图 5-6 所示。弯曲的三角形顶点处的法线(红色箭头)用于将此三角形再细分成为四个子三角形,这样可以提高几何保真度。在默认情况下,所有

图 5-6　弯曲三角形示意图

的三角形是平直的,所有三角形的边是连接两个顶点的直线。试验发现,由相同数量的平面三角形所描述的一个曲面,用弯曲的三角形和弯曲的边可以减少用来描述同一个曲面所需的三角形网格单元的数目,同时减少球面的曲率误差。但需要注意,曲线边偏离原直线边的距离不能超过原三角形的最大边尺寸的50%。

5.2　如何使用 Netfabb 处理 3D 打印数据

　　Netfabb 软件是为增材制造和 3D 打印技术专门定制的一款 CAD/CAM 软件。它可以检查、分析、修改、重构多种格式的多边形面体格式数据,确保 3D 打印数据文件可以转换成 2.5 维的切片文件供正确打印。本节主要介绍面向 3D 打印前数据处理的重要基本技能——模型检查、模型编辑、模型修复和模型测量。

5.2.1　软件的交互界面

　　Netfabb(目前最新是 Version 5.1 版)由项目管理、视图管理、系统设置、模型编辑、模型修复和模型测量等模块组成。所有的人机交互操作都是通过项目进行的,每个项目可以包括任意数量的三维模型或者切片文件。软件的模块化设计允许在一个项目中使用不同的模块,如切片模块或者修复模块,不同的模块可以同时执行,用户可以在不丢失任何信息的情况下切换模块。用户的程序界面分为显示区、顶部的菜单栏、工具栏和右侧的文字区域。单击显示区和文字区域之间的工具栏部分,文字区域就会隐藏起来,工具栏会被推到屏幕的右侧,再次单击,文字区域又会被拉回来。可以通过拖动工具栏的边缘来完成拖放操作。

　　在文字区域的上半部分,所有的模型和操作历史都被列在项目树中,模型交互操作实时数据显示都在图 5-7①项目树区域,项目树可以用来概览整个模型的操作历史,组织文件和执行特定的功能。大部分的 Netfabb 软件窗口都被显示区占用,显示区右下角有一个非常重要的警叹号标识(图 5-7②)。出现此标识表示模型存在问题或错误,没有此标识表示可以直接进行 3D 打印。

　　为方便程序控制,所有的功能名称和工具都可以在程序菜单、标签栏、工具栏和菜单栏(图 5-7③)中找到。许多功能也可以通过键盘上的快捷键来执行。如果需要在坐标平面内对模型进行平面切割及显示模型信息,则使用(图 5-7④)区域的命令。在软件底部的左下角,有一个绿色或者红色的圆点(图 5-7⑤),当 Netfabb 软件连接上互联网自动在线更新,这个圆点就是绿色的,不在线自动更新的是红色的圆点。网络连接对于软件自动更新和接收更新通知是非常必要的。

　　在主菜单【项目】下有一【切割大型 STL 文件】选项,此选项在【项目】菜单中可选,单击此选项后系统会提示打开文件,选择需要打开的文件后会出现一个切割或缩放模型的参数设定的界面【STL 分解】。此菜单的目的是将复杂的 STL 文件在被添加进项目之前切割成更小的部分。因此,有可能只载入大型模型的一个部分,从而节省很多时间。同时,进入正式编辑文件之前,可以通过缩小模型的方式减少文件大小。图 5-8 所示表示 bunny-flatfoot 原始 STL 文件①在 X 轴方向被平均切割为 6 份子文件②,实际上是新生成了 6 个分割子模型③。

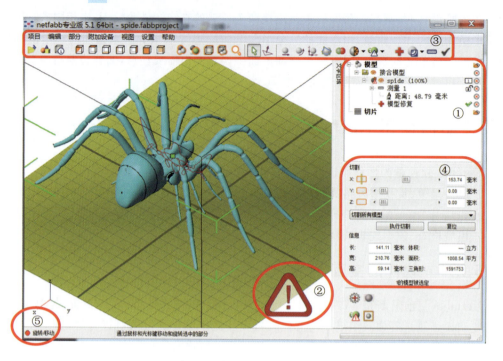

图 5-7 软件界面功能分布

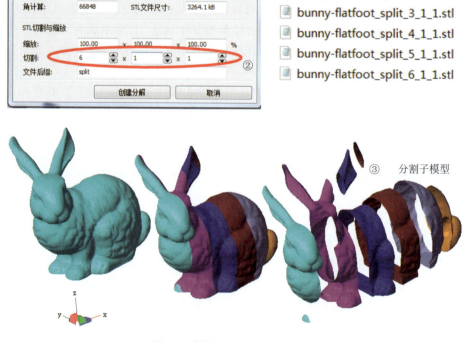

图 5-8 【切割大型 STL 文件】工具

另外，Netfabb 软件还有利用云计算技术建立的网络版 STL 自动修复软件，目前在 Windows 8 系统的 PC 或平板电脑都有 App 应用，读者（需先在 Windows App Store 建立账号）可以在 IE 浏览器输入 http://cloud.netfabb.com/或 https://netfabb.azurewebsites.net/即可进入 Cloud Netfabb 界面，操作非常简单，只要三次单击鼠标的操作（图 5-9）——UPLOAD（上传）|REPAIR（修复）|DOWNLOAD（下载），即可迅速获得修复好的可打印文件。

图 5-9　Cloud Netfabb 用户界面

5.2.2　模型检查

一旦用菜单命令【项目】|【打开文件】或【部分】|【添加】命令读入一个或多个模型，系统会提示此模型是否有错误或问题，如有问题或错误会在显示区的右下角出现警叹号 ⚠。图 5-10 表示目前有两个文件（名称分别是 Polysoup 和"克莱因瓶"）读入系统，警叹号表示模型损坏或存在打印缺陷。选择模型后出现绿色包围线框，此时选择【修复】命令或单击 ✚，系统会进入修复界面。

模型检查主要依靠项目树中的信息。项目树列出了所有待打印文件模型和分层数据，相当于一个文件目录。它有"模型"和"切片"两部分。模型中的元素可以分成几组，它们都记录了模型的操作路径和历史，如修复模型、测量模型、切割模型、接合模型等操作。单击这些元素可以连接到具体的工作模块。如果单击元素左边的"＋"或者"－"号，可以展开或收起项目树。

从图 5-10 可以看到，对于 Polysoup 这个模型，刚刚作过直径和距离的测量，还作过文件分析、修复和切割；对于"克莱因瓶"除了完成了上述操作外还进行了切片操作。

在操作 Netfabb 软件的过程中，用户通过单击就可以在项目树的不同部分、元素或操作项目中进行自由切换。例如，用户单击了切片区域里的一个切片数据，Netfabb 会自动切换到切片模块，而且用户单击的切片数据也同时被选中；如果用户先选择模型（被选择的模型会出现一绿色包围框），然后单击了模型修复功能（单击图标 ✚），Netfabb 软件会自动切换到修复模块，其中包括所有先前进行的修复操作。图 5-10 中的被选中的模型 polysoup 和"克莱因瓶"会加亮显示呈现绿色的包围框，在项目树中显示的 100% 和 50% 字样，表示模型

显示的细致程度。

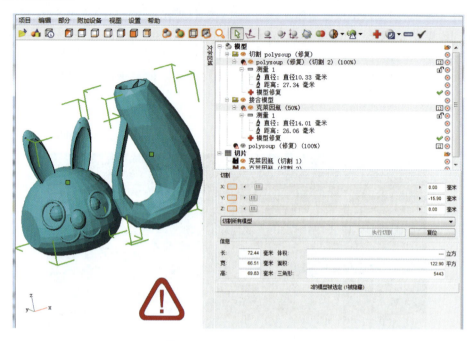

图 5-10 Netfabb 的工作界面

操作行开头的图标如果是灰色的,表示此选项是隐藏的,如有警叹号则表示模型损坏了,此时选择修复命令(选择模型后单击图标 ➕)就会进入修复状态。在【状态】标签栏(红框内)显示的"洞"(图 5-11 中的三处黄色处都是洞)和"无效的取向"表示有三角片缺失和面矢量指向壳内。如壳体大于 1 则表示有面体交叉发生。

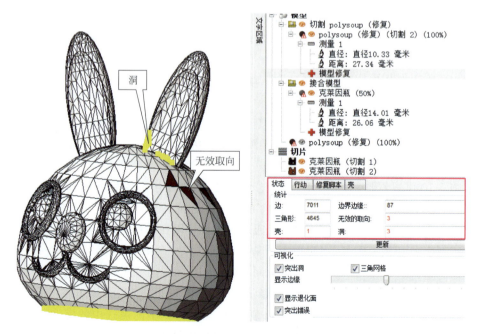

图 5-11 Netfabb 的模型修复界面

另外，如果需要快速、全面地了解一个模型的数据情况，可选择主菜单【附加设备】|【新的分析】|【标准分析】，可以显示模型的全面状态数据，如图 5-12 所示。

图 5-12　用【标准分析】检查模型状态数据

5.2.3　模型编辑

1．几何变形

如图 5-13 所示，在主菜单命令【部分】下包括了模型的添加、移除、移动、缩放等常见基本 CAD 功能，这里不再介绍。红色框内的模型编辑功能较重要，包括【反转零件】（即使模型面法线反向）、【镜像】、【组件壳】、【合并选择部分】、【创建已选模型组】和【单位转换】（指转换模型的尺寸单位）。例如，从图 5-13 中可看出，反转模型可以实现一个半球体表面法线反向，蓝色模型法线指向球体外部，反转后的模型（褐色模型）法线就指向球体内部了（这时球体积为负数）。

2．创建壳

在主菜单【附加设备】或右击模型后的【附加】菜单下可以找到【创建壳】工具（图 5-14），它会基于选中的模型（封闭的或敞口的）创建一个新的壳。根据用户在【创建壳】对话框中输入的参数，可以创建一个空心的壳体模型，此壳体是由原模型内缩或者外扩而形成的中空的壳。原始模型的外部表面和新壳外表面距离等于壳的厚度，壳上的每一个点和原始模型都有相同的距离。图 5-14 所示是由一个经平面截切的部分圆柱体创建一个中空壳体的过程。【创建壳】对话框中的选项包括：

　　◇ 凹入部分/凹入壳：是指由原始模型和一个在其内部的空壳组成的模型（即原模型＋新壳）。

图 5-13 模型编辑功能

◇ 内部偏置：是指在原始模型内部建立的一个新的模型，它的形状跟原始模型一样，只是新壳的总体积小了些。
◇ 外部偏置：是根据特定偏置距离在原始模型的外部建立新模型，新模型的总体尺寸和体积超过了原始模型，看起来完全包围了原模型。当使用偏置选项时，新生成的壳体的角和边就会被变成圆滑的（见图 5-14 右下角）。

3. 模型切割

（1）基于平面切割模型。可以用沿 X、Y 或 Z 轴方向的平面来切割模型。如图 5-15(a)所示，可通过移动红圈中 Y 轴方向的滑块来定位切割面位置，单击 Y 轴右侧的小矩形格的左右两半，可以选择切割平面一侧的模型并移动或单独编辑。

单击【执行切割】按钮，切割模块就会被激活，当前的切割平面会展示在自由切割模块中。在自由切割模块中，可以更进一步调整切割平面的位置。选择 图标，表示切割平面法线和曲面某点法线垂直；选择 图标，表示切割平面和表面某点相切；选择 图标，表示用任意三点来构建一个切割平面。切割平面可以设置多个，每个切割平面可以用图 5-15(b)红圈内的选项，手工进行平面的移动和任意旋转。一旦执行切割命令，系统生成两个或多个模型，如图 5-15(b)右侧所示，原整体模型被切割成两个独立的水密性模型。

（2）用多边形自由切割模型。单击标签页上的【多边形切割】标签后，就可以在屏幕上画出任意多边形，形成多棱柱来切割模型。执行切割前注意标签页上的按钮用法，在开始寻找多边形的顶点时先单击复位多边形按钮 ，然后单击复位角度方向按钮 可以保证多边形在可控的空间范围内。单击创建多边形按钮 ，再单击屏幕可以获得黄色的多边形顶点。用户添加的新顶点通常会和最近的顶点连接，相邻顶点会自动连接成直线。为了更清晰地预览切割模型，系统会将切割部分显示成灰色（顶点呈黄色小方点），如图 5-16 所示。

第5章 3D打印数据处理技术

图 5-14 创建壳

拖动【多边形切割】标签页上的【切割选项】下方的【透明度】滚动条,可以编辑切割部分预览的透明度(见图 5-16 左图)。一旦实行切割,模型就被分割成两部分。本例共选择 6 个点形成一个六棱柱切割体,见图 5-16 右图。

4．布尔运算

布尔运算模块可以有效地切割和处理模型之间的交叉部分。它也可以将多个模型汇总成一个整体,或者切割多个模型的重叠部分,或者去除重叠部分中的一个,或者有效地将重叠部分从最终模型中完全去除。这个操作只能针对封闭的网格面体,并且最终会产生一个新的模型。要进行布尔运算,首先将要处理的多个模型重叠到一起,然后选择想要使用的所

(a) 基于坐标轴的基本切割

(b) 对切割平面的空间位置进行操作

图 5-15 利用自选平面来切割模型

图 5-16 用多边形自由切割模型

有模型。布尔运算模块可以在工具栏中运行，也可以在【附加设备】菜单或者【文本】菜单中的【附加】子菜单中找到。运行布尔运算模块，会在显示区中显示所选模型，同时会在标签页中打开一个操作页面。

5.2.4 模型修复

1. 三角形数据的显示与选择

当显示区出现 ⚠ 符号时，选择右侧的标签【状态】、【行动】、【修复脚本】、【壳】分别可以

第5章　3D打印数据处理技术

从不同角度检查坏面的数量和位置。其中【状态】标签中显示三角形、棱边、壳、破洞、反向面的总体数量，一旦修改模型后再选择【状态】标签页上的【更新】命令后统计数字会变化。而【行动】标签中的内容实际上和用于修复的菜单命令或图标工具是一致的，如图 5-17 所示。

图 5-17　用于手工修复的各个命令

【修复脚本】属于用户定制的批处理命令，如用户可以单击如图 5-18 所示界面上的 按钮，在其左侧的输入框中建立一个【我的修复】脚本并保存，然后单击右下侧【修复】命令下拉菜单，这里选择【修复反转三角形】、【删除退化面】（图中 0.002 的公差实际上是修复三角形的细化控制参数）并单击【添加】按钮，在【行动】栏内就建立了用户自定义的批处理修复命令

图 5-18　用于手工修复的脚本命令

脚本。如果采用【默认修复】系统将提供全部的修复功能,但这种选择将使系统修复时间很长。一种比较快捷又可靠的方法是选择【简单修复】脚本形式,这时系统会提供【修复反转三角形】、【关闭琐碎的洞】、【关闭所有的洞】三种基本命令,如图 5-18 所示。

单击【壳】标签,可以获得模型所有壳的一个列表,包括:三角形的数量、所有三角形的面积、矩形外框体积(一个封闭壳的立方体框)、壳的体积、水密性、可定向性和矩形外框的长、宽、高尺寸信息。只有模型的水密性为"是"时,才能计算壳的体积(图 5-19)。如果选中左下角的【自动选择】复选框,选中的壳就会标记成绿色,所有的壳就会按照相应的属性值从最高到最低或从最低到最高排序。如果按住 Ctrl 键,用左键单击可多次添加或者删除壳,如果按住 Shift 键,列出的所有壳都会被选中。如果执行任何编辑或者修复命令,壳改变的属性和列出的壳的信息就会无效,列出的壳就会被标成红色。要更新列表,单击下方的【刷新】按钮就可以完成。

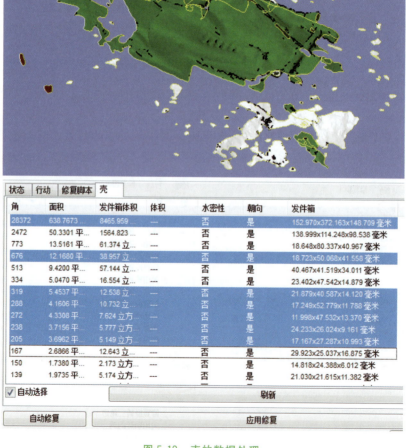

图 5-19　壳的数据处理

第5章　3D打印数据处理技术

手工修复用得最多的是三角形选择工具，这 4 个 ![按钮] 按钮分别表示【用矩形框选取】、【选择单个三角形】、【选择表面】、【选择壳】。在修复模块中，通过鼠标可以选择单一的三角形、表面上的所有三角形或者壳的所有三角形，如图 5-20 所示。在默认设置下，选中的三角形外部被标成绿色，内部为深绿色；没有选中的三角形外部为蓝色，内部为红色。在被选中的集合中，按住 Ctrl 键可以添加或者删除三角形、面或者壳。全部选择或取消三角形则使用 ![图标] 图标按钮。

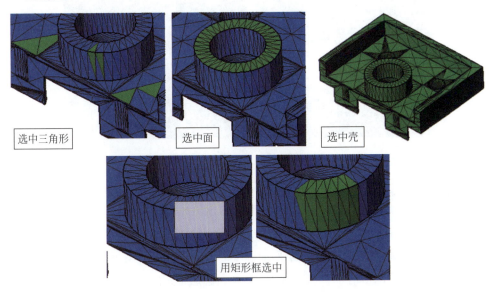

图 5-20　三角形的选择

2. 手工修复命令

添加三角形 ![图标]：可以手动封闭洞或者连接开放的边。首次单击一个三角形的边，这条边会被标记成蓝色；移动鼠标穿过另一个边的边缘，就可以得到一个将被添加的三角形的预览，预览三角形是绿色的；单击另外一个边，三角形就会被插入进去。如果单击的两个边通过一个共同的顶点连接起来，就添加了一个三角形；如果它们没有连接起来，就会添加两个三角形。如果新三角形的任意边和其他边相邻的话，它们就会被自动连接起来（见图 5-21）。

图 5-21　添加三角形

添加节点 ![icon]：在原有的一个三角形内插入一个新的节点，一个旧三角形被分离成为三个三角形网格（图 5-22 中红圈处）。如果节点在一个边上，两边邻近的三角形都会被分割成两个三角形。只要鼠标左键不抬起，新的节点就没有确定最终的位置，可以在相应的面上移动，直到找到合适的位置。对于新的三角形会有一个亮蓝色的预览。添加节点在修复功能中非常重要，可以增加平顺性又不会改变模型的几何形状。

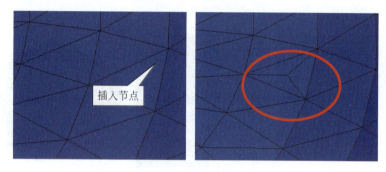

图 5-22　添加节点可细分模型

关闭洞：这是经常会用到的工具，见图 5-23。关闭洞有 3 种实施方法。第 1 种：对于面片数量大的模型（如人体扫描），尽量直接选择破洞后右击鼠标，在弹出的菜单中选择【关闭洞】 ![icon] 关闭洞，单个洞就可以被关闭，填补洞的三角形会自动被选中。第二种：单击【关闭琐碎的洞】 ![icon] 关闭琐碎的洞，只关闭一个三角形的洞或者需要连接两个有共同顶点的边都会被处理。第三种：单击【关闭所有的洞】 ![icon] 关闭所有的洞，模型的所有洞都会自动被关闭。这是修复洞的最简单的一种方法。然而，对于一些几何结构复杂的洞，此方法可能不会很理想。

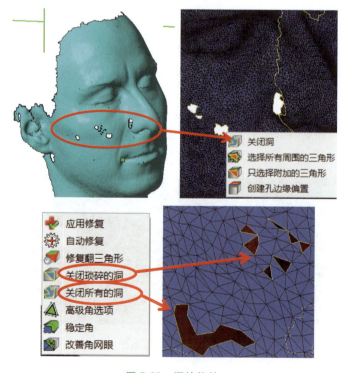

图 5-23　洞的修补

自交叉：自交叉指三角形或者模型的面互相穿过彼此。自交叉模型读入 Netfabb 不会报错，需要手工检查。Netfabb 可以检测自交叉，分离自交叉模型并且可以删除自交叉。

如果选择 检测自交叉 ，发生自交叉部分的模型边缘就会出现红色的线。当相交部分在模型的内部或者背面，这个线就可见。如果几个面不仅交叉，而且还有互相重叠，模型的重叠部分的所有三角形就会被标记成橙色。

如果选择 切割交叉点 ，相交部分的表面和重叠部分的表面就会被切割掉并且会沿着切割线分开。如果面是封闭壳的一部分，那么壳的部分就会被切割掉，并且会被分离成为单独的个体。这样三角形网格会改变(不会改变形状)，相邻的边缘会有同一个坐标。当修复自交叉的时候(例如缝合三角形)，这种办法会更简便。

如果选择 移除交叉点 ，那么相交部分就会被分离，导致内部壳和重叠表面会被删除，并且模型的外表面会被重新连接。这样一来，一个有效的壳就会被创建(如图 5-24 中由立方体和球相交成为单一壳体)。注意，只有没有洞的模型的自交叉才能够被删除。

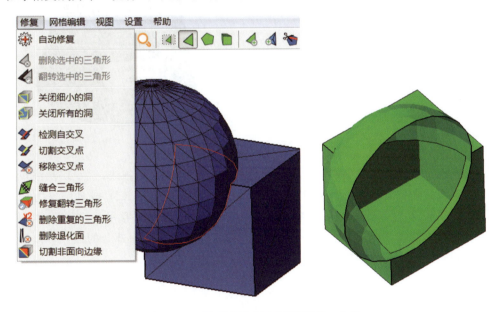

图 5-24　选择【移除交叉点】得到单一壳体

5.2.5　模型测量

用鼠标单击选择一个模型，再单击工具栏上的【测量】按钮 ，或者在【附加设备】菜单中选择【新的测量】，就可以激活测量模块。测量模块可以测量点、边和面之间的距离，也可以测量半径及角度。测量模块激活后会打开测量界面，并在右侧数据标签页上显示测量选项和所有的测量结果和详细说明(见图 5-25)。测量数据包括距离、直/半径、角度、附加标注。测量操作是通过设置锚点来执行的。锚点可以选择面上点、边上点、顶点、切割点、角上切割点、转折点共 6 种。可定义任意多个测量操作。当一个测量完成后，一条带箭头的蓝线会出现在锚点之间，测量结果会显示在一个中间的小方框中。图 5-25 表示测量了圆锥台顶面圆的直径和母线的长度，右击测量结果小框，选择【编辑测量点】可以弹出【编辑测量/注释】对话框，用户可以对测量数据的显示方式加以修改。

图 5-25　模型测量功能区

用切割线可以测量零件内部尺寸。用户可以在模型上设置切割线,这些切割线可以被用来将锚点设置在特定坐标上。可以通过测量区域下方的选项在 X、Y 或 Z 三个方向上修改切割线。图 5-26 表示对一个五棱锥柱以 X 切割线(即 YOZ 的平移平面)切割。可以选择显示或者隐藏切割线之前或者之后的模型部分,这里选择隐藏前面部分的面。可以看到用角度和点到点方式生成的零件内部边-边角度和切割点间的间距。

图 5-26　用切割线测量零件的内部尺寸

5.2.6　在 Netfabb 中创建参数化模型

Netfabb 提供了一个用参数化方法直接创建基础模型的途径,比如著名的克莱因瓶和

慕比乌斯环模型都可以实现参数化建模。单击工具按钮图标或选择主菜单命令【编辑】|【创建集合体】，系统就会进入参数化建模环境。目前共有"简单的"、"精确的"、"技术"和"设计"四类参数化模型。这里介绍一个利用已有的 Logo 图像文件（jpg、png、bmp）生成一个参数化三维 Logo 模型供三维打印。

在进入【创建集合体】命令后，选择【设计】，双击【高度图】图标（如图 5-27 红圈所示），系统进入一个基于图像文件的参数化建模环境。图中 5 个小块代表默认状态的图像，没有任何物理意义。

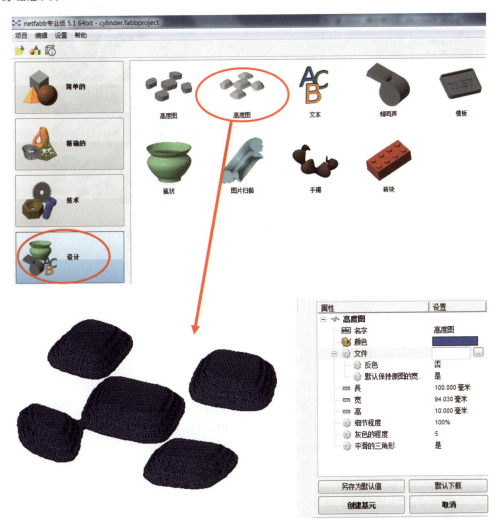

图 5-27　选择一个基于图像文件的参数化建模

在此环境下，选择【文件】选项下的【文件浏览】按钮（图 5-28 红圈所示），用户可以找到一个名为 WSCN.png 的 Logo 图像文件，读入此文件后系统自动生成一个有凹凸感的三维 Logo 模型。可以尝试编辑"颜色"、"长"、"宽"、"高"、"细节程度"、"灰色的程度"等参数来获得满意的模型外观和尺寸。最后单击【创建基元】按钮，即可进入 STL 模型的编辑界面，可以用 5.2.1 节～5.2.5 节所述方法来对模型进行修正和编辑，并最终输出打印模型。

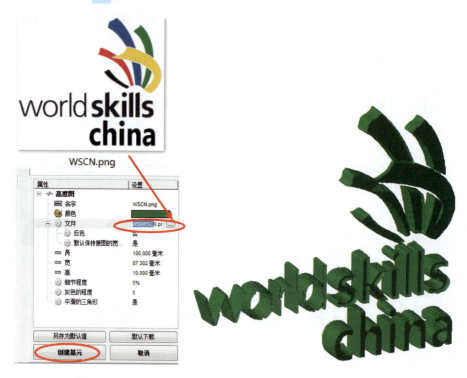

图 5-28　读入一个 png 图像文件后系统自动生成参数化三维 Logo 模型

5.3　3D 扫描数据的处理与编辑

在获得 3D 扫描的原始数据后，往往还需对其进行复杂的处理，如将多个视角的形状片段进行坐标配准和对齐拼接，在同一个坐标系下进行模型合成，还需要进行漏洞修补、噪声去除、三角化、网格重划等，以生成最终高质量的水密性模型。

目前还没有一种成熟的 3D 数字化技术能够对自然界的任意形状进行全自动的真实重建，如对于动物或人体的毛发、皮肤纹理等的重建就比较困难。因此在实际操作过程中，往往需要同时结合多种扫描技术以及一定的手工编辑，以获得好的重建质量。本节介绍一款性价比较高的三角形网格数据模型专业软件 Netfabb Studio Pro 以及两个免费软件 MeshLab 和 MeshMixer 应用实例。

5.3.1　Netfabb 修复人体面部数据的应用实例

阅读本节前最好先在教材网站下载 4.3.2 节中用 EAGLE EYES 扫描仪获取的人体面部数据的 STL 文件。

1. 人体面部的修补与加厚

（1）在 Netfabb Studio Pro 中读入"脸.stl"后，系统会出现⚠标志，单击工具栏中的【修复】按钮✚，进入修复状态；单击工具栏中的【添加三角形】按钮，先后单击需要连接的两个三角形（图 5-29 红圈内），完成添加。

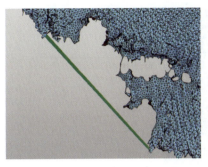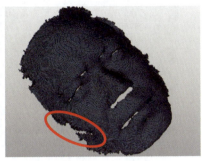

图 5-29　添加连接三角形

（2）缝补空洞。将鼠标光标放在空洞边缘，单击鼠标右键，选择【关闭洞】命令。其他空洞用同样的命令缝补，如图 5-30 所示。

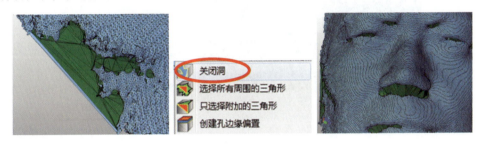

图 5-30　缝补空洞

（3）改善网格的精细度。单击工具栏中的【矩形选取】按钮，单击鼠标右键，选择【改善角网眼】，设置角网眼的最大边界长度（面部修复的建议值为 3，其他身体部位的建议值为 5），如图 5-31 所示。

（4）网格表面平滑化处理。在选取的区域（鼻子下部），单击鼠标右键，选择【稳定角】，在弹出的【平滑的三角形】对话框中设置平滑的优势值（数值越大，表面看上去越平滑），如图 5-32 所示。

（5）模型的切割。单击工具栏中的【切割表面】按钮，开始剪切（如图 5-33 左图红线所示）。鼠标移动到剪切范围内单击鼠标右键，选择【关闭排】。再单击鼠标右键，选择【插入网眼】，完成分割。

（6）在界面右侧数据显示区的【壳】标签栏中，删除剪切掉的多余三角形文件，保留中间的面部文件。当单击三角形文件，三角面片显示为绿色时，则代表选中了三角形文件（图 5-34【壳】数据区蓝色加亮显示的三角形表示已被选中）。删除多余三角形：按住键盘的 Shift 键，选中全部多余的三角形文件，按键盘的 Delete 键，或单击鼠标右键，选择【删除选中的三角形】，则可删除多余三角形。最后得到的面部模型如 5-34 右下图所示。

（7）脸部表面加厚。选择数据显示区右下方的【壳】标签，单击【刷新】，再选中面部文件，该文件便进入到可编辑状态。单击鼠标右键，选择【挤出表面】，或直接单击上方工具栏中的【挤出表面】按钮，则面部文件变为蓝色。按住鼠标左键，垂直拖动面部模型，实现面部加厚，如图 5-35 所示。

（8）模型封闭处理。模型需要进行封闭处理，形成实体，使之便于在后面的步骤中进行

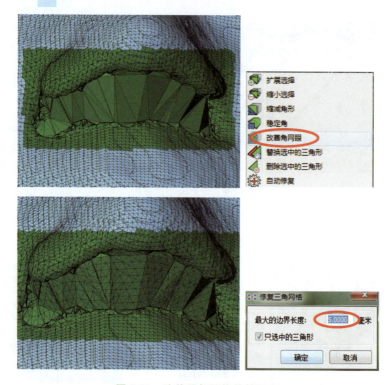

图 5-31 改善局部网格的精细度

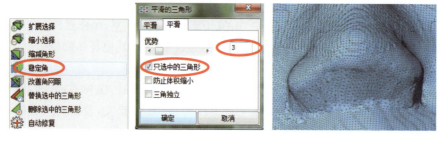

图 5-32 网格表面平滑化处理

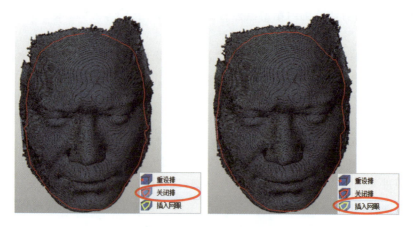

图 5-33 模型边缘的切割

第5章　3D打印数据处理技术

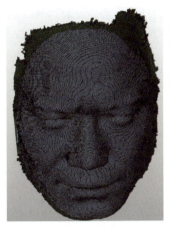

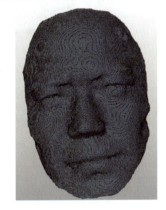

图 5-34　删除多余三角形

图 5-35　脸部表面加厚

布尔运算。如图5-36所示,单击【自动修复】,系统弹出【自动修复】对话框,选择【默认修复】,单击【执行】按钮,系统自动将模型表面封闭。单击原界面中的【应用修复】按钮,模型修复生成新模型并可以删除旧模型。

图5-36 模型封闭处理

(9)完成表面加厚后的结果如图5-37所示。选择模型后单击鼠标右键,选择【导出模型】|【为STL】可以保存文件。

图5-37 保存加厚后文件

2. 面部的移植处理

(1)选择已有的一个人的头像文件和前述加厚处理面部文件(可由网站下载),一起添加到设计环境。将文件分别摆放,避免重叠,如图5-38所示。

(2)单击工具栏中的【多边形切割】按钮 ,手动选择头像文件切割范围(见图5-39右图的灰色部分),执行【切割】命令,完成切割。

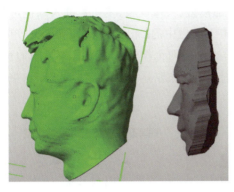

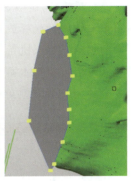

图 5-38　添加面部文件　　　　　　　图 5-39　旧头像模型的切割

（3）选择将要切除的部分，单击鼠标右键，选择【删除】。面部切割完成后的效果如图 5-40 右侧所示。

图 5-40　切割结果

（4）拖动先前完成的面部模型至替换位置，调整角度、大小和比例，以便更好地进行边缘缝合。单击工具栏中的【比例缩放】按钮 ，调整脸模型的大小，直至与原来的头像模型相匹配、吻合，如图 5-41 所示。

图 5-41　拟合面模型和头像模型

（5）调整后，按住 Shift 键，同时，选择替换的面部模型、头像模型，使二者进入绿色可编辑状态。将鼠标光标放在所选模型的任意位置，单击工具栏中的【布尔运算】按钮 ⬤ 。单击下方的加号键 ➕ ，执行布尔运算（如未出现加号键，则说明两个模型文件中有未封闭的面，需要修复后再执行本操作），最后单击下方的对钩按钮 ✓ 。布尔运算执行完毕，面部和头像二者合并为一个模型文件，如图 5-42 所示。

图 5-42　合并模型

（6）边缘的修复与平滑处理。布尔运算后两模型重合，但模型表面的接缝需要修复，以便提高三维打印质量。

单击工具栏中的【矩形选取】按钮 ▣ ，选中将要删除的接缝，单击鼠标右键，选择【删除选中的三角形】如图 5-43(a)所示。

(a) 删除接缝

(b) 关闭洞

图 5-43　边缘的修复与平滑

(c) 扩大选区面积及改善角网眼

图 5-43 （续）

将鼠标光标放在空洞边缘，单击鼠标右键，选择【关闭洞】，如图 5-43(b)所示。

单击鼠标右键，选择【扩展选择】。可以多执行几次【扩展选择】，以扩大选区面积及改善角网眼。设置最大的边界长度时，面部修复的建议值为 3，其他身体部位的建议值为 5，如图 5-43(c)所示。

（7）在选取的区域单击鼠标右键，选择【稳定角】，设置平滑的优势值（数值越大，平滑力度越大），图 5-44 下图对比了局部平滑的前后效果，接缝被修整平滑了。

图 5-44 局部平滑前后的效果

（8）接下来，进行其余的全部接缝平滑化处理。完成后，单击【应用修复】选项，并删除旧模型。结果如图 5-45 右侧所示。

图 5-45　脸部移植结果

5.3.2　MeshLab 应用实例

MeshLab 是一个适合多系统（Windows、Mac OSx、Linux、iOS 和 Android）安装的，开源和可扩展的 CAD 系统，用于处理和编辑 3D 非结构化三角形网格。该系统于 2005 年年底由意大利比萨大学计算机科学系的一个学生团队发布，旨在对 3D 扫描网格数据进行编辑、清洗、缝合、检查和转换处理。MeshLab 可对模型进行渲染，具备多种格式的数据输入/输出。

数据导入支持的格式有 PLY, STL, OFF, OBJ, 3DS, COLLADA, PTX, U3D, PTS, APTS, XYZ, GTS, TRI, ASC, X3D, X3DV, VRML, ALN。

数据导出支持的格式有 PLY, STL, OFF, OBJ, 3DS, COLLADA, VRML, DXF, GTS, U3D, IDTF, X3D。

MeshLab 支持网格模型的自动清洗过滤功能，包括去除重复面、未引用的顶点、非流形边、顶点和空面；支持高品质的基于二次误差的测算简化；支持各类曲面细分和在点云数据的基础上的重新网格化，有多种表面重构算法；支持各种面体模型的平滑滤波器和曲率分析和可视化。MeshLab 还包括一个交互式网格模型面涂装工具，允许以交互方式改变局部网格的颜色和纹理，所以也是编辑 OBJ、STL、PLY 等 3D 打印数据的最佳工具。MeshLab 被用在各种非结构化几何建模场合，如生物学、文化遗产保留、扫描后的曲面重构、古生物学、外科矫形、3D 打印软件开发等。

1．应用泊松滤波器光顺网格表面

如果想获得一个表面光滑的模型，使用 MeshLab 的泊松滤波器可很好地理顺网格。步骤如下：

打开 MeshLab 界面，选择 File|New Empty Project，然后选择 File|Import Mesh 命令，读入 STL 文件到 MeshLab，系统弹出对话框问是否"合并重复顶点"（Unify Duplicated Vertices?），单击 OK 按钮。找到主菜单命令 View|Show Layer Dialog，单击 Smooth 显示

工具按钮图标 ![] ,再选择主菜单命令 Filters|Point Set|Surface Reconstruction:Poisson,在弹出的对话框的 Octree Depth 中输入 11(数字越大,表面越光滑,但不要超过 11,否则 MeshLab 易崩溃),单击 Apply,如图 5-46 所示。

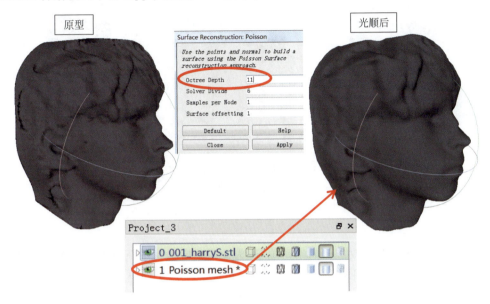

图 5-46 网格模型光顺

在 Show Layer Dialog 打开情况下,在界面右侧可以看到滤波操作层,一个是未处理的原型,另一个滤波处理后的模型。单击眼睛状的图标可以选择显示或隐藏模型。

2. 模型的点、面选择和操作

在处理扫描模型数据时,对点的操作是最小规模的数据处理,虽然效率很低,但能精细化模型质量。点或点集选择要用到主命令菜单上的三个图标工具 ![] ,分别代表【顶点选择(用矩形框)】、【顶点和三角面选择】和【模型组件选择】,如图 5-47 所示。选中的顶点或面体会呈现暗红色。如果在选择的同时按住 Ctrl 键,可以选择多个点云或面;如果在按住 Shift 键的同时单击已选择的点和面,可以部分取消选择;删除已选择的点云可按 Ctrl+Del 键或单击删除工具按钮(图 5-47 所示)。

选择 Filters|Selection 命令可以找到二十多种选择方式,对网格模型的多种过滤选择可以帮助用户对扫描数据做精细化的修改和处理。如果在没有保存修改模型的条件下想返回选择操作前的状态,可以尝试单击 Reload(重新加载)图标 ![] 。

3. 手工点云配准与对齐技术

三维扫描经常受到测量设备和环境的限制,要获得物体表面的完整测量数据往往需要通过多次测量完成。由于每次测量得到的点云数据往往只能覆盖物体的部分表面,并且可能出现平移错位和旋转错位,因此为了得到物体完整表面的点云数据,需要将不同位置和角度测得的三维点云数据转换到统一的坐标系中,这就叫配准。配准的点云还要拼接成一个整体,这叫做对齐(Aligning)。点云经过配准和对齐才能进行三维模型的重构。

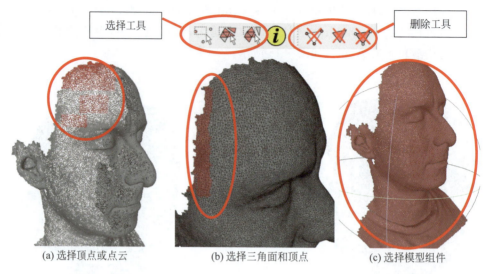

(a) 选择顶点或点云　　(b) 选择三角面和顶点　　(c) 选择模型组件

图 5-47　点和面的选择和删除操作工具

点云对齐意味着要更改点云的空间位置,为此需要定义形成新位置的转换矩阵(旋转＋平移),即位置矩阵。MeshLab 会给由多个点云组成的项目文件定义转换矩阵,存储在项目文件中。保存项目文件,相当于系统为每个点云分配了位置矩阵,每次打开项目文件都能看到统一的位置矩阵。不妨将位置矩阵看做参考矩阵,通过手工方式产生位置矩阵使点云对齐。下面介绍建立统一的坐标系及点云对齐。

在 MeshLab(64bit_V1.3.3 版本)中打开三个从不同视角扫描一个建筑石柱的点云文件,然后选择 File|Save Project 命令,保存为项目文件 align01.aln 或 align01.mlp。用写字板程序再打开项目文件,可看到三个点云具有统一的位置矩阵,实际就是参考矩阵,表示当前的坐标系和法向位置矢量,如图 5-48 所示。

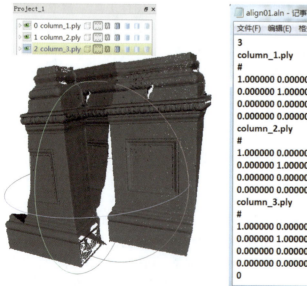

图 5-48　读入同一对象的三个点云文件

单击对齐图标 Ⓐ，或者选择 Edit|Align，系统弹出 Align Tool 对话框。这里不妨以第一个点云(column_1)为参考坐标，用鼠标单击选择 Align Tool 对话框的第一行，再选择命令 Glue Here Visible Meshe，可以看到点云文件 column_1.ply 前多了一个 * 标记，如图 5-49 所示。

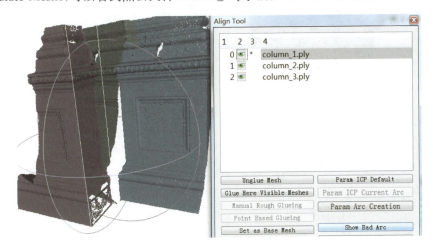

图 5-49　选择 column_1.ply 为参考坐标

再在 Align Tool 对话框中选择 column_2.ply，单击 Point Based Glueing，出现图 5-50 所示界面。这里右边的红色模型是参考点云。把左边的模型转动到和右边模型大致一样的方向，在两个模型上对应位置分别按一致的顺序用鼠标左键双击选择 4 个点（图中标号为 0、1、2、3，要取消点的选择可以按住 Ctrl 双击鼠标左键），最后单击 OK 按钮。可以看到两个模型初步对齐的结果（如图 5-51 所示）。注意这时在 column_2.ply 左边也出现了 * 标记。目前 column_1 和 column_2 共同组成了参考坐标系。

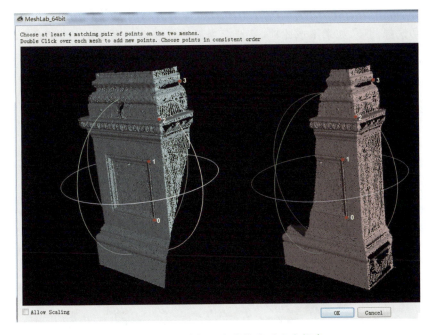

图 5-50　人工选择 4 个点作为对齐定标点

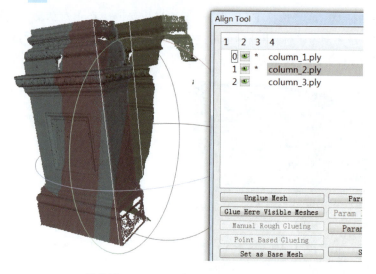

图 5-51　column_1 和 column_2 初步对齐

初步对齐后，可以运行 ICP（Iterative Closest Point 最近点迭代）算法来优化对齐。这里要注意 ICP 算法默认的距离单位，建筑物激光扫描点云通常以 m（米）为单位。另外，需要很好地理解 ICP 算法的下列参数（如图 5-52 所示）：

◇ Sample Number（样本数）：是指软件查找并用于优化计算的同源点数量。
◇ Minimal Starting Distance（最小起始距离）：是指用于点云间同源点搜寻的半径。
◇ Target Distance（目标距离）：是软件对齐过程中平均取向误差的值，取决于扫描仪类型。
◇ Max Iteration Num（最大迭代数）：软件将执行迭代计算的最大次数。
◇ Rigid matching（刚性匹配）：如果用户对齐的点云模型具有一致的几何缩放比例，必须选择此项，如果不选此项，系统会为最终的变换矩阵引入一个缩放系数。

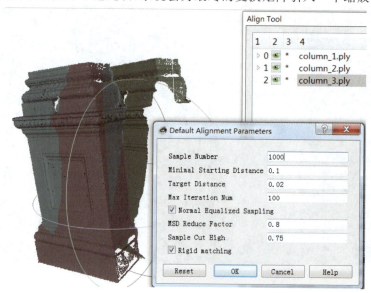

图 5-52　对齐算法参数

选择 column_3.ply,单击 Point Based Glueing,出现如图 5-53(a)所示的标记点选择操作,单击标记选择操作界面上的 OK 按钮,就可使 3 个点云对齐,如图 5-53(b)所示。

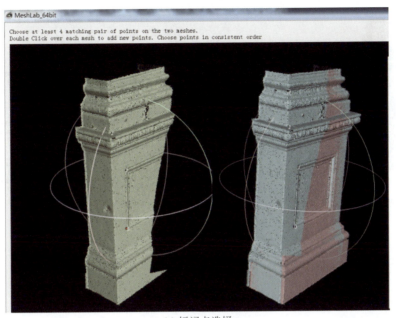

(a) 标记点选择

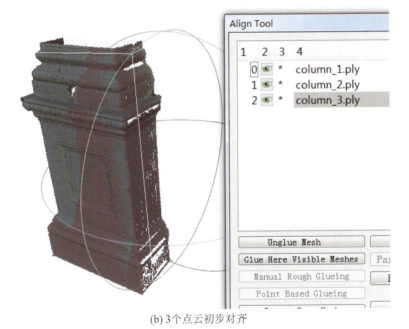

(b) 3个点云初步对齐

图 5-53　第 2 次人工标记选择

最后,单击 Align Tool 下方的 Process,系统运行 ICP 算法,得到优化后的三个点云最后的对齐模型,见图 5-54。从图 5-54 右边最后的项目文件 align03 可以看出,三个点云位置矩阵和刚开始设定的参考坐标系均不同,说明三个点云都经过了位置矩阵的变换。

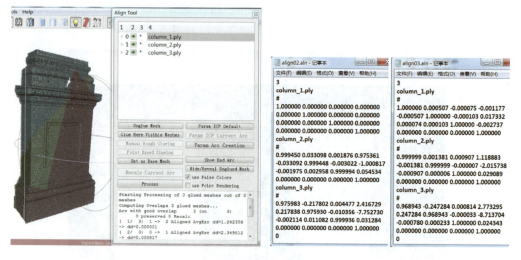

图 5-54　三个点云最后的对齐及坐标系的变化

5.3.3　MeshMixer 应用实例

MeshMixer（目前最新版本 10.3.44）是一款多边形网格 3D 建模软件，也是一款免费而强大的 3D 打印设计工具，于 2011 年被 Autodesk 公司收购，目前由 Autodesk 研究院负责开发。此产品的许多技术正处于开发之中，属于边测试边应用的新型三维 CAD 打印软件。MeshMixer 的特色是可以把不同的 3D 模型整合在一起进行混搭设计，可以很好地用于处理扫描数据模型的噪声碎片、离散点、表面褶皱，使缺陷处平滑并使曲率连续、逐渐变化，还可以对模型表面进行选区操作，如变形、拉伸、扭转等。MeshMixer 对多模型的混搭操作就像在 Photoshop 进行图像合成一样，对即便是造型夸张奇特的模型也可以做到光顺拼接，并能保证模型的几何流形要求，受到了艺术设计师、动漫设计师、造型工程师的青睐。这里重点介绍其在网格模型混搭设计方面常用的 4 种工具，分别是拖放式操作、选区 Select 操作、雕塑变形操作和分析工具。

1. 拖放式操作

拖放式（Drag and Drop）操作是把一个库存模型贴加到设计模型表面，形成新的混搭模型。使用 MeshMixer 拖放式操作前请记住下列常用的显示快捷键，这样可以提高建模工作效率。

拖放式基本操作如图 5-55 所示，单击 MeshMixer 工具按钮，然后将一个耳朵拖放到对象的头部（图中红色虚线），系统会弹出 Drag and Drop 工具参数设置菜单。图中白色的

小球就是拖放操作的基点，小三角形是比例缩放操作手柄。单击外圆（旋转手柄）可以转动对象，单击触发点后可见两个三角形手柄，分别对应扭转和旋转操作。

图 5-55　Drag and Drop 操作

在 Drag and Drop 工具菜单中可以对拖放对象实行下列参数控制：
◇ Type：拖入对象的接合方式。
　➢ COILS：拖入的新对象与原来模型的接合处平滑过渡，保证接合处的稳定和平顺。如果用户拖入的新对象想要保持对接边界的变形最小，请选此方式。
　➢ RotInvCoord：保证对象本身的网格外形，但会引起交接处不连续。
◇ Size：控制对象边界大小的缩放比例参数。
◇ Bend：主要控制模型的变形程度。对 COILS 方式不起作用。
◇ Offset：拖入模型在表面释放点法线方向的偏移距离（高出或低于原模型表面）。
◇ Bulge：在边界上扭转程度的控制参数。
◇ SmoothR：控制拖入对象在接合位置处混搭带的宽度。
◇ DScale：控制拖入对象相对于边界的缩放比例参数。
◇ SFalloff：控制 DScale 在边界区的变化速率。
◇ TweakR：如果拖入对象后接合边界存在破损，增加此参数可以缝合间隙。

2. 网格模型的 Select 选区操作

选择工具有 Brush(刷子)和 Lasso(索套)两种模式。

Brush(刷子模式):提供三种刷子,分别是 Unwrap Brush(直板刷)、Sphere Brush(球刷)、SphereDisc Brush(盘刷)。按住鼠标左键在模型表面移动就是选区(黄色区域),在"刷"的同时滚动鼠标滚轮可以任意变化刷子直径的大小。如果在"刷"的同时按住 Shift 键也可以把已有的选区取消。在模型外按住鼠标拖动可以用划矩形框的方式选区,效率更高。

在参数控制栏中,用户可用 Size(区域大小)和 Crease Angle(褶皱角度)来控制选区的大小和正反表面。

Lasso(索套模式)工具使用:在按下鼠标左键在模型表面移动时会看到红线(图 5-56)。红线一侧的模型变成网格选区(黄色区域)后,用户按住鼠标右键移动,可以调整选区面积的大小。在 Modify 菜单页选择 Invert 可以反向选择。

图 5-56 索套模式选区操作

选择 Deform | Transform 和 Deform | Soft Transform 的结果是不一样的。用 Soft Transform 不会产生旋转边界区域的网格畸变区,如图 5-57 所示。

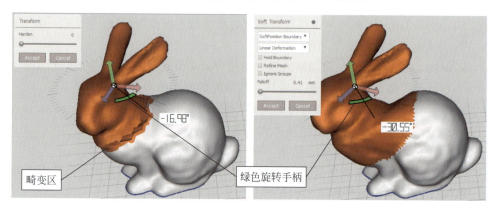

图 5-57 使用 Transform 工具旋转兔子的头部

图 5-58 以一个人脸模型说明选区的 Smooth 光顺化操作:用刷子工具对面部选区操作后,单击选择菜单下面的 Clear Selection 命令,进入编辑页面,选择 Deform|Smooth,可以尝试对人脸和平面轮廓进行光顺化处理,如图 5-58 所示。

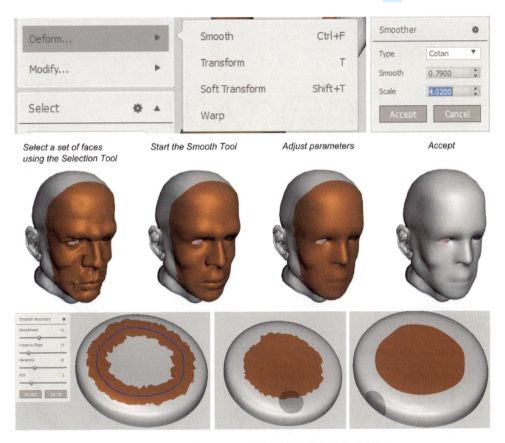

图 5-58　针对人脸和平面轮廓的选区进行光顺化操作

另外，如果对选区进行了拉伸变形操作，则可以选择 Edit|Extrude 命令，可以拉伸并对边缘进行光顺处理，如图 5-59 所示。

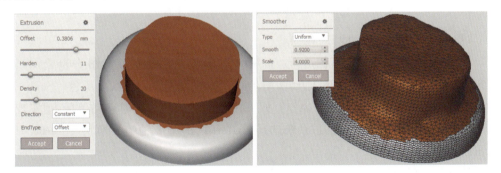

图 5-59　对选区进行拉伸变形操作

3．雕塑变形 Sculpt 操作

雕塑变形 Sculpt 操作（如图 5-60 所示）分 Volume（体积刷）和 Surface（表面刷）两种模式。

Volume Brush（体积刷）：单击鼠标或拖动鼠标就能引起选定区域（由控制参数 Size 决

图 5-60 用 Volume Brush 刷出一个鼻子

定)的体积增减,即通常所说的凹凸变形。

Brushes 有多种雕塑外形可供选择。常用的 Falloff 有 5 种选择(见图 5-60 上图),用于控制刷子的笔尖形状。选择 PaintVertex 刷子时,Color 可以为刷子配置颜色。Sculpt 操作下的 Brushes 工具默认状态都是凸操作。如果在按住 Ctrl 键的同时移动鼠标,则实现的是凹变形操作。如果按住 Shift 键时,系统选择 Falloff 内的第 2 种笔尖形状(图 5-60 中以红圈标出)。

具体操作时要利用 Properties(刷子属性)中的 Strength(强度参数控制,相当于下笔的力度,数字越大,凹凸越明显)、Size(刷子笔头的大小,滚动鼠标滚轮可以实时调整)、Depth(0 表示笔尖正好在表面,正数表示笔尖低于表面的距离,负数表示笔尖高于表面的距离)、Symmetry(以 YZ 平面为镜像对称面,可以对称操作刷子)。

另外还有 Refinement Properties(精细化属性)控制参数:Enable(网格重构的开关)、Reduce(控制三角形的最小边长。数字越大,网格越细,但会缺失模型细节部位)、Smooth(控制混搭网格交界处的平顺度。数字越大,形状畸变越小)。

Surface Brush(表面刷)：按住鼠标左键在模型表面移动，这时会引起表面移过区域的凹凸变形。上面的例子是，如果缺少一个鼻子，首先要用 Volume Brush 刷出一个凸起的鼻子形状；如果已有一个鼻子，但形状较扁，为了使扁鼻子丰满些，就应该使用 Surface Brush 在鼻翼的两侧分别扫动，以增加少量凸面，如图 5-61 所示。

图 5-61　用 Surface Brush 对原来的鼻子进行"丰满"处理

4．模型分析功能

MeshMixer 提供了 Inspector(几何流形检测与修补)、Units/Scale(空间位置与比例)、Measure/Dimension(模型测量)、Stability(重心位置稳定性测量)、Strength(模型强度)、Overhangs(悬臂与支撑位置)、Slicing(分层切片)等分析功能。图 5-62 展示了系统测量一个缺乏稳定性的人体模型的重心位置、支撑分布及数量的显示结果。支撑的数量、位置及方向可以根据用户的实际设定利用控制参数来决定。

图 5-62　系统提供了模型在当前坐标系(打印平台)上的重心位置和支撑位置计算

5.4 Geomagic 系列工程软件

最新的 Geomagic® 2014 产品解决方案为工程师、设计师、艺术家和制造商提供从三维扫描 CAD 混合设计到打印流程全套设计/制造的一体化解决方案，完全支持用户从 3D 检测、设计到打印的全部流程。Geomagic Solutions 工程软件包含：Geomagic Design 和 Geomagic® Freeform®（用于 CAD 和建模设计），Geomagic Verify 和 Geomagic Control（用于三维检测），Geomagic Design X 和 Geomagic Design Direct（用于扫描及逆向工程）。Geomagic Studio®、Wrap®和 Geomagic XOS 也已更新至 2014 版，完善了全套产品组合。

Geomagic Studio 是美国 Geomagic 公司出品的逆向工程软件，可轻易地从扫描所得的点云数据创建出完美的多边形网格并自动转换为 NURBS 曲面，其逆向曲面重建模块能快速地整理点云资料并自动产生网格以构建任何复杂模型的精确曲面。针对逆向工程各阶段的信息（如点、网格断面线、特征线分析对比等）提供了易学、快速的逆向建模工具。具体的曲面重建流程被划分为点阶段、多边形阶段和曲面造型阶段这三个前后紧密联系的阶段来进行，如图 5-63 所示。

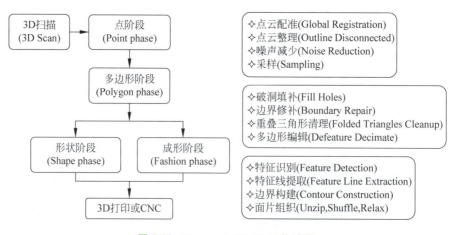

图 5-63 Geomagic Studio 工作流程

Geomagic Design Direct 提供了一个从扫描到设计的一体化解决方案，可实现从扫描数据到可打印数据的最短流程。Geomagic Design Direct 利用 SpaceClaim 直接建模技术，可使用扫描数据直接建模，缩短了扫描数据到 CAD 数据流程，且不管用户使用何种扫描数据便可立即开始设计。

由于直接建模技术大大降低了对 CAD 的技能要求，使得用户不用担心自己的 CAD 技能水平，使用 Geomagic 工具一旦获得扫描数据，便可使用直接、直观的 Geomagic 设计——在不完整的扫描体上基本上通过推拉和变形就可以编辑几何体。

从 3D 扫描到 3D 建模的流程最短，仅需一次鼠标单击便可完成。当模型完成后，可以在 Geomagic 中创建详细工程图纸和渲染效果图，其应用场合如图 5-64 所示。

第5章 3D打印数据处理技术

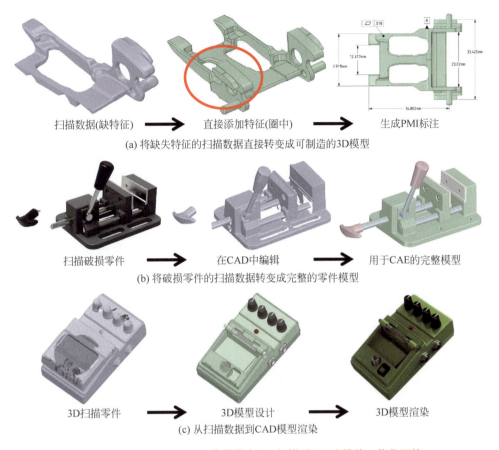

(a) 将缺失特征的扫描数据直接转变成可制造的3D模型

(b) 将破损零件的扫描数据转变成完整的零件模型

(c) 从扫描数据到CAD模型渲染

图 5-64　Geomagic Design 软件具有 3D 扫描到 3D 建模的一体化环境

第6章　3D设计与打印课题

本章选取的设计与打印案例全部取材于实际生活或学习素材，都是十分常见并易于理解的生活用品，但在科学原理和实用功能上都是具有创意及创新空间的。从模型设计与制作的工作量或难度上，基本分为两个档次：6.1～6.4节属于入门型课题，而6.5～6.10节属于高级课题。为了降低书籍纸张成本，与设计和打印操作有关的详细步骤、软件截图、打印或扫描模型、图纸等大量素材放在配套的网站（www.vx.com）上，本书的读者可以自由下载。后续开发的新课件资源也会放到这个网站上。

6.1　几何拼图积木

由于几何拼图可以有规律地组合形成不同象形图案和连接结构，已引起工业设计、建筑造型、心理学、美学教育等诸多领域研究者的兴趣，还被作为制作商业广告和印章的辅助手段。本节提出几种传统几何拼图与积木的设计及打印模型（如图6-1所示），可以帮助学生培养形象思维并应用于生活家居产品设计的创作。利用3D打印机可以方便、快捷地实现几何图形的变形和重构，验证几何造型的美学价值和实用价值，为产品设计打下基础。打印件的力学性能并不重要，重要的是让学生提出尽可能多的设想并用打印模型来验证其合理性。

学习目标

此类设计项目不仅在培养平面及空间思维能力方面具有重要的教育意义，还具有娱乐和生活实用价值。因此，通过CAD软件交互设计及三维打印，可以培养学生的几何拓扑、几何变换的想象力。

背景知识

（1）平面几何形体的组合，用图形对自然界进行模拟和仿真，图形与图像的计算机处理方法。

（2）空间几何的组合与结构，空间结构的计算机生成。

（3）创意设计常用的几何拼接技法。

技能培养

（1）几何拼接玩具产品的设计及制作。

（2）平面图形绘制，计算机图形变换技巧，图像处理技巧。

（3）用 CAD 软件进行矢量图形、位图和草图建模。

（4）简单零件的 3D 打印。

图 6-1　几何拼图积木打印件

6.1.1　平面几何拼图

1. 七巧板

七巧板(Tangram)是一种大众喜闻乐见的我国传统智力游戏。顾名思义，七巧板由七块板组成，而这七块板可拼成许多图形(千种以上)。将一块正方形的板按图 6-2 所示分割成七块，就形成了七巧板。用这七块板可以拼搭成各种几何图形，如三角形、平行四边形、不规则的多角形等，也可以拼成各种人物或者动物形象(如猫、狗、猪、马等)，或者是桥梁、房子、宝塔，或者是一些数字以及中、英文的文字符号等。七巧板可用来启发少儿智力，比如培养形状概念、视觉分辨能力、认知技巧、视觉记忆和手眼协调能力以及外观设计能力，同时也能培养少儿的观察力、想象力、形状分析及创意逻辑能力。

(a) 七巧板绘制步骤

(b) 在SketchUP中建模

图 6-2　七巧板的建模

家长或小学老师可以利用 3D 打印机打印出自定义大小和颜色的图形块来帮助少儿学习基本几何图形、图形变换认知以及周长和面积的意义，并拼出动物或物体造型，增强颜色

辨认和观察力。

在 CAD 软件中绘制七巧板非常简单，只要把一个正方形用 5 条线段分割，即可得到 7 块板。按图 6-2(a)先画一个正方形，画一条对角线；连接正方形的上边与右边的中点；连接正方形上边中点与对角线四分之一处的点；连接第 2 条线段中点和正方形左下顶点以及对角线的四分之三处的点。这些步骤可以直接在 SketchUP 中完成，然后用拉伸命令对 7 个图块分别拉伸，每次拉伸后要把背面的空面补上。每个图块单独保存为一个零件。

UP 打印机的打印平台是 140mm×140mm，建议一次打印完成 4 套七巧板，故每个正方形面积不要超过 60mm×60mm，厚度以 6~8mm 为好。可以在 Netfabb 软件中读入全部图块拼接成整体，但每块保持有 1mm 左右间隙，然后把整体图形存成一个 STL 文件并在 UP 打印软件中排列好（见图 6-3）。

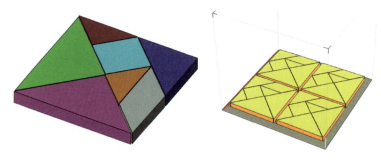

图 6-3　排列和打印

打印项目 6.1.01：建议可按图 6-3 所示的排版样式进行七巧板打印。可参考图 6-4 所示图案进行拼图，教师记录每位学生的拼图时间并鼓励学生自己设计出更多的拼接图案。

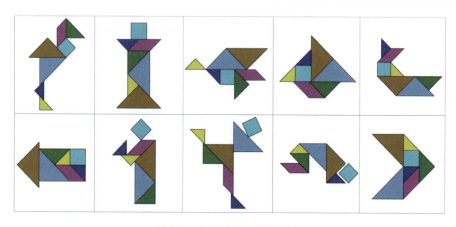

图 6-4　七巧板拼图设计样式

2. Pentomino（潘多米诺）几何积木

Pentomino 几何积木（潘多米诺五格骨牌，如图 6-5 所示）的发明源于 1907 年由英国发明家亨利·欧内斯特·迪德内（Henry Ernest Dudeney）提出的五格骨牌几何智力谜题。到

了 1953 年,借南加利福尼亚大学(Southern California University)的数学教授所罗门·戈隆布(Solomon W. Golomb)之手而被发扬光大,他对多格骨牌(Polyominoes)连结的数学理论做了研究,并在 1965 年出版了《多格骨牌(Polyominoes)》一书。

图 6-5 Pentomino 积木

Pentomino 拼图积木的 12 块不同几何形状的积木均由 5 个同样大小的正方形正交相接而成,这 12 块积木分别被命名为 F、I、L、N、P、T、U、V、W、X、Y 和 Z,只要记住这 12 个代表积木形状的字母就可以设计出形象有趣、富含创意的上千种规则或不规则的图形。和前面提及的七巧板相比,它可以拼出三维立体图形来,如果用 3D 打印方法创建自定义尺寸和颜色的立体积木,可以提升学生数学、几何、逻辑分析能力,有利于在平面几何学、立体几何学、拓扑学、运筹学、图论、逻辑学、美学、建筑学、物理学等学科继续探索。

例如由 12 个积木可以通过对称和旋转取得不同的装配关系,在要求 60 个平方单位拼成一个矩形图案时可以计算出不同的组合数。可以尝试按尺寸 1×60,2×30,3×20,4×15,5×12 和 6×10 平铺的矩形形式,但 1×60 和 2×30 不能实现矩形图案积木(原因显而易见,因 X 字母形体在每一个方向都是 3 个单位宽)。每个矩形拼图解的个数(图 6-6 从左向右)分别是 2、368、1010 和 2339。在教学中可以让学生先从简单的入手,如先拼接成动物或植物的图案。

图 6-6 拼图格式

打印项目 6.1.02:用三维打印件(彩色或单色)完成如图 6-7 所示的拼图。

3. 产品设计

上述两种分别源于中国和欧洲的几何图形设计可以进一步延伸至生活用品的创意设计,如下面两个项目就是将几何拼接图案的变化和组合应用于居家用品的设计项目。

图 6-7　三维打印动植物图案

打印项目 6.1.03：利用七巧板图案，设计一个可以在墙上拼接的盒子式书架，可参考图 6-8 的式样。可能需要具有 250mm×250mm 以上面积打印平板的工业打印机。

图 6-8　利用七巧板图案设计的墙面书架

打印项目 6.1.04：参考图 6-9，利用 Pentomino 单元组件打印薄壁多彩组件，内部放置电池和 LED 发光元器件，可以做成家居装饰灯具。

6.1.2　孔明锁

孔明锁，也叫八卦锁、鲁班锁，是中国古代传统的土木建筑固定结合器，起源于中国古代建筑中首创的榫卯结构。相传由春秋末期到战国初期的鲁班发明。这种三维的拼插器具内部凹凸部分的（即榫卯结构）啮合，十分巧妙。在三国时期孔明把鲁班的这种发明制成了一种玩具——孔明锁。孔明锁一般为木质结构，外观看是严丝合缝的十字立方体。孔明锁类玩具比较多，形状和内部的构造各不相同，一般都是易拆难装。拼装时需要仔细观察，认真思考，分析其内部结构。它有利于开发大脑，灵活手指，是一种很好的益智玩具。

孔明锁由 6 块积木组成，打印时排列规则、放置合理可以避免使用支撑材料，从而节省时间和耗材成本。由于不同的 FDM 打印机的塑料丝具有不同性能和收缩率，所以可以适

图 6-9　用 Pentomino 几何图元组合可以设计出家居灯饰造型或摆件

当改变尺寸,以便于配合。图 6-10 是作者验证过的打印件图纸,图中带小数的尺寸均是为了便于配合而设。

> 打印项目 6.1.05：参考图 6-10 的图纸尺寸,打印孔明锁的 6 个组件,看能否组装得到图 6-10 左上图所示的结构。

6.1.3　孔明锁变形件设计

按照榫卯结构的连接原理,孔明锁在民间衍生出多种变形结构,在标准孔明锁的基础上派生出了许多高难度的孔明锁,形式复杂多变。图 6-11 所列出的各种变形孔明锁,均可在网上查到,课程网站也将陆续提供其图纸或模型。

> 打印项目 6.1.06：参考图 6-11(a),尺寸自拟,打印孔明锁的一种变形结构。

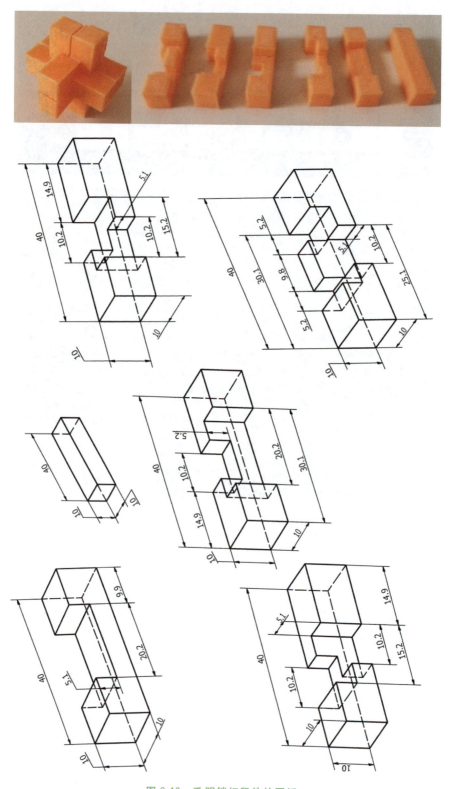

图 6-10 孔明锁打印件的图纸

第6章　3D设计与打印课题

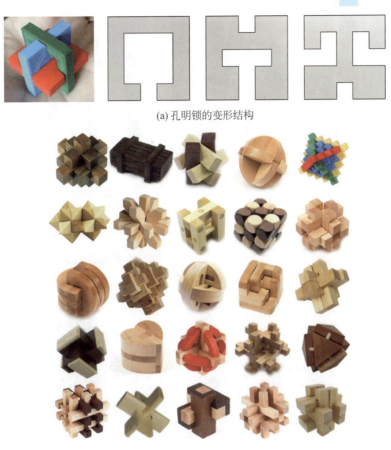

(a) 孔明锁的变形结构

(b) 各变形结构的模型

图 6-11　孔明锁的变形结构图样

6.2　生活用品的创意设计

创意设计,简而言之,它由创意与设计两部分构成,是将富于创造性的想法以设计的方式予以呈现与诠释的过程或结果。创意设计让人们的生活变得更加便利,例如家用桌面型 3D 打印机正变得更小、更便宜,人们可以用它打印珠宝、家居用品、玩具等,当家用电器出现问题时,也可以打印出零部件更换,而不是下订单等它们运过来。本节列举的几个打印件都是生活或学习中经常用到的小物品(如图 6-12 所示),价值虽小但适合创意设计以及用 3D 打印机 DIY。

学习目标

注意日常生活或学习时常用的小物品,发现问题,改进功能,用设计改良生活。

背景知识

三维 CAD 设计软件的基础知识;OpenSCAD 开源软件的编程基础知识;物理的力学知识。

技能培养

学会观察生活,发现可改良的问题,利用三维打印机制作生活或工作的小用品。

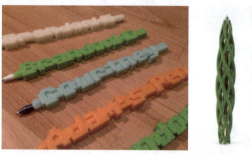

图 6-12 本节打印实例

6.2.1 折叠圆珠笔

先完成第 3.3.7 节的中望 3D 造型设计练习,完成折叠圆珠笔的零件造型并生成 STL 文件,如图 6-13 所示。

图 6-13 折叠原珠笔造型设计及打印

> 打印项目 6.2.01:下载折叠笔零件图纸,在 CAD 软件中完成造型和装配设计,可以分色打印。打印笔时,可以将零件垂直或水平放置,但强度会有所差别,请对比观察。

6.2.2 嵌有三维文字的圆珠笔

本节设计一个嵌有三维字体的圆珠笔,过程非常简单,只需先测量一下笔芯的长度和直径(如图 6-14 所示),然后相当于生成一个空心圆柱体。笔的造型非常简单,仅是简单几何

体素(方、柱、孔、锥)构造。没有任何三维 CAD 软件经验的读者不妨下载 OpenSCAD 免费开源 CAD 工具,参考下面的程序设计一个造型程序。

图 6-14 嵌有三维文字的圆珠笔打印

```
use <MCAD/fonts.scad>                        //调用立体字函数
word = "WORLDSKILLS";                        //显示字"WORLDSKILLS"
font_scale = 1.82;                           //字体缩放变量
font_spacing = 0.81;                         //字间隙变量
pen_inner_diameter = 4.3 * 1;                //笔内孔尺寸
pen_inner_radius = pen_inner_diameter / 2;   //笔头圆孔直径
pen_length = 135;                            //笔打印部分全长
pen_thickness = 8 * 1;                       //Z向高度
module penword()
{
thisFont = 8bit_polyfont();
x_shift = thisFont[0][0] * font_spacing;
y_shift = thisFont[0][1];
theseIndicies = search(word,thisFont[2],1,1);
wordlength = (len(theseIndicies)) * x_shift;
difference() {
union() {
//Create the Text //
scale([font_scale,font_scale,1]){
for( j = [0:(len(theseIndicies) - 1)] )
translate([ j * x_shift + 1, - y_shift/2, - pen_thickness/2])
{
linear_extrude(height = pen_thickness) polygon(points = thisFont[2][theseIndicies[j]][6]
[0],paths = thisFont[2][theseIndicies[j]][6][1]);
}
}
//Main body
translate([1 * font_scale + 3 , - y_shift * .45, - pen_thickness/2]) cube([pen_length - 3,y_
shift * 0.9,pen_thickness * 0.8]);

//Pen Tip
rotate(a = [0,90,0])
{
translate([pen_thickness * 0.1,0,0 ]) cylinder(h = 5,r = pen_thickness * .4, $fn = 50);
translate([pen_thickness * 0.1,0, - 5 ]) cylinder(h = 5,r1 = 1,r2 = pen_thickness * .4, $fn = 50);
```

```
    }
  }
  //Cut outs
  translate([0,- pen_inner_diameter/2,- pen_thickness/2 + pen_thickness*.15]) cube([pen_
  length + 20,pen_inner_diameter,pen_inner_diameter]);
  rotate(a=[0,90,0])translate([pen_thickness*.1,0,- 15]) cylinder(h = 30, r = pen_inner_
  radius, $fn = 100);
    }
  }
  penword();
```

打印项目6.2.02：在OpenSCAD中运行上述程序。可以按照新的设计修改字形和尺寸，即修改笔体截面形状。按F5键编译成功即可输出STL文件供打印。

6.2.3 购物袋塑料提钩设计

在超市购物时常用塑料袋装物品，但较重的袋子在拎一段时间后会勒手。这里提供一种方案：用家里的3D打印机打印一个小巧的塑料提钩，购物时带在身边。

打印项目6.2.03：按照图6-15所示的尺寸构建模型。尺寸可以重新设计修改，而且握手的形状不是最优结构。建议做出设计改型后再打印，且必须保证能拎10kg以上的重量。

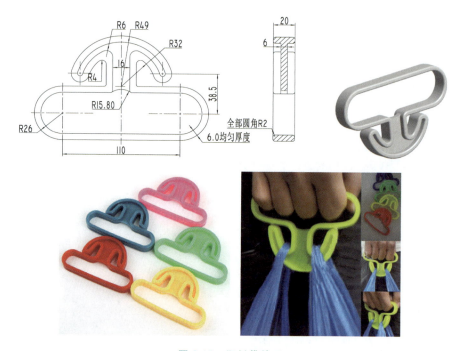

图6-15 塑料袋拎手

6.3 卡通造型摆件打印

卡通造型源自文艺复兴运动。自由开放、以简御繁的艺术理念对于现代充满竞争和压力的社会有着广泛的需求和特殊的意义。夸张、讽刺、幽默、谐趣的卡通模型成为老少皆宜的休闲和消遣用品。卡通造型设计是当前艺术动漫和创意产业的主要内容,在欧美、日本已形成了一套完整的商业运作体系,有许多产品的外观设计就是利用卡通画技巧进行的。本教材引进了一些雕塑和卡通造型作为静态摆件(模型)设计素材,如图 6-16 所示,目的是借助 3D 打印机的复杂造型制作能力,以活泼多样的趣味教学和呈现方式激发学生的学习兴趣,使这种兴趣转化为设计灵感和持久的创作动力,实现科学与艺术的交融,工程与人文的统一,提升设计技能,增添生活情趣。

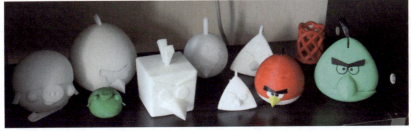

图 6-16　本节打印作品图片

学习目标

培养艺术与科学结合的设计素养;结合 CAD 正向和逆向造型技能进行手工造型建模;对打印模型进行后期彩绘处理;将 3D 打印技术和创意设计融合实现模型及摆件的定制设计和加工。

背景知识

自由曲面造型知识和技术;曲线、曲面的数学基础;多边形网格 CAD 模型的数据处理;工业造型立体构成技术与原理;3D 扫描仪的原理。

技能培养

(1) 用折纸模型实现立体构成,作为扫描物件反求数字模型,并在 Netfabb 或 Geomagic 中重构曲面。

(2) 高级 NURBS 曲线、曲面的造型技巧，曲面实体混合建模技巧。

(3) 空心壳体类零件打印的参数设置，在保证强度的条件下获得空心件最薄壳体厚度（如灯罩）。

(4) 对卡通造型雕刻曲面打印模型的手工彩绘后处理技能。

6.3.1　QQ 公仔模型打印

QQ 公仔图案是腾讯公司即时网络通信产品 QQ 的 Logo 图标，近来已有 QQ 公仔机器人诞生。QQ 公仔造型可以用三维 CAD 软件实现，主要是利用高级曲线、曲面造型工具，其关键技术是曲面的缝合，需要生成一个水密的壳体才能打印。

为了降低 3D 打印费用并缩短时间，要设计成空心结构，3D 打印能够十分便捷地打出空心结构，这是 3D 打印非常吸引人的一个特点。这样不仅能在经济上节约成本，同样还能保护环境，减少材料的使用。设计时需要注意以下四点：

(1) 空心区域要大于 2mm，否则就不能达到降低成本的目的。

(2) 空心物体比实心物体要脆弱，最小壁厚要在材料所能支撑的范围内。

(3) 雕像一类的物品需要一个实心基架结构支撑，以防龙骨折断。

(4) 空心结构会增加模型内部多边形的数量，可以简化内部构成形状（内部的细节部分不用像外部结构那样精密）。

本节将通过一个 QQ 公仔的打印，说明如何设计空心壳体类模型（如图 6-17 所示）。

图 6-17　QQ 公仔空心模型打印照片

封密的曲面体变成壳体的打印有三种途径：在 CAD 软件中应用"曲面加厚"，其效果实际上是由自由曲面模型变成一个实体模型；在 Netfabb 中应用"壳"命令；在 UP 打印软件打印页面选择"壳体模式"设置。

提示：简单创建内部的缩小模型并不适用所有情况。当设计的模型形状较为复杂或是有明显多层次的褶皱时，可能需要设计者手动调整内部结构。如果想将模型做成真实的空心结构（内部是空的，而非用支撑材料填充），则需要在模型壁上打孔，这些孔洞能够在模型完成时去除内部支撑材料。孔径必须大于 2mm，并且当模型结构较为复杂时，最好打 2～3 个孔以便于内部的清理。

打印前要检查面法线的方向。请务必确保外部的面法线指向外侧，内部的面法线指向中心内侧（大多数应用程序允许用户显示面法线或关闭双面透视）。当平面的法线不正确时，平面在网格平台中则不显示，并形成空洞。

第6章　3D设计与打印课题

打印项目 6.3.01：参考网站提供的 Siemens NX 软件的 QQ 公仔建模教程完成造型设计，输出 STL 文件并在 Netfabb 中检查数据可否打印，最后打印出壳体模型。

6.3.2　Angry birds 模型打印

1. 一体化设计及打印

打印项目 6.3.02：根据 Angry birds 的 Siemens NX 软件建模教程，完成曲面造型设计，输出 STL 文件并在 Netfabb 中检查数据可否打印。使用白色 ABS 或 PLA 材料打印出白色壳体模型，并手工上色，如图 6-18 所示。

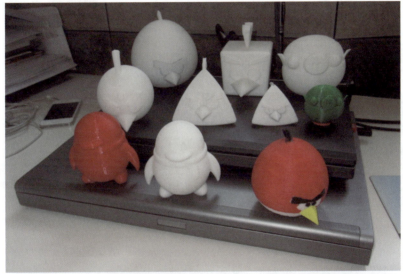

图 6-18　Angry birds 的打印与上色

2. 红鸟的分体式设计

由于一体化小鸟的设计需要使用三维 CAD 软件的高级曲面工具，对于没有曲面造型基础的学生较难实现。这里可以采用另一种方法——分体式设计，就是把一个复杂曲面简

化成简单几何体和平面图案,用一个多面体来拟合理想的球曲面,最后利用丙酮作为黏结剂黏结成形。

> 打印项目 6.3.03：下载如图 6-19(a)所示左侧的三个简单的 STL 模型——两个三角锥体(组成上下鸟喙)一个多面体球(鸟头),并按照右图的图样作为草图单独生成尾巴、眉毛和瞳孔、眼睛、发绺,大小可以自己调整,全部打印出来后用丙酮黏结成模型。
>
> 另外还可下载图 6-19(b)所示的储钱罐小鸟模型,打印并装配。

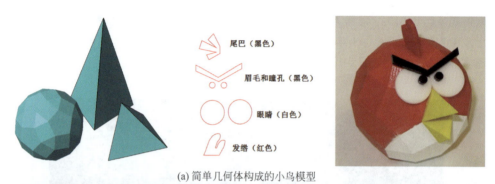

(a) 简单几何体构成的小鸟模型

(b) 打印一个具有储钱罐功能的小鸟模型

图 6-19　分体式小鸟的建模与打印

6.3.3　基于折纸模型的逆向设计造型

用线和面在计算机中构造立体是非常方便、快捷的,但针对动漫卡通造型涉及的自由曲面或仿生物体的表面造型,工业 CAD 软件提供的工具非常有限,且要求操作者熟悉软件命令和工具,工作强度大,所以实际工作中可考虑使用逆向工程来进行卡通造型。如图 6-20 所示,作者尝试用纸张的二维平面图形经过裁切、折曲、黏结构成三维立体模型作为逆向工程对象,对逆向工程获取的数据进行处理,编辑生成新的 CAD 模型再打印。实际上这种利用折纸模型的构造方法属于工业设计专业常用的立体构成技术,是低成本的产品造型设计方法,非常适合各类院校开展三维打印与逆向工程课程的训练。因为纸张非常便宜易得,可以在纸上绘出任意的折叠图案,经过裁切、折曲、黏结做成接近真实曲面的任意造型,免去了购买实体物理模型,而且还可以为三维打印件后处理彩绘提供图案式样。这种方法可引导学生从二维设计向三维设计迁移,用低成本方式来构造立体形态,训练立体构成能力,并利

用逆向软件对扫描面体进行光滑和水密处理。而逆向软件的应用是本课题要求的打印件能否实施的关键,如图 6-21 所示。

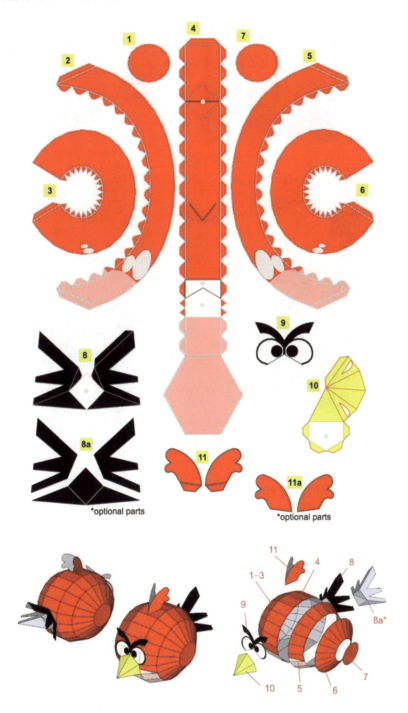

图 6-20　纸模型图样(课题网站提供 PDF 文件)

剪切、折曲、黏结使用的工具有剪刀、笔刀、白乳胶、切割垫板、划线笔、钢直尺、弯头镊子等。

(a) 纸模型的制作

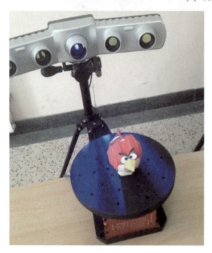

(b) 扫描纸模型生成STL模型

图 6-21　纸模型的逆向工程

6.3.4　3D打印件彩绘后处理

本节通过外星人模型的打印及彩绘介绍3D打印件的彩绘后处理。

工具：丙烯画颜料（银色），大、中、小号水粉笔，涮笔筒，吸水布等，如图6-22所示。

上色方法：

（1）按外星人的主体颜色（灰绿色微黄）上底色；

（2）上局部大色块颜色（眼睛、牙、颈部等）；

（3）再上局部的过渡色（用小笔一点点刷制而成）；

（4）上细节（眼睛、牙、头部等处）渐变颜色；

（5）上暗部颜色；

（6）上亮部颜色；

（7）做外星人的皱纹（墨绿色加蓝为褶皱的暗部，墨绿色加白为褶皱的亮部），如图6-23所示。

图 6-22　上色工具

图 6-23　打印件高级彩绘处理

6.3.5　ABS 打印件的丙酮熏蒸后处理

3D 打印完成后常见的抛光方法有：砂纸打磨；用不同溶剂擦拭打磨；像打鸡蛋一样把产品放在装有溶剂的容器里搅拌；溶剂蒸汽熏蒸（例如用丙酮抛光的办法，ABS 会溶解于丙酮中）。ABS 溶于丙酮、丁酮、甲异丁酮、醋酸乙酯、醋酸戊酯、苯、甲苯、二甲苯、四氢呋喃、二氯乙烷、氯仿、三氯乙烷等绝大多数常见的有机溶剂，可以利用这种溶解性对 ABS 进行抛光，办法如下：

利用瓶口较大的废弃玻璃瓶子，在玻璃瓶底部中加入少量（约 20 毫升）丙酮，把模型放入瓶中央，使用细铁丝把模型倒挂捆起来，轻轻地盖上瓶盖但不要拧紧。

使用 UP 打印机的平台对不锈钢锅里的水浴加热。水不需要烧开，丙酮的沸点大约在 56℃，只需要把水加热到 70℃左右即可。加热时可使用红外测温仪实时监测水温，水温升至 70℃左右就停止加热。把刚刚准备好的玻璃瓶放进不锈钢锅里。不久，玻璃瓶里面的丙酮就开始沸腾，丙酮蒸汽也开始起作用，可以看到模型一点一点地变得光滑、光亮。如图 6-24 所示，可以看到，铺丝层厚 0.1mm 和 0.35mm 的两种模型的表面如果不熏蒸处理，层厚 0.1mm 的明显比 0.35mm 的模型表面细腻，但对 0.35mm 的熏蒸处理后就具有了最光洁的表面。

0.35mm层经过丙酮处理以后　　0.1mm层　　　　0.35mm层

图 6-24　丙酮熏蒸前后模型对比

6.4　创意家居用品的打印

在家居装饰设计中,灯具是非常重要的元素。好的灯具设计不仅仅是一种点缀、一种烘托,更会成为一个主题,使家居环境显得更为雅致。在这一节中,作者设计打印了一些设计新颖的家居用品(如图 6-25 所示)。专业人士或是普通的创客爱好者,都可以批判性地从中吸取一些灵感,甚至可以自己动手制作几款别致的灯具来装点自己的家居。

图 6-25　本节打印作品图片

家居用品设计一方面要充分重视材质的选择和几何造型的科学性,另一方面要充分重视艺术性,在重视技术手段的同时,高度重视美学原理,重视创造具有表现力和感染力的室内空间和形象,创建具有视觉愉悦感和文化内涵的室内环境,使生活在现代社会高科技、高节奏中的人们在心理上、精神上得到平衡。总之,家居用品设计是科学性与艺术性、生理要求与心理要求、物质因素与精神因素相平衡的综合体现。

学习目标

在日常的家庭生活中引入 3D 打印活动内容,进行 DIY 设计与创作,培养技术与设计素养。这种活动不仅能在学校进行,也可以利用周末时间和家人一起用 CAD 软件和 3D 打印机 DIY 一个别致的灯饰装扮自己的书房或卧室。

背景知识

节能灯具知识；LED 控制电路原理；灯具的光学效果与控制方法；线架和镂空结构的 CAD 建模方法。

技能培养

（1）CAD 线架和曲面的造型能力。
（2）灯具电路配套与制作技能，尤其是 LED 电路的设计与制作。
（3）灯具多为薄壁体结构，打印时要设置好支撑和层厚，并要对打印件表面进行后处理。
（4）灯具的镂空结构轻量化设计及一些五金标准件的合理选择。

6.4.1 创意台灯的造型设计

此产品实例涉及一个用放样曲面＋扭转曲面的造型技术设计的灯罩，并用于台灯的设计制作。有关灯具涉及的图纸及模型数据请在网站下载。这里提示灯罩曲面三维建模造型的几个重要步骤：首先在 4 个平行基准平面上从低到高分别绘制分段圆（绿色）、尖角多边形（蓝色）、缩小的尖角多边形（黑色）、缩小的尖角多边形（红色）；然后放样产生实体，再抽壳形成壳体（厚度建议在 1.5mm 左右为宜）；最后在顶面和底面设置两扭曲基准面进行轴向扭转就可得到灯罩造型（见图 6-26）。

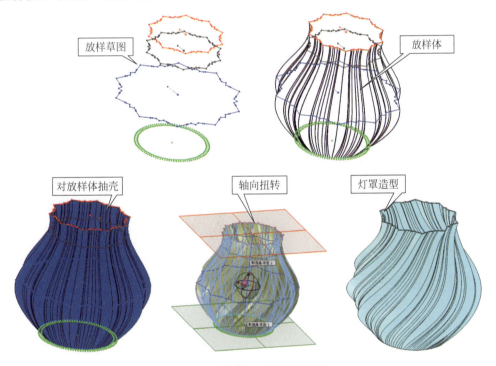

图 6-26　灯罩扭曲造型建模要点

为了使台灯易于装配，建议在 Netfabb 软件中给灯罩的底部增加一个圆锥台底托，并设计一个与灯罩形成锥体配合关系的台灯底座，用于放置开关、灯头、电线等电料。图 6-27 对灯罩和底座的尺寸设计给出了参考尺寸。由于灯泡、灯头及开关尺寸不一，读者可以根据自购的电料尺寸和形状来修正设计。

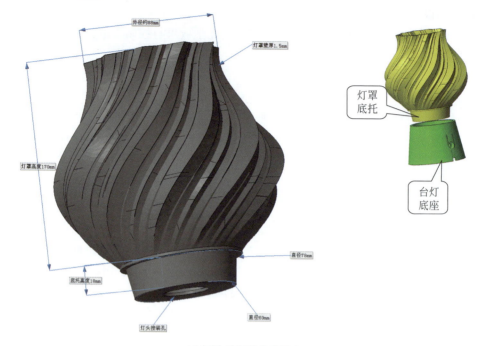

(a) 灯罩+底托的参考尺寸

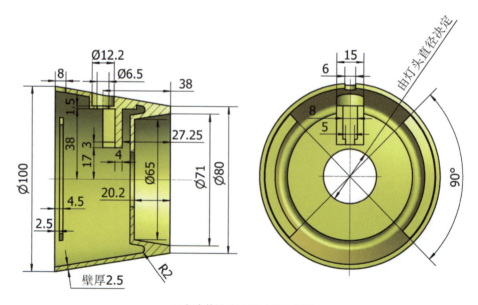

(b) 灯座的设计图(尺寸仅供参考)

图 6-27 台灯的设计

6.4.2 彩色灯罩打印与灯具组装

为了体现色彩效果,可以利用 UP 打印机的"暂停换色"功能,分层打印出彩色灯罩,如图 6-28 所示。用户先要准备好几种颜色的 ABS 丝,在 UP 打印软件设置界面选择"打印暂停"命令,并根据设计确定每层的厚度是多少,打印机每走完一层就会停止工作,换丝后继

续。注意支撑选择【仅基底有支撑】,其他地方不能有支撑;壁厚约 1.5mm;采用第 3 种填充方式;不要用最密填充,否则会影响透光性。有关灯头、开关的安装如图 6-29 所示。

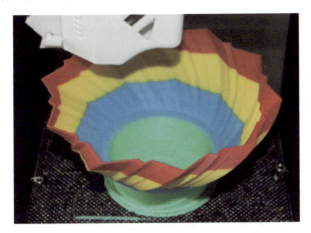
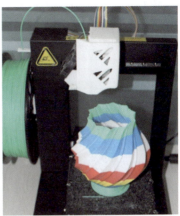

图 6-28　分层彩色打印过程

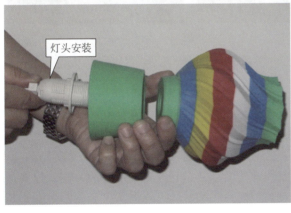
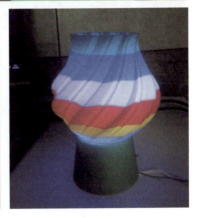

图 6-29　用市售的小螺口灯泡、灯头和开关组装台灯

打印项目 6.4.01:根据网站提供的灯具模型,在 Netfabb 或其他三维 CAD 软件中根据自己的爱好和灯头尺寸进行修改,使用多种颜色的 ABS 材料打印出彩色灯罩。

6.4.3 六角亭小夜灯打印制作

打印项目 6.4.02：下载六角亭的 STL 模型，在 Netfabb 或其他三维 CAD 软件中修改原来珊格花纹，使用白色 ABS 材料打印模型，并组装小夜灯，其主要尺寸与组装如图 6-30 所示。

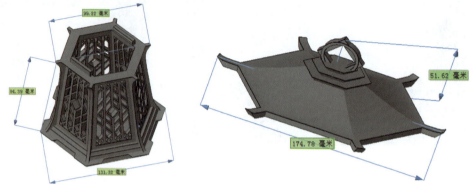

(a) 六角亭设计时的主要尺寸

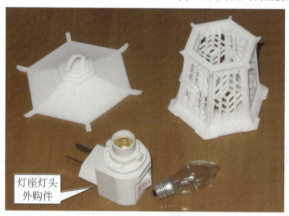

(b) 六角亭小夜灯的组装

图 6-30 用中国古式六角亭造型的卧室小夜灯制作

6.4.4 镂空结构笔筒打印件

三维建模的关键步骤提示如下：

假设有一个 $\phi 20 \times 45$ 的圆柱体，在三维环境中生成底面圆周，如图 6-31 所示；生成圆柱顶面-底面间的最大斜切面，此斜切面和圆柱面形成截切交线（实际是椭圆）；过底圆和此椭圆交线的法向面建立一个三角形草图（三角形等边长 7，圆角半径 R 为 1）；三角形草图以椭圆为扫掠线生成扫掠特征，并增建一个比底圆稍大的外圆草图，生成一个底板拉伸特征；扫掠特征沿圆柱中心线生成 6 个圆周均布阵列。

打印项目 6.4.03：根据图 6-32 左侧的两种 CAD 笔筒模型建立打印模型，尺寸大小根据用途决定，并打印出来。

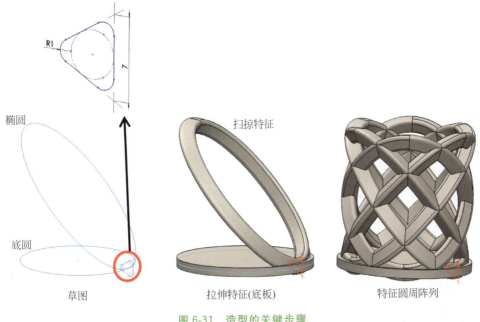

图 6-31 造型的关键步骤

图 6-32 CAD 模型和打印件

若是用陶瓷以外的其他材料打印,表面镂空的设计是一种有效降低成本的方法(减少材料,但是会增加表面积)。这种方法会改变产品的整体外观,如果想尝试换一种风格,这种镂空结构将是一种不错的选择。

对镂空结构的挖空部分需要事先考虑好,这种结构的黄金法则是"背后镂空"。打孔、做成网状结构、使用支柱支撑等都是很好的方法。

表面镂空结构可能会造成模型容易破损,因此要计算好产品的承重范围,并且保证主支撑部分能够牢固支撑整个结构。

6.5 多面体空间结构的设计

多面体是指由 4 个或 4 个以上平面多边形所围成的立形形状,且每 3 个平面都不应包含一条公共的直线,这些平面相交形成了多面体的面、棱和顶点。每个面由其他平面来限定边界。一条棱与两个面相联系,一个顶点至少与 3 个面相联系。

多面体一般可分为正多面体和半正则多面体。正多面体又称柏拉图多面体(Platonic Solids),它的几何特征是:多面体所有的面是相等的正多边形,所有的棱长、两面角和多面角也都相等,而且它们内接于一个球面内,还外切于同一个中心的一个球面。根据正多面体的顶点由 n 个面相交形成,各面在各顶点的平面角之和必定小于 $360°$ 这一原理,可以证明,只存在正四面体、正六面体、正八面体、正十二面体和正二十面体这 5 种正多面体,如图 6-33 所示。

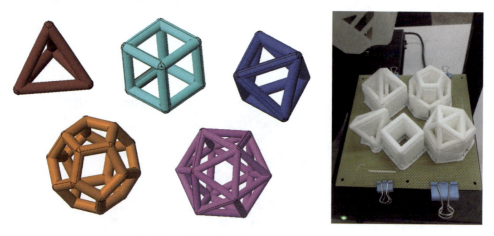

图 6-33　柏拉图多面体三维模型及其打印件

工程中的半正则多面体又称阿基米得多面体(Archimedean Solids),有 13 种,可分别由正多面体截去若干个 1/2 或 1/3 边长的棱锥角形成。其共同的几何学特征是:多面体的面由两种或三种正多边形组成,同类型的正多边形相等,其多面角虽不正则但相等,棱长也相等,而且可以内接在一个球面内,但不能外切于一同心球。

自然界中存在许多多面体阵列形成的结构,如蜂窝、昆虫的复眼、肥皂泡、富勒烯 C_{60} 全碳分子笼结构等。自然界中的多面体结构蕴涵着许多科学原理,如蜂窝便是相同容积中最省材料的结构形式。这些多面体结构无疑为人类的建筑结构设计提供了启示。中国国家游泳中心的水立方建筑首创了基于气泡理论的多面体空间桁架结构,建筑形态新颖,宛如一个奇幻的立方体气泡世界,而这种独特的建筑效果正是通过新型多面体空间桁架结构实现的,充分展示了这类具有仿生性质的新型结构形式的美好前景。

多面体有着迷人的三维空间结构,并让哲学家、数学家以及艺术家们着迷了上千年。正多面体具有造型美观、结构稳定等特点,已越来越多地应用在装潢装饰、灯具灯饰等日常生活领域。本节涉及的 3D 打印模型可以应用于建筑装潢、灯具饰品等领域,对于多面体或球面桁架结构的受力分析以及多面体类变形灯具所需模具的快速成形技术具有重

要意义。

学习目标

一个具有等长棱和等立体角的多面体的表面可以唯一充分地表示一个球面，5 种正多面体和 13 种半正则多面体都能内接在一个球面内，多面体的这种特征不仅赋予多面体一种美学的形体特征，同时就工程而言，这种几何特征对构件的加工制作与施工安装也十分有利。可以利用多面体独特的数学、物理原理建立生活中的结构设计模型，学习用三维打印验证结构模型。

多面体结构是立体构成的重要内容，多面体结构的设计打印有助于掌握立体造型的构成方法，并提高对立体构成中形式美规律的认识，从而具备一定的立体造型设计能力和审美能力。

背景知识

（1）多面体的数学原理，基本特征体中正多面体外接球半径 R 与正多边形外接圆半径 r 以及基本特征体高 h 构成直角三角形数学关系。

（2）在参数化 CAD 建模时，经常利用软件提供的几何变换和特征阵列复制等功能来构建模型，通常要先知道正多面体外接球与棱锥基本特征体的数学关系。

（3）多面体的组合和衍生变体在建筑结构设计中有很多应用，如水立方。

技能培养

（1）多面体的三维 CAD 建模技能，可以采用参数化和非参数化方式，需要熟练应用 CAD 软件的几何变换功能和几何特征平面或空间阵列功能。

（2）掌握使用 OpenSCAD 编写及编译基本几何体几何变换和布尔运算程序的技能。

（3）掌握多面体桁架结构作为镂空结构件的整体打印参数的设置，支撑和填充材料的设置技巧。

6.5.1 在 Siemens NX 中构建正十二面体

首先在 NX 中完成正十二面体和线架模型的创建，然后再生成桁架结构（图 6-34），详细步骤请下载操作文档。

> 打印项目 6.5.01：参考下载的软件造型操作文档，完成 STL 模型并打印，如图 6-35 所示。

6.5.2 半正则多面体

截切正六面体（柏拉图体）可得半正则十四面体（阿基米得体）。先建立一个立方体，对其每条边进行三等分，截切立方体 8 个等边三角形的顶角，形成的半正则十四面体每个顶点用符号表示为(3,8,8)，如图 6-35 所示。此多面体有 8 个等边三角形，6 个正八边形。

> 打印项目 6.5.02：用 SketchUP 设计一个半正则十四面体，输出 STL 模型并打印。

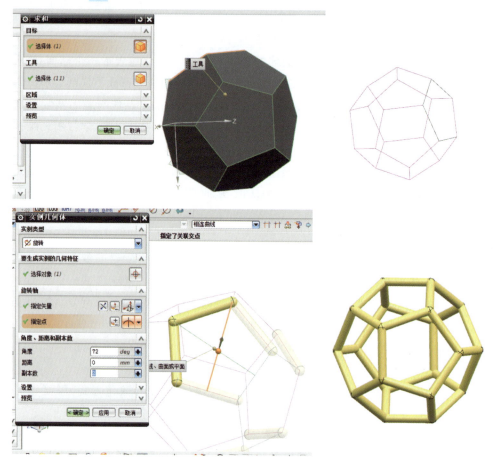

图 6-34　在 Siemens NX 软件中完成十二面体的桁架结构

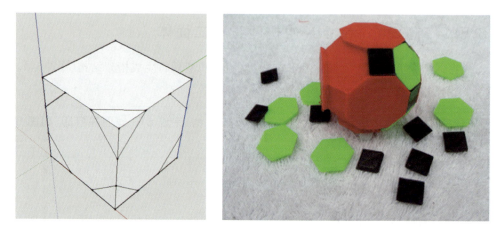

图 6-35　在 SketchUP 中设计阿基米得体

6.5.3　对偶多面体结构

多面体存在对偶现象。从正八面体与立方体的施莱夫利符号{3,4}及{4,3}就可以看出它们有对偶关系。从图 6-36(a)可见正八面体的顶角从立方体的正四角面长出,而立方体的

顶角从正八面体的正三角面长出，两个多面体的棱正交并等分，数目不变。这些棱有一个共同的内切球在它们的交点内切。把这两个对偶正多面体的顶连接起来即是一菱形十二面体。同理，正十二面体（12 个正五边形）与正二十面体（20 个正三角形）也有对偶关系[图 6-36(b)]，它们的顶合起来即是菱形三十面体的顶。

(a) 立方体与正八面体对偶

(b) 正十二面体与正二十面体对偶

图 6-36　对偶多面体

打印项目 6.5.03：用 OpenSCAD 编写一个由立方体沿坐标轴旋转 45°角形成的一个截角八面体结构程序，输出 STL 模型并打印。程序样例和对应模型如图 6-37 所示。

```
union()
{
rotate([45,0,0])
cube(size=35,center=true);
rotate([0,45,0])
cube(size=35,center=true);
rotate([0,0,45])
cube(size=35,center=true);
}
```

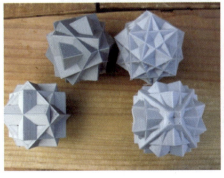
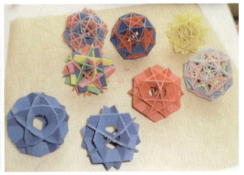

图 6-37　对偶多面体打印件

（图片源自：http://page.math.tu-berlin.de/～gunn/）

6.5.4 多面体桁架结构

多面体桁架是一种典型的空间网格结构,是由大量杆件按照有规律的几何图形通过节点连接起来的。它具有三维空间形体,其网格结构具有较大的灵活性,当节点和杆件数量变化时网格结构的呈现形式千姿百态,许多结构体的外形与其内部的结构之间构成了有机的整体,从而具有合理的受力结构,在建筑物和产品设计方面具有广泛的应用。本节以一个正十二面体的桁架结构为例,要求自主设计和打印节点的模型和杆件,并装配成一个整体桁架结构。

> 打印项目 6.5.04:参考图 6-38 的连接件结构尺寸设计一个正十二面体的桁架结构,桁架部分尺寸可自己决定,完成 STL 模型,并打印如图 6-40 所示的结构模型。

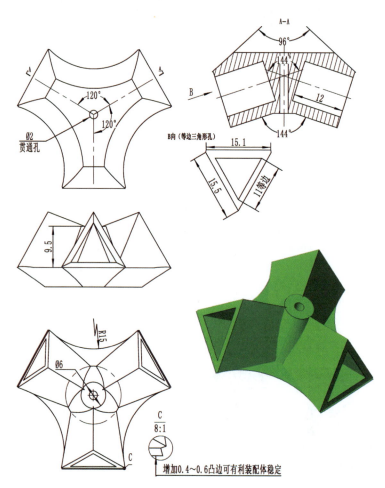

图 6-38 正十二面体节点连接件打印尺寸图

桁架结构必须采用镂空结构设计,当打印件壁厚或网格较细小时会引起支撑材料剥离困难,尤其是在用 FDM 打印机打印的结构细节部分(小于 2mm)时质量不好,例如图 6-39 所示是由 ABS、PLA 和光敏树脂三种材料打印的结果对比,其中 ABS、PLA 两种材料(最小截面尺寸为 2.5mm)是用 UP 打印机打印的,网格较粗糙,而且支撑材料剥离困难,而用

Object EDEN 260 光敏树脂材料打印的表面精度最高。

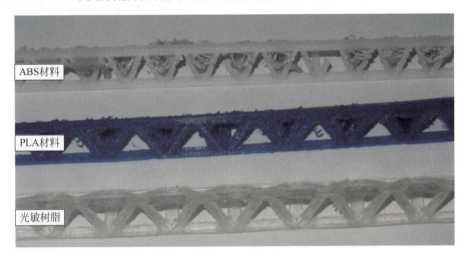

图 6-39　用于桁架杆件的三种不同材料打印结果对比

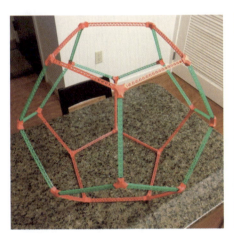

图 6-40　正十二面体桁架结构模型

6.6　建筑模型打印

建筑模型是在建筑设计中用以表现建筑物或建筑群的面貌和空间关系的一种手段。对于技术先进、功能复杂、艺术造型富于变化的现代建筑,尤其需要用模型进行设计创作。

建筑模型是建筑设计及规划设计不可缺少的设计审查对象。建筑模型通常使用三维立体的表现形式(如图 6-41 所示),可以直观地体现设计意图,弥补图纸在表现上的局限性,有助于设计创作的推敲。它既是设计师设计过程的一部分,同时也属于设计的一种表现形式,被广泛应用于城市建设、房地产开发、商品房销售、设计投标与招商合作等方面。按建筑模型所用的材料,传统的建筑模型有黏土、石膏、油泥、塑料、木制、金属、综合等类型。

学习目标

学习建筑模型的 3D 设计与打印制作,掌握 3D 模型的分割打印技巧。

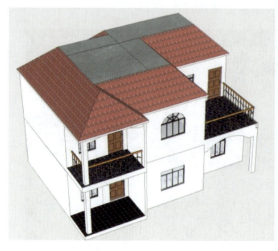 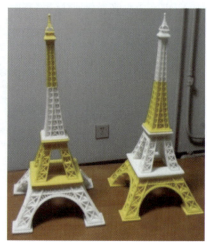

图 6-41　建筑模型

背景知识

首先要了解拟打印的建筑模型的结构和设计思想，了解建筑物的历史和地理背景。建筑物的 3D 结构常常是用板、杆、壳、梁等基础单元构成的，在用 CAD 软件设计建筑物时往往需要将二维平面图纸或图像与 3D 建模功能有机结合。

技能培养

（1）根据图片估测立体模型的尺寸和几何比例；根据不同视向的图片预估立体模型的结构细节。

（2）建筑模型制作都是按照实际建筑物的缩小比例进行打印的，打印总体尺寸常常超出打印机的打印极限，所以需要掌握对超限建筑物打印件 STL 模型进行合理分割的技能。

（3）建筑外观模型制作时可能还要用到手工绘图、雕刻、黏结、打磨、上色以及绿植制作等技能。

6.6.1　埃菲尔铁塔模型

埃菲尔铁塔（Eiffel Tower）是世界著名建筑，法国的象征之一，得名于设计师居斯塔夫·埃菲尔，属于世界建筑史上誉满全球的传世经典之作。利用 3D 设计软件和 3D 打印技术构造埃菲尔铁塔模型，可以帮助人们从外观造型和力学结构两个角度理解埃菲尔铁塔的设计思想和结构形式。

埃菲尔铁塔的整个塔体结构高耸伟岸，上窄下宽，给人以平衡、稳定的美感。大到整个塔体，小至每一个部件在三维坐标系中均具对称性。从单元造型法的观点出发，埃菲尔铁塔的基本造型设计单元有两类：抛物线形立柱和水平横梁，而这两者又都是由基本桁架单元构成的。基本桁架单元有 3 种形式，由下至上依次为▨▨▨。这三种单元按照桁架设计的力学原理有规律地排列与组合，同时三种桁架单元的使用顺序也是由下至上逐渐简化，重量也由重渐轻，合理地分配了结构构件的刚度和强度并与实际结构中内力的分布相一致。

◇ 铁塔结构对称有序，建模可以只完成铁塔的 1/4 结构，然后用对称旋转复制阵列完成其余结构。

◇ 建模的重点是弧形构件(见图 6-42 中的红线)。如果可以准确定位弧形构件,就确定了模型的骨架。
◇ 其中复杂的 X 型桁架也是有规律的排列,可以人为简化,用长扁条代替,如图 6-42 所示。在用 UP 打印机打印时,长扁条的厚度要保证大于 1.5mm,不能缩小,否则打印的模型会有缺损。

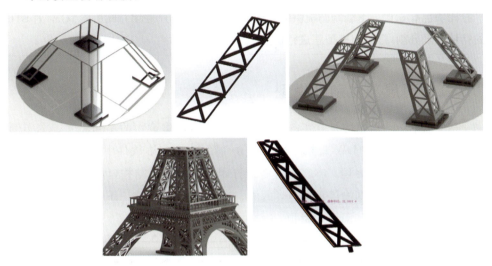

图 6-42　建模时用长扁条代替桁架

因整体高度超过普通打印机范围,桌面型的 FDM 打印机很难一次打印出埃菲尔铁塔的模型。而对高度小于 200mm 的铁塔模型,因其桁条只有约 1mm 粗细,要用高精度的 FDM 打印机才能打印出来。故建议将本例的模型均匀放大到 300~400mm 高度,并将整个模型按水平高度切分成 4 个独立部分——塔基、观光台、连接段、塔顶段,如图 6-43 所示。

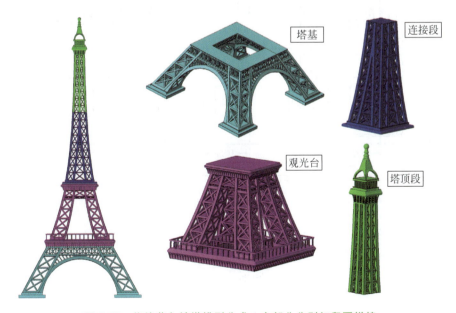

图 6-43　将埃菲尔铁塔模型分成 4 个部分分别打印再拼接

注意：桁架模型是 FDM 打印的难点，主要是因为打印件内部的桁架条较细缺乏支撑作用，桁架条密度又较高时，不能使用支撑材料，否则无法取出支撑材料。所以，在不放大类似埃菲尔铁塔模型的情况下建议使用高精度 FDM 工业打印机或 SLA 光固化打印机，其填充材料为未固化的树脂，用工具及超声波清洗去除非常容易。

> 打印项目 6.6.01：下载网站提供的整体模型，根据自己所使用打印机的情况，对 STL 模型进行缩放及分割，打印出模型后进行拼接。

6.6.2 两层独立别墅模型

图 6-44～图 6-48 给出的是真实的建筑工程用图样及建筑物的实际尺寸。本实例训练的主要目的是利用现有的 DWG 建筑物平面/立面图纸，在三维软件中直接读入 DWG 图线作为草图线，进行造型和处理。本实例不考虑打印模型的内部结构（因为按比例缩小后，室内的许多设施如楼梯、装饰物等壁厚打印尺寸均小于 1mm，FDM 三维打印机无法实现），仅考虑打印全部围墙及门窗、阳台和屋顶。

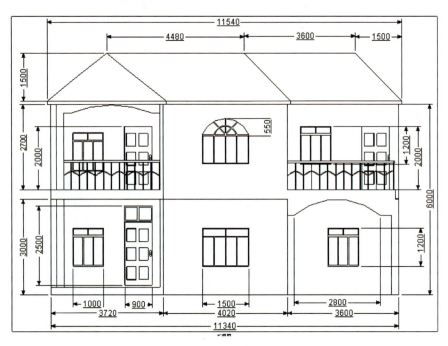

图 6-44　正立面图

网站提供本实例在 CAXA 实体设计中的建模过程。需要注意的是，由于三维打印机的打印尺寸所限，实际打印选择的是 1∶50 的比例；如果对附件数据中的实体模型（*.ics、*.stp）按比例缩小，此建筑模型中的一些细节要重新改动尺寸，如阳台的栏杆要增粗截面，否则打印不出来。

第6章 3D设计与打印课题

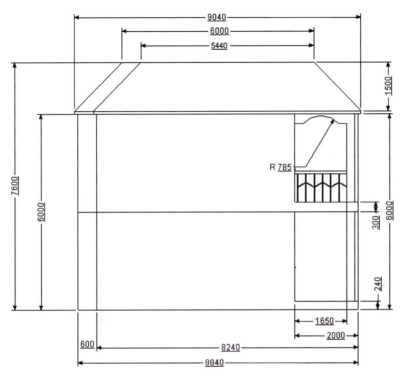

图 6-45　侧立面 1

图 6-46　侧立面 2

图 6-47 背立面

图 6-48 俯视图尺寸标注

打印项目 6.6.02：根据图纸尺寸建立 CAD 模型，可以对模型进行分拆打印，如分屋顶、底层、2 层三部分打印，然后叠加，也可以按墙面打印然后拼接起来形成立体模型。

6.7 拼接玩具的设计与打印

拼接玩具源自我国春秋时代，已有超过 2500 年的历史。它形式多样，能训练孩子手眼协调能力。在玩具的搭建过程中可以提出排列、组合、连接、对称、稳定性等问题，对孩子的智力启发和空间问题解决能力的提高很有益处。

第6章　3D设计与打印课题

利用数字设计技术开发的乐高(Lego)玩具系统现已成为全球知名的拼接玩具品牌,正影响着无数成人和青少年对科学技术的兴趣和爱好。利用桌面型三维打印机来设计和打印 Lego 玩具系统(见图 6-49)为孩子父母和科技教师提供了一种全新的、不依靠记忆原理和公式数据的方法来吸引孩子学习新知识的手段,尤其能帮助中学生和职业院校学生通过寓教于乐的方式灵活地学习机械原理基础知识和变形机器人及运动控制技术,当搭建模块数量较多时还能用来分析加工误差对性能的影响。

图 6-49　拼接玩具打印件

学习目标

下载数据资料,读懂教材提供的 Lego 积木图纸,构建自己的模型,或者直接打印教材提供的 STL 模型,最后选择感兴趣的积木进行模块式拼装;掌握打印材料收缩率对装配精度的影响。

背景知识

乐高积木中涉及的基本几何学原理;乐高积木的梁、板、块拼接规则;特别的孔、轴连接形式对实际产品设计的启发;高级读者可以了解一些控制技术,以便将控制技术和 Lego 车辆或机器人结合起来设计。

技能培养

(1) 培养建立科学的思维和工作的计划性。积木体现了很多的力学原理。比如底面大小不同的积木稳固性是不一样的,稳固性好的不容易倒塌;用积木盖房子,孩子会逐渐意识到平衡、对称等关系。搭积木之前,下面搭什么,上面放什么,孩子会先有一个计划。这些都对培养科学思维大有好处。

(2) 培养三维设计与打印技能。如果购买的乐高积木颗粒发生损坏或丢失,读者可以自主设计并打印出来,还可以扩展已有模块的功能。打印时要考虑模型摆放位置和支撑材料的去除问题。

6.7.1　小车拼接模型

图 6-50 所示为拼接车模的爆炸视图和零件明细表。图 6-51 示出了不同材质的打印精度对比。

打印要点:

(1) 轮轴的尺寸较细,壁厚只有 1.5mm,要求打印机的层厚在 0.15mm 以下。

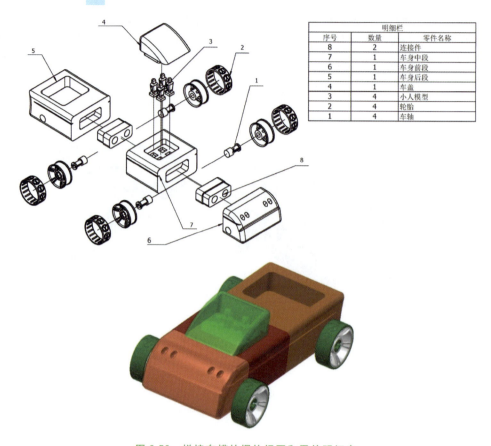

图 6-50 拼接车模的爆炸视图和零件明细表

图 6-51 不同材质的打印精度对比

（2）车盖应尽量用透明或半透明材料。透明材料建议使用 SLA 打印，半透明材料用 PLA 材料打印，厚度应控制在 1.5mm 以内。

(3) 设计图中轮胎和轮毂是分开的,轮子直径(22mm)较小,轮辐最细处仅 0.5mm,建议把这两者合并打印,可以增加轮子组件的强度。如果在去除支撑材料时破坏了轮辐结构,可以考虑修改模型,加粗轮辐截面,或采用更高精度的 SLA 打印机。从照片对比可以看出,图 6-51 左边透明件是用 Object SLA 打印机打印,右边两个白色件是用 FDM 打印机打印,SLA 打印件可以达到 0.1 的分辨率。

> 打印项目 6.7.01:根据图纸尺寸进行零件设计和装配建模,再用 SLA 打印机打印 4 个车轮和驾驶舱,其余用 UP 打印机打印。

6.7.2　Lego 积木模型

1. 拼接内容

按照如图 6-52 所示的积木图样完成模型的搭建,教材网站会给出部分拼接完成件的数字模型。

图 6-52　Lego 拼接的图样

2. 给出的图纸及模型

全套积木共 108 块,教材网站会提供全部积木块的尺寸图纸和 STL 数据,详情如图 6-53 所示。本教材读者可以事先下载全部模型图纸数据。

> 打印项目 6.7.02:根据图 6-52 拼接图样和图纸尺寸进行零件设计和装配建模。可以多人合作分别设计、打印不同的组件,然后拼成不同的模型。

3. UP 机器的打印要点

(1) 模型应大小结合,每次打印的模型布局尽量使如图 6-54 所示积木颗粒的圆点朝上,尽量选择高度接近的颗粒放在一块打印板上。

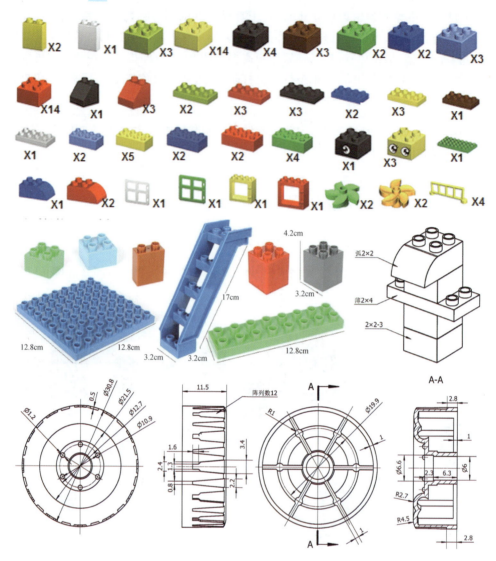

图 6-53　Lego 颗粒图纸（详细图纸从网站下载）

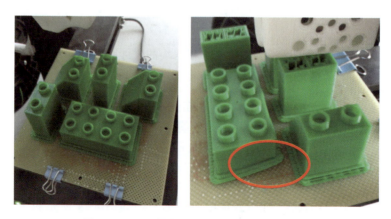

图 6-54　Lego 零件打印照片（红圈中有翘曲）

(2) 由于在打印板上打印模型平铺的面积较大,导致板的两端温差较大,故图中显示有的积木底部发生了翘曲。但这一现象的发生似乎缺少规律性,请读者注意观察。

(3) 颗粒背面都是空的,空腔内部的间隙(尤其在 4 个角上)很小,导致去除支撑材料困难,有时会破坏有用的结构。建议使用多功能砂轮机的 Φ3 小磨头或钻头去除小间隙内的支撑。

6.7.3　Lego 车模

图 6-55 所示是一个由 14 个零件组成的 Lego 简易赛车模型。

图 6-55　Lego 简易赛车模型

> 打印项目 6.7.03：根据网站提供的图纸或模型和进行零件设计和装配建模,用 UP 打印机打印,并检查各打印件的装配质量。

6.7.4　扩展设计：Arduino Lego 机器人设计与打印

建议由懂得 Arduino 电路设计知识、会 3D 设计和机器装配、会电子工艺的 3～4 名学生组成一个小组,在网上商店购买 Arduino 套件、3D 打印耗材、电子元器件及制作工具,完成一个嵌入式系统控制的机器人小车。主要工作包括：

(1) 利用前面已经设计和打印出来的 Lego brick 进行车模搭建。

(2) 学习 Arduino 图形编程。

(3) 测试程序,测试车辆能否正常移动,实现车辆功能。

这是一个典型 STEM 项目的课题,其知识技能包括：

(1) 学习能量转换,力、速度、功率之间的关系以及摩擦力的影响,理解科学原理的掌握对设计成功的决定性作用。

(2) 学习高新技术。如 Arduino 编程技术和控制输入/输出端口设备；应用新的无线通信技术和物联网技术；利用互联网学习和分享信息；使用多媒体完成课堂科学活动。

(3) 体验什么是工程项目的系统集成及优化。小组要集体讨论和提出多种解决方案,选择其中一个,然后搭建、编程、测试并且改进、优化方案。

(4) 数学的运用：获得测量距离、周长、角速度的实际经验；使用坐标；十进制和分数之间的转换,公制和英制单位之间的转换；在不同的实践项目里应用数学的推理方法。

6.8　自行车手机夹的打印

目前市场上购买的手机不仅具有通话功能,而且还具有 GPS 导航、网页浏览、电子地图、时钟提示、视频摄像等功能,所以不妨将手机当作一个行车显示终端,考虑为自己的手机

设计一个简易支架固定在自行车车把钢管上，这样可以充分发挥手机的各种功能，如图 6-56 所示。

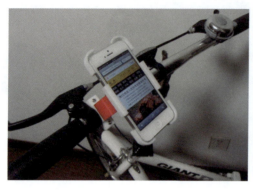
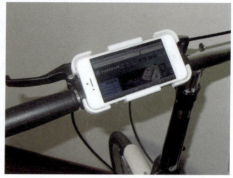

图 6-56　简易自行车手机夹

学习目标

参考本节提供的图纸样例（如图 6-57 和图 6-58 所示），制作一个和自己手机及自行车匹配的手机夹，并保证能装配使用。

背景知识

基于特征的参数化建模技术；三维模型装配及结构验证；打印件与设计模型的公差控制技术。

技能培养

（1）手工测量技能。要求准确测量手机的外轮廓尺寸以决定支架的尺寸。有些手机外形是曲面的，需要合理拟合支架的结构。

（2）CAD 装配建模。此产品是由打印件和标准件（螺栓、螺母）组成的，要求首先在 CAD 环境中实现装配体的设计。

6.8.1　设计图纸

手机夹的结构图及零件图分别如图 6-57 和图 5-58 所示。

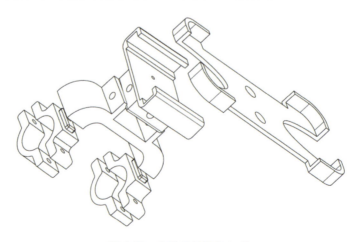

图 6-57　产品的结构与组成

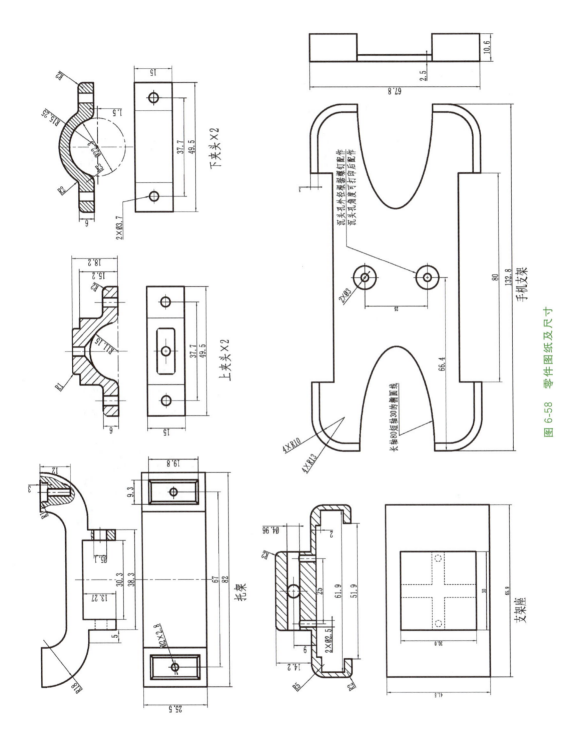

图 6-58 零件图纸及尺寸

6.8.2 打印及安装

打印件及其安装如图 6-59 所示。

 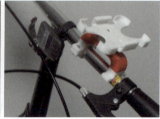 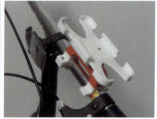

图 6-59　打印件及其安装

> 打印项目 6.8.01：参考图纸尺寸自行设计一个适合自己自行车的手机夹，并改良安装方法，要求和本例相比明细减少连接件的数量。

延伸设计项目：上述的支架是属于比较简单、呆板的设计，手机使用时经常需要屏幕横竖的变化，为此设计一个可以 360°任意旋转的自行车手机支架。这里给出类似图 6-60 所示的支架结构，可采用球铰螺纹旋紧结构，但是设计工作量大大增加，需要使用曲面造型功能设计夹持组件，并且还要用到扭转弹簧。请尽量使用标准件。

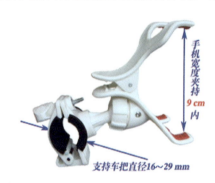 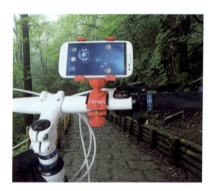

图 6-60　夹持宽度和手机方向可以变化的支架图样

6.9　机器乌龟打印

如图 6-61 所示，本节利用一个机器乌龟的设计与制作，学习如何将 3D 打印技术应用在电动玩具产品设计中。本例需要综合应用机械设计原理、CAD 建模与运动仿真以及 3D 打印及后处理技术，属于综合训练项目。

学习目标

本项目基于一个模拟四足乌龟慢速爬动的电动机器，学习平面连杆机构在玩具类产品创意设计中的应用。要求综合应用机构设计、CAD 建模与运动仿真、3D 打印、打印件装配修正等技能。课程网站会提供全部的参考模型、仿真及产品工作视频等文件。

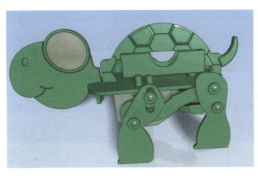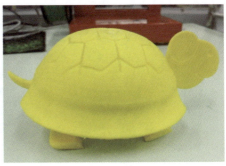

图 6-61 机器乌龟 CAD 模型和 3D 打印件

背景知识

(1) 根据仿真四足动物慢速移动的工作原理审视零件设计要求。

(2) 理解平面四连杆机构的工作原理,计算曲柄偏心距尺寸与步距关系。

(3) 针对 FDM 打印件的收缩问题,合理修改理论设计尺寸,以便于后期的装配。

技能培养

(1) 考虑到 FDM 打印后因 ABS 零件各部位收缩率的不同而可能产生的变形,要学会利用微型砂轮等工具修正零件。

(2) 根据给定的图纸完成 3D 设计与装配设计。如果是大学生,还可以利用 3D 软件功能完成行走机构的仿真,并输出动画;如果能进行动力学分析更好。

(3) 学会收集不同厂商牌号 ABS 和 PLA 打印耗材的收缩率和变形情况,并对理论尺寸做出修正。

(4) 展示功能完整的作品并测试机器的运动效果,并可以在课堂组织乌龟赛跑。一般是装配尺寸精确的作品能直线移动并移动较快。

6.9.1 乌龟行走机构的原理

如图 6-62 所示,机器乌龟的行走是由电机经减速后驱动偏心轮绕 C 轴旋转,先迈出前腿,左右两前腿的偏心轮相位相差 180°,所以当电机转动时,两前足运动方向相反。同时偏心轮(相当于曲柄)旋转时会通过连杆带动后腿绕机架轴 A 转动,两个后足的运动方向也必须相反,同时当右前足向前时,同侧右后足向后运动,左前足向后移动,左后足向前移动。即左前足和右后足运动方向一致,右前足和左后足运动方向一致。所以此模型实际上是依靠一个前足的摆动导杆机构和前后足的曲柄-连杆机构相结合来实现四足协调运动的。

A、B、C、D、E 是 5 个连杆机构转轴(铰链)位置,D 是齿轮箱上的动力输出轴连接的偏心轮,C 是偏心轮上的曲柄,所示装配体上 CD 的长度就是曲柄长度即偏心距。CD 值大小会直接影响到乌龟行走的步距,建议偏心距控制在 1.5~3.0mm(经验值)。D 顺时针转动直接驱动前腿,CB 相当于连杆,一端会绕着 D 轴转动,AB 相当于摇杆,绕 A 轴(和机架连接)左右摆动。

ABCD 正好形成一个以 AD 为机架 CD 为曲柄的曲柄摇杆机构;E、C、D 还有前足形成一个摆动导杆机构;E 是固定在机架上的轴,当偏心轮运动时,可以保证前足做前后的往复摆动。

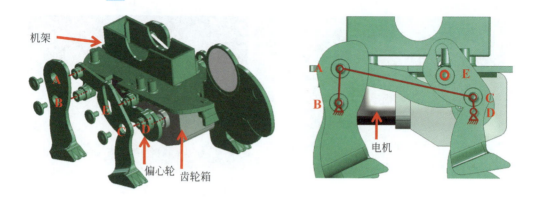

图 6-62　行走机构工作原理图

6.9.2　机器乌龟的零件设计与打印

图 6-63、图 6-64 给出了打印件和主要零件图纸（未含连接件）的照片，此图尺寸仅供参考，读者可以下载 PDF 图纸和全部的 3D 打印 STL 文件。建议用 UP 打印机打印时尽量合理排布零件，这样可以全部零件（除龟壳外）一次打印出来（如图 6-63 所示）。一次打印全部零件可以保证具有一致的收缩率以便于装配。要实现乌龟的移动还要外购玩具用的直流电机和配套的拨动开关。本实例的工作量主要在装配环节。同时注意，ABS 的收缩率会影响装配精度和机构的运动效率。

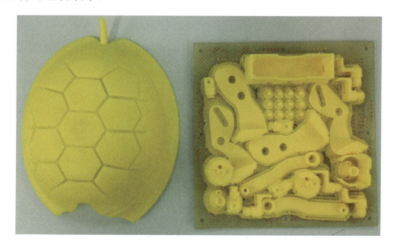

图 6-63　合理排布零件可一次性打印出全部零件

6.9.3　制作的注意点

按照本实例图纸尺寸进行设计的模型仅需要一个 1.5～3V 的直流电机就可以驱动。乌龟行走属于低速运动，所以要购买并安装玩具专用的含有减速机（塑料齿轮组）的电机（如图 6-65 所示），一般减速比控制在 150～190（经验值）之间。为了减轻整体重量，建议用 1 节 5 号电池。

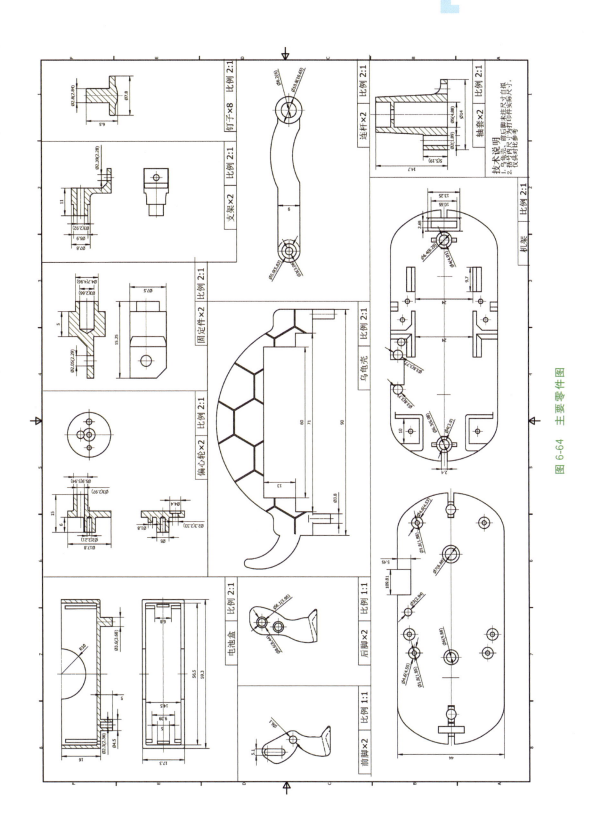

图 6-64 主要零件图

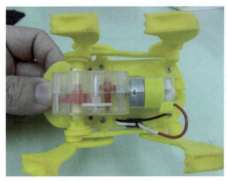
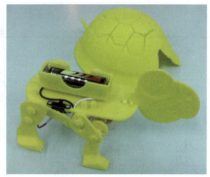

图 6-65　电机(含减速机)和电池安装

(1) 乌龟各运动部位正常,但是行走的方向会偏右边,原因可能是电机的安装位置偏左了。

(2) 四足行走时的步距不能太大,步距过大会导致行走时左右摇摆,影响平稳性,还可能造成前后足打滑。建议多设计几个不同偏心距的偏心轮,找出最佳的偏心距设计。

(3) 四足行走机构的重心一定要控制在四足以内,并且重心不能太靠前或靠后。重心太靠前,前足可能会抬不起来,走动困难;当重心太靠后时前足会打滑拖不动后足。增加地面粗糙度可以增加防滑效果,提高行走效率。

(4) 需要在 CAD 软件中检测连杆等运动构件和其他部位间是否存在干涉,如果有就要修改相应部件尺寸,直到没有干涉为止。

(5) ABS 材料存在收缩现象,若直接按设计值打印长度尺寸会变小,孔径也会变小。为保证打印件不需要打磨即可使用,要对设计值进行相应改动后再打印。

(6) 重要运动部件或连接位置需要进行加固处理(如图 6-66 所示)。

图 6-66　A 处表示结构的加固

(7) 乌龟的整体形象感觉不是很好,可考虑把扁平的脚改为三维的立体脚,并把扁平的龟壳改为立体半球形,视觉效果会较好。

打印项目 6.9.01：参考网站提供的图纸和模型数据及视频文件,自己打印一套可以运动的机器乌龟。要求完成 CAD 建模和装配设计,并生成机构运动仿真动画,还要在 CAD 中检查运动干涉。由于 FDM 打印件的收缩问题会影响装配效果,建议对打印件进行打磨处理。

6.10 太阳能 LED 台灯设计与打印

本节的打印实例是太阳能充电小台灯,主要用于室内临时小范围的照明。这里采用太阳能电池原理制作一个太阳能充电电路,将太阳能储存至内部的镍氢充电电池,供 LED 灯照明,无须更换电池;用一个按钮开关实现 LED 灯的照明开关控制。根据所需照明亮度要求,读者可以自行决定使用多少个 LED 发光灯。本节三维打印的 LED 台灯有很好的照明效果,如图 6-67 所示。

图 6-67　3D 打印制成的太阳能 LED 台灯关开状态

学习目标

将三维设计和打印技术同节能环保结合起来,根据太阳能电池板的工作原理制作太阳能充电电路,并根据太阳能电池板和电路的尺寸来设计台灯的结构。要求外形简洁,便于移动使用,并要求设计模型时考虑打印支撑和充填材料的消耗应最少。

背景知识

需要学习有关太阳能的原理及太阳能充电电路的设计知识;具备电子产品功能设计、外观设计以及兼顾环保性能知识的综合运用。

技能培养

掌握太阳能电路的 DIY 工艺,并考虑太阳能电池和电路的尺寸设计与灯具座体的匹配;为了便于控制照明方向,建议购买蛇形管作为灯头的支架,并尽量使连线和装配便捷,少用螺钉。

6.10.1　产品描述

1. 太阳能 LED 台灯结构组成

- ◇ 外壳组件:上壳体、下底板及按钮开关,太阳能板置于壳体表面。
- ◇ 发电组件:太阳能板、镍氢电池、充电电路、控制线路等。
- ◇ 照明组件:2~5 个 LED 灯。

2. 使用方法

◇ 太阳能板正对着太阳光的照射,给蓄电池充电。
◇ 按动按钮使 LED 灯点亮。

3. 设计的总体思路

◇ 使用一块 2V,40mA 的单晶硅太阳能电池板(约 54mm×54mm 见方)为充电控制电路输入端提供稳定的电压,输入端的电压值设为 2V,为 1.2V 的镍氢电池充电,LED 灯由镍氢电池驱动。
◇ 储存在镍氢电池中的电能随时可以为 LED 供电,LED 建议采用 1.8V,20mA 的高亮度直插式 2~5 个并联的 LED 灯珠(实际装配时灯珠颜色可更换)。
◇ 太阳能充电电路尽量做成易拆装式,并能单独在室外进行充电,如图 6-68 所示。

图 6-68　设计总体思路

6.10.2　打印件的设计模型

图 6-69 给出了 3D 打印件的设计尺寸图,主要是盒体和灯罩的结构尺寸,其他的电子元器件和蛇形管都为外购件。此图结构尺寸需要根据实际情况(如太阳能板和电路的尺寸)等做适当的调整。

6.10.3　电路与装配

图 6-70 为此作品的电路图,制作好的电路如图 6-71 所示。

二选一开关 S1 可选择充电方式,在位置"3"时由太阳能电池充电,在位置"1"时由计算机 USB 的 5V 电源充电。二极管 D1 起到防止倒充和降压的作用。

开关 S2 控制 LED 的亮和灭。由于 1.2V 电源不足以点亮 LED,这里设计线绕电感 T1、电阻 R2 和三极管 Q1 共同组成升压电路,用来产生高压脉冲,经过 C1 电容滤波后得到峰值大于 3V 的脉冲电压,以驱动 LED 发光。

二选一开关 S3 控制发光 LED,在位置"1"时选择一个 3W 高亮 LED 发光,在位置"3"时选择 5 个普通红色 LED 发光。

电路元件清单如表 6-1 所示。

第6章　3D设计与打印课题

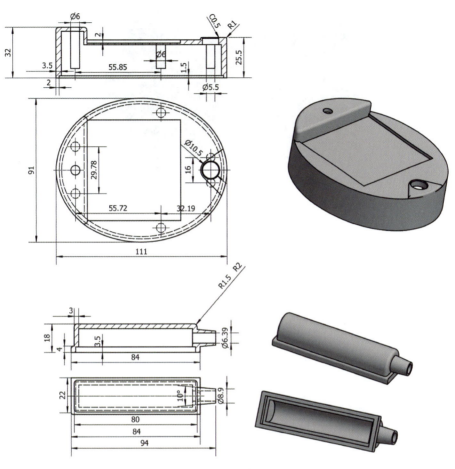

图 6-69　三维打印件的参考结构和尺寸

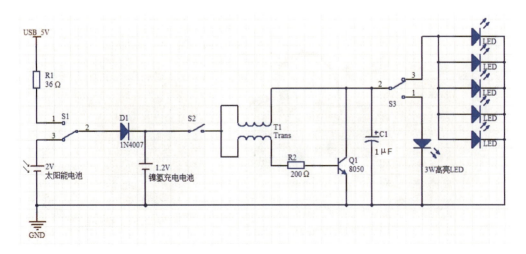

图 6-70　电路原理图

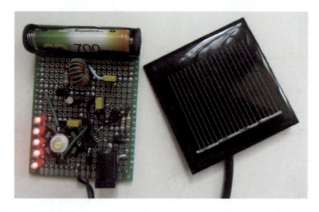

图 6-71　完成的电路(5 个红色 LED 管实际安装时可换成白色灯)

表 6-1　电路元件清单

元　件	封　装	数　量
1N4007 二极管	直插	1
36Ω 电阻	直插	1
200Ω 电阻	直插	1
普通 LED 灯珠	直插	5
高亮 LED 灯珠	直插	1
1μF 无极性电容	直插	1
8050 三极管	TO92	1
线绕互感器		1
2V 太阳能电池板	粘贴	1
1.2V 镍氢充电电池		1

打印项目 6.10.01：按图 6-69 打印出盒体和灯罩。外购灯座、灯头、开关、蛇形管，按如图 6-72 所示把电路安装到盒子的中间位置，装配好开关。

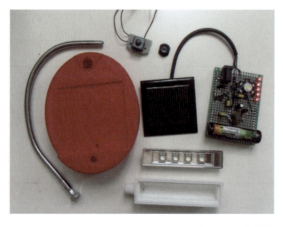 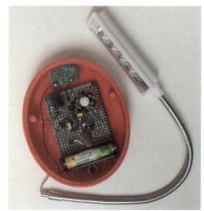

图 6-72　电路的安装

清除管孔中的支撑非常重要。清除时要选择小磨头或钻头伸进孔内处理,如图 6-73 所示。

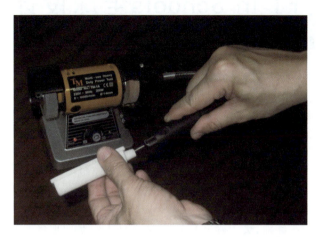

图 6-73 灯罩头部的小孔须用小磨头或钻头清除支撑材料

6.10.4 扩展设计:可折叠的太阳能台灯

可折叠的太阳能台灯是通过太阳能电池板吸收太阳能将其转换为电能,并储存在蓄电池内,当需要照明时,打开开关,即可用于照明,如图 6-74 所示。这个太阳能台灯采用超亮 LED 作为光源,具有节能省电的特点。利用太阳能充电,无须频繁更换电池,适应了清洁、环保的发展趋势。该产品携带方便,操作简单,是现代生活中理想的便携照明工具。

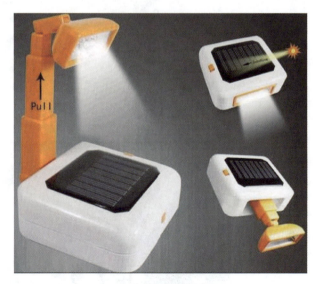

图 6-74 扩展设计

第7章　F1 in Schools全球设计挑战赛

F1 in Schools全球设计挑战赛是1999年诞生于英国的国际STEM教育项目,在9~19岁年龄段的学生(相当于我国的小学、初中、高中、中高职学校、本科低年级学生)都能参赛。规则要求按3~6人组成一个车队参赛,由同组学生分别充当项目经理、工程师、设计师、美工师并独立寻找商业赞助参加地区、全国甚至全球比赛,通过边学边做的方式完成一个木质F1赛车模型(见图7-1)的三维设计、CNC编程加工、3D打印、CFD分析测试、竞速比赛并需要向公众展示推广自己设计的作品。该F1车模由二氧化碳气罐提供动力,并用尼龙丝引导车模在专用跑道上直线运动。车辆依靠特殊的发射

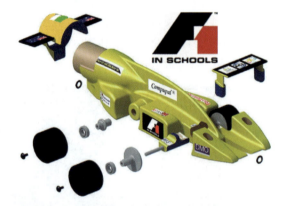

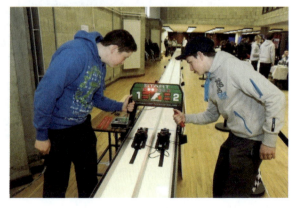

图7-1　F1 in Schools赛车结构和比赛场景
(照片来源：http://www.f1inschools.com/)

装置起跑，计时系统会自动记录车模通过起点线和终点线的时间。F1 in Schools 要求学生综合应用科学、技术、工程和数学来完成 F1 车辆竞速的设计挑战，并需要利用虚拟或小型的模拟风洞分析车模所受的空气阻力和气动升力。F1 in Schools 目前有 40 个国家（绝大部分是欧美国家）参加比赛，它每年吸引全球约 200 万名青少年参加课程学习或比赛活动。比赛每年一次，在世界上具有国际 F1 赛车场的城市轮流举行，通常与当地的一级方程式大奖赛同时举行。国际比赛针对 9~14 岁的小学、初中生和 15~19 岁高中生（含职业学院）的两个年龄段，采用不同的比赛规则和车型设计要求。

F1 in Schools 目前已成为国际一流的科技教育资源，同时也是目前全球最大的基于 STEM 项目的课程。在英国、美国的许多一流高中都已开设此课程，其目的是培养学生的创造力、领导力和全球观。此课程和赛项引入中国将能对我国青少年创新技术教育产生重大的引领示范作用，能有效改良我国中小学的技术教育生态环境，并将能提高全民技术素养。

7.1　F1 in Schools 比赛对车体设计要求

根据国际比赛规则，参赛的 F1 车模必须采用指定的材料和标准件，如图 7-2 所示。车身主体是尺寸为 223mm×65mm×50mm 且中心有 6mm×6mm 直槽的 Balsa 松木，4 个 ABS 或 PC 塑料轮子，2 根 ϕ3mm 钢轴、2 个羊眼螺钉，4 个垫圈和卡环及含 8g CO_2 气体的压缩气瓶。F1 在发车时会从起跑器获得一定的加速度，实际移动距离是 20m，经过终点后要进行物理减速尽快停止运动。每个选手的车模设计需要具备下列组件要素（见图 7-3）：

图 7-2　制作车模的材料和标准件

（1）车身主体；
（2）CO_2 气瓶室；
（3）前翼；
（4）后翼；
（5）前翼支架；
（6）鼻锥；
（7）车轮；
（8）轮轴固定；
（9）导引线槽；
（10）导引线环；
（11）车身贴图。

在不影响车身外部几何结构的条件下允许使用胶粘剂，所以在车辆设计或实验过程中可以使用 3D 打印技术来设计制作赛车的前翼、后翼、鼻锥等气动组件，这些组件的几何造型是影响车辆气动性能的关键，如图 7-3 所示。

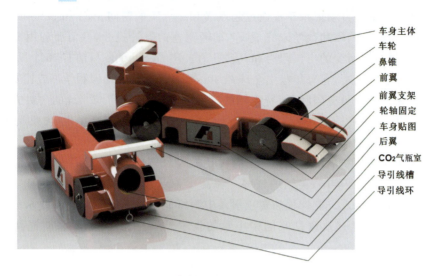

图 7-3　车模设计需要呈现的组件

7.1.1　翼型的设计

规则要求 F1 赛车的前后翼及其支架可以独立使用除木材以外的其他非金属制造,但翼型设计需要反映出空气动力学特性。F1 的翼型和飞机机翼具有相似的轮廓,设计时需要计算前缘、后缘、弦长、翼厚和迎风攻角等关键参数。需要注意的是,F1 的车翼与机翼的气动压差的方向必须相反,机翼需要产生垂直向上的升力,而车模需要产生垂直向下的压力,目的是为了增加车轮对地面的附着力,如图 7-4 所示。

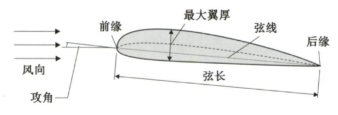

图 7-4　翼型原理

前翼面周围必须至少留有 3mm(垂直翼面测量)的"通气"空间包围它,不能有其他阻碍物。如图 7-5 所示直径为 3mm 的圆表示空间余量设计。

图 7-5　前翼面四周的空间余量

全部后翼组件必须完全位于后轮垂直中心线后,而全部前翼组件必须完全位于前轮垂直中心线前,如图 7-6 所示。

图 7-6　前后翼的位置关系

前后翼可以和车身相交，但前后翼有效尺寸需要满足如下要求：
前翼：Min(A＋B)＝40±0.1mm 或 Min(C＋D)＝40±0.1mm；
后翼：Min(E＋G)＝40±0.1mm；
前后翼弦长：Min 15±0.1mm / Max 25±0.1mm；
前后翼最大翼厚：Min 1.5±0.1mm / Max 6±0.1mm；
前后翼翼展尺寸要求如图 7-7 所示。

图 7-7　前后翼翼展的尺寸要求

7.1.2　其他结构的设计

1. 车轮的安装（见图 7-8～图 7-10）

车轮直径：Min 26mm±0.1mm / Max 34mm±0.1mm
车轮宽度：Min 15mm±0.1mm / Max 19mm±0.1mm
轮子内侧距离（相对的两个轮子最小内侧距离）：Min 30mm
总长度：Min 170mm / Max 210mm
总宽度：Max 85mm
最小离地间隙：2mm
整车重量（含 CO_2 气罐）：Min 52g
禁区尺寸：从车顶部看时，前轮与车体间要有一定空间，必须留至少 15mm，宽度方向等于轮宽度，见图 7-10 中箭头所指。
车身厚度：指以车外表面为基准测量的车身任意位置处的厚度。至少要保证 3.5mm 以上。
F1 in Schools 的 Logo 贴纸：Logo 必须贴附在前轮和后轮之间的车身两侧面，尽量选择使用黑色或白色背景的贴纸，要求颜色反差尽量大。

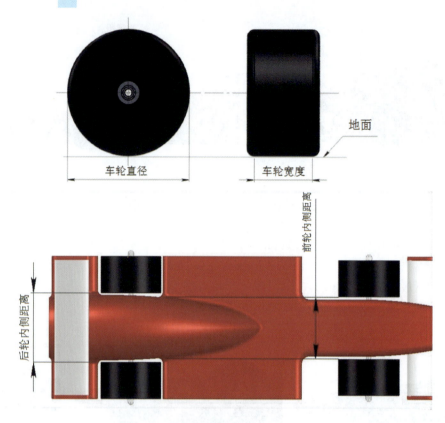

图 7-8　车轮的尺寸与安装

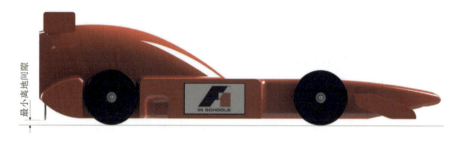

图 7-9　最小离地间隙

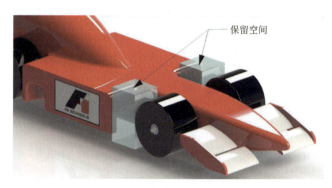

图 7-10　灰色块部分不能有任何东西

2. CO_2 气瓶室要求（见图 7-11）

气瓶室直径：Min 19.5mm
离地距离：Min 22mm / Max 30mm
气瓶室深度：Min 50mm / Max 60mm
气瓶室壁厚：Min 3.5mm
气瓶室内壁：不要进行涂装

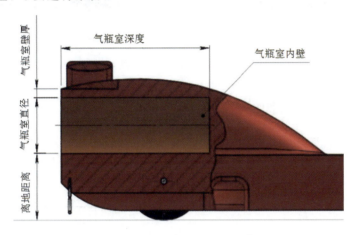

图 7-11 CO_2 气瓶室设计要求

3. 导引线

每辆车必须有前后两个羊眼螺钉，用于引导车的方向。导引绳线必须穿过这两个羊眼螺钉孔。羊眼螺钉孔的直径要求是：Min 3mm / Max 5mm，如图 7-12 所示。

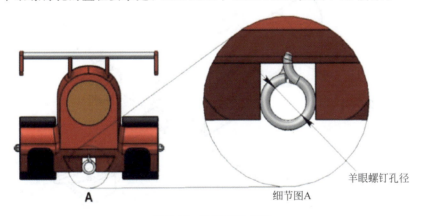

图 7-12 羊眼螺钉安装

4. 羊眼螺钉距离

以羊眼螺钉相对的内侧边缘为基准测量，测量线平行于轨道面并垂直参考平面，Min 120mm / Max 190mm，如图 7-13 所示。

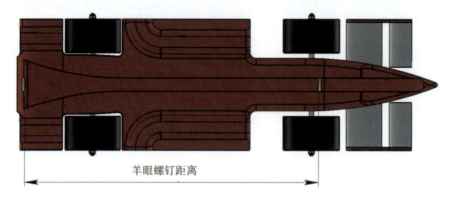

图 7-13 羊眼螺钉距离

7.1.3 设计并制作一辆 F1 车模

图 7-14 是根据 F1 in Schools 规则设计的一款分体式车模,其中需要加工的零件是车头、尾翼和车身。如果考虑加工时间和成本,车身 1 可以考虑用木材,车头 3 和尾翼 5 可以考虑用 3D 打印,或用基于逆向设计的 3D 打印。

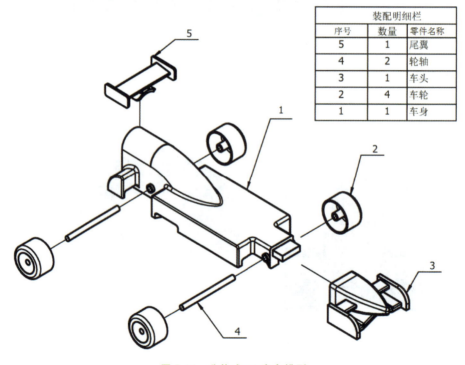

图 7-14 分体式 F1 赛车模型

> 打印项目 7.1.01:根据网站提供的设计数据(模型、图纸等)完成 F1 模型的造型设计,利用 CNC 机床、3D 打印机完成一个主体模型的加工,并组装成可以比赛的模型车。图 7-15 和图 7-16 展示了车模的加工结果。

图 7-15　用 3D 打印制造的全部零件（轮胎除外）

图 7-16　利用 CAD/CAM 和数控铣床加工的木质车身

7.2　F1 in Schools 一体化实验室主要设备

开设 F1 in Schools 课程或组织比赛首先需要建立一个教学、实验、比赛一体化的实验室，需要用到图 7-17 所示的关键设备：带 F1 专用夹具的 CNC 三轴铣床、桌面三维打印机、双通道跑道、两个计时器、两个起跑触发器和用于车型设计的微型风洞。

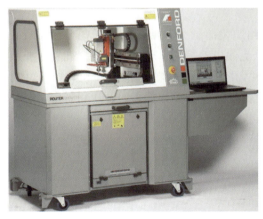

(a) 关键加工设备：CNC 三轴铣床和三维打印机

图 7-17　F1 in Schools 项目的主要装备

(b) 分析测试设备：微型风洞

(c) 比赛装置(可选)：自动计时系统和起跑器

图 7-17 （续）

7.3　4×4 Racing 团队设计挑战赛

4×4 Racing 赛项也是由英国工程教育组织发起的另一项针对越野赛车设计的团队挑战赛，要求 3～6 名学生组队设计和制造一个无线电遥控的 4 驱越野赛车。此赛车要根据专门的路径和地形条件来设计结构和零件尺寸，并要用到三维 CAD 软件和数控车、数控铣、激光切割、3D 打印这 5 项数字化设计和加工技能才能完成整辆车的设计和制作。

7.3.1　车辆基本设计要求

(1) 车辆不得超过以下尺寸：

长度..........................350mm
宽度..........................200mm
高度(不包括天线).........200mm

(2) 驱动和转向。车辆必须以电动机为动力，四个轮子必须都被驱动。车辆必须能够前后向驱动，能左右转向(可以是两个或四个车轮同时转向)，转向时不允许轮子打滑。

(3) 车辆重量。车辆不得超过 1.8kg 的最大重量，超过 1.8kg 将被扣分处罚。
(4) 车身设计。车身必须有一个外壳，覆盖所有主要的机械元件。
(5) 车身部位至少两处必须粘贴或绘制有挑战赛的 Logo 标识。
(6) 车辆电器。车辆在倾斜超过 25°时必须有报警灯亮或蜂鸣器响；当光线低于 25 lx（勒克斯）时车辆必须有一个自动化开关打开车灯。遥控器材使用一个标准的 2 通道遥控器＋接收机（含 PWM 电子调速器），同时要配置一个最大 7.4V 的 2500mAh 的锂电池组，一个 540 直流电动机，2 个 3003 舵机。

7.3.2 技术说明

4 驱越野车区别于其他车型的最大特点在于它的通过性能。为提高车辆通过性能，设计时需要重点考虑如图 7-18 所示的几个技术参数。接近角、离去角和纵向通过角的大小是体现汽车通过性的重要几何参数。通过性（越野性）好的汽车，能以足够高的平均车速通过各种非正常路面（如松软、凹凸不平的地面等）及各种障碍（如陡坡、侧坡、壕沟、台阶、灌木丛、水障等）。而通过性差的汽车，在面对障碍等非常规路面时会力不从心。

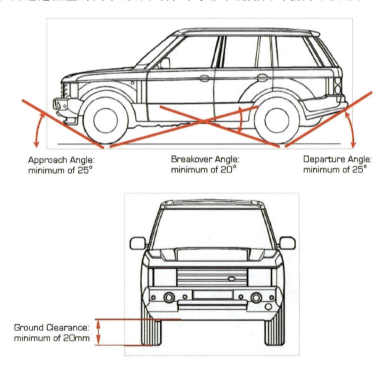

图 7-18 车辆的通过性能技术参数

为此，本项目设计要求车辆必须能够达到以下技术要求：

接近角（Approach Angle）Min 25°：是指汽车满载、静止时，前端突出点向前轮所引切线与地面间的夹角。接近角越大，越不易发生因车辆前端触及地面而不能通过的情况。

离去角（Departure Angle）Min 25°：是指汽车满载、静止时，后端突出点向后轮所引切线与地面间的夹角。离去角越大，越不易发生因车辆尾部触及地面而不能通过的情况。

纵向通过角（Breakover Angle）Min20 °：是指汽车满载、静止时，分别通过前、后车轮外

缘作垂直于汽车纵向对称平面的切平面,当两切平面交于车体下部较低部位时所夹的最小锐角。它表示汽车能够无碰撞地通过小丘、拱桥等障碍物的轮廓尺寸。纵向通过角越大,车辆中间底部的零件碰到地面而被顶住的可能性越小,汽车的通过性越好。

最小离地间隙(Minimum Ground Clearance)Min 20mm:是指汽车满载、静止时,地面与车辆底部刚性部件最低点之间的距离。离地间隙越大车辆通过性越好。反之,则风阻小,车辆的高速稳定性较好。

拖车功能:车辆必须配备一个牵引杆和接口用于牵引一辆无动力、无刹车的4轮拖车。

7.3.3　设计并制作一辆符合4×4 in Schools规则的越野车

本教材网站给出了一套4×4车辆模型的实体数据格式文件,其中的金属零件建议用数控机床加工,非金属零件采用3D打印机加工,其他的零件和电子器件建议外购。读者可自行修改部分文件并创建更好的设计。

在比赛中,地面会布置小隧道、斜坡、碎石场、钢丝桥、水坑、急转道、迷宫等障碍。

参赛选手的方案是否能够胜出不仅仅取决于产品的性能,还主要取决于采用"面向增材制造设计"的有效性,包括打印、组装时间最短,使用的非3D打印零件最少,消耗原材料最少等。

> 打印项目7.3.01:从网站下载模型,完成如图7-19所示模型的加工和组装,并能实现赛车功能。

图7-19　用于打印练习的赛车模型

附　　录

附录 A　"3D 设计与 3D 打印"培训项目简介

3D 打印(3D printing)是一种以 3D 数字模型为基础,通过逐层打印可黏合材料的(包括塑料、金属、生物材料等)方式来构造物体的快速成型技术。3D 打印已在航空航天、医疗工程、汽车制造、教育等领域得到应用。近年来随着桌面型 3D 打印机的普及与推广,3D 打印机正在进入各类院校和家庭。使用 3D 打印机需要有一定的技术与设计素养,开展 3D CAD 技术和 3D 打印机、3D 扫描仪结合的技术培训可以有效地培养青少年学生的技术素养和创新潜质。

"3D 设计与 3D 打印"培训项目由中国就业培训技术指导中心主办,全国现代制造技术远程培训办公室承办。培训对象主要面向职业院校和中小学的教师,也面向企业从业的技术人员。课程参照国际 STEM 教育模式,基于工作任务/项目的教学形式,组织国内高校和企业的专家开发课程资源,引进国内外知名厂商的相关软、硬件产品作为培训技术平台。本项目的培训内容适合机械设计、工业设计、模具设计以及通用技术课、劳技课、信息课、物理课的任课老师学习 3D 打印和 3D 扫描技术,并帮助参训教师掌握创意/创新类新课程的开发技能。通过培训课程的学习,教师可以获得 3D 设计与打印技术全面、专门的知识,学习 3D 打印创新工作室或实验室的建设方法,并完成指定或自主创作的打印作品。

实施"3D 设计与 3D 打印"技术培训项目可以有效地促进 STEM 教育在中国基础教育、职业教育和高等教育领域的推广,尤其对于提升职业院校和中小学校教师的设计与技术素养,为社会培养具有创意/创新技术素养的人才具有重要意义。

培训对象：高校、职业院校、中小学教师(需要具有一定的 CAD 基础和大学以上数理基础)。

标准学时：5 天,共 30 学时。

授课方式：集中面授＋在线学习。

配套教材：STEM 教育系列教材(清华大学出版社出版),本书是主教材。

培训证书："3D 设计与 3D 打印"培训合格证书；

　　　　　　中国就业培训技术指导中心 Cettic 证书；

　　　　　　机械工业联合会技术培训证书。

主办单位：中国就业培训技术指导中心。

培训网站：http://www.cmmtt.com。

数据网站：http://www.vx.com/3dp training。

　　　　　　http://pan.baidu.com/s/1jGoWvAY,密码 fjd0。

附录 B "3D 设计与 3D 打印"培训考核大纲

B.1 培训目标

1．技术与设计素养

可以应用 3D 打印技术的学科门类很广,所涉及的专业技术内容也十分广泛。培训课程就是要帮助学员了解最关键的技术是什么,并从设计的角度观察生活中的小事,找到新的启发;发现平常工作事务中存在的问题,有针对性地找到解决方案并最终打印出设计结果供评审。这就是培养技术与设计素养的过程。

2．产品创意/创新设计能力

3D 打印可以用于概念设计、产品样机、产品制造这三个产品开发阶段,主要应用数字化设计和制造工具来进行新产品开发或旧产品的改型设计。课程采用基于项目的授课方式,按照生成产品样机所需的工作技能和理论基础来培训学员,所以培训内容有一定灵活性和可扩充性。有多个打印项目可供学员选择,既有较初级和简单的,也有综合性的产品项目。

3．STEM 教学项目开发

本项目主要针对高等院校、职业院校及中小学的老师。针对老师制作课件和带领学生做创新活动的需要,培训课程安排的项目训练已充分考虑到各类学校师生的这种需求特点,收集了许多能引起青少年兴趣的产品案例,参训教师经过体验,就可以将其中一些项目改写成适合本校的教材或教案。本教材强调机械、电子、艺术、数学等多学科的综合,全部采用适合一体化(理论+实践)教学的案例。

B.2 培训内容及课时安排(见表 B.1)

表 B.1 培训内容及课时安排

序 号	教 学 内 容	学时	技 术 条 件
第1天(上午)	3D 打印技术的原理 FDM、SLA、SLS、3DP、LENS 原理,打印机组成,打印材料,打印控制软件,CAD 数据转换等基础知识 专题报告:数字创意实验室的配置与建设	3学时	多媒体教室
第1天(下午)	专题报告:(1) 面向实用且有趣的 STEM 项目开发技术 (2) 3D 打印开源软件 OpenSCAD 介绍	3学时	CAD 软件,3D 打印机
第2天(上午)	3D 建模与 3D 打印 3D 建模软件应用(分参数化和非参数化设计) 打印数据的检查与处理 STL 数据水密性、流形格式检查,应用 Netfabb 软件修复 STL	3学时	CAD 软件,3D 打印机

续表

序　号	教学内容	学时	技术条件
第2天(下午)	3D打印项目1 ① 带LED灯的钥匙链 ② 智力积木设计 ③ 玩具小车 此3项目学员任选一个	3学时	CAD软件,3D打印机
第3天(上午)	自由曲面造型与3D打印(Part 1) 空间曲线、NURBS曲面、雕塑曲面、曲面裁剪与修补技能 实例:QQ公仔建模	3学时	CAD软件,3D打印机
第3天(下午)	3D打印项目2 卡通造型摆件设计:QQ公仔、愤怒的小鸟在CAD软件中的建模	3学时	CAD软件,3D打印机
第4天(上午)	逆向工程曲面造型与3D打印(Part 2) 雕塑曲面、扫描模型数据处理、曲面重构、混搭设计	3学时	CAD软件,3D打印机,3D扫描仪
第4天(下午)	3D打印项目3 卡通造型摆件设计:愤怒小鸟在Siemens NX中的建模 (分体式或整体式)	3学时	CAD软件,3D打印机,3D扫描仪
第5天(上午)	3D打印作品的个性化处理 打印作品的修磨、上色、装配,电子装配	3学时	CAD软件,钳工操作台,电工操作台
第5天(下午)	课程结业:学员打印作品展示与评价,建议采用开放式评价(即作品上传至微小网公示获取公众评价信息)	3学时	和微小网合作

说明:实际培训时的3D打印项目会根据实际情况调整。

B.3 考核评分规则

考核采用在实验室或车间实际操作的方式,共分A,B,C,D四个模块,综合考查学员的3D打印理论基础、正向和逆向CAD软件的应用能力、STL打印数据处理能力和机电集成制作技能。每次考核测试会附带一份评分表(见表B.2),所有培训讲师根据评分表内容进行评分。评分采用百分制,每个测试模块均占25分,分主、客观分数;每个模块要求先评判主观分,然后再评判客观分。要求学员至少要考一个模块,单个模块考核至少得15分(含)以上为合格。

表B.2 评分表

模块代号	评分标准	分　数		
		主观分	客观分	合计
A	模块A 产品造型设计与打印 ◇ 零件建模 ◇ 装配建模 ◇ 表面质量评价 ◇ 正确操作打印机 ◇ 打印件的后处理	5	20	25

续表

模块代号	评分标准	分数 主观分	分数 客观分	分数 合计
B	模块 B 结构/功能设计与 3D 打印 ◇ 产品结构建模 ◇ 产品性能评价 ◇ 结构工艺性 ◇ 正确操作打印机 ◇ 产品装配或运动精度	5	20	25
C	模块 C 逆向工程与 3D 打印 ◇ 逆向数据的完整性 ◇ 点云及 STL 数据处理技术 ◇ 曲面重构技能 ◇ 混搭设计的能力	5	20	25
D	模块 D 机电集成设计与 3D 打印 ◇ 产品设计功能的实现程度 ◇ 电子器件功能 ◇ 产品的合规性 ◇ 设计结果表达 ◇ 产品工作可靠性	3	22	25
	总分＝	18	82	100

B.4 培训机构必须具备的基本条件

1. 培训机构技术条件

培训机构必须能满足表 B.3 所示的最低软、硬件设施技术要求。

表 B.3 最低软、硬件设施技术要求

名　称	规格及说明	数量(大于)
三维 CAD 软件(应有授权证书)	Autodesk Inventor、Siemens NX、中望 CAD、CAXA 工业软件、Solidworks	至少具备一种,正版用户节点 20 点以上
免费三维 CAD 软件	OpenSCAD、SketchUP、Blender、Autodesk 123D、TinkerCAD	不限(可选)
打印数据处理软件	中文教育版 Netfabb(必备)、MeshLab(免费)、Geomagic Studio	用户节点数不限,至少具备一种
	建议选用 HP 或 Dell 图形工作站(扫描数据编辑对处理能力要求很高),配双屏显示器	20 台
彩色图纸打印机	Canon A3 彩色打印/复印一体机	1 台
桌面型 3D 打印机(FDM 或 SLA)	打印件尺寸要大于 120mm(长)×120mm(宽)×150mm(高),每层铺丝厚度 0.15～0.30mm	10 台

续表

名 称	规格及说明	数量(大于)
工业级 3D 打印机（可选）	针对金属、非金属粉体材料的打印,请选用 3D Systems,Stratasys,EOS 或 Renishaw 公司的产品	1 台(可选)
三维扫描仪	手持式或桌面式,所配扫描软件需具有图像自动拼接功能,能生成、输出 STL 数据	1 台
必备工具	桌面小型玉石打磨机,尼龙胶枪,电路焊接器材	6 套
工作台	具备小型机电产品联合调试功能的工作台(钳工桌和电工桌)	6 套

2. 培训机构必须具备的健康和安全条件

放置 3D 打印机的房间必须具备通风和空调设备；所配置的工具及测量仪器要符合国家计量标准；培训设施符合低压电器实验室安全规范。

B.5 向媒体推介本培训项目

培训组织单位鼓励、支持各培训机构向社会公开学员或教师的设计作品,提高社会大众和媒体的参与度。推介包括以下内容：
- ◇ 技能体验。定期向中小学和社区开放 3D 打印实训场地,可将三维 CAD 设计与最新的 3D 扫描与 3D 打印技术结合起来吸引观众参与体验活动；
- ◇ 和媒体及主流网站合作宣传 3D 设计与打印的成功案例；
- ◇ 向社会人士宣传 3D 设计与打印技师良好的工作形象和工作机会。

附录 C "3D 设计与打印"培训考核样题

C.1 模块 A 产品造型设计与打印

1. 考核时间为 4 小时（打印时间不计入考核时间）

背景知识：关于单叶旋转双曲面的几何定义。直母线 l 绕着一条与其交错的轴线旋转形成的曲面称为单叶旋转双曲面,如图 C.1(a)所示。母线上距旋转轴最近的点的旋转轨迹是曲面的喉圆。如图 C.1(b)所示的投影图上给出了旋转轴为铅垂线时单叶旋转双曲面的轴线、素线和外形线的投影。正面投影上的外形线是各素线正面投影的包络线,为双曲线,所以单叶旋转双曲面也可以看成是双曲线绕其虚轴旋转生成的。水平投影上各素线与喉圆相切,即喉圆的水平投影同时也是各素线水平投影的包络线。在单叶旋转双曲面上作素线,可先在水平投影上作喉圆的切线,利用切线与上下纬圆水平投影的交点求出素线的正面投影。

图 C.1 单叶旋转双曲面

2. 工作任务

有一文具用品供货商提出一种新型几何造型笔筒需求,要求笔筒外形符合单叶旋转双曲面形状,可以收纳 10 支以上大小基本一致的铅笔或圆珠笔,并给出了如图 C.2 所示的已有产品图片供设计对照参考,要求开发新产品的设计原型,并提供物理样件供评审参考。

图 C.2 参考样件

3. 工作要求

(1) 提交 OpenSCAD 编写的模型源代码;
(2) 提交三维 CAD 软件生成的 STL 数据;
(3) 提交剥离支撑后的最终产品的打印件。
模块 A 的评分表如表 C.1 所示。

表 C.1　模块 A 评分表

编号	评分指标(1级)	评分指标(2级)	配分
A1	零件建模,满分 5 分	源代码运行可显示完整模型	1
		包络线为双曲线	1
		喉圆正确	1
		外形正确	1
		STL 数据无缺陷(用 Netfabb 验证)	1
A2	表面质量,满分 6 分	表面无材料缺失	2
		层厚选择恰当	层厚选 0.15 得 3 分,选 0.2 得 2 分,选 0.3 得 1 分
		顶部表面封闭	1
A3	打印件的后处理,满分 8 分	支撑剥离干净	2
		表面无凸起或凹坑	2
		表面经打磨处理	2
		丙酮熏蒸质量或上色质量合乎要求	2
A4	正确操作打印机,满分 6 分	打印前检查初始状态及独立调整设置	1
		工件位置合理	1
		打印时间合理	2
		打印后清理台面	2

C.2　模块 B　结构/功能设计与 3D 打印

1. 考核时间为 4 小时(打印时间不计入考核时间)

2. 工作任务

某小学校购进了一批 Lego 小人仔玩具(模型)当作劳技课教具,但由于数量有限,导致学生动手机会减少,校方又无采购预算,所以教师决定利用 3D 打印机自己制作 Lego 小人仔。现有一种小人仔的基本图样,如图 C.3(a)所示(尺寸和形状信息不全)供设计人员进行尺寸与零件结构设计时参考,要求学员选择如图 C.3(b)所示任意一个样式进行小人仔的结构设计、打印及手绘图案,打印件最后总体尺寸不要超过如图 C.3(a)所示的模型尺寸。

3. 工作要求

(1) 提交全部零件的 STL 模型;
(2) 提交贴有设计图案的三维 CAD 装配体模型的渲染照片;
(3) 打印全部零件,并手工完成表面上色或手绘图案,再装配成品;各关节应能运动自如。

模块 B 的评分表如表 C.2 所示。

3D设计与3D打印

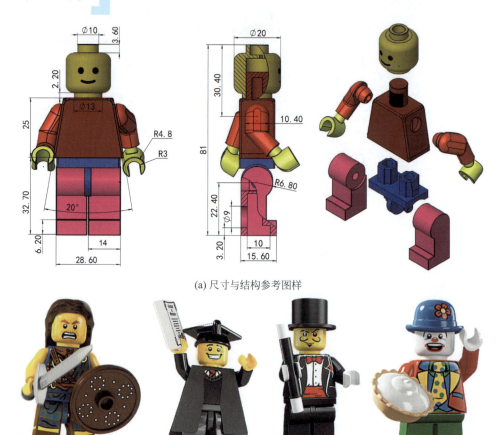

(a) 尺寸与结构参考图样

(b) 要求提交的打印件模型样式

图 C.3　Lego 小人仔设计与打印

表 C.2　模块 B 评分表

编号	评分指标（1级）	评分指标（2级）	配　分
B1	产品结构建模，满分 6 分	显示完整三维零件模型	1
		显示完整装配模型	2
		模型能直立放置	1
		外形正确	1
		STL 数据完整无缺陷	1
B2	产品性能评价，满分 6 分	表面无材料缺失	2
		层厚选择合理	层厚选 0.15 得 3 分，选 0.2 得 2 分，选 0.3 得 1 分
		顶部表面封闭	1
B3	结构工艺性，满分 7 分	支撑剥离干净	1
		没有使用连接件	2
		比例合理	2
		身体及脚均为空心结构	2
B4	正确操作打印机，满分 3 分	打印时间合理	2h 得 2 分，2.5h 得 1 分
		未发生翘曲	1
B5	产品装配或运动精度，满分 3 分	每个关节灵活	2
		表面涂装质量合格	1

C.3 模块 C 逆向工程与 3D 打印

1. 考核时间为 5 小时(打印时间不计入考核时间)

2. 工作任务

动漫手办制作是新兴的创意产业。为了避免简单复制或仿制有版权的模型,可以对现有的流行手办模型进行混搭创意设计,即修改或混合原有的手办模型,创作出新的模型,用 3D 打印机打印出模型后进行上色或喷绘处理。请收集当前流行的小黄人摆件,通过逆向工程建立 3D 模型并将已有的 Yoda 模型(STL 格式)和小黄人模型混搭设计生成一个新的手办模型,如图 C.4 所示。

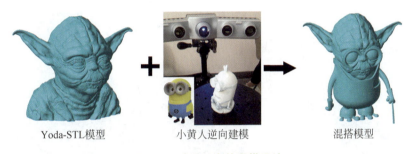

图 C.4 动漫手办的混搭设计

3. 工作要求

(1) 提交小黄人曲面重构后的完整 STL 模型;
(2) 提交最终的混搭设计 STL 模型,打印尺寸不超过 8cm×5cm×6cm;
(3) 按壳体方式打印,均匀壁厚控制在 1.5mm 左右;提交剥离支撑材料后的打印件。
模块 C 的评分表如表 C.3 所示。

表 C.3 模块 C 评分表

编号	评分指标(1 级)	评分指标(2 级)	配 分
C1	逆向数据的完整性,满分 7 分	扫描数据处理后无噪音	2
		扫描 STL 模型完整	1
		扫描时间恰当	5 分钟完成得 2 分,10 分钟内得 1 分
		会独立操作 CAD 软件	1
		会使用 Netfabb 验证	1
C2	点云及 STL 数据处理技术,满分 8 分	扫描对象完整	2
		会编辑处理点云文件	2
		对准处理正确	2
		会正确操作扫描软件	2
C3	曲面重构技能,满分 4 分	支撑剥离干净	2
		表面无凸起或凹坑	2
C4	混搭设计的能力,满分 6 分	新模型表面特征清晰	2
		混搭设计模型特征齐全	2
		混搭 STL 模型无缺陷	2

C.4　模块 D　机电集成设计与 3D 打印

1．考核时间为 6 小时（打印时间不计入考核时间）

2．工作任务

设计并制作一个带有太阳能 LED 小手电的多功能钥匙链。其中，太阳能 LED 小手电将太阳能转化为电能存贮在内部的镍氢电池中，由 3 颗 LED 发光管发光。可以采用盒-盖结构设计，盒子的大小由太阳能板＋电路板＋3.6V 镍氢充电电池装配总成的大小决定（如图 C.5 所示）。按键开关可以设置在盖子背面或盒子的侧面。盒与盖可采用 ABS 或 PLA 材质，总体尺寸控制在 5.7cm（长）×3.5cm（宽）×1.2（厚）cm 以内。

图 C.5　太阳能 LED 小手电钥匙链

培训机构提供已焊接完成的 LED 电路板，或者培训机构提供元器件、PCB 素板以及 PCB 快速制板配套设备，由学员独立设计电路。

3．工作要求

（1）提交零件和装配设计图纸；
（2）提交用于打印的 STL 数据文件；
（3）提交实现太阳能 LED 手电功能的最终产品。

模块 D 的评分表如表 C.4 所示。

表 C.4　模块 D 评分表

编号	评分指标（1 级）	评分指标（2 级）	配分
D1	产品设计功能的实现程度，满分 5 分	零件和装配图完整，符合规范	1
		总体尺寸未超标	1
		电路板及电池安装正确	1
		外形美观	1
		STL 数据无缺陷（用 Netfabb 验证）	1
D2	电子器件功能，满分 6 分	电路能正常工作	2
		电路板和盒体没有干涉和配合不良	2
		太阳能板没有破损	2

续表

编号	评分指标（1级）	评分指标（2级）	配分
D3	设计结果，满分8分	支撑剥离干净	2
		产品表面无凸起或凹坑	2
		表面经打磨处理	2
		连接件选择合理、正确	2
D4	产品工作可靠性，满分6分	开关功能正常	2
		3个灯均能发光	2
		打印件和链条结合牢固	1
		盒盖密封	1

附录D 如何下载本书的数据文件

本书所有配套文件（包括PDF图纸文档、视频动画、STL文件、图片、CAD/CAM源文件、电路图等）均可登录中国最大的3D模型分享交流平台——微小网下载。

会员注册链接：http://www.vx.com/user/register.shtml

文件下载链接：http://www.vx.com/special/11/

http://pan.baidu.com/s/1jGoWvAY，密码：fjd0

下载文件需先注册成为微小网会员，注册成功即可免费下载。微小网将在两个工作日内为注册成功的会员账号赠送100微积分，赠送的积分可用于下载3D打印教程相关文件以及微小网其他3D模型文件。可通过以下两个步骤免费获取。

（1）关注微小网微信公众账号。打开微信扫描以下二维码，或直接搜索icader加关注。

（2）发送消息"3D打印教程＋微小网注册邮箱"（消息中必须包括"3D打印教程"）。